2020 UNDERGRADUATE WORK COLLECTION OF ACADEMY OF ARTS & DESIGN, TSINGHUA UNIVERSITY

2020 清华大学美术学院 毕业生 作品集

本科生

清华大学美术学院 编

中国建筑工业出版社

图书在版编目（CIP）数据

2020清华大学美术学院毕业生作品集 / 清华大学美术学院编. -- 北京：中国建筑工业出版社，2020.5
ISBN 978-7-112-25178-0

Ⅰ. ①2… Ⅱ. ①清… Ⅲ. ①美术－作品综合集－中国－现代 Ⅳ. ①J121

中国版本图书馆CIP数据核字(2020)第086844号

责任编辑：唐　旭　吴　绫
装帧设计：王　鹏
责任校对：芦欣甜

2020清华大学美术学院毕业生作品集
清华大学美术学院 编
*
中国建筑工业出版社出版、发行（北京海淀三里河路9号）
各地新华书店、建筑书店经销
北京星空浩瀚文化传播有限公司 制版
天津图文方嘉印刷有限公司 印刷
*
开本：889×1194毫米　1/16　印张：$31\frac{1}{2}$　字数：899千字
2020年6月第一版　2020年6月第一次印刷
定价：460.00元（本科生、研究生）
ISBN 978-7-112-25178-0
（35936）

版权所有　翻印必究
如有印装质量问题，可寄本社退换
（邮政编码　100037）

编委会

主任：鲁晓波　马　赛

副主任：杨冬江

编委：（按姓氏笔画为序）

马　赛　王小茉　王之纲　文中言　方晓风　白　明　任　茜　刘润福　苏　丹　李　文　李　鹤
杨冬江　吴　琼　邱　松　宋立民　张　敢　张　雷　陈岸瑛　陈　磊　赵　超　洪兴宇　郭林红
董书兵　鲁晓波　曾成钢　臧迎春

主编：杨冬江

副主编：李　文　刘润福

编辑：（按姓氏笔画为序）

丁　媛　王　秀　王　清　韦定云　丛　桦　朱洪辉　刘天妍　刘　晗　刘　淼　许　锐　苏学静
肖建兵　吴冬冬　张　维　陈　阳　周傲南　钱　旻　董令时　樊　琳　潘晓威

FOREWORD

序

己亥年末,一场新冠病毒席卷而来,白衣天使逆行而上,全国上下团结一心,为抗击病毒谱写了一首首可歌可泣的英雄之歌。我们既见证了人性的光辉,也照亮了世间百态。而今我们涌起更多的是思考、勇气、智慧与善良。英雄既是奋战抗疫一线作出贡献和付出牺牲的天使和勇士,也是以坚毅和团结直面疫情的中国人民。

在持续的抗疫中,清华师生迎难坚卓而上,坚守人才培养职责,线上授课、办公服务与学术交流,师生们以敬业精神践行着清华人的家国情怀。

初夏时节,柳绿花红,新冠病毒在国内渐微渐远。学院迎来了检验教学成果的"2020清华大学美术学院毕业作品展",这次展览是毕业生几载青春的知识结晶,也是半年以来线上学习、指导的累累硕果的集中体现,展览展现出清华美院 282 名本科毕业生、167 名硕士毕业生们勇于创新的才学面貌,也体现出了特殊岁月里的时代精神与激情。

疫情之下面临前所未有的挑战,也推动着变革。在确保教学质量的基础上,从开学以来的线上授课,到这次推出的毕业创作"云端展览"均得以顺利进行,对这些新的教学和成果展示形式要求的快速适应和特色效用的发挥,是师生们的责任意识、智慧和努力的体现,云端毕业作品展将同学们创作的作品以新形式、新角度更广泛地推送到社会公众面前,是对现实时空的壁垒的突破,更广泛的跨文化、跨地域的教学交流展示将会成为常态。在新"时空"中自己的创作将面对更众多社会各界观众的检视,相信同学们将会以更深刻、更宏观的思维和视角来思考生命与未来。

2020 年是时代的一个驿站,是继往开来的一年。面向未来我们将获得更多的智能化科技带来的可能性,以艺术和设计学科服务国家和民生,致力人类永续发展是我们永远的遵循。清华美院的同学们定将以炙热的青春激情融汇时新代精神和科技手段,不断谱写人生更为多姿多彩的篇章。

同时,历史又赋予画册的知识传达之外更多的情感意义,传统手段的图书画册也将变得更具人文气息,满是墨香的纸张将变得更具有手作情感而别有意义。《2020 清华大学美术学院毕业生作品集》将更具珍藏价值,在这精美的画册里,我们将看到曾经的"自己",曾经的情怀,曾经的人文传统。

回望初春,2020 年是不平凡的一年,是注定变革、继往开来的一年。历史会铭记 2020 年,作品集里也将镌刻美术学院本届毕业生们富有特殊意义的一年!

清华大学美术学院院长

2020 年 6 月

PREFACE

前言

清华大学美术学院2020届毕业生作品展是在非常时期举办的一次具有特殊意义的展览。

突如其来的疫情不仅改变了传统意义上作品的展出与呈现方式，同时也改变了我们对于艺术与公众沟通交流的认知和理解。面对疫情，美术学院根据自身的学科特点及时有序地调整和部署了毕业设计（创作）、毕业答辩、毕业展览以及毕业审核环节的各项计划，保证毕业工作在严谨有序的状态下如期完成。

针对无法实施现场展览的实际情况，学院因势利导，群策群力，最终决定采用线上展览的形式集中呈现2020届毕业生的精彩作品。由信息艺术设计系青年教师组成的研发团队临危受命，在半个月的时间开发出了一套既符合当前技术条件又具有较大创新性的展览系统。为保证如期顺利开展，学院组成了指导教师、专业系（室）、学院团队三级保障措施，各专业均落实由展览负责人和志愿者协助解决网络技术及知识产权问题。展览由阿里巴巴网络技术公司提供服务器资源赞助，北大方正字库也正式授权美院师生在非商业用途下免费使用他们的全部字体。

本次展览共汇集了染织服装艺术设计系、陶瓷艺术设计系、视觉传达设计系、环境艺术设计系、工业设计系、工艺美术系、信息艺术设计系、绘画系、雕塑系、艺术史论系、基础教研室共11个培养单位282名本科毕业生和167名硕士毕业生的作品1000余件。技术的进步使得线上展览成为可能，展品的网络呈现和赛博空间（Cyberspace）中的交流，在带有高科技未来色彩的同时，也将美院师生带入了全新的情境，促使我们思考艺术的更多可能性和发展机遇。

虽然疫情阻隔了诸多空间上的交流，但从未限制同学们的艺术灵感，甚至更加激发了他们内在的想象力与创造性。纵览今年的毕业作品，深感于同学们对艺术的强烈追求，对变迁中的社会与文化的深入反思，以及挥之不去的深切人文关怀。他们通过探索艺术材料和表现形式的复杂关系，融汇全新的艺术理念和方法，突破专业局限和学科藩篱，创作出了一批具有跨媒体、跨学科特点的优秀作品。他们的作品彰显了传统与当代、本土与全球、实用与唯美、观念与方法的深度融合，不少作品还触及社会的热点议题，关注新冠疫情、人口老龄化、特殊群体、健康问题、工业遗址改造等。问题导向式的艺术创作使得本次毕业展更具现实性，同学们以自己独特的理解力和表现力回应当下社会文化所提出的挑战性难题。

历史总是在一些关键时刻催生出新事物，激发出新观念和新体验，正如这次呈现的线上毕业展，让我们有机会去体验它前所未有的呈现、观赏、感受和交流的新方式，探索更多的未知可能，并思考艺术在融入这一伟大时代变迁中的使命与任务。

清华大学美术学院副院长

2020年6月

CONTENTS

目录

序　鲁晓波　　FOREWORD　Lu Xiaobo

前言　杨冬江　　PREFACE　Yang Dongjiang

1　染织服装艺术设计系　DEPARTMENT OF TEXTILE AND FASHION DESIGN

31　陶瓷艺术设计系　DEPARTMENT OF CERAMIC DESIGN

41　视觉传达设计系　DEPARTMENT OF VISUAL COMMUNICATION

91　环境艺术设计系　DEPARTMENT OF ENVIRONMENTAL ART DESIGN

125　工业设计系　DEPARTMENT OF INDUSTRIAL DESIGN

179　工艺美术系　DEPARTMENT OF ART AND CRAFTS

201　信息艺术设计系　DEPARTMENT OF INFORMATION ART & DESIGN

237　绘画系　DEPARTMENT OF PAINTING

273　雕塑系　DEPARTMENT OF SCULPTURE

DEPARTMENT OF TEXTILE AND FASHION DESIGN

染织服装艺术设计系

主任寄语

磨难的可贵之处，在于经历过后，让原本委身于一帆风顺境遇中的思维得以恢复，重拾思考能量的我们刨尽层层沙土，最终认出了灰烬中光彩夺目的金子。磨难引领思想，激发思想，成就思想，而思想的能力一定是如今信息化时代的核心能力。面对堪称爆炸式的信息增长速度，我们如若脱离了思考，能且只能看见已浮现的一隅之地，而后于碎片化海洋里被裹挟着跌跌撞撞地漂浮前行，将远离咫尺的理想彼岸。

一场疫情的寒冬之后，染服系的毕业生们呈现了创新思想最迸发的人间六月天。囿于方寸之地，也实在隔离了昔时的喧嚣与纷杂，多方焦虑、困苦、澎湃的情绪涌入大脑，停息不止的思想早躯体一步遨于九霄开外，翻滚于海北天南之间。他们思考着，透过疫情重新打开世界，打破常规边界，突破创作的桎梏，用作品与这个世界对话。他们的设计作品中有对传统的审视，对未来的探索，对艺术的拓展，对科技的关注，对自然的关怀，对人性的叩问，以及对社会和设计伦理的思考。冰冻之后的创作热情和思想火焰以其燎原之势熊熊而立，势不可挡，同学们带着年少热血本该有的样子无畏向前，是对青春无悔最高的礼赞。

这是我们染服系六十多年来特殊并极具挑战的一年，交出的"云系列"毕业答卷的你们一定也深感意义非凡。大学是文明的灯塔，是思想的摇篮，是创新的源泉。离开了学校以后，人生中的各项磨难将纷至沓来。愿你们保有大学里培养形成的思维能力与创新精神，离开学校后也能持之以恒地自我学习与积累，不惧风雨，将人生的磨难化为成长的磨炼；无论何时何地，面对何种困难处境，都要不断拓宽思想的广度、加强思想的深度，用思想的能量搭建通往理想彼岸的桥梁，靠思想于未来社会与世界中岿然站立。

染织服装艺术设计系 DEPARTMENT OF TEXTILE AND FASHION DESIGN

陈婧睿　超人类

指导教师－朱小珊

超人类主义的今日的幻想总有一天会变成现实，人与机器、现实与虚拟合二为一的交界之时，世界或许会重归混沌，而终将合二为一，出现人类延续的希望。

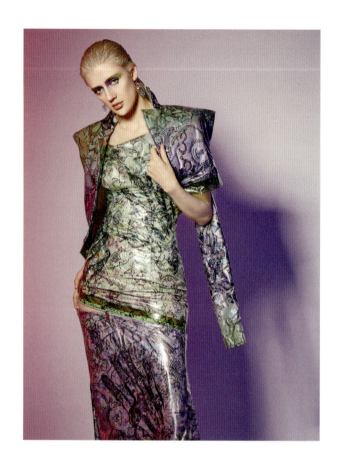
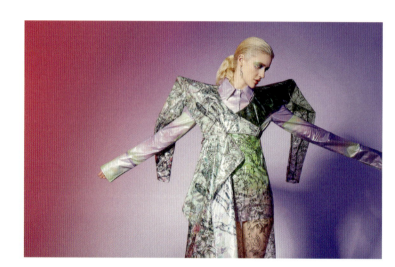
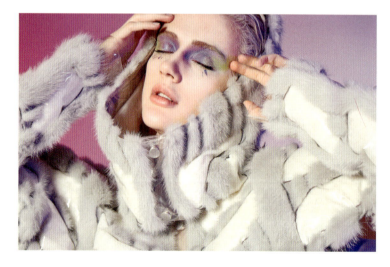
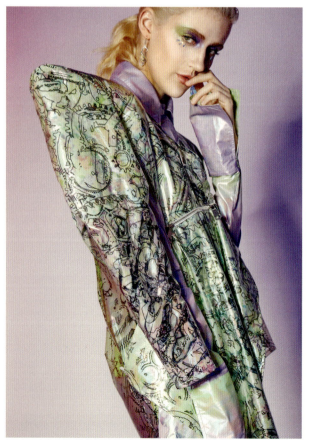
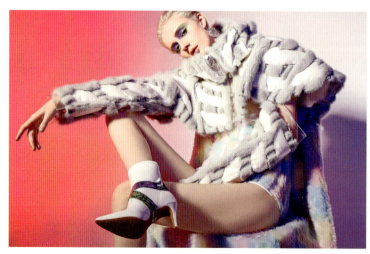

染织服装艺术设计系　DEPARTMENT OF TEXTILE AND FASHION DESIGN　陈亦欣　梦游症　指导教师 – 张宝华

梦境是每个人相对最独立隐私的空间，是独属于自己的虚幻时刻。用碎片化的画面描绘了三个不同的梦境场景，表现梦境虚幻跳跃的特性。

| 染织服装艺术设计系 DEPARTMENT OF TEXTILE AND FASHION DESIGN | 程卓琳 The persona between ideal and reality（伪装的梦） | 指导教师 – 王悦 |

以超现实主义风格呈现介于理想与现实间的"人格面具"，将"我"作为个体映射群体，用史莱姆与普通西装面料为媒介，表达在重压迷茫、价值缺失的背景下，人们无法成为社会期盼的完美模样的现实，呼唤真实充沛的自我！

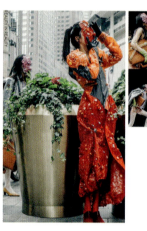

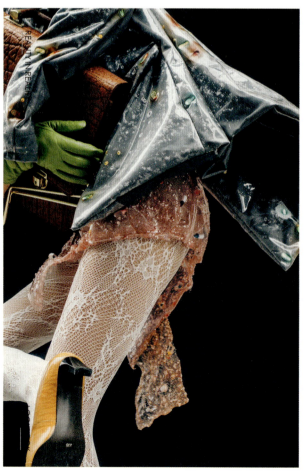
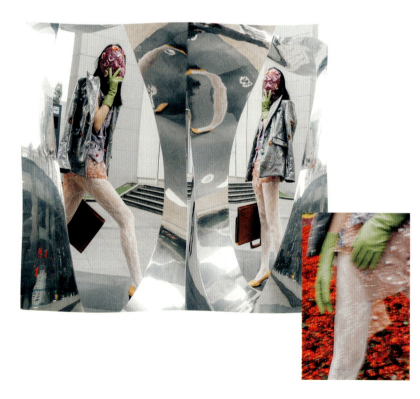

戴飞翼　山海之灵

指导教师 – 肖文陵

作品《山海之灵》是围绕论文选题"《山海经》中的异兽形象在女装设计中的应用研究"所展开的设计实践。作品撷取了五种异兽的形象进行解构并转化为服装语言,旨在挖掘华夏民族想象力的源头,重拾对自然的敬畏与崇拜。

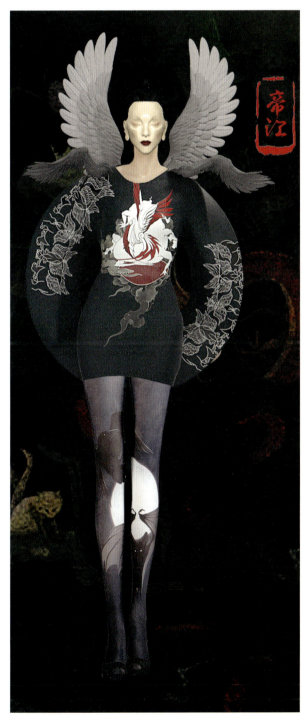

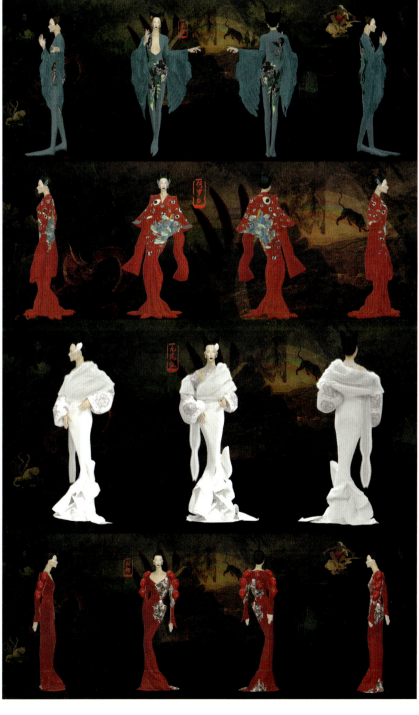

| 染织服装艺术设计系 DEPARTMENT OF TEXTILE AND FASHION DESIGN | 方华楠　LUCHA LIBRE | 指导教师 – 臧迎春 |

在不涉及道德伦理丧失和对他人造成伤害的情况下，暴力本身具有一定的美感，也传递出叛逆与反抗的精神，墨西哥摔角在展现暴力美的基础上添加了大量的娱乐内容、特殊规则制度和其他美学形式，从而增加了这项表演运动的美感、削弱了观看者的罪恶感。

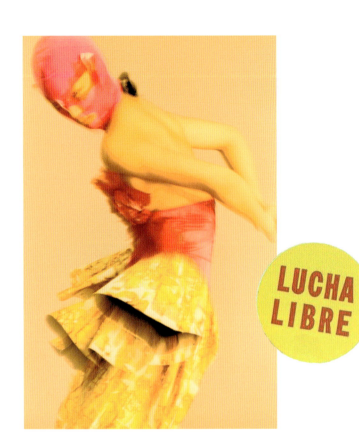
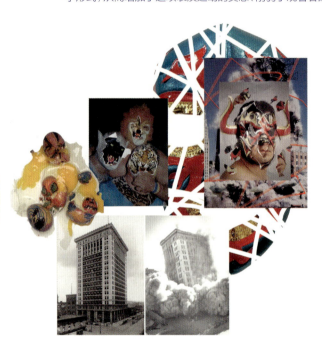
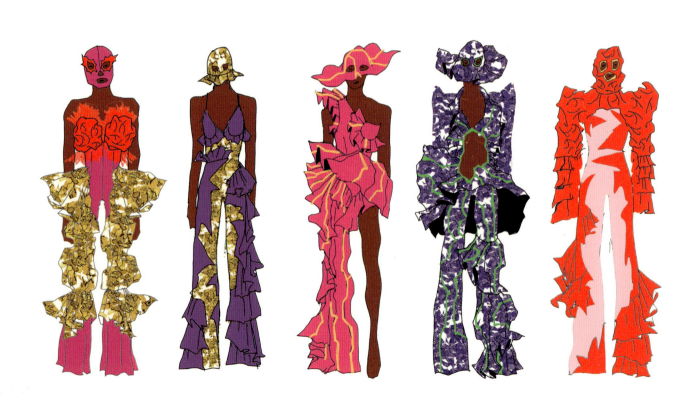

染织服装艺术设计系 DEPARTMENT OF TEXTILE AND FASHION DESIGN

方小为　Shape of Consciousness　指导教师 – 李薇

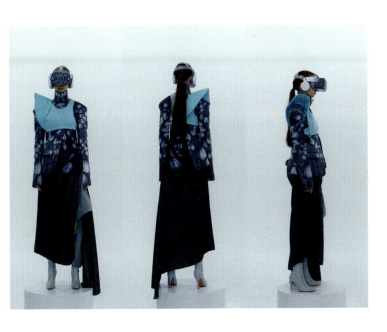

作者阅读了几个物理学家对意识的最新研究后，通过对于人的意识形状的研究和想象，想赋予服装一种带有意识的形的语言，一种可被操控的结构来表达作者对于人类意识的理解。通过与自动化系的朋友合作，作者团队完成了初期的编程和结构设计，并接着完成了电路设计和控制设计。同时获得了日本 ultrasuede 公司的赞助，使用环保超细纤维组成的三维无纺布料进行衣身部分的编织设计。

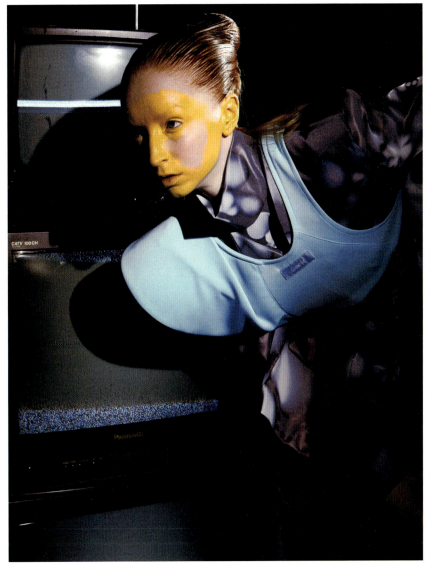

胡炜璐 假如进入克莱因瓶

指导教师 – 王悦

真正的克莱因瓶只存在于四维或更高维空间。当一个人进入了四维的克莱因瓶时，他很有可能会在这个空间内不停地打转，发生循环。然后，身体会失去内外的区别从而变成四维克莱因瓶的一部分，即是身体产生形变。

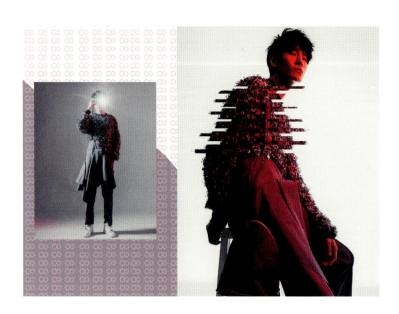

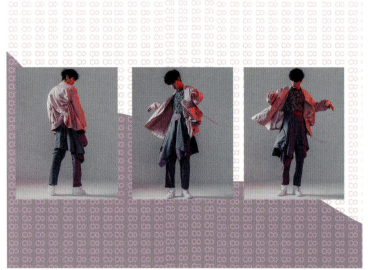

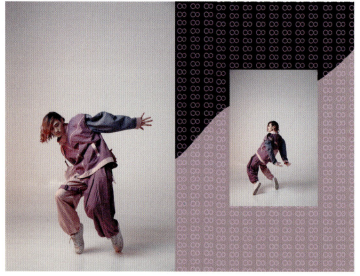

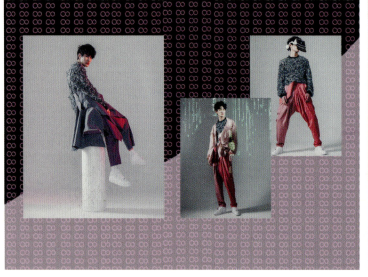

| 染织服装艺术设计系 DEPARTMENT OF TEXTILE AND FASHION DESIGN | 江至柔　破云 | 指导教师－张树新

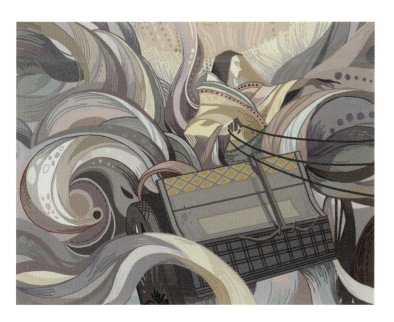

秦汉战车图案历史悠久，有着丰富的文化内涵，象征着古代的地位、权力、战争与胜利。作者将一往无前、所向披靡的气势作为图案设计的核心内涵，意图通过壁毯图案的设计表现当下年轻一代的精神与活力。

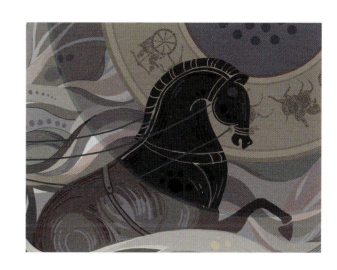

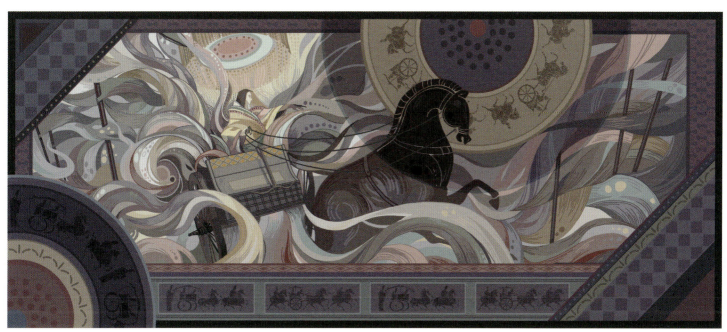

染织服装艺术设计系　DEPARTMENT OF TEXTILE AND FASHION DESIGN

蓝浚雯　笑矣乎

指导教师 – 朱小珊

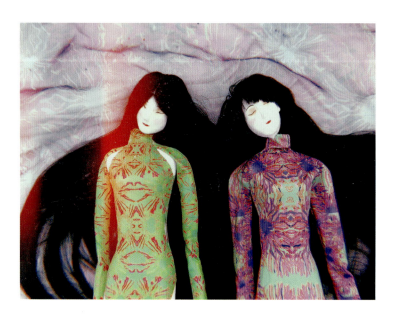

作品灵感来源于著名神鬼故事集《聊斋志异》中《婴宁》篇。作者原文中对婴宁的比喻"笑矣乎"——一种致幻毒菇，表面朴素如常而食用后使人产生幻觉跳舞大笑，由此得"笑矣乎"这一主题。意在表现外表判断与实际本质相反的两面化特点，表达事物常具有表里不一复杂性的概念。从服装空间观的角度进行构建，通过服装各层的区别和联系进行表达。

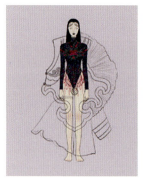 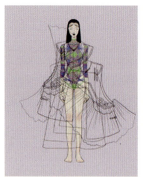 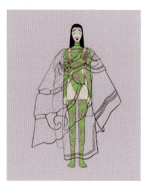 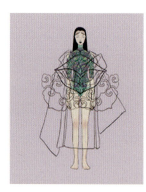 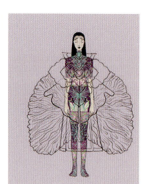

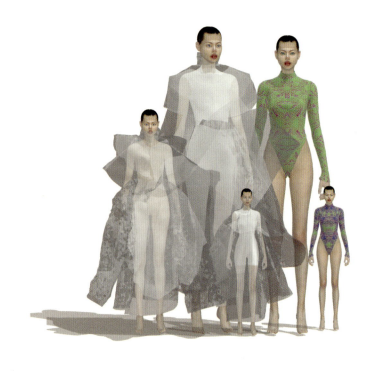

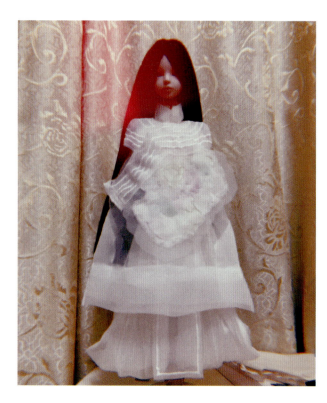

李珂怡　扬尘

指导教师 - 肖文陵

作品基于论文选题"公路电影服饰风格研究与应用——以《末路狂花》为例"展开，在以西部牛仔服饰为代表的男性化服装中置入女性元素，保留女性特质的同时解构、颠覆以男性视角为中心的审美体系，塑造向男权社会发起反抗的独立女性形象。

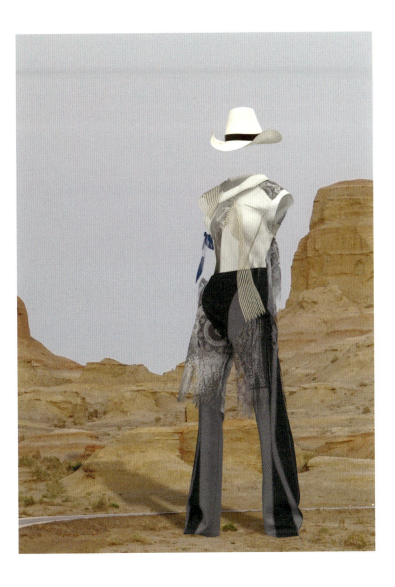

龙柏杨　渴望相遇　　　指导教师 – 朱小珊

我们就和星星一样，虽然每个人都有自己的生活，但是我们也会与别人相遇，朋友、老师、恋人，我们像星星一样，在一次次碰撞中发生变化，思想产生融合，观念也发生改变，我们都保持着自己独特的个性，在每次融合中，焕发出新的生命力。

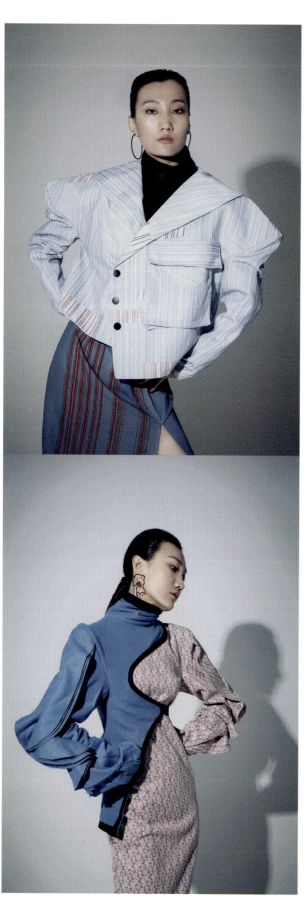
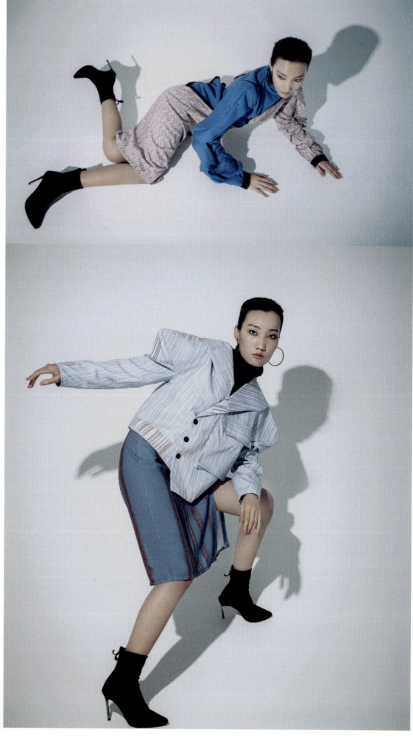

染织服装艺术设计系 DEPARTMENT OF TEXTILE AND FASHION DESIGN

吕金泽　点亮灯塔

指导教师 – 贾玺增

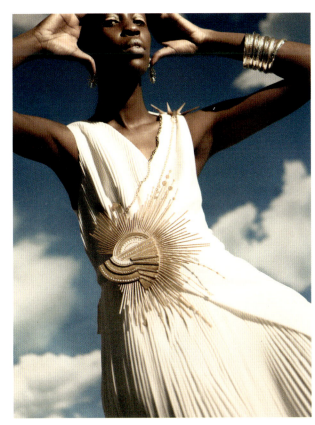

"灯塔"是人心中光芒的集合。我在此次设计中将人的性格色彩、核心情绪、理想追求等隐喻成不同的光芒，汇集在心中形成灯塔。或许受制于现实生活的压力，许多人的"灯塔"无法被点亮，而装饰艺术（Art Deco）与工业社会的成功折衷，则为我们提供了希望。因此，作者倡导"点亮灯塔"的行为，借装饰艺术的内涵与形式，让一些受现实影响下孤独、内敛、盲从的人开始发光发热。

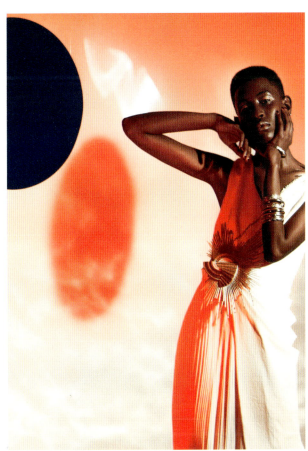

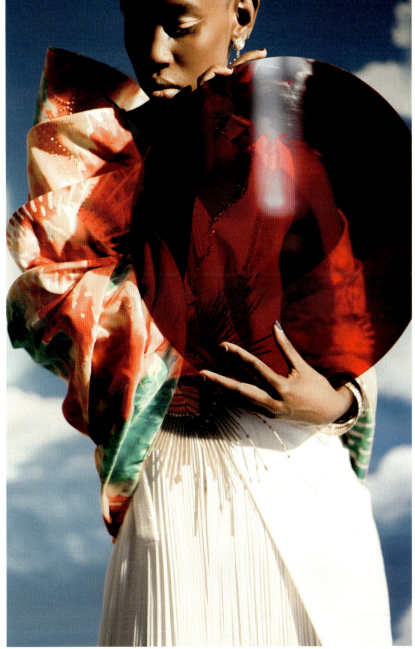

马莎莎　Reducer

指导教师 – 王悦

在这个对女性群体要求更高的社会大环境中，给予当代女性更多自由呼吸的空间，在审美以及服装款式上得到充分的尊重和穿衣自由，全方位地拥抱舒适、地位以及性感，在身体以及精神方面得到充分的个性解放。

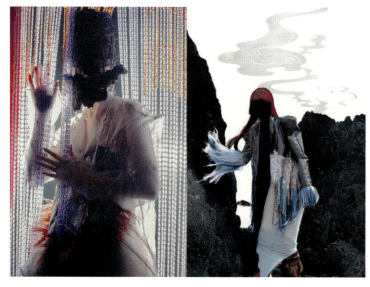
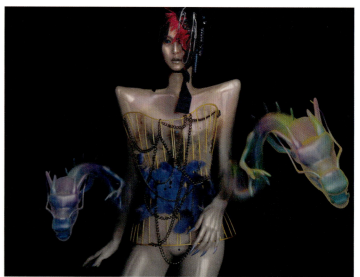
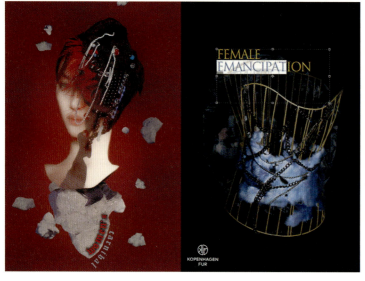
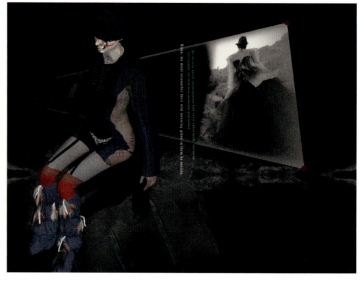

染织服装艺术设计系 DEPARTMENT OF TEXTILE AND FASHION DESIGN

马夏静　遥远的野玫瑰村

指导教师 – 张红娟

《遥远的野玫瑰村》是一个充满幻想与温暖的童话故事，故事中的温暖美好打动了我，我想将其中具有画面感的文字转化成真正的画面，再通过纺织材料来表现画面，最终创作出美好温暖的纺织壁挂。

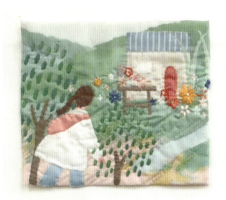

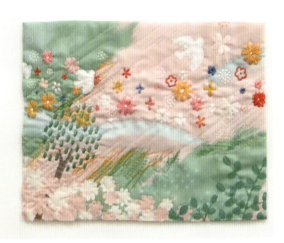
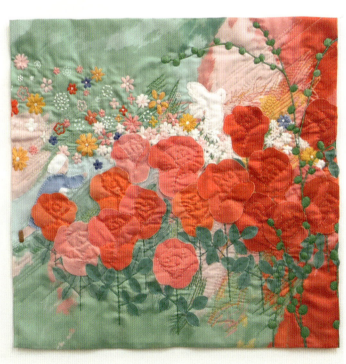
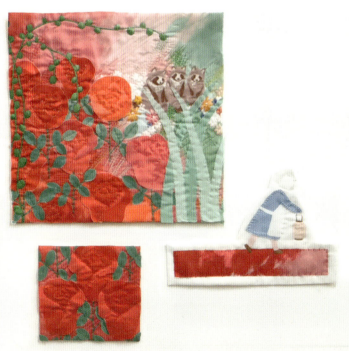

染织服装艺术设计系 DEPARTMENT OF TEXTILE AND FASHION DESIGN

马一文　西西弗斯

指导教师 – 李薇

灵感来源于"思维反刍现象",指对消极情绪一直循环思考,大脑就像不停运转的跑轮一样,被困在封闭空间中无限循环,犹如西西弗斯神话一样,每次把石头推到山顶又滚落下来,周而复始没有尽头。本系列设计采用激光技术,结合传统刺绣和编织,辅以皮草元素。

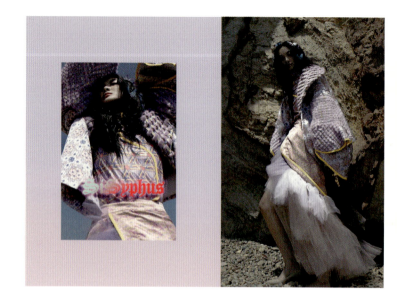
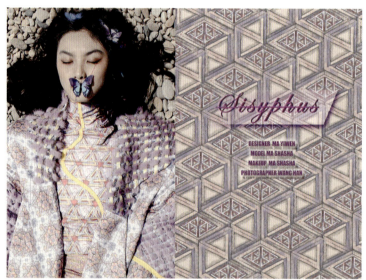

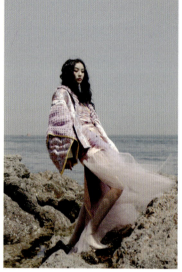
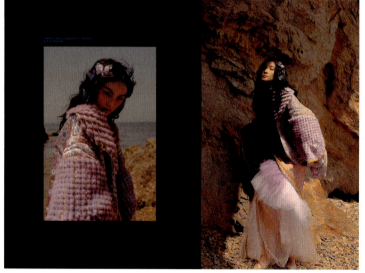
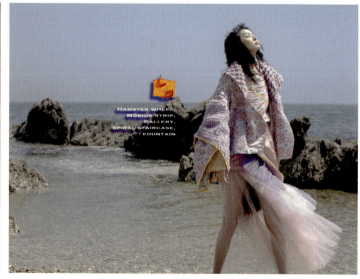

染织服装艺术设计系 | DEPARTMENT OF TEXTILE AND FASHION DESIGN

欧阳冉迪 **Unica**

指导教师 – 张树新

17

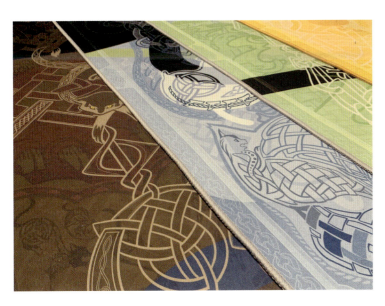

以幻想生物独角猫（Unica）为主题的系列图案设计。将壁挂的形式结合编结纹样的综合应用再创造，表达独角猫故事历史中的四个篇章。

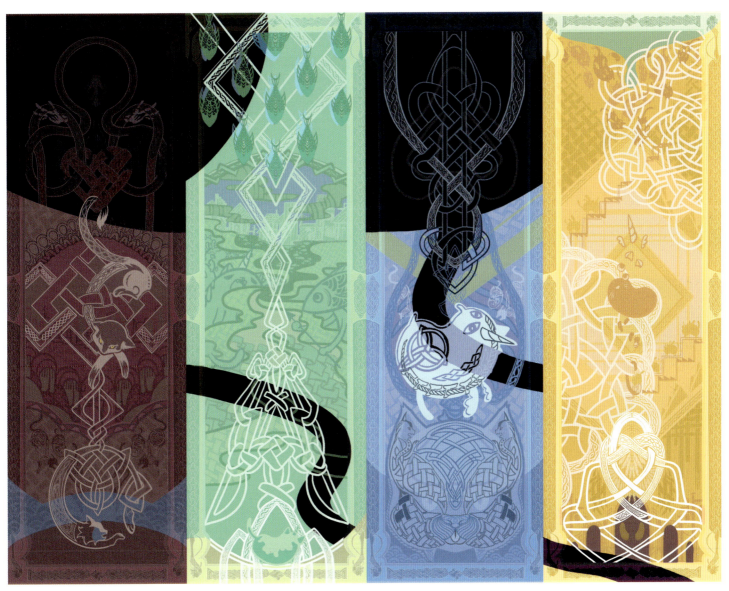

染织服装艺术设计系　DEPARTMENT OF TEXTILE AND FASHION DESIGN

陶天尧　西伯利亚铁路流浪记　指导教师－肖文陵

《西伯利亚铁路流浪记》借流浪于西伯利亚铁路的吟游诗人，隐喻一批精神流浪的现代人，信息的爆炸让他们幸运而富裕，但也因此面临着无家可归的精神困顿。作品以西伯利亚铁路之旅中所经过的多民族的文化为素材，对哈萨克民族图案、俄罗斯民间图案以及中国民间吉祥图案进行再设计与融合，运用印花工艺，形成色彩鲜明奇异、图案丰富多变的视觉效果。

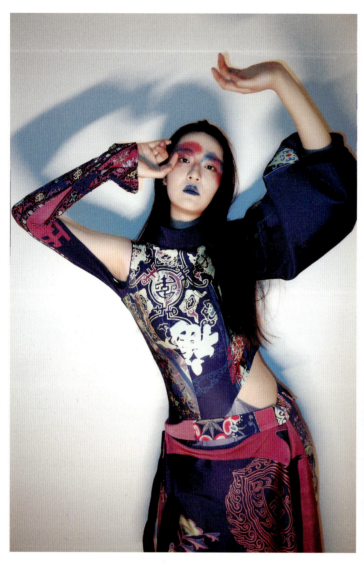

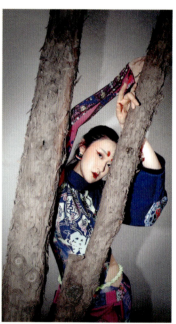
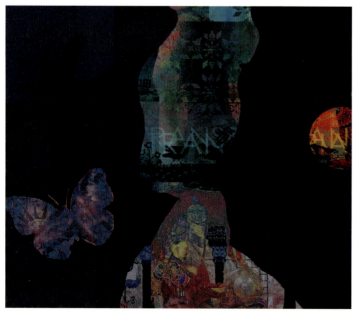
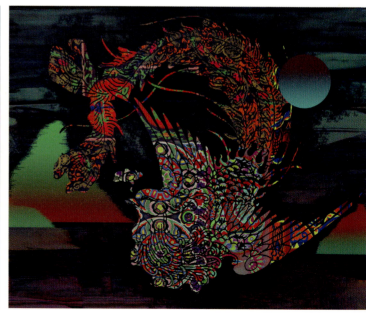

染织服装艺术设计系 DEPARTMENT OF TEXTILE AND FASHION DESIGN

王子琪 — The Trade of Wolf Skin

指导教师 – 张红娟

作者以戏剧服装设计为载体，探讨材料再造在叙事性设计中的空间和应用。原著小说用极致冷静的语言，勾勒了一个充斥着族群纷争和绝望的"废城"。狂悖的生灵们，挣扎着腐烂于城市的暗角。作者尝试用面料的语言，去再现这个恐怖、凄艳的故事，用羊毛毡、珠绣、手绘、蒸煮做旧等方式，结合常规面料和特殊材料，去探讨材料在不同色彩、光线、温度、湿度下的表现语言。

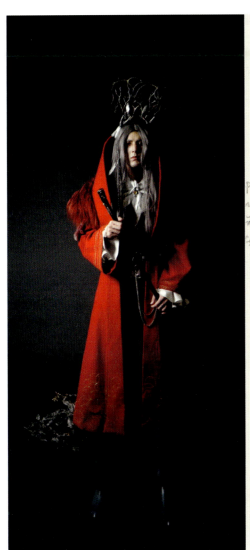
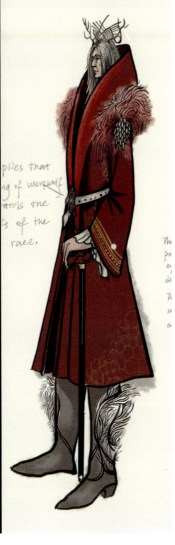
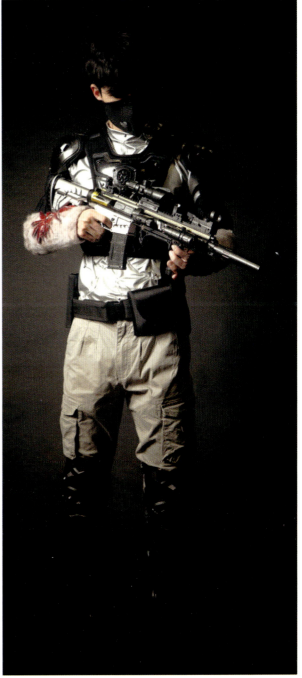
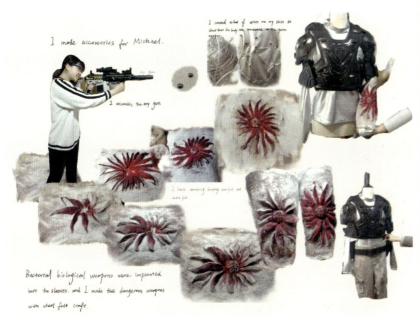

染织服装艺术设计系 DEPARTMENT OF TEXTILE AND FASHION DESIGN

熊倚凝　成熟时

指导教师 - 张宝华

灵感来源于从播种到丰收不同时期稻田的肌理质感，整体造型上参考了沙漏中沙子的形态，在作品中将两者联系起来，整体上试图表现出一种色彩和肌理的过渡与渐变，体现季节的交替。

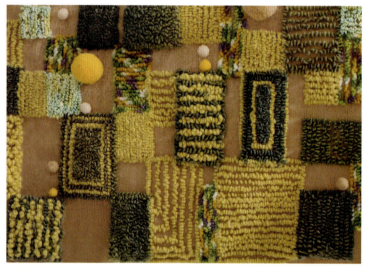

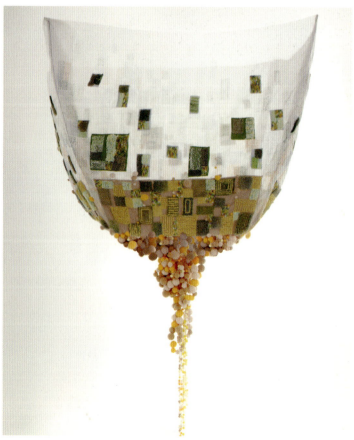

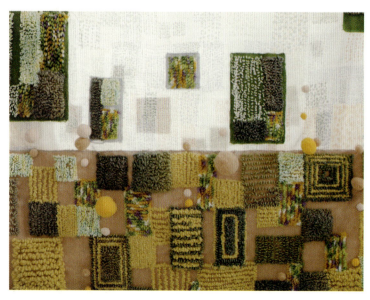

染织服装艺术设计系 DEPARTMENT OF TEXTILE AND FASHION DESIGN

薛迪　丛林法则　　指导教师 – 贾玺增

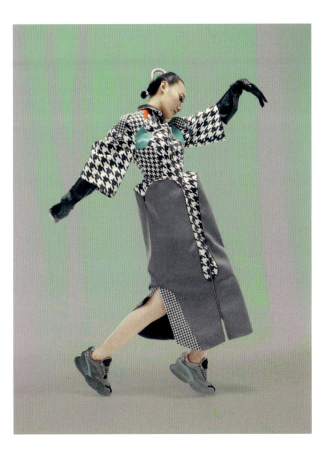

向人学习是有限的，而向大自然的学习是无限的。大自然在创造世界上的物体时，已经赋予它一定的美感及规律，所以作者将大自然中的美加以利用。昆虫的结构、色彩等深深地吸引了作者，她将其运用到服装设计上，让服装呈现新的视觉感受。

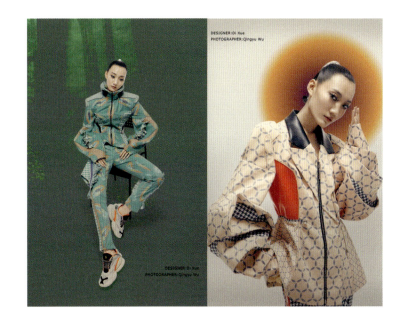

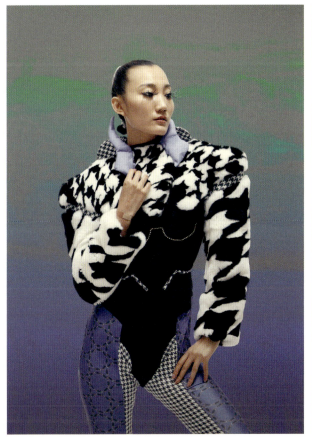

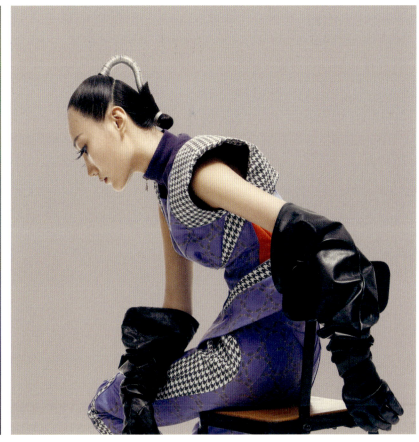

鄢心羽　Re-Myth

探寻了中国传统神话与现代科学神话之间的相同点，发现道教神话中"修仙飞升、天人合一"的思想，与赛博格神话"全身机械化改造、意识上传"思想的相同之处，都是人们对现实世界命运的一种对抗，对超越自身限制，远离肉身痛苦，追求意识自由的渴望。
在具体实践中，将道教神话中飘逸灵动的服饰元素与赛博朋克的运动机能风格有机地结合，赋予传统道教神仙服饰和赛博朋克服饰崭新的容貌。

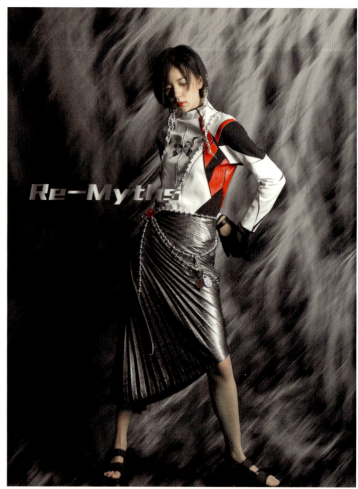
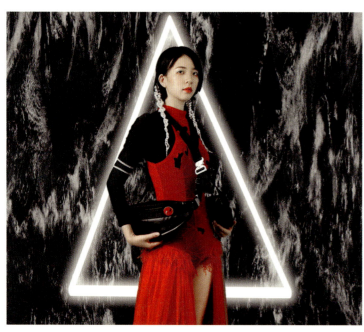
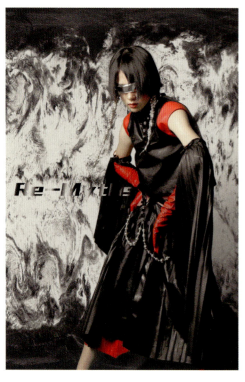
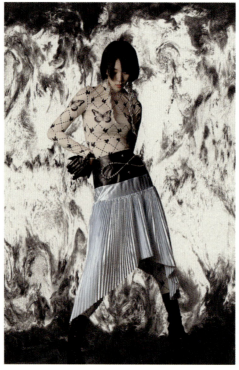
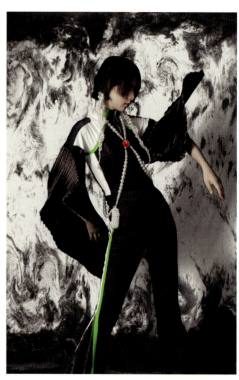

染织服装艺术设计系 DEPARTMENT OF TEXTILE AND FASHION DESIGN

杨薇　蝴蝶乐园

指导教师 - 张红娟

主题插画用主色调粉色和蝴蝶的元素表达梦境、潜意识、记忆以及因果轮回。产品将插画主题提取出来转化为点线面的平面设计语言，通过隐喻的方式来传达观点，像写诗一样做纺织产品，像对待孩子一样倾注进去情感。

染织服装艺术设计系 DEPARTMENT OF TEXTILE AND FASHION DESIGN

易心月　出壳

指导教师 – 贾玺增

灵感来源于西周蝉纹——蝉出壳意味着一次进化、一次成长。"出壳"同音"出窍"，每一个年轻的灵魂都渴望蜕去外壳，寻找属于自己独有的模样。

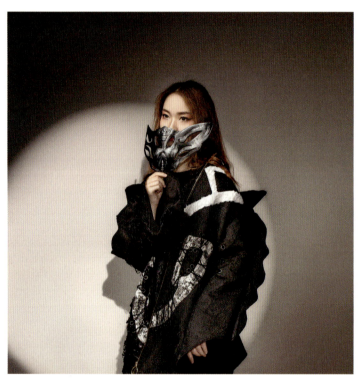
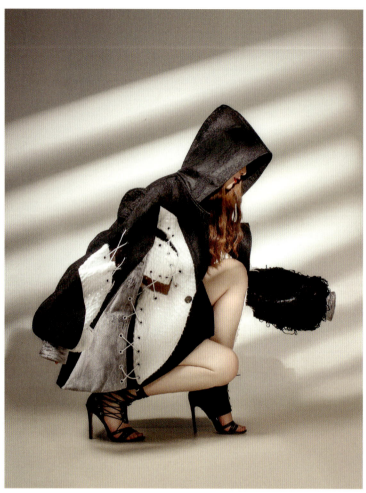
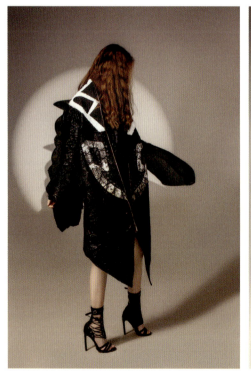
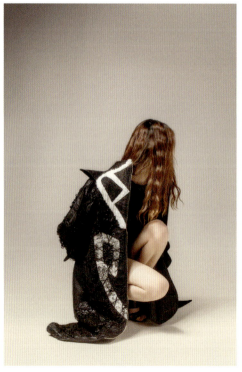
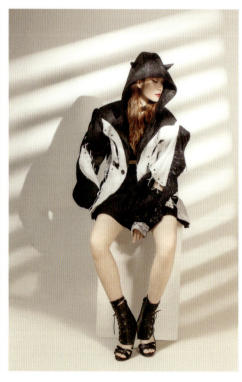

染织服装艺术设计系 DEPARTMENT OF TEXTILE AND FASHION DESIGN

张译之　幸福的幻想

指导教师 – 李薇

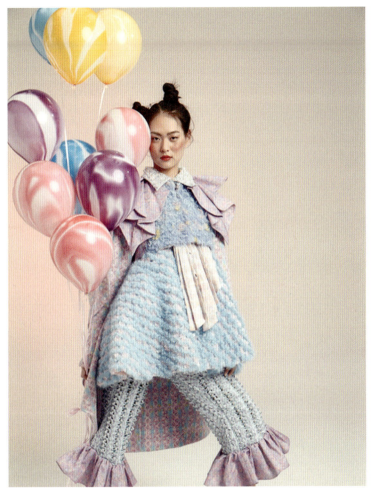

灵感源于山西良户村的留守儿童，这些活泼的孩子与古建筑共铸了一幅奇妙的画面，作品主要通过在图案、材质等方面的创新，探索后儿童风格在女装设计中的可能性。

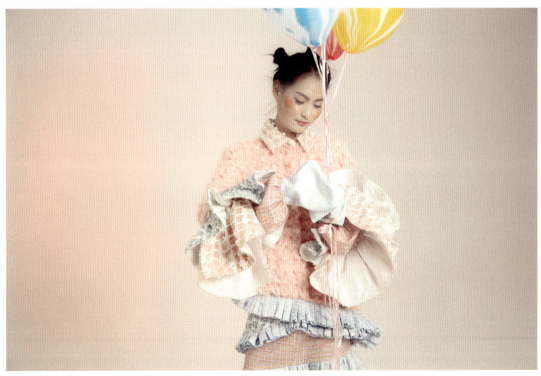

| 染织服装艺术设计系 | DEPARTMENT OF TEXTILE AND FASHION DESIGN | 赵双妮　那些花儿 | 指导教师 – 贾玺增 |

青海有许多世居的少数民族，这些民族在不知不觉中影响了青海地区许多中年女性的穿衣风格，本系列出发点是围绕她们的生活轨迹，沿途寻找创意灵感，从款式、面料、色彩图案出发设计一个带有民族时尚的服装系列。

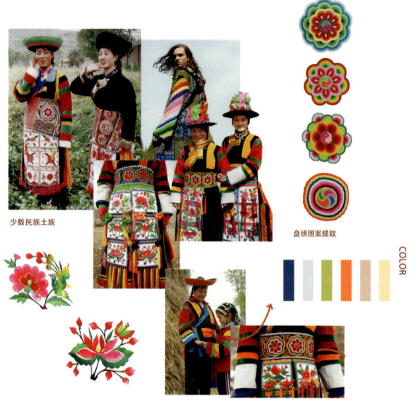

少数民族土族

盘绣图案提取

COLOR

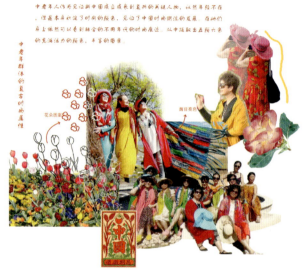

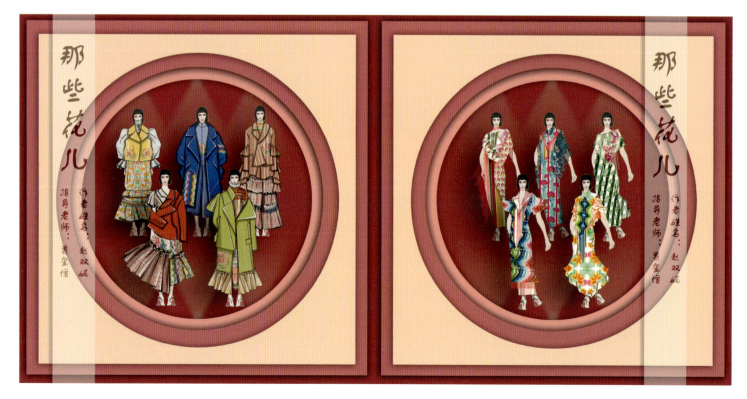

染织服装艺术设计系 DEPARTMENT OF TEXTILE AND FASHION DESIGN

赵玉琦　Criticizes

指导教师 – 臧迎春

匿名评论在构建言论自由世界的同时，也存在歪曲事实的漏洞。我们常会站在正义的一方，凭借片面所知大放厥词，用键盘不断传递甚至扭曲真相。该系列用故障艺术语言的形式，将原本完整、正式的服装扭曲和变形，表达网络批判产生的后果和悲剧，呼吁理性发声。

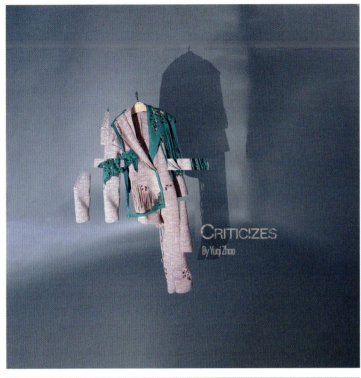

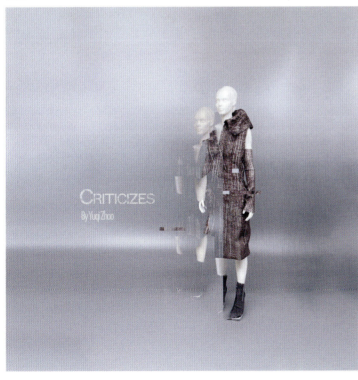

| 染织服装艺术设计系 | DEPARTMENT OF TEXTILE AND FASHION DESIGN | 周悦莲 HARMONIES | 指导教师 – 臧迎春 |

主题含义包括"人与自然的协调"、"人与人的协调"以及"传统与时尚的协调"。将传统北京补花手工艺融入当代时装文化，结合动物权利主义艺术理念，体现"敬畏自然与动物"的主题理念。

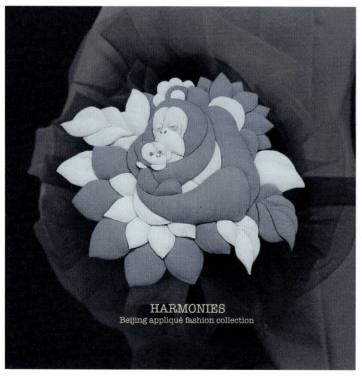
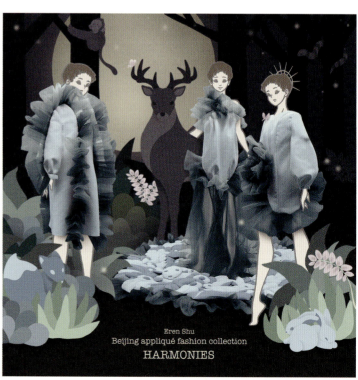

朱雅雯　蒸汽木兰

指导教师 – 王悦

将具有工业时代机械化美感的蒸汽朋克风格与柔美绚丽的中国古典刺绣元素结合，将硬与软的对比、柔与刚的结合、机械力量与人性美感的碰撞结合起来，表达具有中国古典气质的蒸汽朋克风格之美。

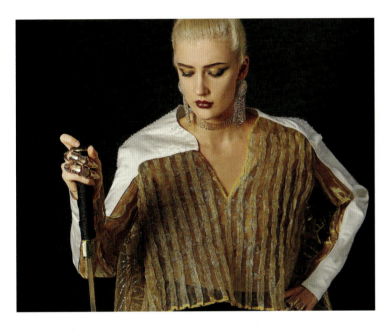
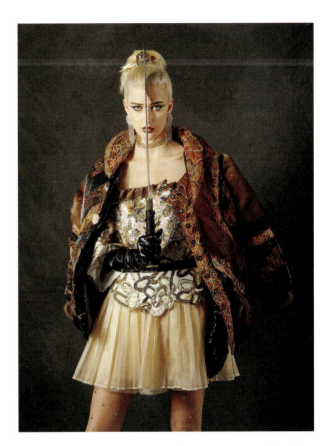
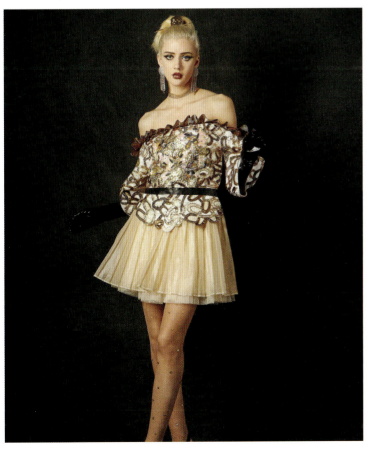
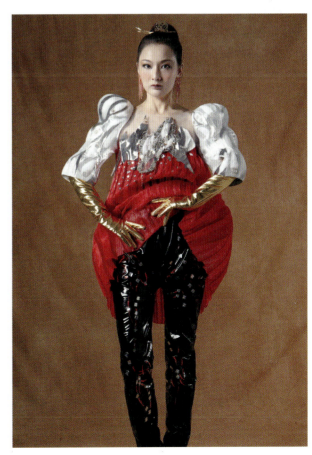

董俊逸　　　　　胡卓雅　　　　　李明雨　　　　　李雅竹　　　　　　　　刘澈

潘欣萌　　　　　宋丹杨　　　　　杨珂

DEPARTMENT OF CERAMIC DESIGN

陶瓷艺术设计系

主任寄语

2020年的毕业生注定是会被学院的历史时常记起和谈起的特殊一届。因为你们在这样一个年份，伴随国家和世界经历了这场史无前例的疫情，并用特殊的方式展示了你们的作品，让所有人见到你们是如何在毕业创作时间被压缩到无法透气的极限中克服身心的困难为我们呈现了你们最精彩的青春才学与光华。

陶瓷专业的特殊性恰恰需要在漫长时间中建立起泥土形式与人的深厚情感，这漫长而复杂的工艺过程是陶艺作品之所以感人的灵魂所在。你们面对短而又短的毕业创作时间，除了在工坊间日夜操劳基本别无他法，这也是传统陶艺人最真诚最朴素的方式。而线上展览的设计又占用了你们大量的"额外"时间，但你们却并未因此和创作条件的受限稀释学术水准，毕业展览和毕业答辩给了所有人了不起的答案。

几年来，你们的每一个进步总是不断给老师带来惊喜，你们在这里学会了制器，学会了创造。你们的毕业作品呈现了你们所受的良好教育和你们对世界的独特认知。你们借助陶瓷艺术获得了与历史与传统与生活的渊源厚养与心手相应。因为我相信陶瓷艺术所蕴含的从技术到艺术，从束缚到自由，从追随到创造，从现在到未来，从物质的感知到精神的提升全方面的润物无声深深地改变了你们。

艺术要做得不同非常不易，艺术的不同，其实是要做到如何保持各自心灵的不同。"独立之精神，自由之思想"，由你们通过各自富于才情的艺术形式来传递是我们老师对你们最深切温热的期盼。

董俊逸　骨·相

指导教师 - 王辉

人类骨骼形态对于人类总是核心、中心的存在。它从生物出发，具有直观的生命力与张力，并凝聚着神秘审美、祖先崇拜等思想。该作品通过人类骨骼形态在陶艺创作中的呈现，探讨其艺术效果与思想情感表达。

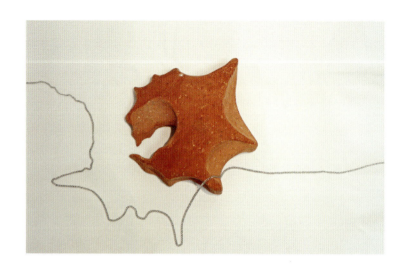

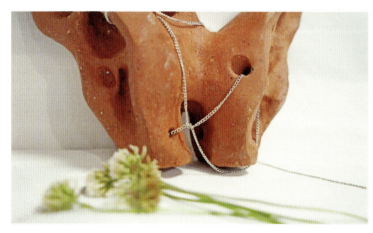

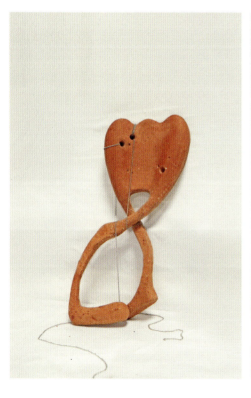
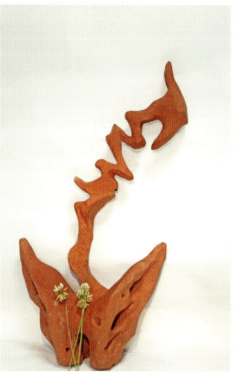
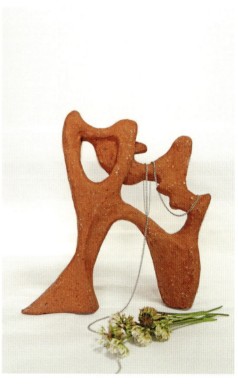

胡卓雅　我梦想中的漂浮之城

指导教师 – 郑宁

文学中类似"漂浮之城"的形象如《西游记》中的"天宫",《格列夫游记》里的"浮岛"等,这些"土地"的隐喻性吸引着作者。作者尝试以陶瓷为主构建一座梦想中的"漂浮之城"。泥土作为人类情感的承载体,陶瓷也隐喻梦的脆弱,不仅是单纯的欲望表达,也是对于欲望边界的探索与反思。

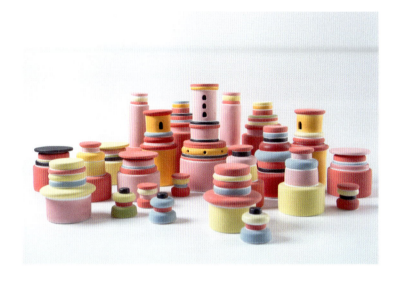

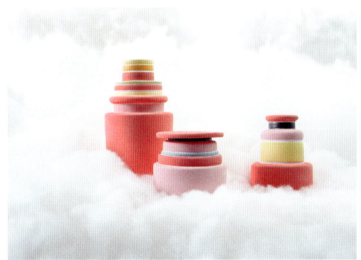

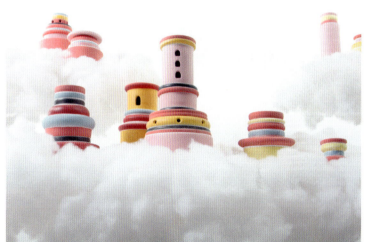

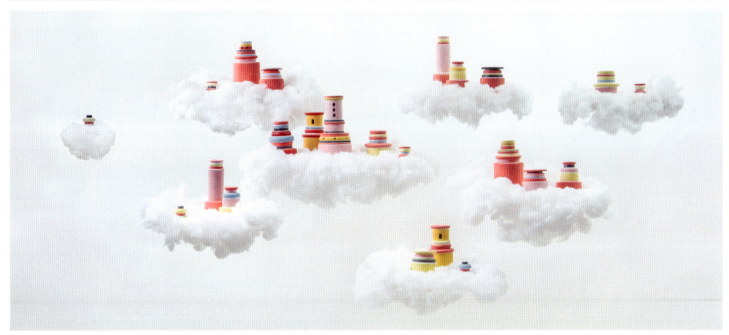

陶瓷艺术设计系 | DEPARTMENT OF CERAMIC DESIGN

李明雨　"洛丽塔"风格日用瓷设计——《独角兽的下午茶》、《人鱼公主的梳妆台》　指导教师 – 杨帆

"洛丽塔"是一种起源于日本的青年亚文化，洛丽塔风格以梦幻华丽、甜美可爱的特点给人童话公主般的少女感。本设计以洛丽塔风格在日用瓷设计中的转化应用为研究内容，在审美和功能上迎合时尚年轻女性群体的偏好与需求，致力于为使用者带来"洛丽塔式"的生活方式——精致优雅、纯真浪漫。

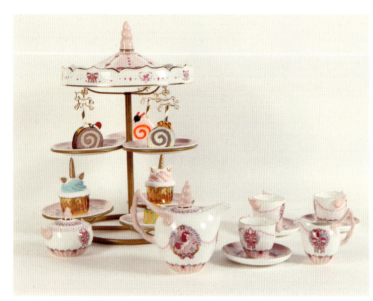

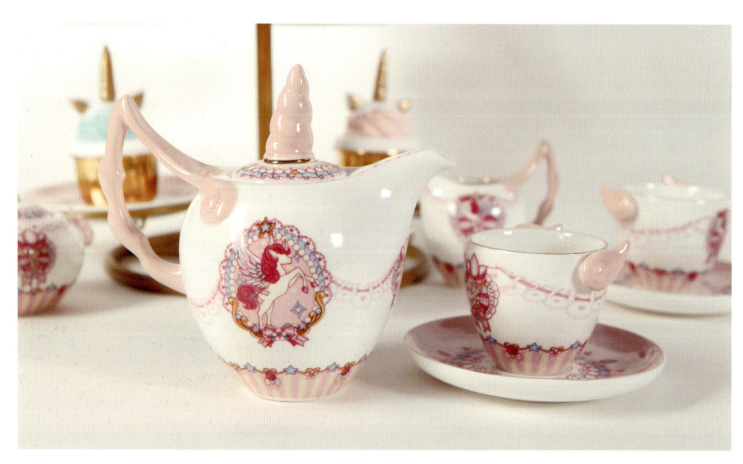

李雅竹　向光而生

指导教师 - 王辉

"向光而生"是一件结合了等离子体的现代陶艺装置作品。蜿蜒、飘渺的等离子体光源，与静态的陶瓷交融，营造出独特的光影效果，带电粒子活跃地释放能量，他开朗外向的性格为平静、稳定的陶瓷材料带来新的话题。

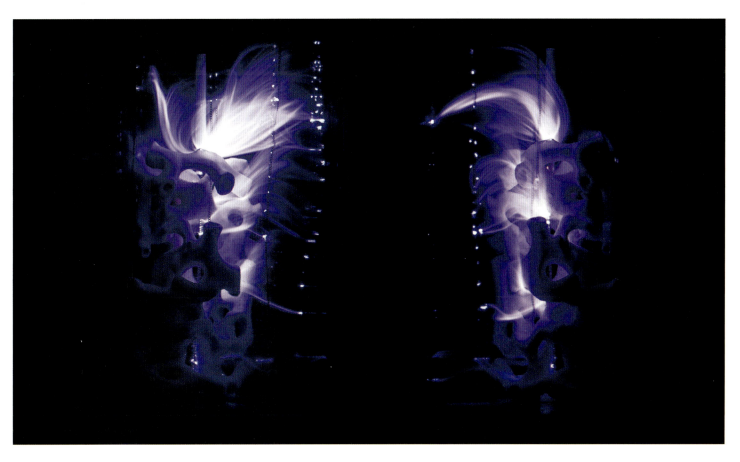

| 陶瓷艺术设计系 | DEPARTMENT OF CERAMIC DESIGN | 刘澈 | 釉色彩丘 | 指导教师 – 白明 |

灵感来源于一场大漠之旅纯粹浓烈的色彩留下的强烈情感共鸣。希望用陶瓷营造丘陵起伏的漂泊飘渺之感，附加色彩，与泥土的交流中体会自然之手创造奇迹的过程，并思考自然与陶瓷材料在脆弱性与恒久性的共通之处。

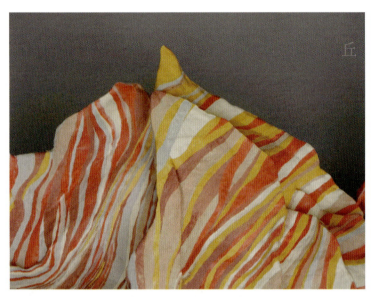
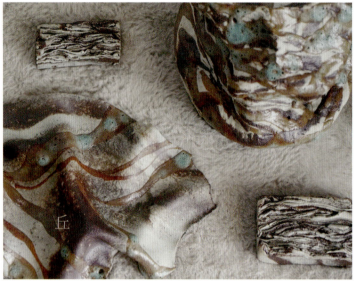
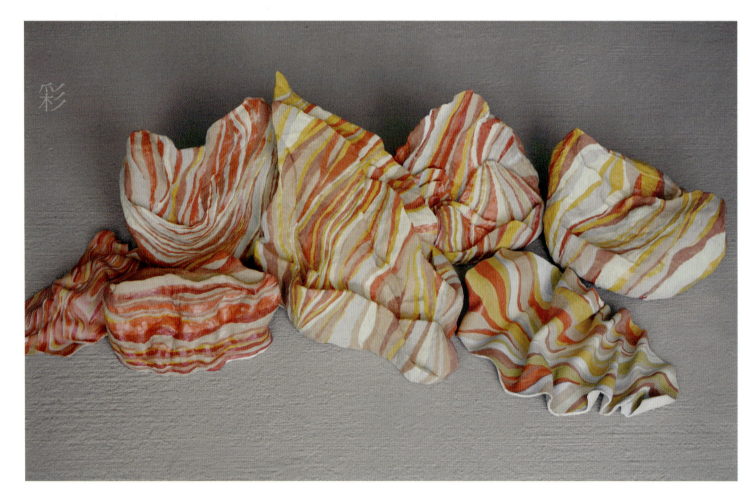

潘欣萌　折纸系列日用瓷设计　　指导教师 – 杨帆

折纸作为一种大众喜闻乐见的手工活动，它所带来的轻松愉悦感受与手冲咖啡有着异曲同工之妙，因此作者试图将几种最常见的民间折纸形态转换为陶瓷造型语言，赋予手冲咖啡更多的情感表达，引发使用者的美好遐想，增添设计的趣味性。

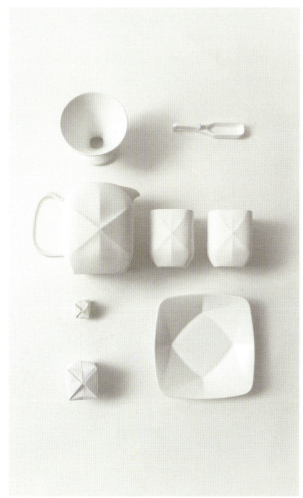
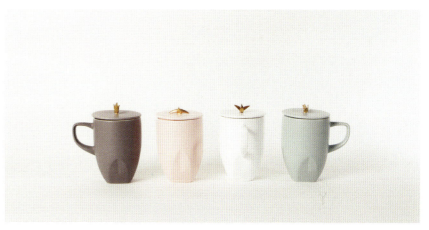
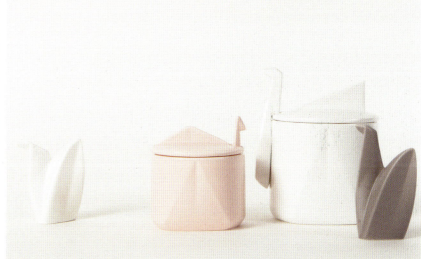
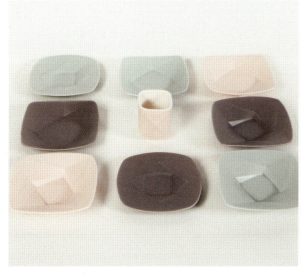
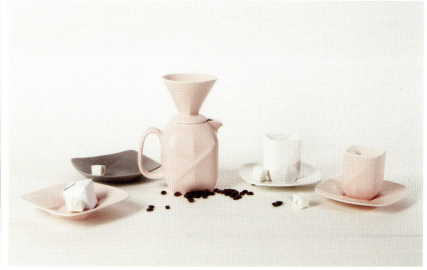

"我很好，你呢"是作者第一次尝试运用陶瓷语言表现社会当下热点。通过空间气氛的营造以及器物造型的异变来表现抗击新冠疫情形势下感受到的不安全感与产生的焦虑情绪及其平复过程。希望此作品可以引起大家的共鸣，并且在 2020 年伊始的特殊时间段带给人们一些积极的心理暗示、温暖的人文关怀以及必胜的信心与希望。

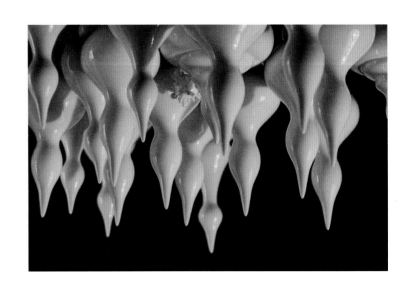

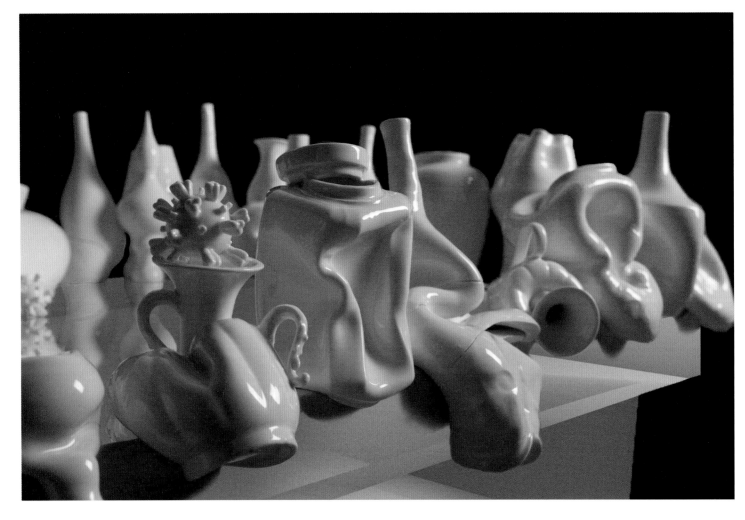

陶瓷艺术设计系 DEPARTMENT OF CERAMIC DESIGN

杨珂溺

指导教师 – 白明

作品试图在现代陶艺的领域内对当下消费和生活元素及细节进行捕捉和表现，这是对当下时代最好的回应。一方面通过现代陶艺的方式去记录当代流行文化，为人们理解和反思这个时代提供一种途径，另一方面通过现代陶艺的艺术造型表达和装饰视觉的当代化为传统陶瓷刻花工艺探索全新的艺术视觉语言。现代陶艺不断发掘日常生活物品的艺术表现潜力，提供了一种对当代流行文化和我们所处时代的独特见解。而对传统装饰技法的再设计可以为传统工艺注入新鲜的血液，提供一种可能的未来，使得传统技法能够进入当代艺术表达，重新回归到大众的视野。

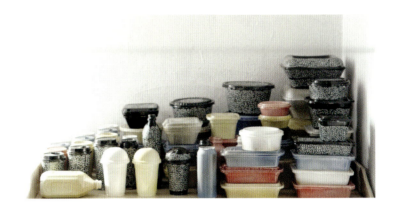

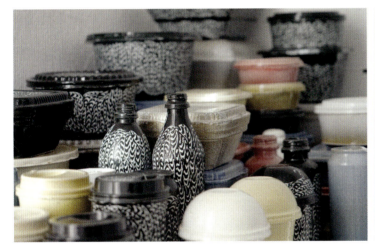

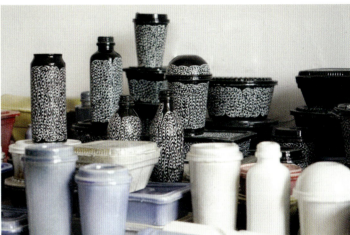

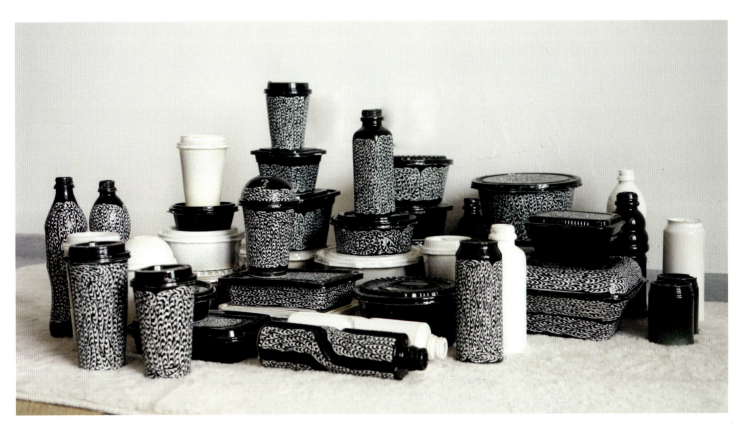

DEPARTMENT OF
VISUAL COMMUNICATION

视觉传达设计系

主任寄语

春天已过，即将踏入盛夏季节，明明已是紧张的毕业季，但清华园依然非常安静。视觉传达设计系建系64年来，毕业创作展览第一次将在线上举办，可以预见从此以后线上展将成为呈现毕业创作成果的主要形式。

停课不停学，先前制定的教学计划照常进行，学校并没有因疫情降低学术标准，同学们也依然对自己设定了很高的要求。视觉传达设计系即将毕业的49位本科生和30位硕士研究生（含9位科普硕士）分散在全国各地甚至海外，克服焦虑烦躁和创作条件上的制约，依然展现出了严谨的专业态度和创新性专业探索与思考，一如既往地呈现出了很高的作品完成度和多样的作品风格。

毕业创作过程一定给同学们带来许多思考，在这个特殊的时期，我想应该还有许多超越专业领域的收获。走出清华园，各位将开启新的人生旅程，面对太多的不可预知，相信大家定会不忘初心，践行理想，请谨记陈寅恪先生"自由之思想、独立之精神"的教诲，你们会越来越好，这个世界也会更有希望。

常联系，常回来看看。

| 视觉传达 设计系 | DEPARTMENT OF VISUAL COMMUNICATION | 曹佳雨　爷爷 | 指导教师 – 周岳　原博　张歌明 |

"家庭成员——我的爷爷，在重病之后产生了抑郁倾向，在通过了解老年抑郁症的过程中，我开始了解爷爷的生活，开始愿意去了解老年人。"在这一过程中作者希望借助表现爷爷这个载体，通过绘制插图表现一些可能会导致老年抑郁症的发病因素，警醒一些人并且希望更多的年轻人愿意亲近并理解他们。

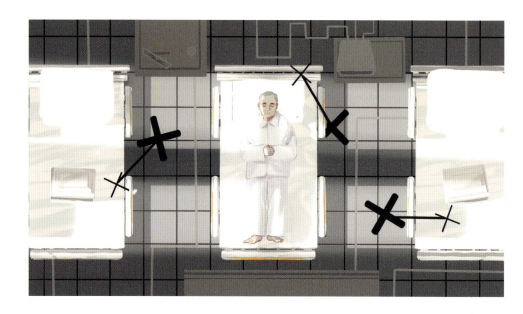

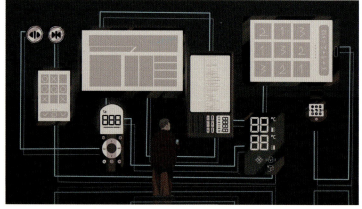

曹子健　Estray

指导教师 – 向帆　陈磊　李德庚

独立游戏 demo：一个迷失的孩子，孤独地在寻找着什么，他的世界不停地被梦魇蚕食，只有他一人他也不想让这个世界消失，眼前的风景是那么美好熟悉，你，是否愿意告诉他真相，是否愿意让他从这个梦里醒来……

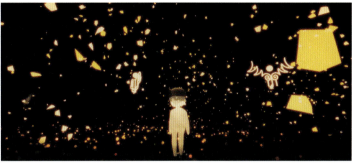

陈佳兆　透明时代

指导教师 – 马泉　祖乃甡　徐小鼎

作品主要讨论的是信息时代隐私"透明"的危机与隐私消逝带来的社会危机应当被再次审视,从而强调捍卫隐私权利的困难与正当性。

00　　　　　　　　　　　　　　　　　　　　　　　　　0000-00-00　00:00:06

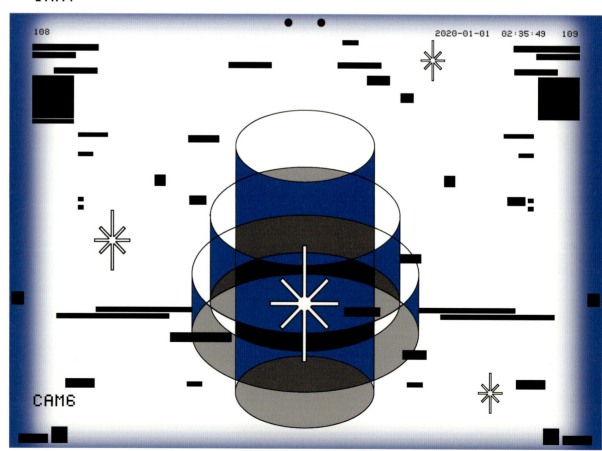

| 视觉传达设计系 | DEPARTMENT OF VISUAL COMMUNICATION | 陈思然 | 基于动物造型的装饰图形设计研究——濒危与极危动物周历设计《小世界》 | 指导教师 – 王红卫　顾欣　赵健 |

《小世界》的设计初衷，是将普通人很少接触到的一些濒危动物的造型用视觉化的方式进行抽象，突出动物特征与美丽，让观者看后产生浓厚的兴趣，继而自发去了解更多关于濒危动物的相关知识，呼吁更多人为保护濒危动物的公益事业尽一份力。

| 视觉传达设计系 | DEPARTMENT OF VISUAL COMMUNICATION | 陈思宇　社畜之书 | 指导教师 – 祖乃甡　马泉　徐小鼎 |

随着"社畜"、"996"、"韭菜"、"猝死"等一系列段子和梗被大家所熟知,其背后的问题也开始受到关注,诸如当代城市就业人群所面临的生存压力、不公平的劳动关系、无法保障的身心健康等。作品以黑色幽默、戏谑的手法和漫画的形式去夸张表现这一内容。

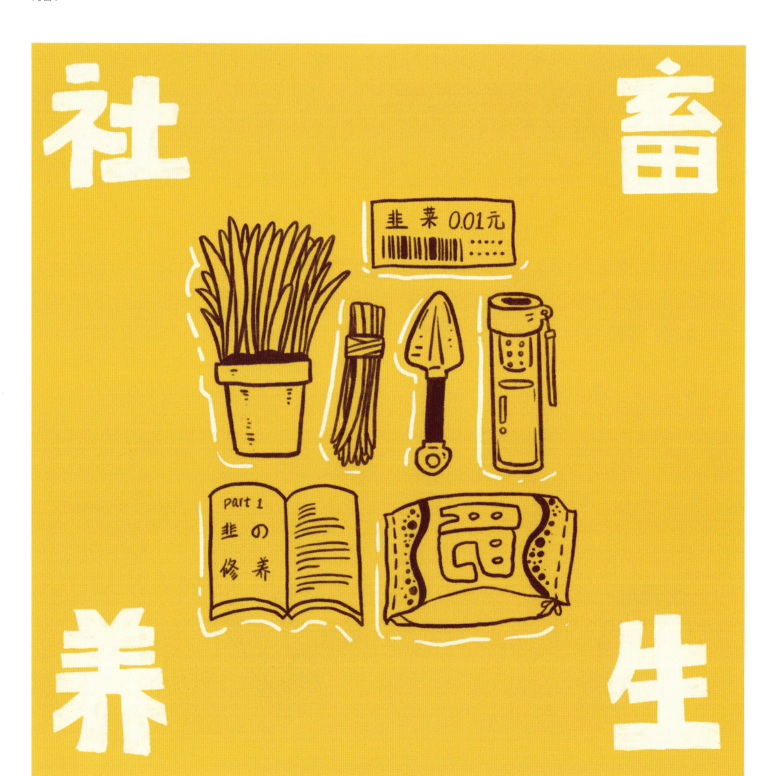

视觉传达设计系 DEPARTMENT OF VISUAL COMMUNICATION

陈雨葭　速成审美

指导教师 – 顾欣　赵健　王红卫

47

该系列书籍设计作品从视觉传达设计的专业角度，探讨和尝试以视觉化的设计手法，表达大众审美符号化的主题内容，启发读者重新审视不同审美风格所代表的典型符号元素，思考其符号价值背后所蕴含的使用价值与文化意义。

| 视觉传达 设计系 | DEPARTMENT OF VISUAL COMMUNICATION | 陈泽 | 乡村教师 | 指导教师 – 周岳　原博　张歌明 |

位于僻壤乡村的教师时日无多，他将自己最后的时间来教授孩子们最后一课。同时宇宙之中碳基联邦的战争也即将结束。两个本毫不相干的文明之间会发生怎样的故事呢？

视觉传达设计系 DEPARTMENT OF VISUAL COMMUNICATION

邓环 — 过期时尚

指导教师 – 徐小鼎　马泉　祖乃甡

建立在消费主义背景下，基于杂志中对女性形象、时尚的构建，去讨论男权审美下对女性这一概念的解释、消费社会对女性的裹挟。一方面讨论杂志对承载视觉符号的特殊性，通过杂志这一特殊的文化场域，去客观地反映一直以来男性社会审美下对女性的描述，另一方面反思女性在社会生活中的独立性、被消费的文化符号特征，以及自我身份的解构与认同。

| 视觉传达设计系 | DEPARTMENT OF VISUAL COMMUNICATION | **郭紫玉** 网络飞地 | 指导教师 – 赵健　顾欣　王红卫 |

数字化阅读渗入我们的生活，影响着我们的思维方式，作品以网络群体极化现象为切入点，对网络数字化阅读带来的新的视觉特征进行书籍设计实践。

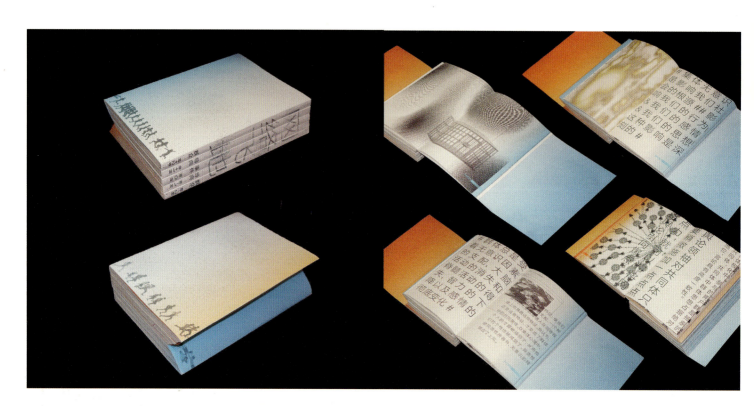

韩沚伶　符录

指导教师 – 陈磊　李德庚　向帆

《符录》提取传统祈福文化元素并与年轻人喜爱的潮流文化相结合，以潮流玩具为载体，设计了一个玩家可以自由拼装组合的玩具，玩家可根据个人需求拼出不同含义的符咒玩具。

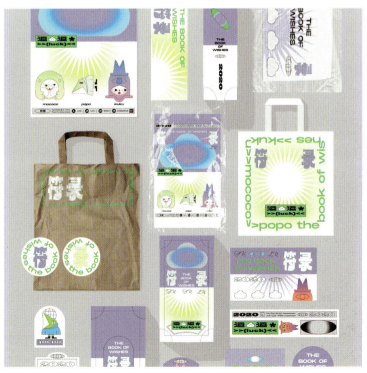
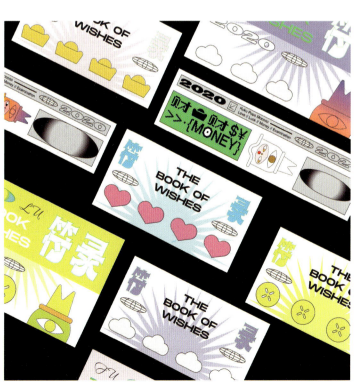

视觉传达设计系　DEPARTMENT OF VISUAL COMMUNICATION　　洪瑞辰　朱仙镇木版年画的重构与创新　　指导教师 – 原博　周岳　张歌明

从朱仙镇木版年画的艺术表现形式入手，以开封建筑物作为主题，试图以新题材、新图案为年画注入新生命，拓宽朱仙镇木版年画的使用面和传播面。

胡晓雯 今人旧梦

指导教师 – 陈磊　李德庚　向帆

《今人旧梦》是基于《周礼·春官》中对梦的六种分类的视觉化表现的尝试。主要是将六种梦虚拟成具体的梦境形象，以自身的梦境为主要采集对象、大众调研为创作参考而进行的梦境视觉表达探索。

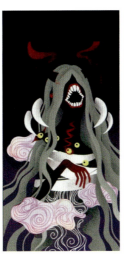
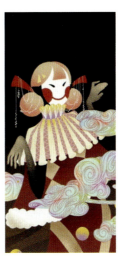
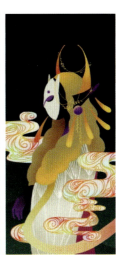
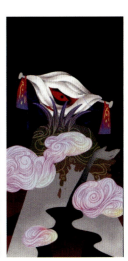

| 视觉传达设计系 | DEPARTMENT OF VISUAL COMMUNICATION | 黄柘 | 信息裂变 | | 指导教师 – 陈楠　何洁　华健心 |

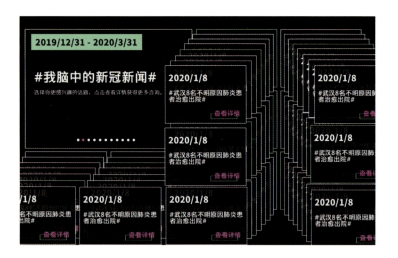

通过模拟和视觉化呈现网络阅读中的个性化推荐功能，引发观者对自身阅读路径的思考。在网页的最后将呈现用户的阅读路径，让用户看到自己是否只在某几类信息当中浏览，反思个性化推荐带来的信息茧房现象。

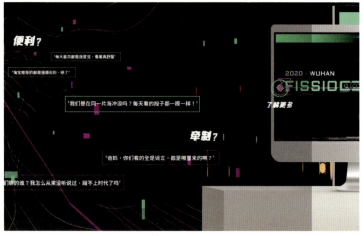

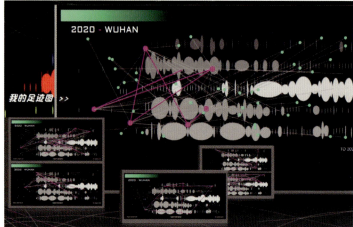

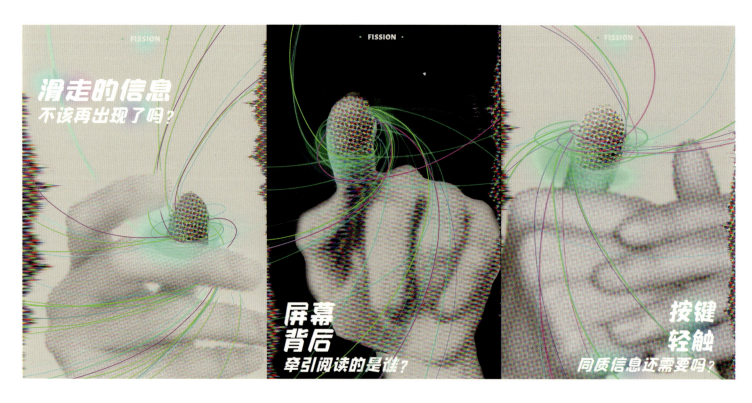

蒋林倩　巴别塔下的布道

指导教师 - 张歌明　周岳　原博

这是一个讲述后启示录世界的插画项目。项目截取了主人公在废墟世界中旅行的 7 个瞬间，展示出一个以存在主义为精神内核的插画作品。

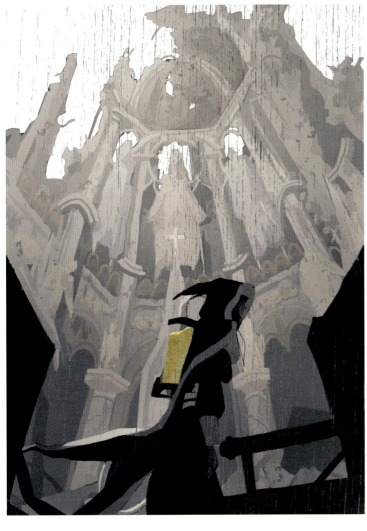

荆潇　哭声

指导教师 - 周岳　张歌明　原博

选择拒食野味作为毕业创作的主题并采用插画的形式来表现，通过超现实主义风格语言夸张表达现实中人类对于野生动物的残暴行径，"谁道群生性命微，一般骨肉一般皮"，劝君莫食山野味，哭声凄唳勿贪鲜。

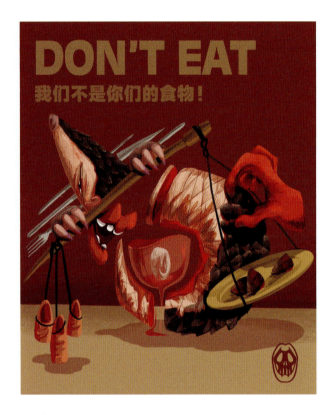
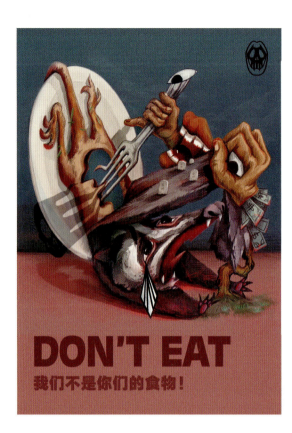
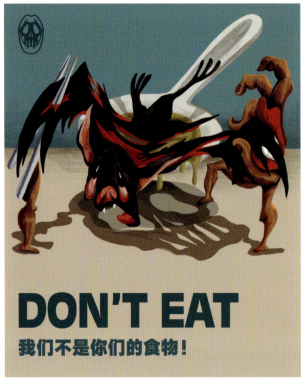
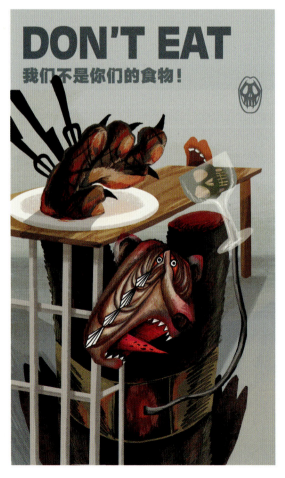

视觉传达设计系 DEPARTMENT OF VISUAL COMMUNICATION

荆晓青 — 融合用户数据的文创产品个性化定制设计

指导教师 – 陈磊　李德庚　向帆

作者毕业创作以"清华大学学生图书馆借阅数据样本"为例，探究其可视化的视觉表达形式，挖掘视觉传达在传递情感、审美或者深层力量中的作用。设计创作结合用户实际需求，将"个人小数据"转化为承载情感价值的"个性化文创产品"，探究"融合用户数据的文创产品个性化定制设计"的方法论与实践的关系。

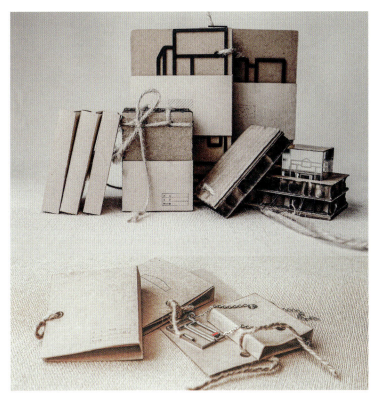
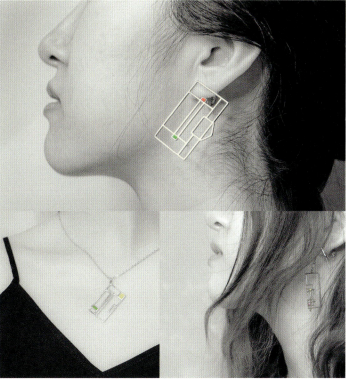

| 视觉传达 设计系 | DEPARTMENT OF VISUAL COMMUNICATION | 孔圣揆 | 故乡记忆——釜山风物 插画设计 | 指导教师 - 华健心　何洁　陈楠 | 58 |

本作品以釜山风物为研究内容,通过能代表和象征釜山面貌的名胜、风景、山川、人物的场景插画,表达作者心中的故乡印象,向人们介绍故乡釜山的历史人文,让更多的人了解和喜欢釜山。

视觉传达设计系
DEPARTMENT OF VISUAL COMMUNICATION

李泓桥　营养视界

指导教师 – 顾欣　赵健　王红卫

对营养主义进行视觉探索，通过系列动态海报、药品设计及介于餐馆和药店之间角色的虚拟消费体验场所作为两种表现手法的载体，在视觉系统上进行统合，最终多角度地将"营养主义"这一意识形态的存在引入大众视野。

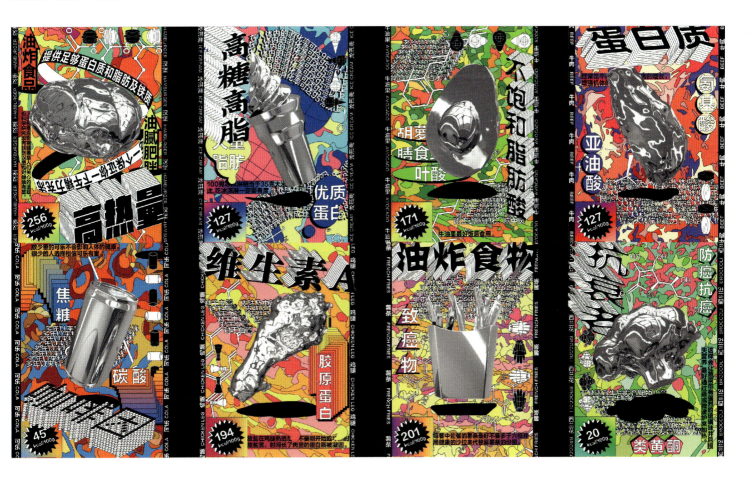

| 视觉传达设计系 | DEPARTMENT OF VISUAL COMMUNICATION | 李艺潇　失落之城 | 指导教师 – 李德庚　陈磊　向帆 |

LANDMAP OF YEAR 2500 (AVERAGE HIGHT)
FIGURE_5.1 2500_8.34M

关于全球变暖、海平面上升的一次思想实验。时间线移至下个千禧年，站在未来的视角，反观城市逐步被海洋占据的过程。

*The 3D data is obtained directly from Google Maps

CO2 Content Collection　　　　　　Figure 2

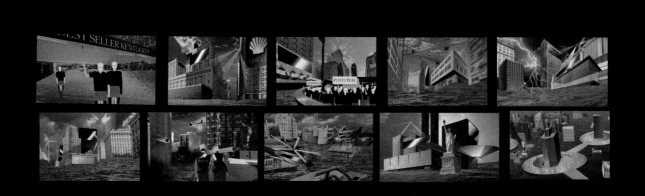

FUTURE IMAGE OF EMBORACUM

视觉传达设计系 | DEPARTMENT OF VISUAL COMMUNICATION

刘洪畅 "万卷粮食公司"可食性文创产品及视觉形象设计

指导教师 — 华健心 何洁 陈楠

以传统的食品"煎饼"作为纸张，用丝网印刷的方式将煎饼模拟成书本。通过文学作品这一精神食粮和煎饼这一物质食粮的紧密结合，启示观者对于精神性和物质性的思考。

《逸楷》是一款为小学语文教科书正文设计的字体，它的设计基于硬笔书写，平衡了功能与审美，尝试为现在中国教科书体设计提出新的可能性。

刘懿萱　"电子伊甸园"——赛博朋克内核下的VR视觉场景探索

指导教师 – 马泉　祖乃甡　徐小鼎

赛博朋克时代，人工智能飞速发展，曾经的"神造人"发展为"人造人工智能"，且神与人的关系由"我创造你"变为"我控制你"。

刘宇星　《海子诗集》插图创作实践　　指导教师 – 周岳　张歌明　原博

海子作为朦胧派的代表之一，其追求个性化的意象和词汇表达，涵义深刻又充满着朦胧的色彩，使得大众不能直接地理解，但海子的诗歌却一直为大众所喜爱，所以作者尝试用插图创作这样一种视觉解读的方式，让更多的人更直观地了解海子的诗歌。

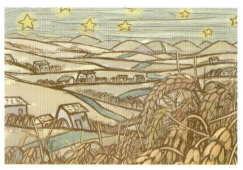
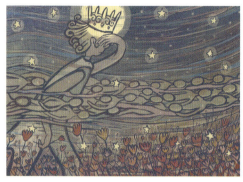

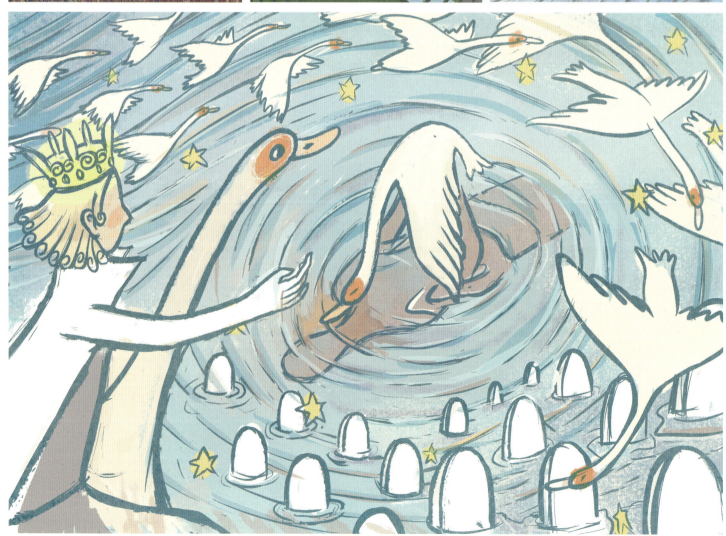

| 视觉传达 设计系 | DEPARTMENT OF VISUAL COMMUNICATION | 马菡璐 | 美少女解剖学 | 指导教师 - 李德庚　陈磊　向帆 |

日本少女漫画的主角们总有一双超越人类生理极限的大眼睛。如果真的存在美少女这个人类的亚种，她们的生理结构呈现怎样的形态？是什么样的文化审美塑造了这个物种？通过对"美少女"的研究，作者试图反映社会对性别角色的要求，以及年轻女性自我认知的变迁。

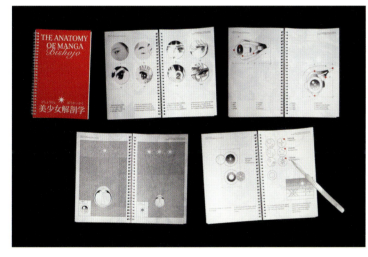

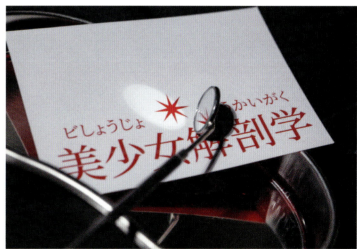

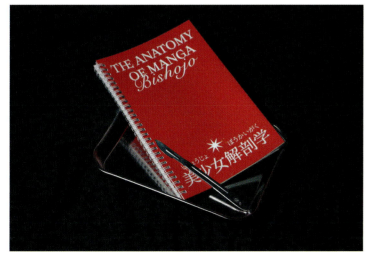

| 视觉传达设计系 | DEPARTMENT OF VISUAL COMMUNICATION | 孟也圆　现代荒诞日常 | 指导教师 – 祖乃甡　马泉　徐小鼎 |

本插画创作运用超现实主义夸张、荒诞、梦境与现实相结合的表现手法，采用现代扁平化简约、轻松、趣味的绘图风格以及抽象符号的元素意象来引起人们对社会现象或人群的注意和重视，倡导改善不良风气，批判违背道德与人性的有害事件，促进社会和谐，试图用并不沉重的、更易于大众接受的画面去讽刺一些令人唏嘘的社会现实，并能广泛运用于周边制作以及产品延伸，同时使其具有观赏性、思考性和实用性价值。

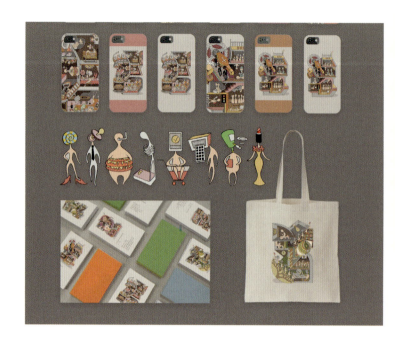
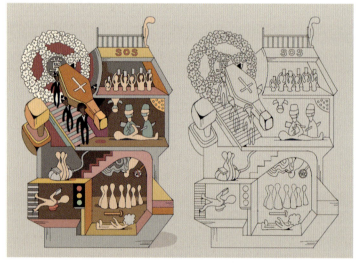
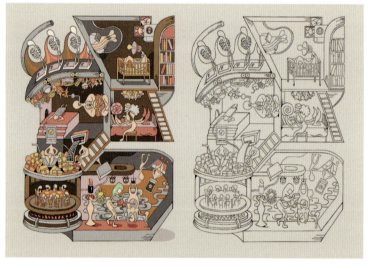
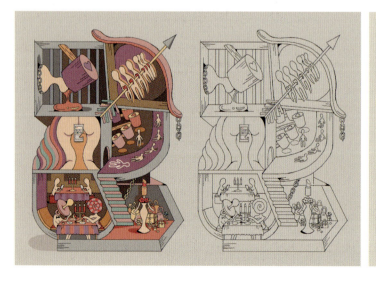
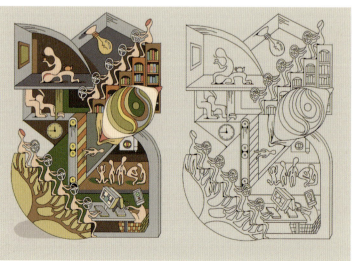

视觉传达设计系 DEPARTMENT OF VISUAL COMMUNICATION

苗慧　忆情

指导教师 - 王红卫　顾欣　赵健

作品谐音"疫情",讲述了新冠疫情中的故事,以立体化思维思考事件,以书籍为载体记录情感,带给人沉浸式的阅读,产生更加深入的思考与更强烈的情感共鸣,帮助读者唤醒记忆,回忆起疫情当中的温情。

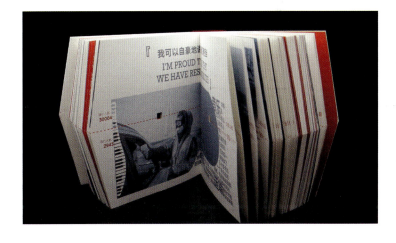

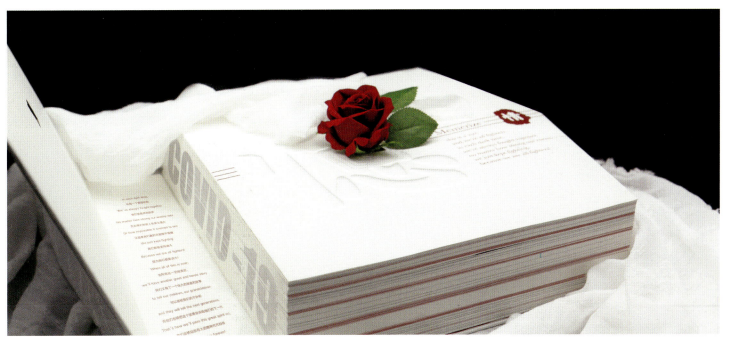

| 视觉传达设计系 | DEPARTMENT OF VISUAL COMMUNICATION | 朴谐璘 Gaia | 指导教师 – 何洁　华健心　陈楠 |

Gaia 是为智能手机一代设计的环保游戏 APP。随着环境污染问题越来越严重，每个人的环保意识越来越重要。为了引导实践保护环境，持续告知环境污染的严重性是首要课。Gaia 通过智能手机 APP 的特性，帮助智能手机一代对环境污染问题有直观的展示。

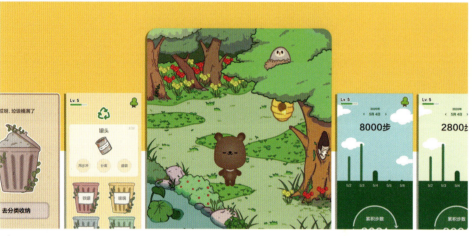

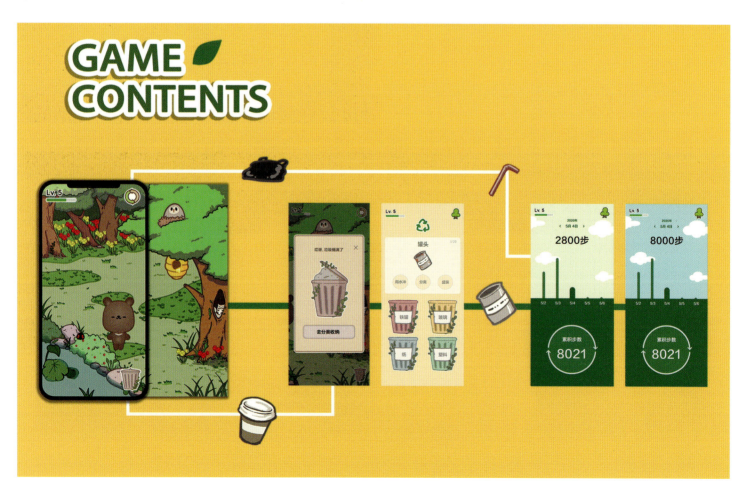

视觉传达设计系 | DEPARTMENT OF VISUAL COMMUNICATION

阮丽滢 《东西展》——杂货店展览视觉设计

指导教师 – 向帆　陈磊　李德庚

收集和研究日用品背后的历史、缘由和故事，以杂货店为场地举行一场主角为杂货的展览，使顾客在购物的同时体会到普通日用品的魅力。

石慧玉　《人间失常》——西尔维娅普拉斯诗歌作品插画表现

指导教师 - 张歌明　原博　周岳

抑郁症作为较为广泛的心理疾病，约有 1/7 的人会在他们人生的某一阶段遭其困扰，抑郁症往往不会被媒体和大众所提及，但我们必须直面很多人受其困扰的现实。此系列插图作品试图通过将普拉斯的诗歌以绘本画面形式表现，意图让人们通过插图对抑郁症患者心理状态的艰难有一定的重视。

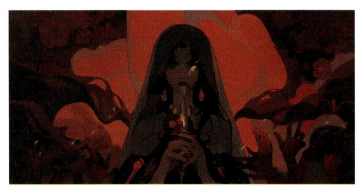

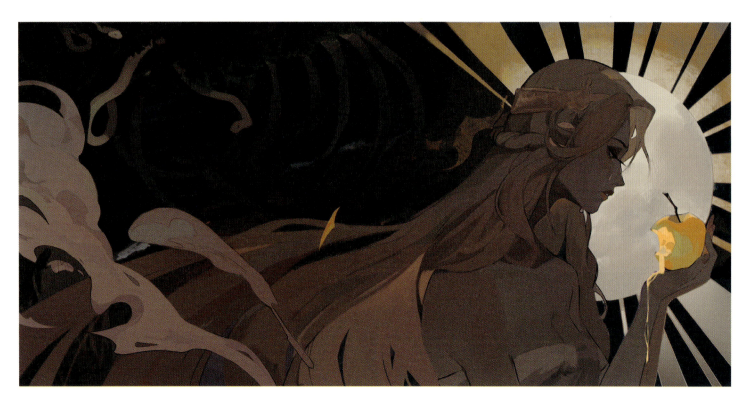

| 视觉传达设计系 | DEPARTMENT OF VISUAL COMMUNICATION | 宋楷 | 青岛网球公开赛的视觉识别系统设计 | 指导教师 – 祖乃甡　马泉　徐小鼎 |

本设计拟定了一场网球赛事，使赛事与青岛的城市形象相结合，通过赛事的环境氛围、赛事的宣传方式和赛事的用品让人们在观赛的时候更好地了解青岛的城市特色与网球文化。

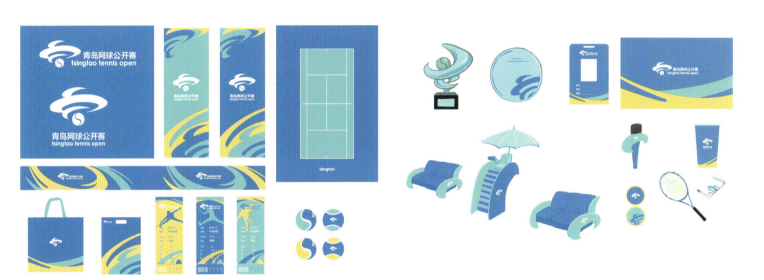

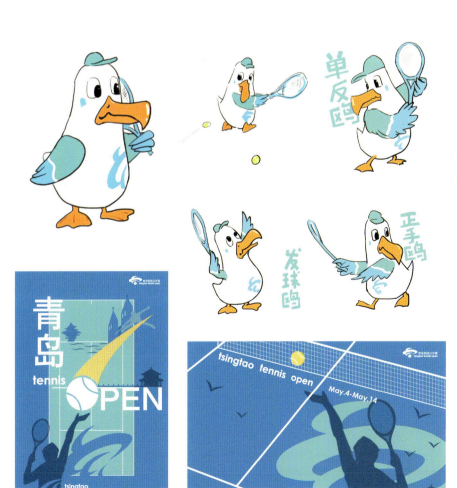

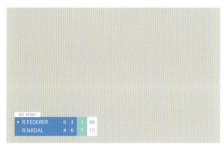

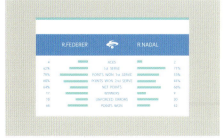

王贝宁　复刻字体《诗苑宋》

指导教师 — 赵健　顾欣　王红卫

复刻母本选自明万历刊本《唐诗类苑》，在风格上既保留了书法美感，也同时继承了明代刊本字样的规范一致性。意在从明代成熟的木刻字体中汲取营养，制作富有文化特质的数字化字体，传承汉字书写文化。

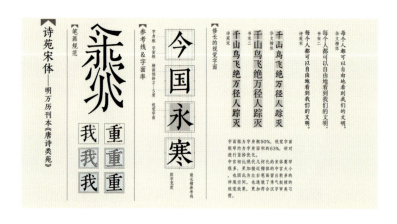
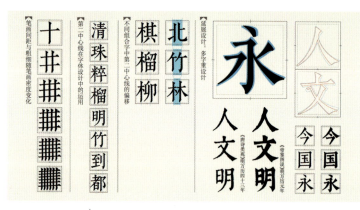

| 视觉传达设计系 | DEPARTMENT OF VISUAL COMMUNICATION | 王方舟 | "POPDA"——潮流玩具与品牌视觉设计 | 指导教师 - 陈楠　何洁　华健心 |

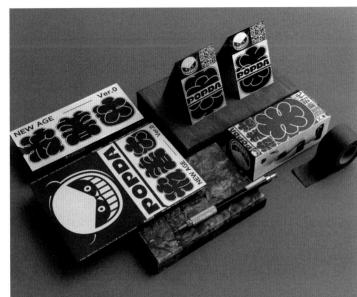

对街头文化中的视觉表现重新提炼，融合潮流玩具的设计和系统的品牌视觉设计，突破现有市面上潮流玩具的设计定式，拓展单一品牌内潮流玩具的种类，打造一个全新的潮流玩具品牌"POPDA"。

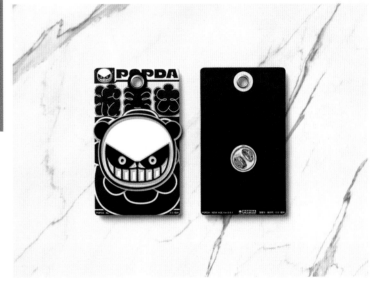

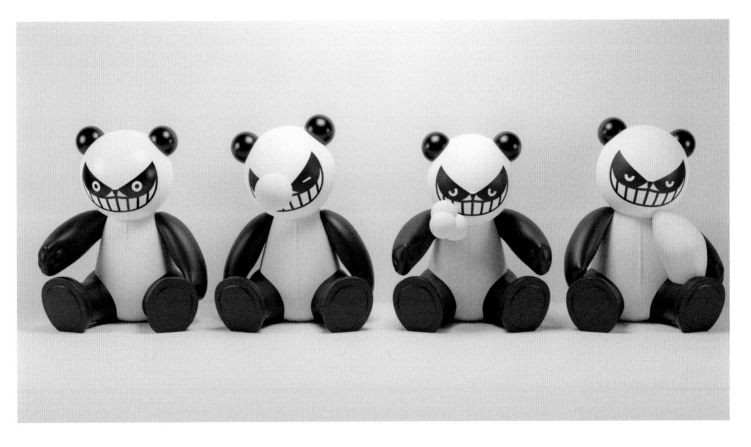

| 视觉传达设计系 | DEPARTMENT OF VISUAL COMMUNICATION | 王蕴惠 迷失 | 指导教师 – 马泉 祖乃甡 徐小鼎 |

群体中的个人极其容易失去自我的意识，从而做出一些不受道德法律约束的狂热行为。这些群体行为和现象背后有复杂的行为动机和文化、心理因素，作者结合当下的案例分析，总结群体的特点，探索个人理智迷失的过程；通过视觉化的手段，直观地传达给人们这一概念和现象，尝试唤醒处在迷失中的人。

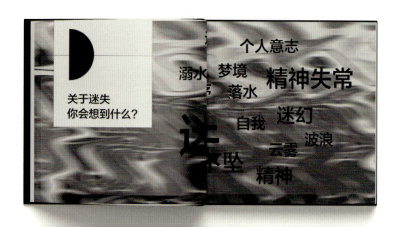

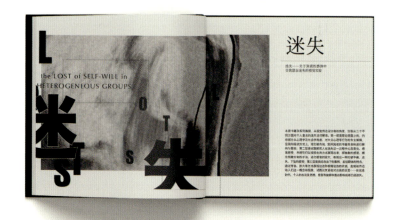

| 视觉传达设计系 | DEPARTMENT OF VISUAL COMMUNICATION | 向佳璇 | 标语文化在当代公共空间的衍生与嬗变 | 指导教师 – 徐小鼎　马泉　祖乃甡 |

标语作为基层社会治理的一种载体，在 COVID-19 疫情期间起到了有效的思想传达与行为指导作用。通过对这种遍布街头、在视觉上偏于单一刺激的动员传播方式的解构实验，从视觉传达的角度重构这一在日常生活中司空见惯的社会现象，探究标语在当代语境下的形式、媒介、传播效力与社会功能的变化与发展，讨论其视觉生存环境与生长路径，探讨其多元表达的可能途径，反观当下人民生活与基层社会治理之间的关系。

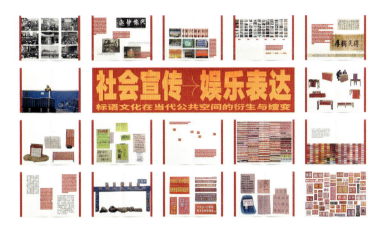

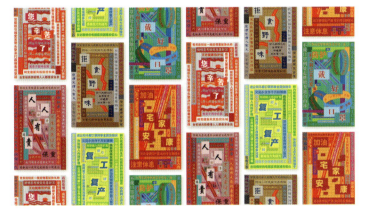

| 视觉传达设计系 | DEPARTMENT OF VISUAL COMMUNICATION | 谢光莹 | 网络暴力视觉呈现的探索 | 指导教师 – 徐小鼎　马泉　祖乃甡 |

本系列作品以网络暴力为主题，探索如何用视觉设计的方式呈现出对网络暴力的批判和反省，以改造现实元素的二次设计为方式，构建一个你无法逃避的"真实"网暴系统。在整体作品中，加入多种交互形式，使观者全方位地体验到网络暴力的种种伤害。

宣子奕　我想静静

指导教师 – 王红卫　顾欣　赵健

以《空谷幽兰》为灵感，产生了对隐士生活的向往，但现实生活中听得见和听不见的噪声又使得作者的内心嘈杂，"无奈的我，好想静静！"

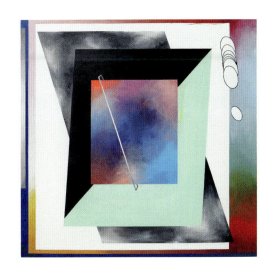

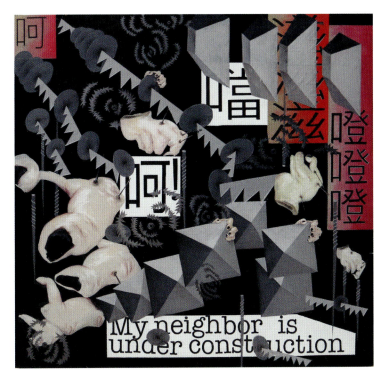

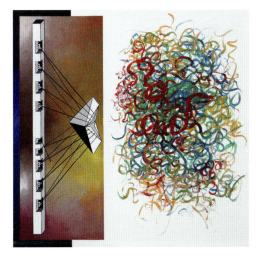

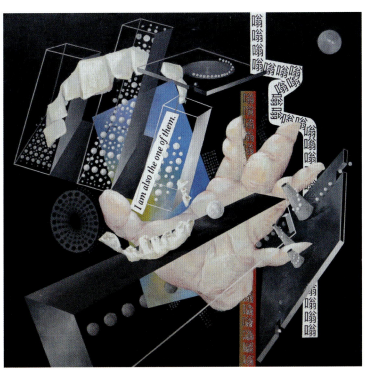

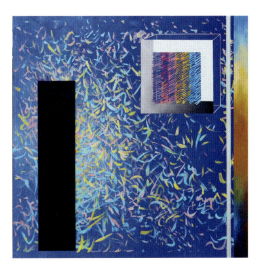

| 视觉传达设计系 | DEPARTMENT OF VISUAL COMMUNICATION | 杨梅晶 | 中华田园犬主题的绘本与盲盒设计 | 指导教师 - 原博　周岳　张歌明 |

中华田园犬自古以来是我国本土犬种，然而因为人们对其认知不佳、保育不当等原因使得其数量大幅度减少，学术界也鲜有相应的研究与分析，市面上则更是缺少以中华田园犬为题的优秀作品，不论从硬性传播途径还是从软性传播途径都难以发现其身影。因此，以艺术作品形式普及中华田园犬相关知识迫在眉睫，绘本与其衍生品等艺术商品正是合适的普及中华田园犬的载体，由此可加强其宣传，让人们关注并喜爱上这一种群，从而起到对中华田园犬的保护与保育效果。

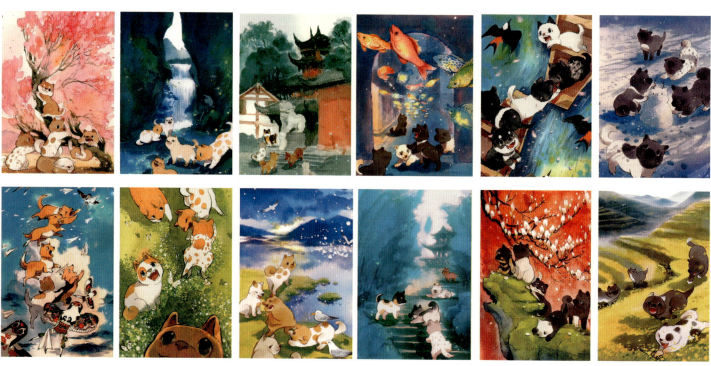

于琦　美人制造

指导教师 – 陈磊　李德庚　向帆

"减肥"作为人们对身体进行重塑的行为，是当今社会对身材审美要求的体现。在这次创作中作者以书籍和海报的形式呈现，通过视觉表达语言的探索引发人们对现象背后的社会事件和社会因素的思考，引导大家辩证地看待当下的社会审美。

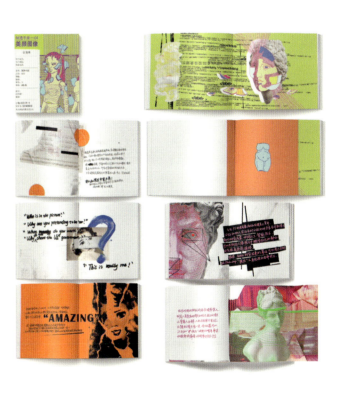

视觉传达设计系 | DEPARTMENT OF VISUAL COMMUNICATION

于雅鑫　长大九零

指导教师 – 陈楠　何洁　华健心

将当代都市 90 后群体所面对的压力场景具象化，以"压力转化"为核心目标延伸设计出一款可以互动留言的解压网站，在用户参与的过程中将"倾诉压力"的行为与"获取奖励"的结果连接。

原型设计 / Wireframe

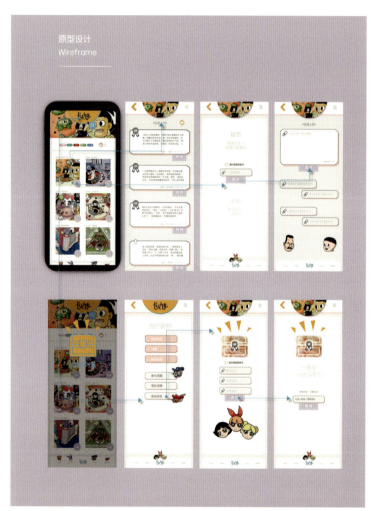

插图展示 / Illustrations

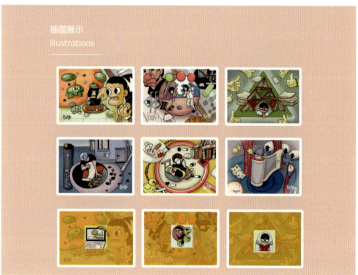

VI 设计 / Visual Identity

圆体-简
冬青黑体简体中文
Gill Sans

设计立意 / Introduction

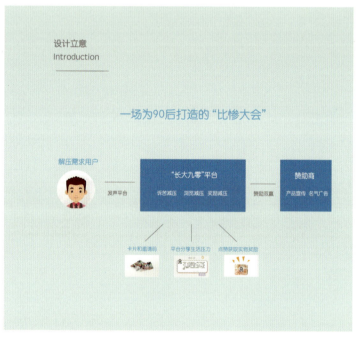

一场为90后打造的"比惨大会"

卡牌产品 / Product design

张君竹 "像大师一样画画"儿童色彩游戏软件

指导教师 — 向帆　陈磊　李德庚

将艺术大师的色彩习惯重新提取，用色彩游戏的形式让学龄前儿童体验艺术，增强对经典艺术语言的感知和了解，并对绘本形式的交互界面进行探索。

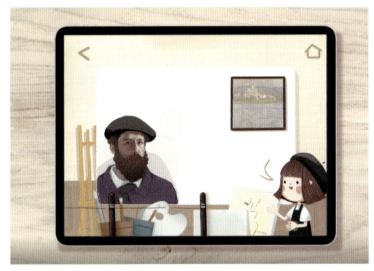

| 视觉传达设计系 | DEPARTMENT OF VISUAL COMMUNICATION | 张珂嘉　思君 | 指导教师 – 顾欣　赵健　王红卫 |

以隔代亲人的生活轨迹为线索，挖掘表现这两位身边看似平凡普通的隔代人身上可贵可敬的闪光点。通过整合资料与书籍设计，把丰富的信息内容整合为基于时空线索的叙述性主题与事件，建立起主旨与它物的关联，用"物"讲故事，丰富情节，用书籍设计的方式进行视觉叙事的表达。

| 视觉传达设计系 | DEPARTMENT OF VISUAL COMMUNICATION | 张萌 | 为孤独症儿童提供视觉支持的孤独症儿童康复机构视觉识别系统 | 指导教师 – 何洁 华健心 陈楠 |

孤独症谱系障碍 (Autism Spectrum Disorder，ASD)，又称孤独症、自闭症，是以语言沟通和社会互动受损、异常兴趣和刻板行为为主要特征的广泛性发育障碍，这些障碍呈现的行为方式千差万别，同时，大部分患者也有着智力障碍。孤独症起因复杂，目前医学方法无效，产前筛查也无效，且终生不可能治愈，给患儿家庭造成了难以弥补的伤害。在我们所接受的信息中，有80%来源于视觉信息，包括图像与文字。但对于缺乏抽象思维的孤独症患儿来说，这个比例可能更多。作者希望能发挥视觉传达学科的优势，帮助孤独症儿童的认知发展。

| 视觉传达设计系 | DEPARTMENT OF VISUAL COMMUNICATION | 张苗 | 《敦煌道》桌面游戏视觉设计 | 指导教师 – 华健心　何洁　陈楠 |

《敦煌道》是一款基于敦煌乐舞形象而设计的桌面游戏品牌，结合敦煌乐舞形象、寓意图案与装饰图案，对桌面游戏视觉进行的设计与研究，同时赋予桌游文化传播、科普等功能。

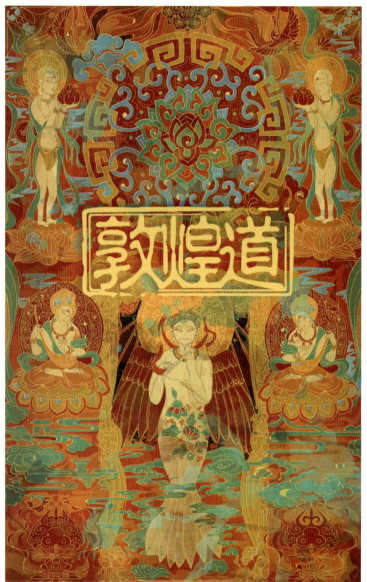

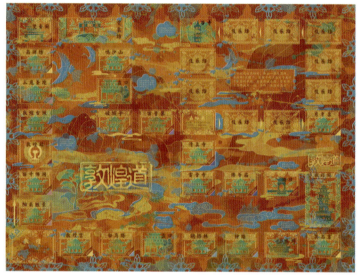

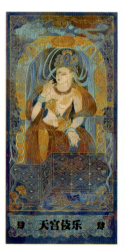
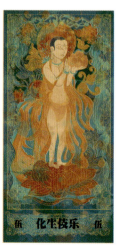

张瑞琪　全息墓园

视觉传达设计系 | DEPARTMENT OF VISUAL COMMUNICATION

指导教师 — 李德庚　陈磊　向帆

当人类逐渐成为居住在由大众媒介营造的仿真社会中时，拟像与真实世界的界限模糊。墓地作为千百年来人对于生命终止的文化符号，面对技术和社会结构的革新该如何应对虚拟空间中的死亡呢？

张姝钰　九色鹿

指导教师 – 顾欣　赵健　王红卫

该作品是以敦煌壁画《鹿王本生》为素材进行的绘本创作。

张悉多　粉色档案馆

指导教师 – 李德庚　陈磊　向帆

粉色深受大众的喜爱，但是作为一个有"欺骗性"的颜色，我们常常意识不到它作用于人时所产生的力量。粉色档案馆内的四件藏品分别代表了粉色所拥有不同的特性：性别差异化、麻醉性（降低攻击性、使人放松）、爱（欲望）、可爱（过度追求可爱）。作者通过动态平面视觉的形式表现出粉色具有的两面性和矛盾性，产生一种荒谬感甚至邪教感，形成反差，从而引起观者对于粉色的思考。

视觉传达设计系　DEPARTMENT OF VISUAL COMMUNICATION

郑常嬉　《aiary》——促进亲子双向沟通的家庭共享日记 APP

指导教师 – 何洁　华健心　陈楠

《aiary》是日记记录 App。《aiary》通过家庭内所有成员记录并共享日记，有效地促成亲子之间的沟通，加强家庭内情感交流和纽带关系；并且针对虽有亲子交流意识，但缺少亲子沟通知识与技巧的父母用户群进行亲子双向交流教育。

User Personas　用户画像

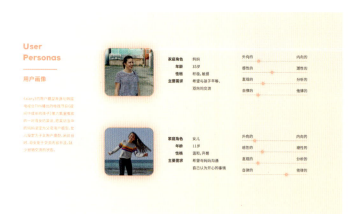

Design Output　设计结果

《aiary》的界面可分为三大类：
第一是用户登录界面，第二是主页，第三是记录界面。
登录界面提供App启动、登录、个人信息设置、建群等功能；
主页提供浏览家庭群日历、查看收藏日历、App设置等功能；
记录界面主要提供记录日历、父母沟通教育功能。

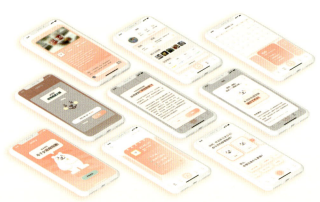

Flow chart　架构设计

Application Wire frame　原型设计

Usage Step　使用步骤

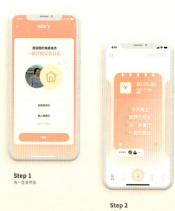

Step 1　用户登录界面

Step 2　主页

Step 3　记录界面

Login Process　登录流程

用户开启App之后，出现引导画面，接着出现用户登录画面。
因为《aiary》是所有家庭成员一起共享日记的App，
需要把家庭成员邀请进来的程序。建群完成后，
每个家庭成员需要选择自己的标识色，输入每个人的记录目标和奖励。

| 视觉传达设计系 | DEPARTMENT OF VISUAL COMMUNICATION | 朱建烨 《妙笔生花；钢笔的故事》 | 指导教师 – 原博　周岳　张歌明 |

钢笔不仅是生活中常见的书写工具，也是钢笔设计师精湛技艺的体现，其所具有的美学价值、历史价值和象征意义也常常令人玩味。作者以造型奇特的钢笔作为素材，进行插图设计、书籍设计等，旨在探索以"笔"主题进行艺术设计的可能性，希望读者能用审美的眼光来重新审视笔这一生活中常见的小物件。

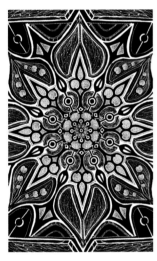

DEPARTMENT OF ENVIRONMENTAL ART DESIGN

环境艺术设计系

主任寄语

2020年，环艺系31位本科生经历了不同以往的特殊毕业季。由于新冠疫情，他们分散于全国各地的家中，边抗"疫"、边以网络形式坚持上课，与院系和各自毕业指导教师交流沟通。疫情的突然降临使很多同学并无准备，电脑设备、图书资料等还在学院教室或宿舍中，寒假之后准备的设计现场调研与踏勘也无法如期进行。但突然降临的困难并没有难住年轻学子们勇往直前的心。他们身在自家，心系清华，按照学校、学院、环境艺术设计系与导师们的计划与安排认真工作、潜心调研、精心设计，通过互联网与院系和导师就毕业设计、毕业答辩、毕业展览保持持续的交流沟通。经过开题、中期与答辩，他们完成了毕业设计并首次在线上平台展示丰硕成果。2020年的本科毕业生遭遇到了难以预料的困难，同学们也由此收获到了难以多得的体验，这一难得的经历将伴随他们的成长，成为成长中不竭的助力。祝他们在经历了2020年从冬到夏特殊时期的特殊锻炼后更加成熟、更加坚韧，在今后的人生征途中，不畏艰难险阻，实现梦想与伟大抱负，永远骄傲于自己的时代与清华美院环艺人。

环境艺术设计系 DEPARTMENT OF ENVIRONMENTAL ART DESIGN

曹琳　当代大学生社交回避心理公共家具设计　指导教师 - 于历战

在社交空间中家具作为一种微观的空间形态限制或引导人的行为，间接影响着人的心理情绪。随着社会多元化与包容性的发展，家具在满足大部分人群的使用需求外也应该将少数具有社交回避倾向心理人群的需求考虑在内。大学生作为回避心理的高发受众群体之一，迫切需要心理健康的维护。此设计从室内家具角度入手，满足公共空间中社交回避心理人群的心理需求，使其更好地适应公共空间环境。

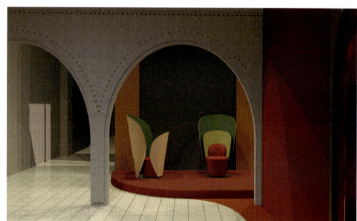

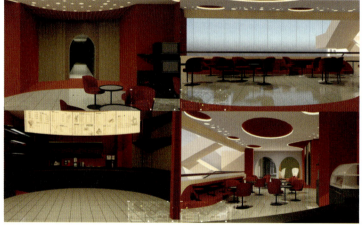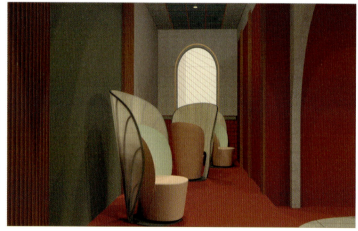

虫圈椅

曹天歌　现代木结构建筑室内设计中的模块化应用研究

指导教师 – 刘北光

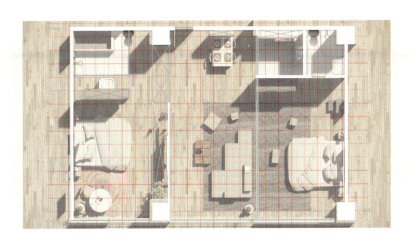

木结构建筑是中国古代建筑的精华，在与模块化设计的基本理念结合中，充分发挥木构件自身的特性，旨在创造出富有趣味性、灵活实用、可交互的室内空间。

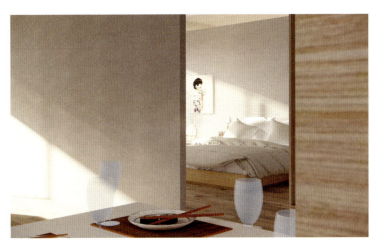
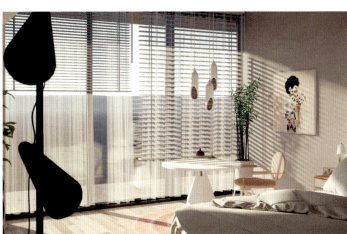
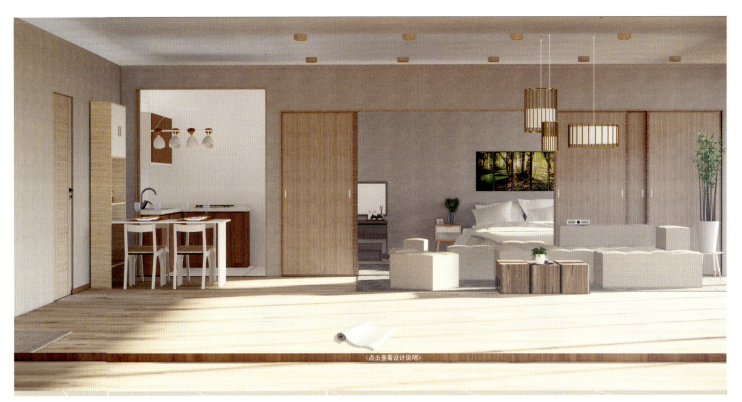

〈点击查看设计说明〉

环境艺术设计系 DEPARTMENT OF ENVIRONMENTAL ART DESIGN

陈雪菲　幻境的投射

指导教师 – 梁雯

以电影《大都会》为操作对象，进行时间平面、蒙太奇、投射三种设计策略的实验，将电影转译、重构，并运用在商业空间的设计之中，制造出消费社会中为不同类型的人提供惊奇体验的消费幻境。

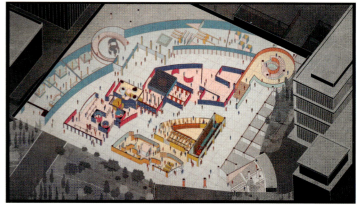
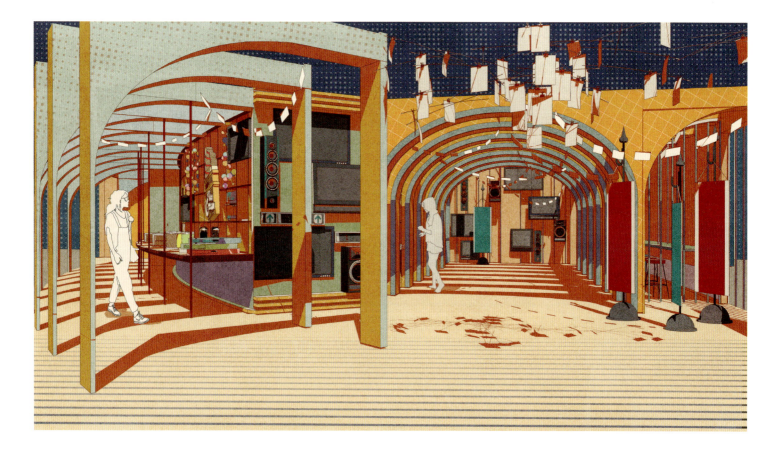

透明性概念下的酒店室内空间研究——天津滨海新区七层木结构酒店室内设计

甘雨虹　　指导教师 - 刘北光

透明性概念与立体主义画派有着十分紧密的联系。作者除了阅读科林罗的透明性外延伸，研究了立体主义画派、包豪斯校舍、加歇别墅，以及柯布西耶的新建筑理论、德里达的解构主义和后期的具有透明性的现代主义建筑。从而逐步明确了自己将来设计的方法论与空间构想。一个暧昧不定、丰富、兼容、令人余味无穷的空间；从内在感受出发、摆脱教条；由功能与形式的对立统一转向两者的叠置或交叉与并列。

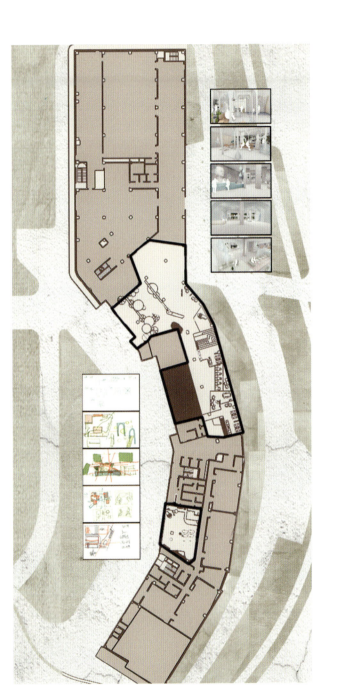

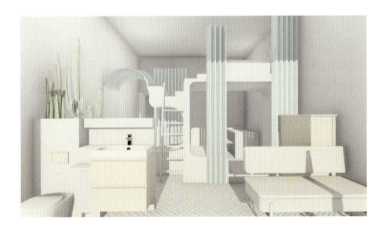
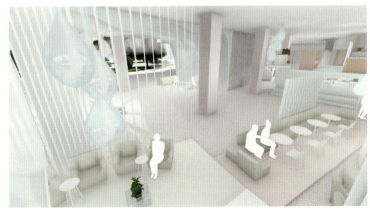

环境艺术设计系 DEPARTMENT OF ENVIRONMENTAL ART DESIGN

何孟凝　阿尔法城

指导教师 – 杜异

选题主要是以现实生活与社会背景为出发点，选取与主题相对应的四个城市空间，通过批判性设计的手法，表现技术泛滥对人与城市空间产生的深远影响，体现出设计者对技术泛滥的反思与担忧。

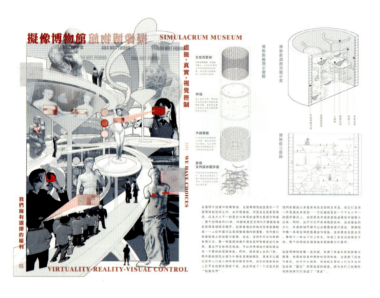

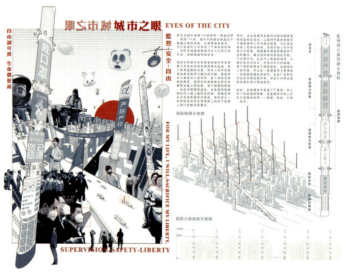

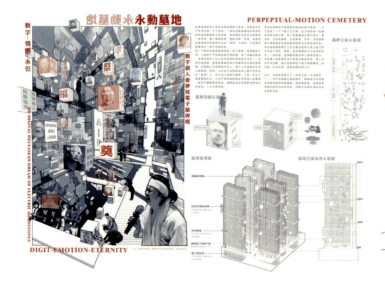

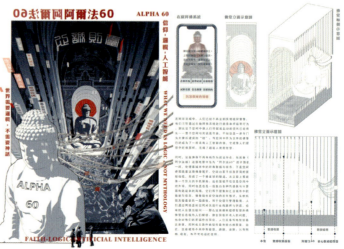

胡梦昕　种植催化器

环境艺术设计系 / DEPARTMENT OF ENVIRONMENTAL ART DESIGN

指导教师 – 管沄嘉

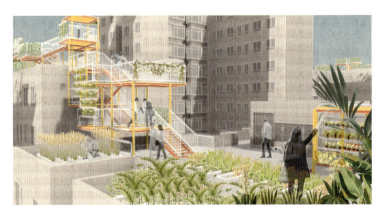

零售活动在塑造公共空间和定义社区方面都持续地发挥着重要作用。电子商务在逐渐取代传统零售方式的同时，也消解了传统的零售方式在塑造邻里关系和促进社会交往方面所起的重要作用。本设计希望从未来社区果蔬零售出发，在线上与线下互动、生产与销售共时的基础上，将果蔬类商品作为城市社区中促发社会交往的媒介，最终搭建起社区果蔬售卖活动的服务和空间体系。

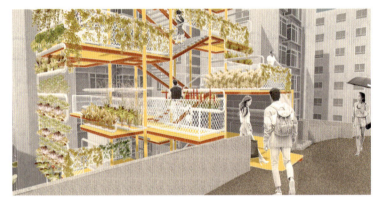
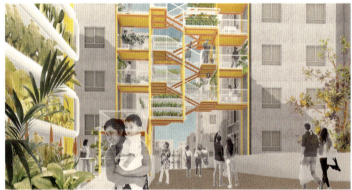
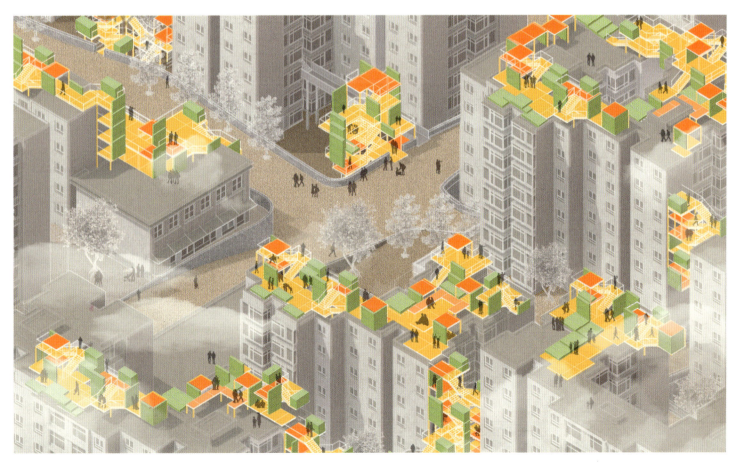

| 环境艺术设计系 | DEPARTMENT OF ENVIRONMENTAL ART DESIGN | 胡心玥 | 顽强绽放的波斯之花——伊朗震后重建空间设计 | 指导教师 – 宋立民 |

本设计以伊朗大不里士震区重建的国际竞赛为背景，从微观、中观、宏观尺度梳理大不里士震后重建规划体系，对单体构造、本土材料运用及社区整体规划、社区运行体系进行探索，并逐步从功能性上升到精神性设计。

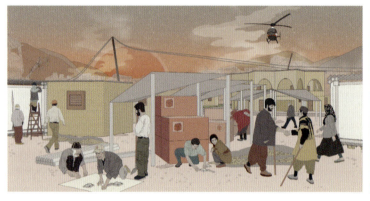

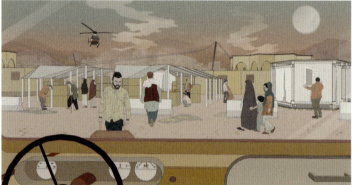

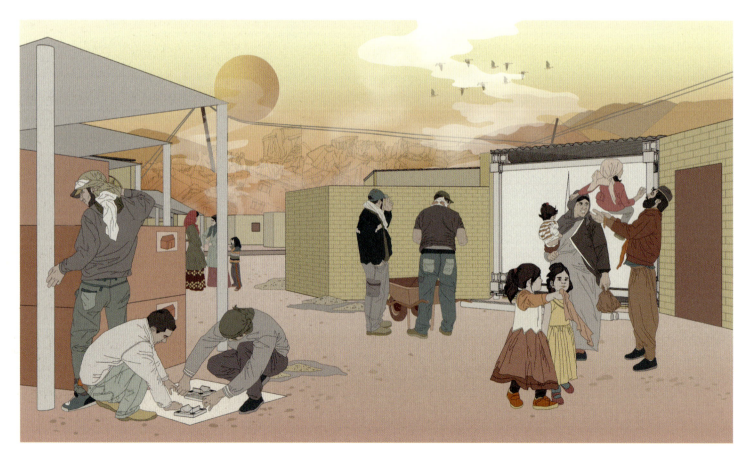

环境艺术设计系 DEPARTMENT OF ENVIRONMENTAL ART DESIGN

雷济源 基于耦合法的未来高密度城市空间研究

指导教师 – 黄艳

引用物理学的"耦合"概念，对其内涵和外延进行了扩展和解析，从时间和空间的维度对城市高密度空间进行了梳理、组织和重构，以蜂巢结构为母形，从而最大限度提升空间效率，创造出一种新型的、动态的城市空间模式。

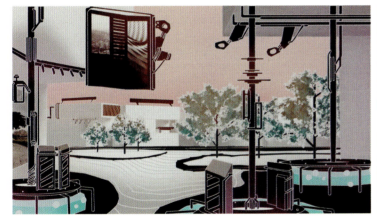
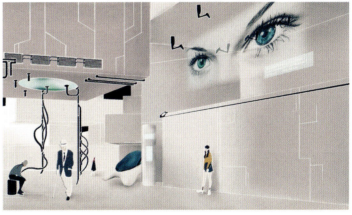
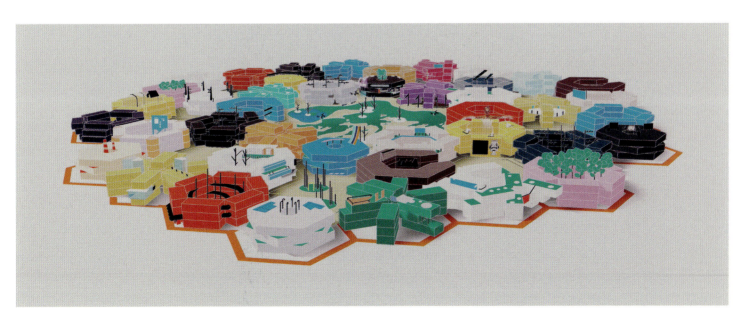

环境艺术设计系 | DEPARTMENT OF ENVIRONMENTAL ART DESIGN

雷雅涵　编织我的黄昏时光

指导教师 – 李飒

本次毕业设计实践的意义在于借助编织工艺来烘托空间氛围，使得人们重视适老性空间的文化建设。希望打造一个先锋性养老乐园的示范点，以独居老人为设计服务对象，让他们在一个温情空间里始终朝气蓬勃、充实快乐。

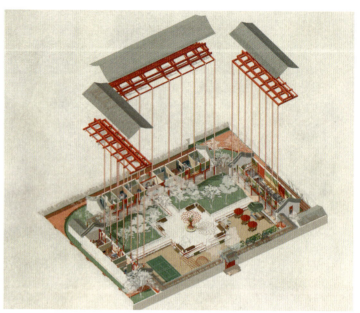
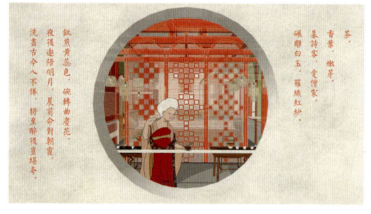
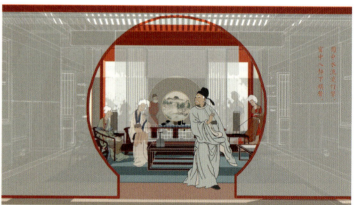
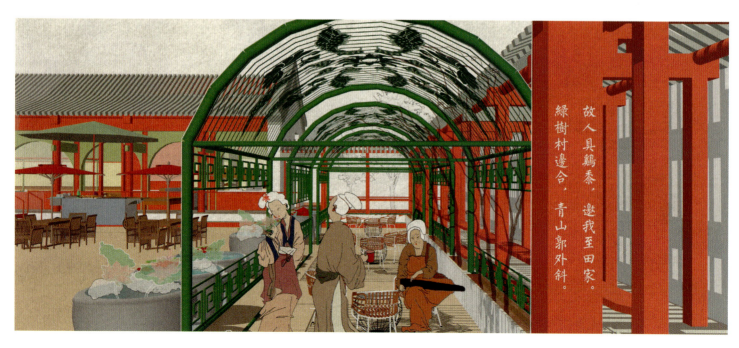

李金铭　流动劳力行

指导教师 – 涂山

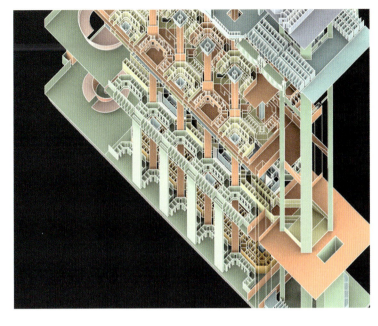

世界生产的后福特主义化、劳动力的深度市场化和高科技工业的金融化催生了灵活的外包系统与全球代工体系，作为其隐喻的邮轮则表现了在极端情况下现代人的生活空间与行为如何被资本主义全球化的逻辑所塑造。

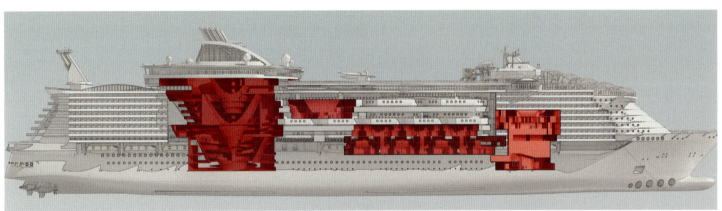

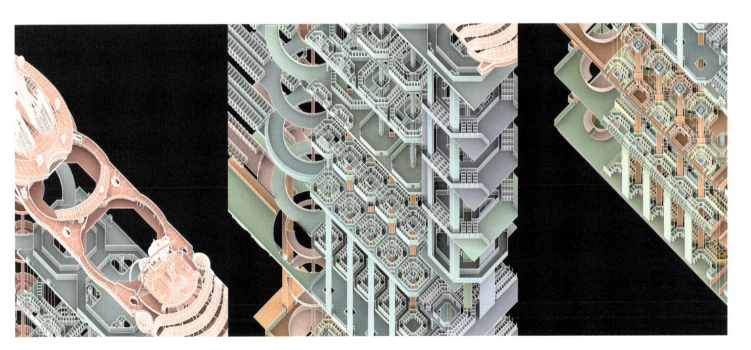

李希媛　拥抱牡丹的地铁

指导教师 – 李飒

该作品主要是以牡丹花为例为北京地铁10号线牡丹园站进行的空间陈设艺术品设计。近年来随着城市发展进程加快，城市数量变多且面积加大，人们为了快速、便利和绿色出行，同时提高时间有效利用，加大了城市公共交通空间的建设。而公共交通空间作为连接城市中各区位空间快速通行的枢纽点，则具有了空间识别，甚至是地标的作用。因而在设计过程中，如何快速识别并迅速运输、疏散人员成为空间设计的重点，同时如何将空间的科学性和艺术性相融合也成为设计的核心。本项目从如何利用具有地域文化特点的实物符号化进行空间文化公共设施（Amenity）设计，并推导出相应的设计方法，为今后的相关设计提供设计依据和设计方法。

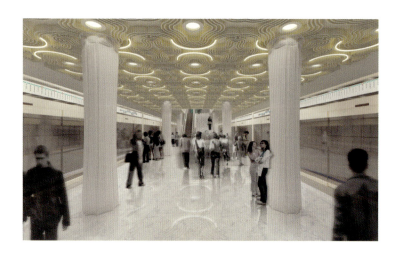

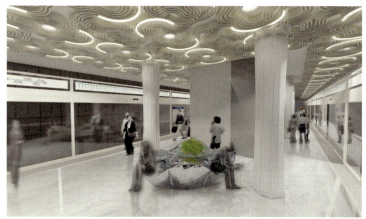

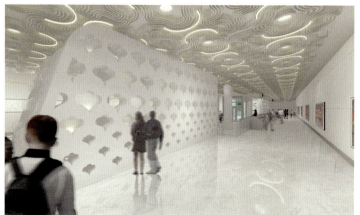

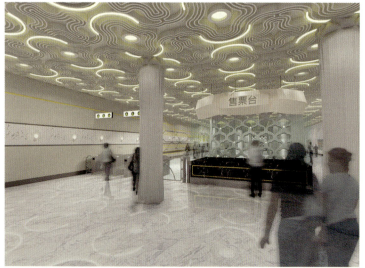

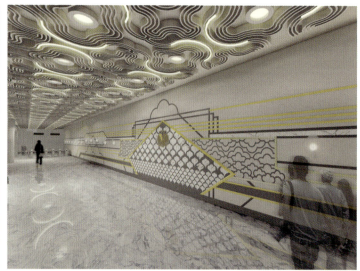

李夏溪　不真实的小现实

指导教师 – 梁雯

为了营造体验狂欢的超现实感，西安民乐园万达作为实验场将在2021年实施为期一年的快闪活动，在这12个月中，原本的商场空间不断变换，旧的层级关系逐渐瓦解，消费社会更新的新模式和新关系展现了对商场消费空间的突破。

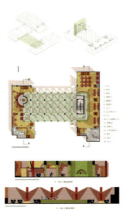

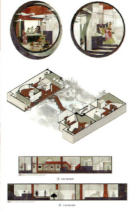

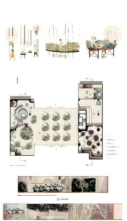

环境艺术设计系 DEPARTMENT OF ENVIRONMENTAL ART DESIGN

刘天一　Matchless"Captive"——Prada 673号旗舰店

指导教师 – 陆轶辰

旗舰店位于纽约曼哈顿西53街与第五大道的交汇处，是商业与文化的重要空间节点。以品牌特征为元素，通过个性化的设计手法，结合消费心理，满足顾客情感体验和精神享受的消费需求，与品牌蕴含的"高端生活方式"及奢华品质产生共鸣。

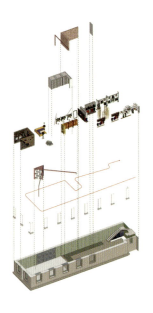
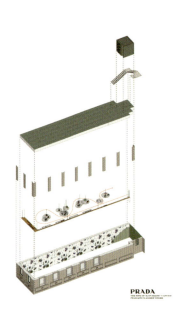
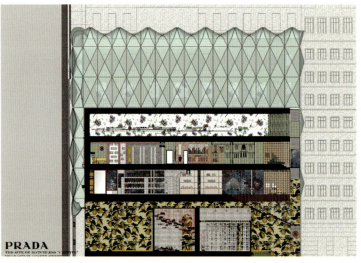
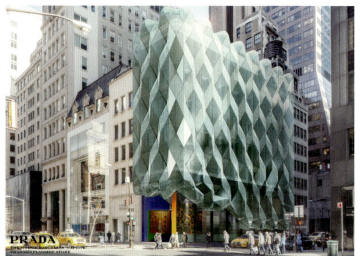
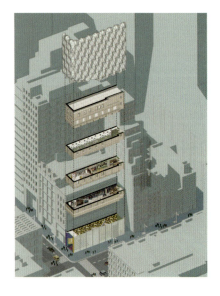
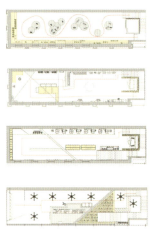
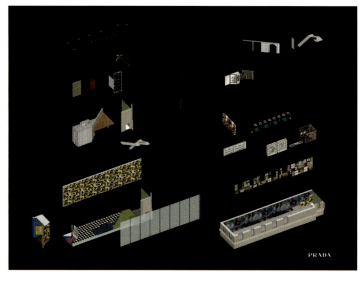

环境艺术设计系 DEPARTMENT OF ENVIRONMENTAL ART DESIGN　刘馨文　线下　指导教师－汪建松

该作品是融建筑装饰环境、休闲娱乐文化、情景再现展示等一体的人与环境可交互、可渗透的未来综合性商业场所。实现了符合且紧随网络发展方向的公共空间模式，达到线上线下边界模糊的效果，以促进群体的经济消费。

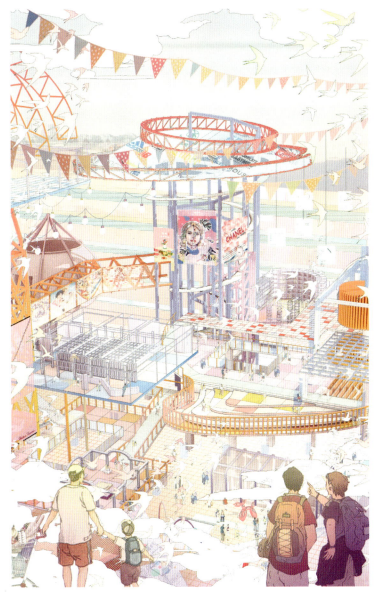
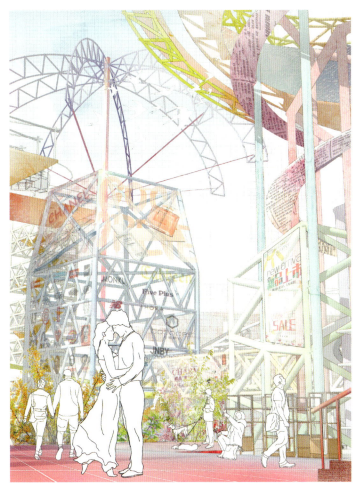
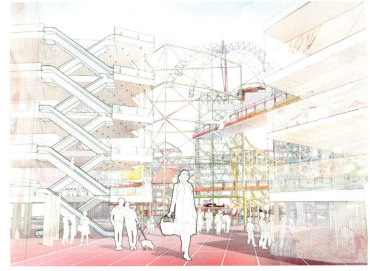
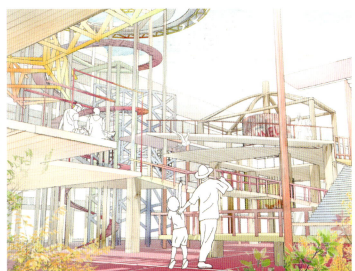

刘雨乔　基于多元文化视角下的城市族裔社区活动空间设计　指导教师－汪建松

义乌作为世界小商品集散地，它的城市人口组成也因此变得越来越多元。选择以义乌社区的活动空间作为选址，通过开放性的活动空间为多文化社区提供消解区域的"孤岛"现象的方法，也为社区与城市人群提供一个多文化共存的空间。

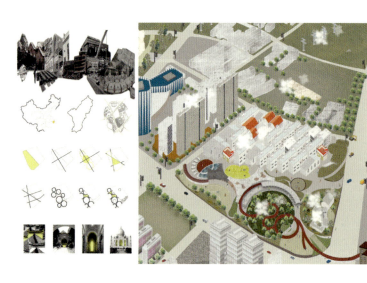
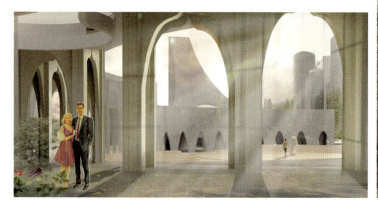
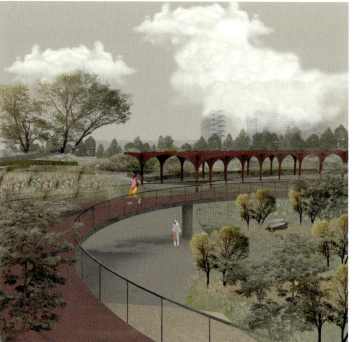
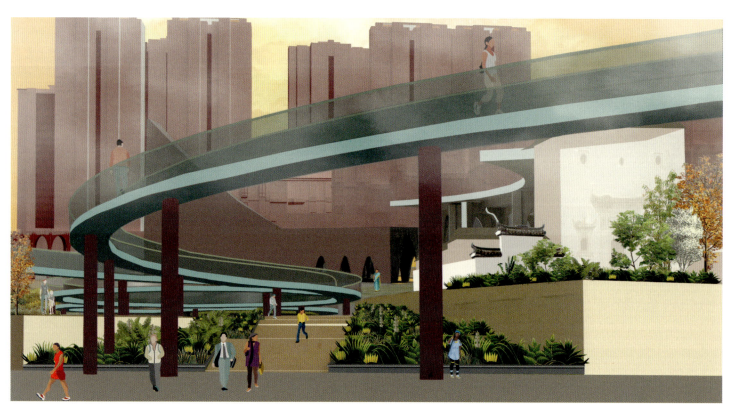

骆佳　神木博物馆展陈设计

指导教师 – 苏丹

神木博物馆项目位于北京CBD区域的庆丰公园内，展厅面积1260平方米。通过梳理传统木文化发展的历史与含义，将浸没式体验空间应用在传统木文化展示中：序厅、大木作厅、小木作厅、榫卯手作厅、雕刻场景展示厅。

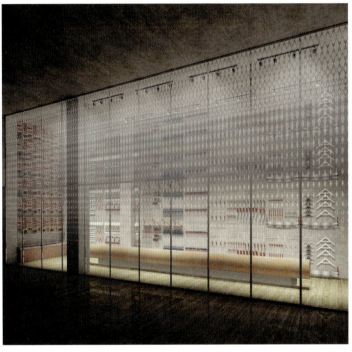
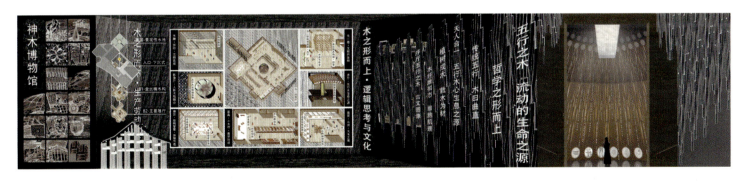
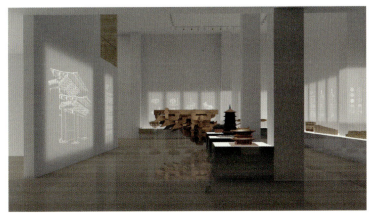
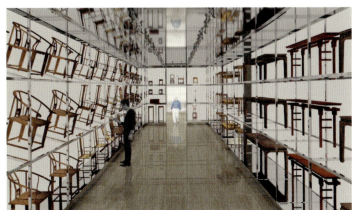

| 环境艺术设计系 | DEPARTMENT OF ENVIRONMENTAL ART DESIGN | 马可 | 阅后即焚——"火人节"公共艺术设计 | 指导教师 – 陆轶辰 |

现在场地中存在的临时类庇护场所与场地脱节，运用公共艺术手法搭建庇护场所更加符合场地气质。对于城市以及空间设计角度来讲，本设计从两条大的线索出发，解析了空间设计的意义，在保留空间功能意义的同时实现艺术的表达效果，通过这个尝试，在现代城市环境中提出新的空间设计逻辑方法，改善公共艺术在城市环境中不能与建筑融合在一起的主要矛盾。

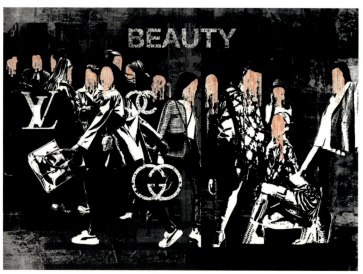
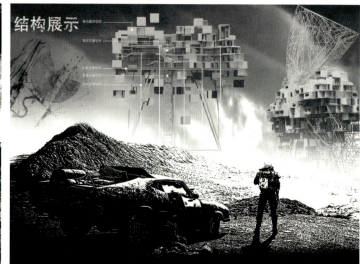

马梦珂　"半开椅"系列家具　　指导教师 – 于历战

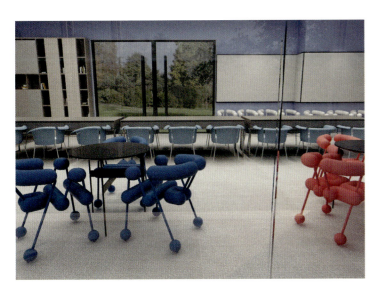

"半开椅"从传统"圈椅"概念出发，将圈椅的"靠背板"部分进行了轮廓线转换并延伸到了座面部分，为座面起到了一定的支撑作用。根据从椅背部分延伸到座面的轮廓线形态不同，将整个椅子框架分了三种类型，分别为"前后左右可开椅"、"前后可开椅"、"左右可开椅"。

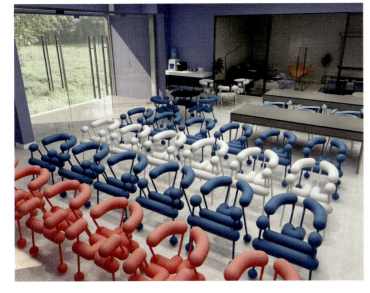

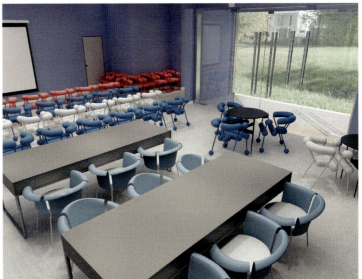

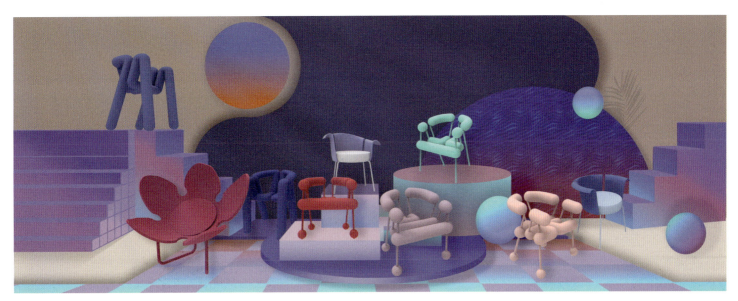

实验电影空间设计——以 UNI 国际设计竞赛为例

秦雅洁　指导教师 – 宋立民

以建筑迎合自然的方式，利用自然因素从多感官营造未来沉浸式实验电影空间。借助海洋、沙丘"流动"的概念，构建破除界限的介质，即故事与观众、现实与想象、环境与人类、日常与非日常以及人与人的隔膜。

环境艺术设计系 DEPARTMENT OF ENVIRONMENTAL ART DESIGN | 石方舟 | "生活的厚度"——社区建筑概念设计 | 指导教师 – 崔笑声

本作品通过对展览空间、演艺空间、交往空间、塑造空间的传统、当代和未来形式进行空间原型的研究，并根据被定义的生活事件将他们组合成为新的社区活动空间形态。这些空间形态最终将被集合在一个有厚度的空间当中。

展览空间 – 传统形式

展览空间 – 当代形式

展览空间 – 未来形式

演艺空间 – 传统形式

演艺空间 – 当代形式

演艺空间 – 未来形式

交往空间 – 传统形式

交往空间 – 当代形式

交往空间 – 未来形式

塑造空间 – 传统形式

塑造空间 – 当代形式

塑造空间 – 未来形式

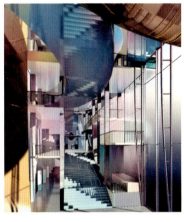

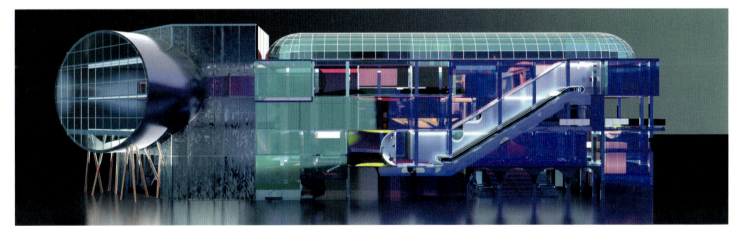

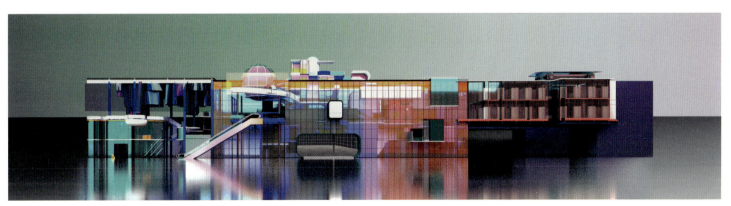

谭澄璟　构架——神木博物馆上层景观设计

指导教师 – 苏丹

目前北京五镇缺少木镇，神木博物馆、御碑亭、神木廊建筑群填补了木镇的空缺。同时填补了木文化的空缺，神木廊代表对木文化的崇拜，御碑亭象征木文化社会性，神木博物馆使群众与木文化沟通。运河文化对于神木博物馆而言也十分重要，其处于庆丰闸正南方，面对通惠河。皇木从庆丰闸上岸存放在南岸皇木厂，同时符合水生木的五行文化。设计思路延续传统，轴线对称，形态周正，植物以形态柔软的国槐为主，符合皇家气质的同时衬托出景观的方正，且冬季常青。博物馆设计弱化建筑性，强调景观性。建筑的主体部分被放在地下，上层景观采用透明玻璃和大面积水池，不阻碍视线且发射天光更通透。景观设计在延续传统的同时也能融入现代都市，通过景观水池可以欣赏中国尊倒影。四方的玻璃房体现出现代几何美学。夜晚水池灯光作为CBD高楼向下俯瞰的夜景。

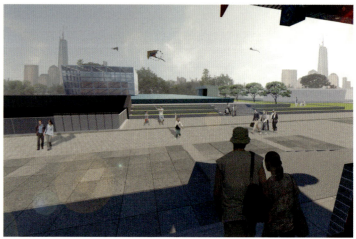

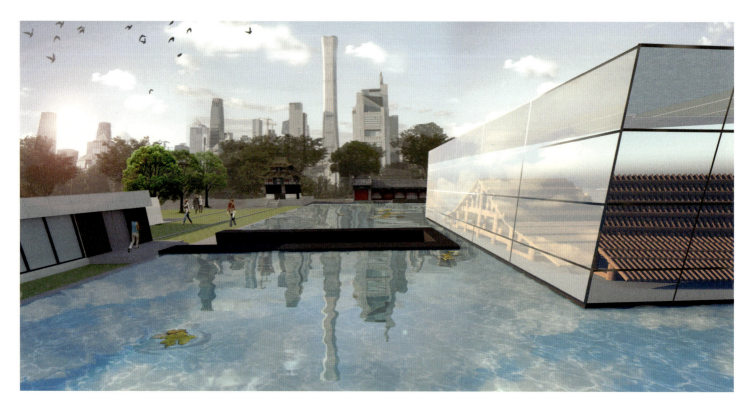

环境艺术设计系 DEPARTMENT OF ENVIRONMENTAL ART DESIGN

王鸿烨　鼓浪屿空间身份重构

指导教师 – 梁雯

在近几年中的网红旅游开发之下，人们对于鼓浪屿的空间感知渐渐依赖于社交媒体中所发布的流行符号，作品在社交大数据分析的基础上绘制鼓浪屿感知地图，并以虚拟平台与现实空间的形式重构鼓浪屿空间身份。

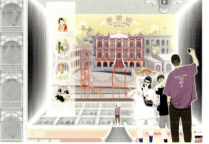

| 环境艺术设计系 | DEPARTMENT OF ENVIRONMENTAL ART DESIGN | 夏尚歌 | "怀旧"的未来——一种基于合院空间传统的重构 | 指导教师 – 管沄嘉 |

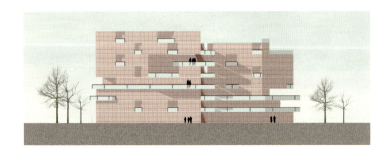

该作品将立足未来的社会，借用马斯洛需求曲线，通过对传统合院空间的挖掘，寻找其中蕴含的精妙空间模式和建筑结构，进而基于某种的规则，借助新技术和材料，对这些空间模式和建筑结构进行重构，建立一个带有"反思型怀旧"意味的居住社区，重塑人类与外部世界、人与物、人与他人、人与社会之间的关系。

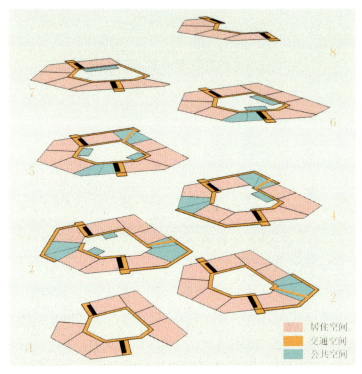

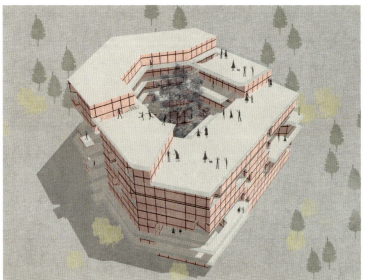

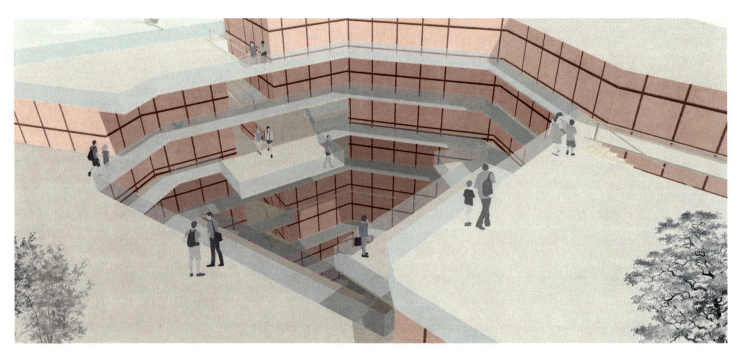

基于消费背景下的街道立面设计——以北京成府路段为例

肖寒寒 　　指导教师 – 崔笑声

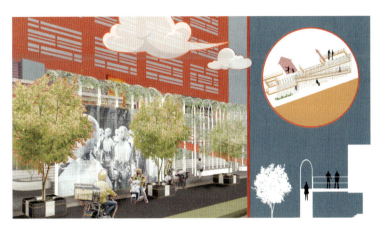

街道空间形态是象征着城市形象的一张带有厚度的表皮。该作品以北京成府路为设计对象，将成府路分为五段，分别对应人类文明发展进程的五个时代，将提取出的对应时代气质的代表性元素，融入立面设计的形象中去。

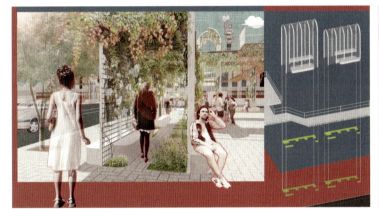

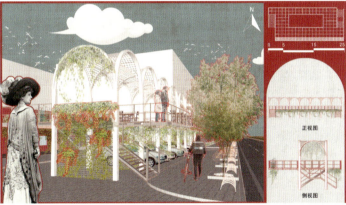

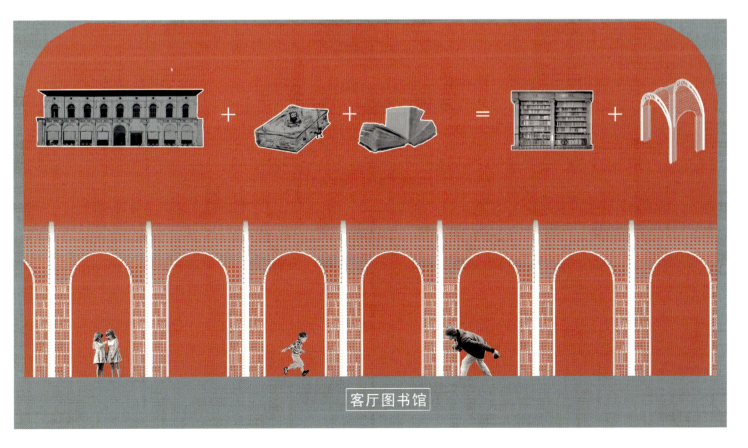

| 环境艺术设计系 | DEPARTMENT OF ENVIRONMENTAL ART DESIGN | 徐翊博 | 墙蔓——基于北京古城墙框架的城市线性绿色空间研究 | 指导教师 - 黄艳 |

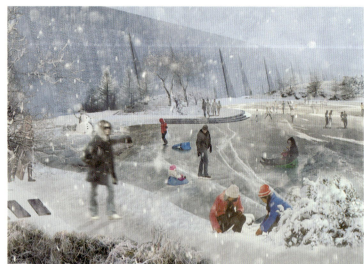

以北京东便门古城墙及周边区域为模拟场地，利用原有城市肌理，将城墙、护城河等历史文化资源与城市绿地系统、生态基础设施融合在一起，创造出多层次、立体的线性公共空间系统，带来全新的景观体验和城市感知的维度。

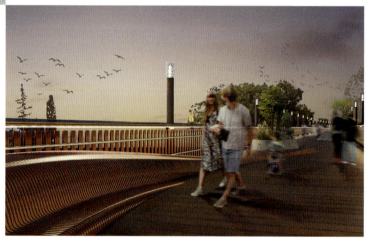

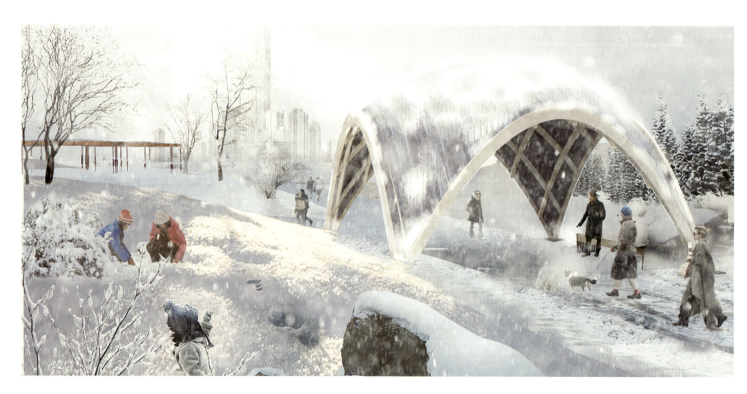

2043 惩恶影院——基于反乌托邦建筑空间设计

环境艺术设计系 DEPARTMENT OF ENVIRONMENTAL ART DESIGN

尹晴　　指导教师 - 汪建松

科技在进化成失控的角色。在 2043 年，技术奇点来临，由于新兴技术和人工智能的发展导致整个社会结构发生了二极化的变化，并且由于生物科学等的发展和大规模使用代替了很多传统社会里的东西。用科技惩戒罪犯且大众可参与的"影院"诞生。

环境艺术设计系 DEPARTMENT OF ENVIRONMENTAL ART DESIGN

张梦园

海洋生长艺术——天津北科建海边七层木结构酒店室内空间研究

指导教师 – 刘北光

本设计以位于天津中加生态示范园区的海边七层木结构酒店为研究背景，以海洋文化为基础，分析酒店条件，提取"海洋生长艺术"作为关键词，表达空间的层次、生命力和展示性。

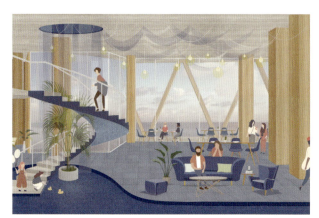

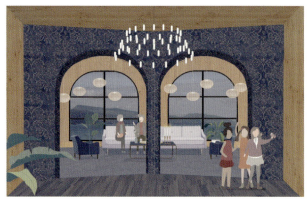
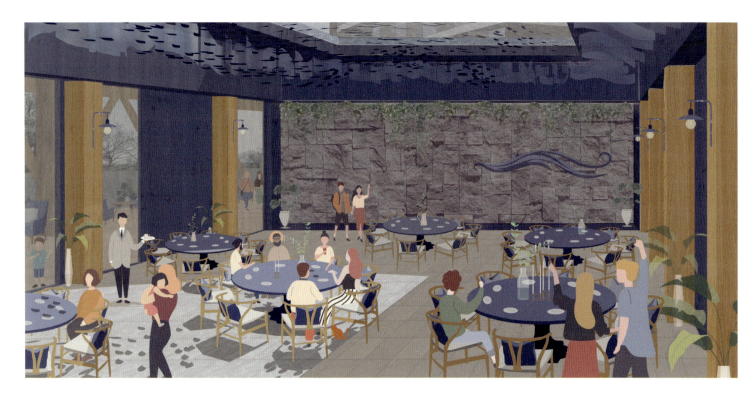

张玮奇 — 互联网时代下传统商业空间设计——以青岛抚顺路蔬菜副食品市场为例

指导教师 – 杜异

当今互联网时代下,互联网对实体经济造成冲击,商业空间发生巨大的改变,本次课题将关注传统商业空间,探索传统商业空间在互联网冲击下的转变,以青岛抚顺路蔬菜副食品批发市场为例进行改造。

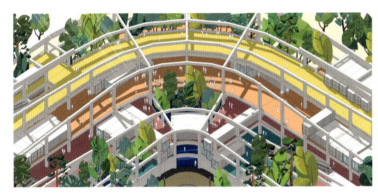
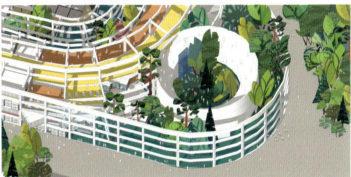
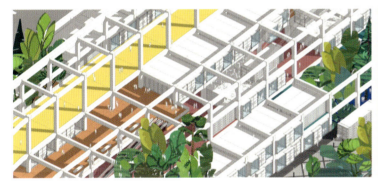
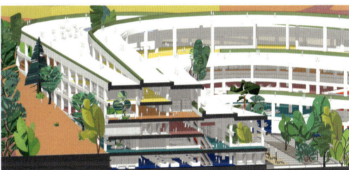
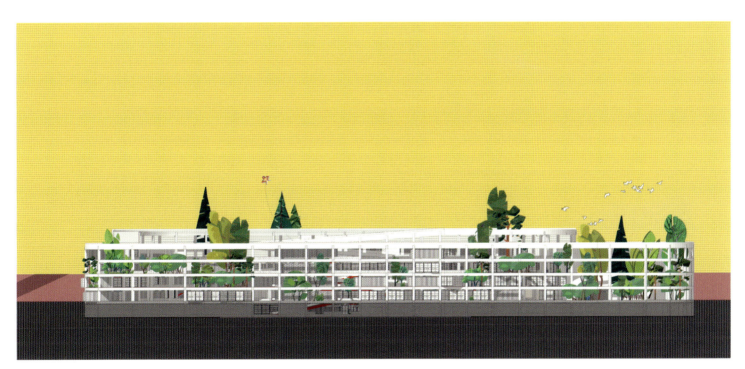

张新琦　千禧一代的"革命"——突出个性化的居住社区构想

指导教师 – 杜异

对千禧一代的人群进行研究，总结出千禧一代追求个性化的特点，他们对于流行文化热衷程度很高，对于居住社区更加追求个性化，由此产生的社区将是一个纷繁复杂、多元化的社区，本设计构想出千禧一代人的居住社区。

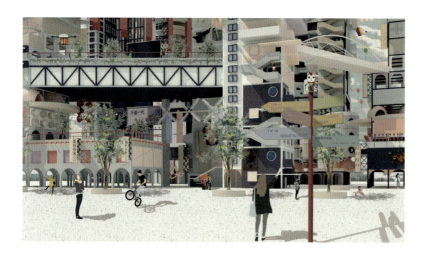
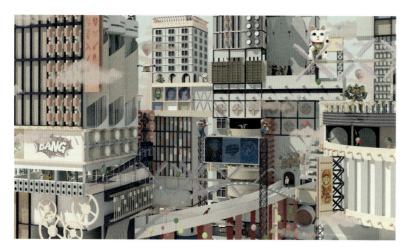
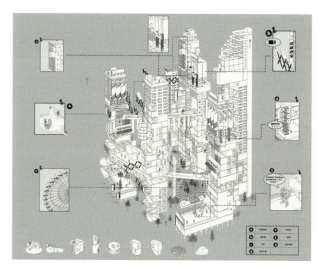
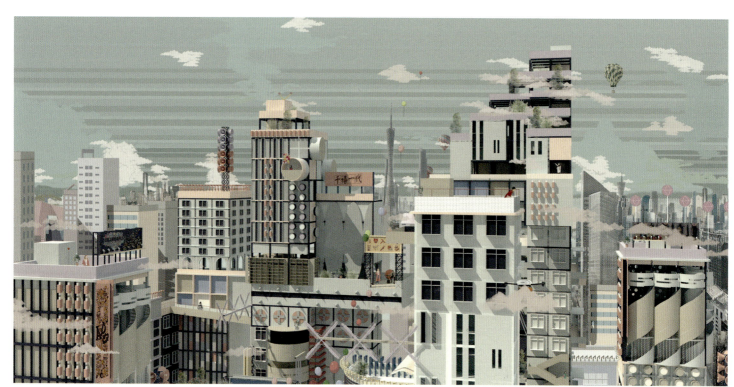

环境艺术设计系 | DEPARTMENT OF ENVIRONMENTAL ART DESIGN

张雪莹　城市的表情——以北京地铁 10 号线为例的公共艺术设计

指导教师 – 崔笑声

基于场地的不同精神需求，整体概念为在北京地铁 10 号线若隐若现的环形场地上"伪造海市蜃楼"，创造不同的虚构概念空间，作为站点的代表性地域精神，形成从地下到地上的空间转化，同时象征四个场地所代表的四种城市表情。

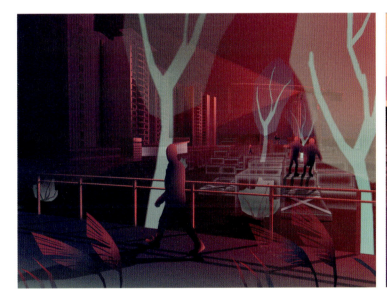

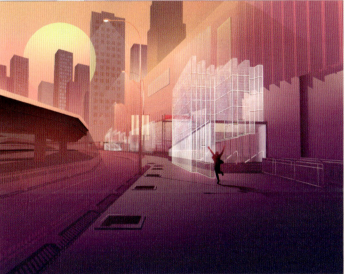

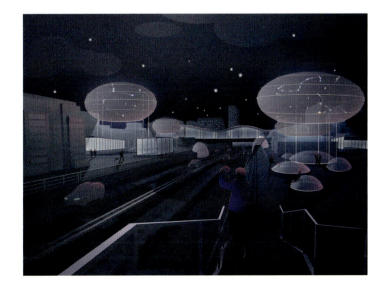

赵赞钦　榫卯在陈设设计中的应用

指导教师 – 李飒

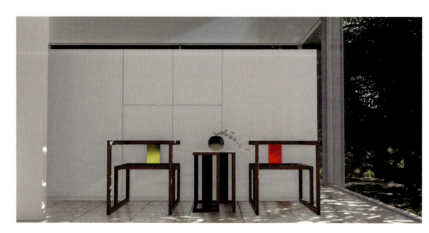

"榫卯"是带着中国文化色彩的元素，它的种类丰富多样，其中几类完全符合在现代设计的核心元素，它的形态、结构、原理上拥有着巨大的应用可能性。本次设计提出榫卯在不同体量的陈设设计当中应用的设计方案。

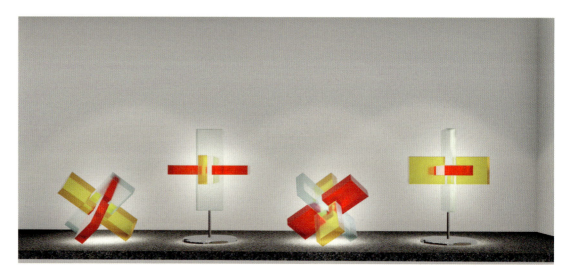

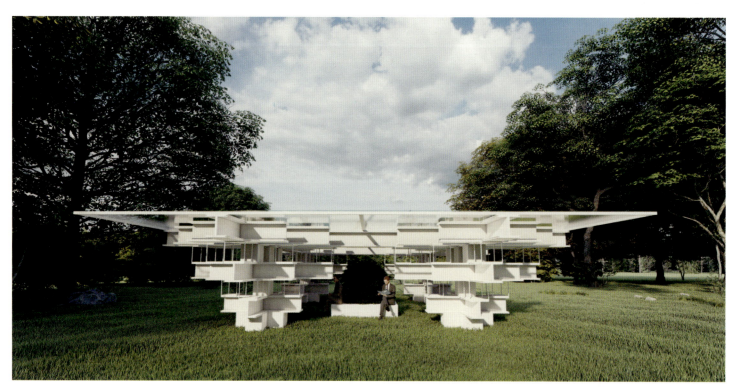

DEPARTMENT OF INDUSTRIAL DESIGN

工业设计系

主任寄语

人生是一场长跑，一路上的风景迷人而又充满了挑战。在无数难忘的片段当中，毕业季就是其中挥之不去的一笔。

无疑在同龄人当中你们是幸运的，在人生最美好的年华相遇在美丽的清华园，四年的时光你们通过专业基础课程、社会实践、国际交流、团队合作甚至是跨专业协作的学习经历，用共同的努力一起播种梦想，把勤奋、友情、欢乐和收获留在了校园的每个角落。我相信即使多年后青春不再，在清华园学习生活这份珍贵的记忆也会温暖你的一生。

虽然在疫情这一非常时期学院以"线上展"这种特殊形式来展示学生的作品，但从你们的作品中我们高兴地看到学生们坚实的专业基础和设计创新能力，你们所展示的不只是设计作品，更是用百倍的热情去拥抱明天的力量。

共同的努力铸就最美好的明天。很多年后，你们会把这个夏天叫作"那年夏天"，那个充满最美丽、最灿烂回忆的夏天。

家用衣物消毒设备产品设计研究

曹裕临　　指导教师 – 刘强

从 2019 年 12 月，COVID-19 的感染，不到半年的时间病毒造成了 400 万名的感染和 25 万死亡者。这让世界民众注意到个人卫生的重要性，还造成了口罩和消毒液的大规模断货。为了防止外部环境感染的情况，家用衣物消毒设备可以消毒从外面带来的污染物质和病菌，实现安全的室内环境。

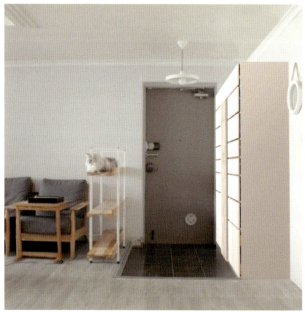

陈楚涵　针对农村留守儿童亲情沟通型产品设计

指导教师 – 蒋红斌

通过对家庭中一些日常产品如门把手、椅子、镜子的亲情化设计，将身处异地的留守儿童家庭成员拉至同一屋檐下，营造亲子共同生活的感觉，增进亲子感情。

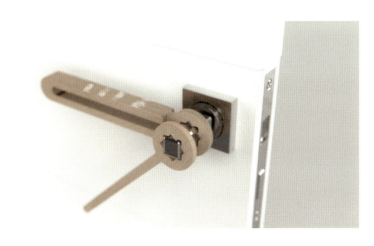

工业设计系 | DEPARTMENT OF INDUSTRIAL DESIGN

崔耿绿　Urban Dweller Table

指导教师 – 史习平

该作品为智能厨房提供了新的方向，通过智能化厨房中常用的厨台，可以营造智能厨房环境。在媒体发达的现代社会，料理时可以积极利用媒体。另外，为了摆脱现有的直角厨房形式，采用了尽可能多的曲线。

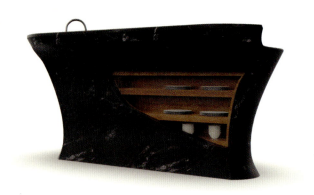

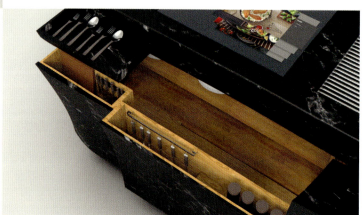

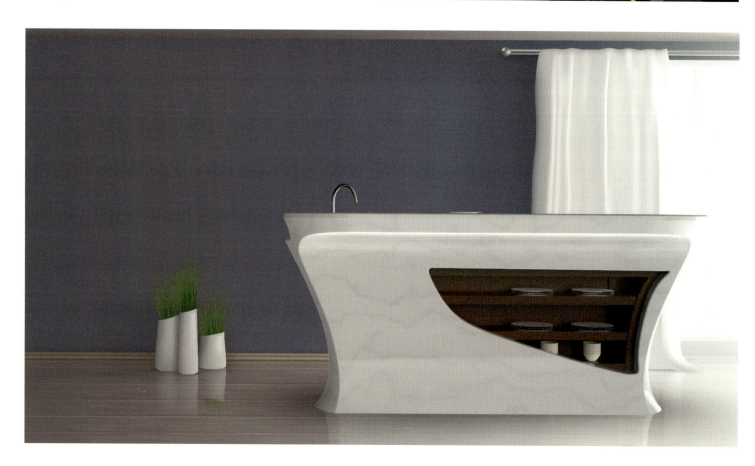

崔世和　KAE (Knee Assistance for the Elderly)

指导教师 – 蔡军

为了给老年人提供高质量的户外运动，围绕可调功能，进行佩戴形式的老年人辅助仪器设计。

通过多次实验，保证足够的透气性和弹性，整体主要利用特定布料和有一定强度的胶带。

布料

胶带

绳子

扣子

缝纫方式　1.包边缝　2.Seam siling　3.收尾处理

扣子链接方式

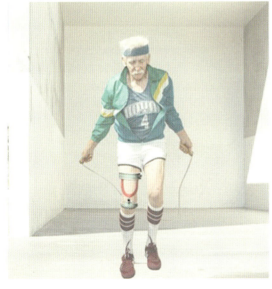
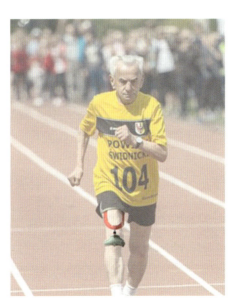
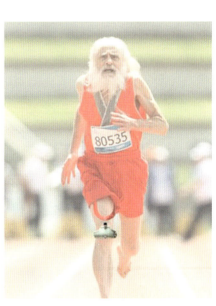

智能消防头盔概念设计

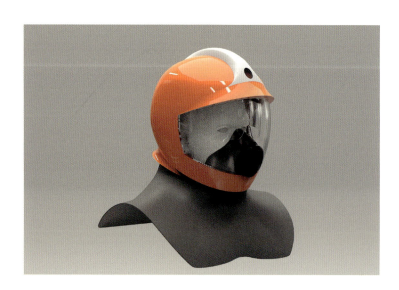

针对火场能见度低、寻找目标困难、危险重重的特点，智能消防头盔使用增强现实技术，通过为消防员提供辅助视觉信息，来帮助消防员寻找火源、寻找被困人员、发现潜在危险，从而达到提到作业效率、减少作业风险的效果。

设计定义

- **HOW** 利用机器学习和增强现实技术
- **WHO** 为一线消防员和指挥员
- **WHRER** 在复杂建筑内
- **WHEN** 在火灾的发展期和结束期
- **WHAT** 设计一款提供视觉信息的智能消防头盔

材料
高压聚碳酸酯
耐冲击 耐高温
隔热性能好

颜色
醒目 活力 橙

功能

寻找火源
根据温度和形态特征寻找火源
即消防员需要集中力量扑灭的地方
并现实在消防员眼前的屏幕上
缩短灭火时间

寻找被困人员
根据图像特征寻找被困人员
并显示在屏幕上，缩短搜救时间

检测异常高温
在屏幕上标注温度异常的区域
方便判断爆炸坍塌等潜在危险
提供安全保障

头盔内部结构

红外热像仪
外层帽托，內部铺设电路
微型计算机（cpu+hpu）
惯性测量单元
微型DLP投影
光波导镜片
呼吸面罩
呼吸器接口

固定装置，将内部设备固定在外壳上
电池两块
内层缓冲垫，附着在内层帽托上
内层帽托
外层缓冲层

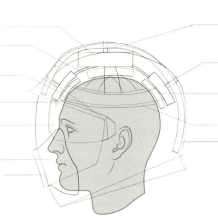

丁皆新　指导教师 – 蒋红斌

| 工业设计系 | DEPARTMENT OF INDUSTRIAL DESIGN | 胡凯舟 未来慢性病患者饮食健康管理服务产品设计 | 指导教师 – 王国胜 |

通过洞见未来技术趋势，基于科学化的糖尿病饮食理论，在未来净菜配送服务的语境之下，探索一种科学化、智能化、人性化、系统化的方式去解决目前让糖尿病患者棘手的饮食管理问题，并设计出服务系统与配套产品。

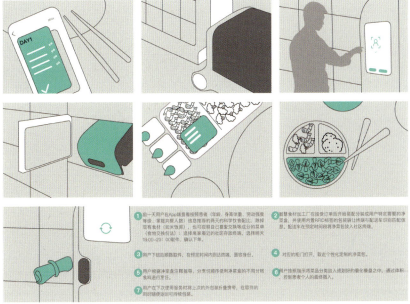

工业设计系 | DEPARTMENT OF INDUSTRIAL DESIGN

黄梓龙 — 基于家庭养老的适老化阅读产品设计

指导教师 – 蔡军

现在在家中养老的老年人越来越多。多数家庭的照明条件不足，老人在家中的阅读行为受影响。因此作者设计了一款辅助老年人阅读的产品。同时通过模式转换还能满足台灯、唤醒灯、便携光源等功能需求，满足老人不同的场景需求。

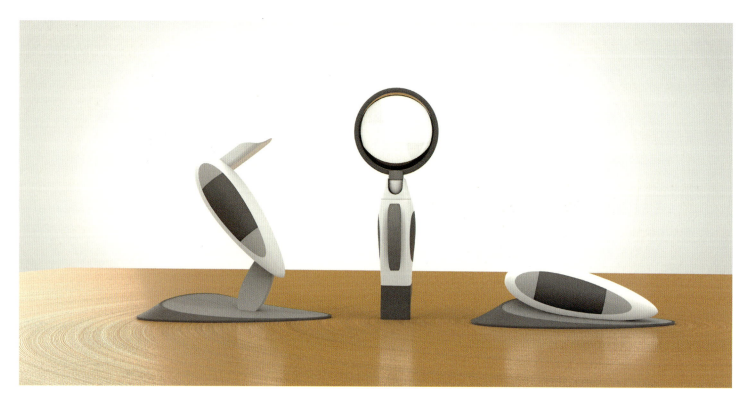

基于辐射探测器技术的可穿戴辐射防护设备

江晨翔　指导教师 – 马赛

该设计是一件为医学物理相关从业人员开发的可穿戴的辐射防护产品，其中结合了以更为普适的标准为准的辐射探测功能，同时还应该具备简便而具有效果的产品相关生态，能够帮助工作人员更好地了解相关知识，能够服务于工作人员的整个工作流程当中。

日常推送相关专业知识信息
助力成为行业专家

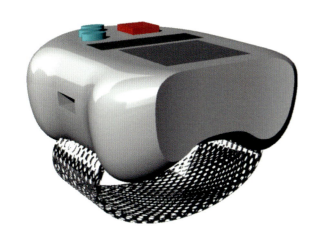

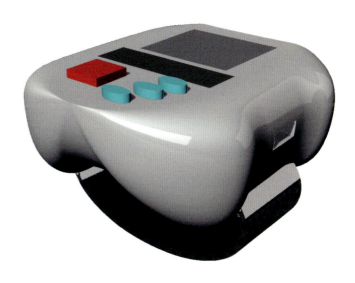

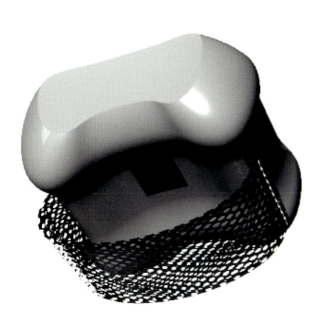

金灿宇　运动型越野车外观

指导教师 – 刘新

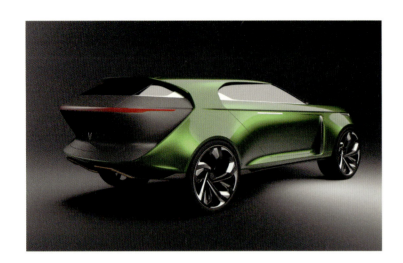

该款设计为中产阶级户外活动用车，车身设计比传统 SUV 车型低，给人运动感，通过后部的棱角线条，给人以坚固和稳定的感觉。与此形成鲜明对比的是，其余部分给人一种柔和的感觉。利用电能给人环保的感觉。

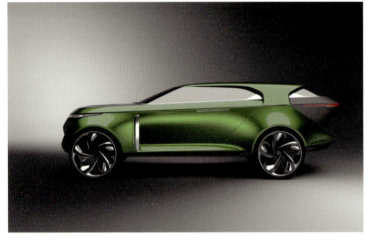

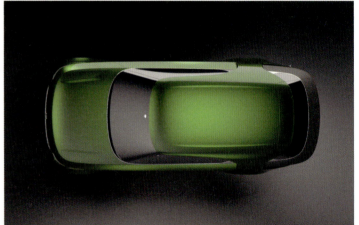

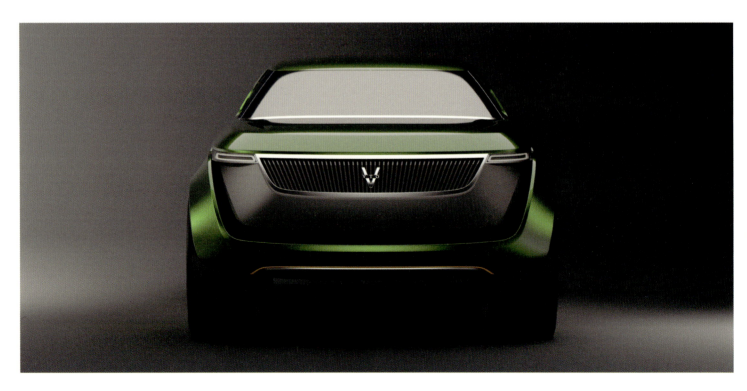

李彩宇　LightBooth——个性化办公空间照明设计　　指导教师 – 范寅良

自然。轻量。

竹 - 主体架构
宁可食无肉，不可居无竹。

油纸 - 背光饰面
举杯邀明月，对影成三人。

PC - 透明隔断
手捻冷香碎，和月卷玻璃。

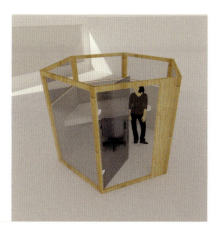

本作品旨在根据办公空间内的光环境需求，设计一种个性化的办公空间，在公共基础照明的基础上，以单个用户为单位满足其对于光环境的要求，并具有比较好的调节性能。

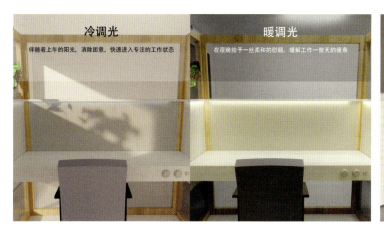

冷调光　　伴随着上午的阳光，消除困意，快速进入专注的工作状态

暖调光　　在夜晚给予一丝柔和的慰藉，缓解工作一整天的疲倦

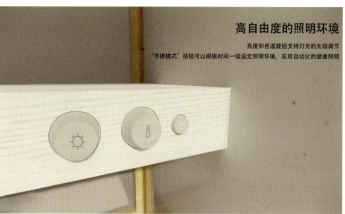

高自由度的照明环境

亮度和色温旋钮支持灯光的无级调节
"节律模式"按钮可以根据时间一键设定照明环境，实现自动化的健康照明

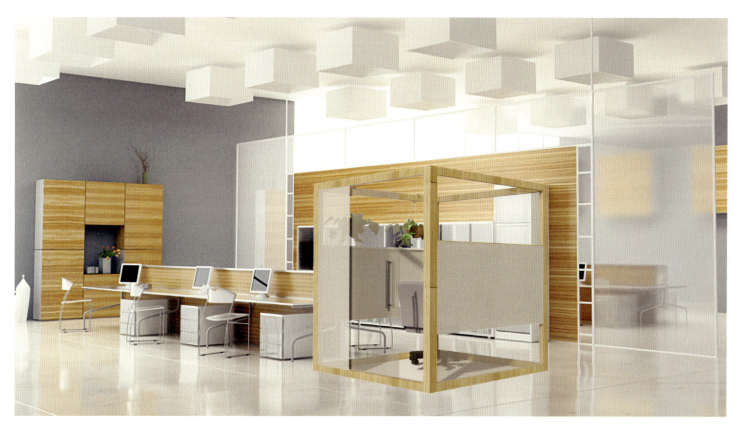

工业设计系 | DEPARTMENT OF INDUSTRIAL DESIGN

李涵煜　针对妊娠期女性健康管理的智能产品设计

指导教师 – 史习平

妊娠期女性健康管理的智能系列产品，包括智能胎心监测仪、家用B超检测仪器、防孕吐手环、移动端APP，形成产品系统协助用户孕期健康管理，增加患者的自我管理效能感，满足用户情感化需求，提高用户体验。

Dolcecare

Fetal Heart
智能胎心仪

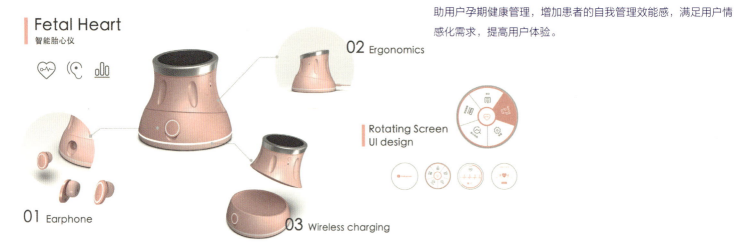

01 Earphone
02 Ergonomics
03 Wireless charging

Rotating Screen UI design

Dolcecare

Ultrasonic B
家用小型B超检测仪

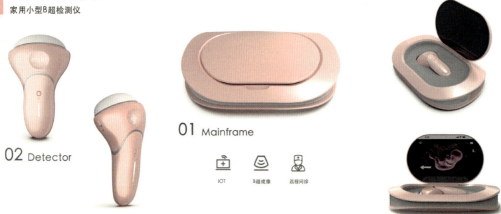

02 Detector
01 Mainframe

IOT　B超成像　远程问诊

Dolcecare

Bracelet
防孕吐理疗手环

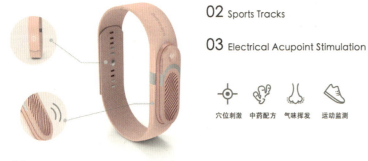

01 Herbology odour
02 Sports Tracks
03 Electrical Acupoint Stimulation

穴位刺激　中药配方　气味挥发　运动监测

| 工业设计系 | DEPARTMENT OF INDUSTRIAL DESIGN | 李佳琪 | 防治流行传染病的医护人员工作面罩设计 | 指导教师 – 刘振生 |

新冠疫情席卷全球，以疫情为切入点关注在防治流行传染病的过程中医护人员所使用的防护面罩，为医护人员在工作过程中提供一款舒适便捷、安全性高、功能性强的创新医疗防护面罩。

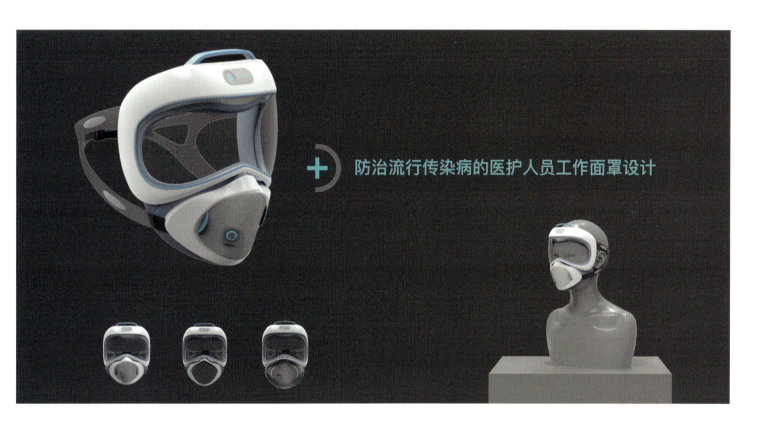

+ 防治流行传染病的医护人员工作面罩设计

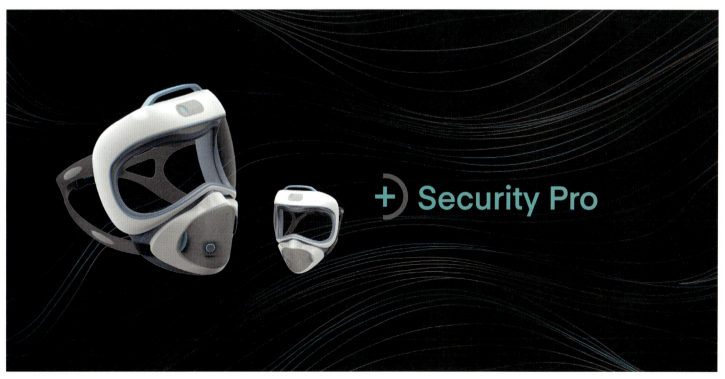

+ Security Pro

骨质疏松症康复管理服务产品设计

李茂源　指导教师－王国胜

骨质疏松症作为全球第四大慢性病，患者数量庞大，患者数量增长迅速，且患病后呈现不可逆的特征。此产品从服务设计的角度出发，总结并梳理现有骨质疏松病症康复健康管理的问题，搭建其更符合患者病症特征的完整服务系统，系统由针对 OP 病症的移动医疗服务平台、搭配平台进行使用的智能穿戴康复仪器两者构成，通过两者的智能互通，进行从 OP 病症科普、膳食、服药、运动训练、理疗的康复管理。通过整个便捷、高效的系统，为骨质疏松患者营造一个良好的健康管理环境。

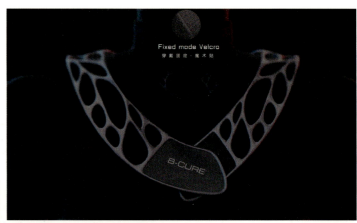

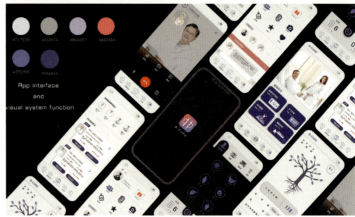

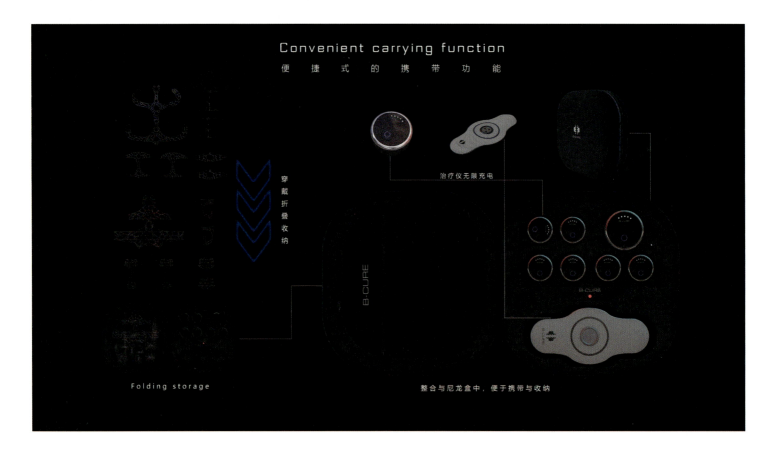

李青霞　农村家庭智能养蜂产品概念设计

指导教师 – 蒋红斌

在精准扶贫背景下，针对我国北方贫困地区的中蜂养殖行业的蜜蜂养殖概念产品设计。内容包含智能蜂箱与一款配套小推车。

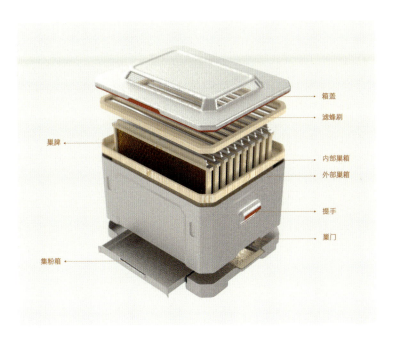

- 箱盖
- 滤蜂刷
- 巢脾
- 内部巢箱
- 外部巢箱
- 提手
- 巢门
- 集粉箱

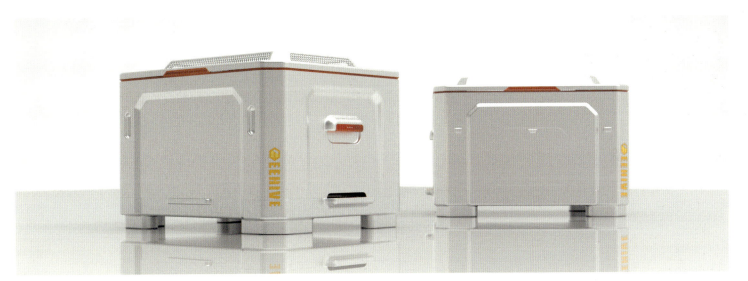

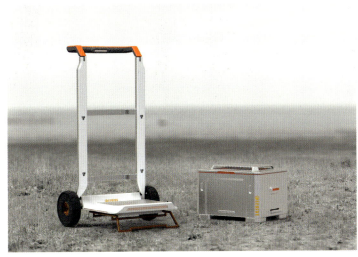

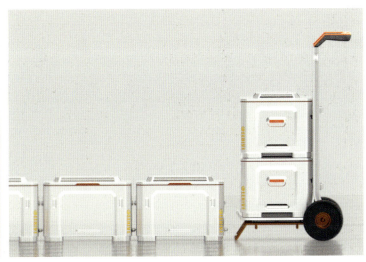

李宇琳 "声生不息"：城市声音互动设施设计研究

指导教师 — 范寅良

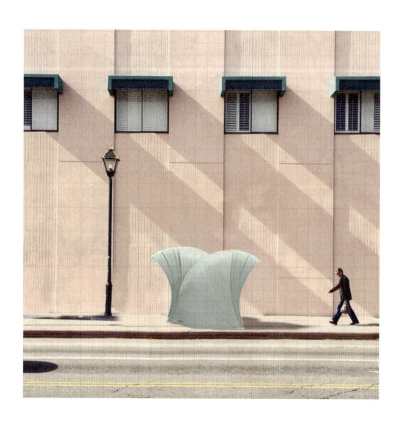

基于城市人缺失真实陪伴和沟通的痛点，以及时下新生的卫生安全问题，在公共空间设置声音互动装置，通过建立城市声音库和实现陌生人的实时和间接交流来促进城市人的交流、倾诉和倾听，增进城市中不同人群的相互理解和陪伴，使城市焕发活力。

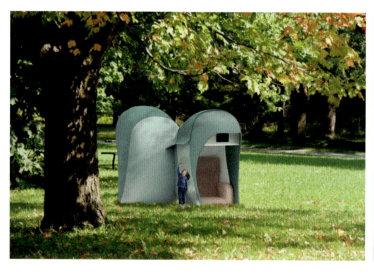 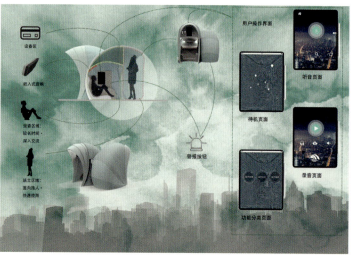

LOCK SUGAR 糖尿病的健康管理服务设计

梁栩桐　指导教师 – 王国胜

"锁糖"是为大众及糖尿病患者设计的控糖服务系统。通过社区装置尝试转变大众对糖尿病的刻板印象，增加关于糖尿病的认识，提高社会血糖检测率实现预知预控。监测手环联结平台为用户提供个性化医疗、运动及饮食服务。

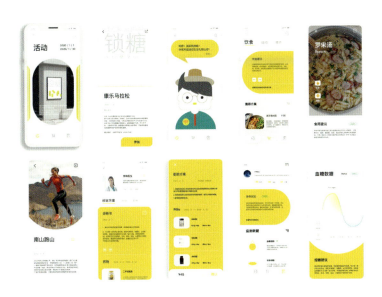

手环使用说明：1. 监测数据　2. 提示打卡　3. 反馈信息

界面设计采用裹腹和饱腹的语义为了营造按压的感觉，将条形码置于界面按压打卡能够实现控糖过程的记录跟踪（参与活动，按时服药，医疗打卡，餐饮服务）。

不配备手环的用户可通过手机平台进行记录打卡。获取的积分能够享受优惠且在虚拟社区获得奖励。

交互界面设计：
a. 实时监控阶段性测血糖
b. 得示控糖日程服务反馈
c. 打卡进展

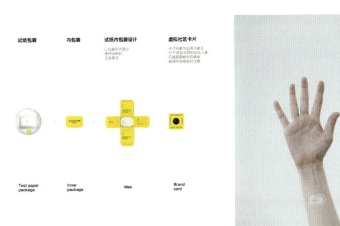

Test paper package　Inner package　Idea　Brand card

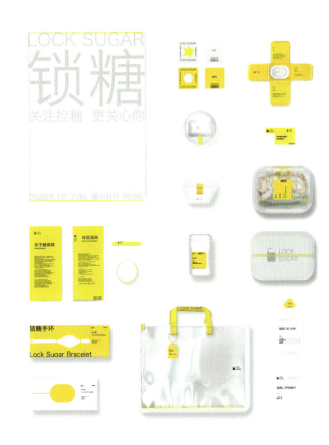

主要实现三个功能：1. 科普　2. 活动　3. 贩卖试纸

顶端为试纸储藏空间，装置内部采用下滑式内部空间设计扩大储存容量最大储备45份试纸。

下半部分的功能操作区分别：为操作界面，打印纸质材料出口，试纸出口。

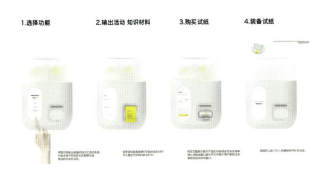

1.选择功能　2.输出活动 知识材料　3.购买试纸　4.装备试纸

廖卓颖　ME-CLEAN 医疗废物处理站

指导教师 – 马赛

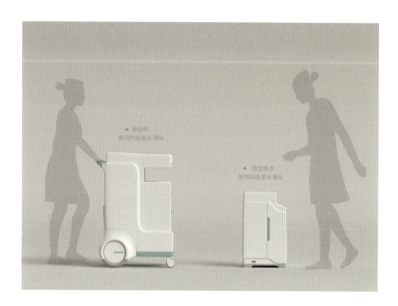

该设计帮助护士在医疗机构工作中将产生的医疗废物及时进行灭菌毁形处理，改变原有耗时耗力的医疗废物处理方式，提高医疗废物处理的效率。

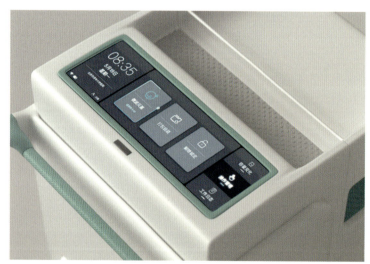
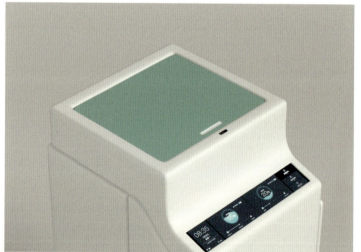
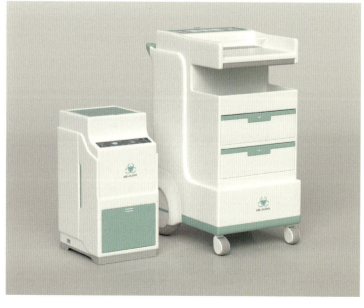
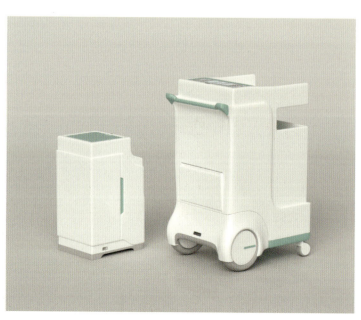

| 工业设计系 | DEPARTMENT OF INDUSTRIAL DESIGN | 刘诩开 智能自动驾驶纯电动汽车内饰设计 | 指导教师 – 刘志国 | 143 |

本设计是从内饰造型、人机关系、色彩面料以及工艺要求为出发点的基于自动驾驶技术等科技的面向未来年轻人的奔驰汽车内饰设计方案。未来面对年轻人的豪华品牌交通工具内饰设计，突出车主的个性，提供展示爱好的空间，融合东方的庭院式布局。在交互上更加注重智能化的交互设计，关注人机与人人在车内的情感连接，将车内空间分为不同的区域以增加归属感，在材料上更偏向于轻量化环保的新材料，应用较多的智能表面和多媒体的综合应用，集成功能尽量简化操作保证安全性。基于新能源技术，以及未来的智能城市创造新的交通工具。设计要点：人机互动与人人互动结合，将汽车变为情感纽带；划分不同的功能区间和使用场景，适合不同需求；材料上轻量化，环保节能，对人体安全；体现适合未来年轻人的豪华感与科技感。
最终表现形式包括数字模型、设计草图、渲染图和演示动画。

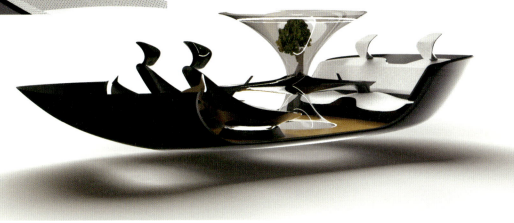

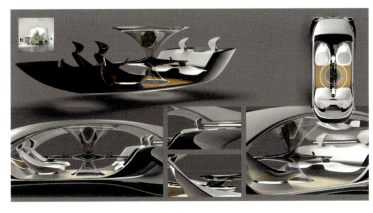

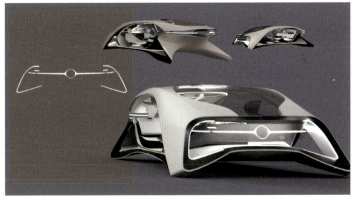

刘子婧　静·安——禅意美学汽车内饰设计

指导教师 – 张雷

典雅的禅意美学作为禅文化在艺术领域的延伸，极具东方韵味，倍受大众喜爱。在汽车内饰设计中融入禅意美学的理念和元素，不仅为汽车内饰设计提供了新的发展空间，更加可以突出禅意美学的个性化内涵和独特意义。

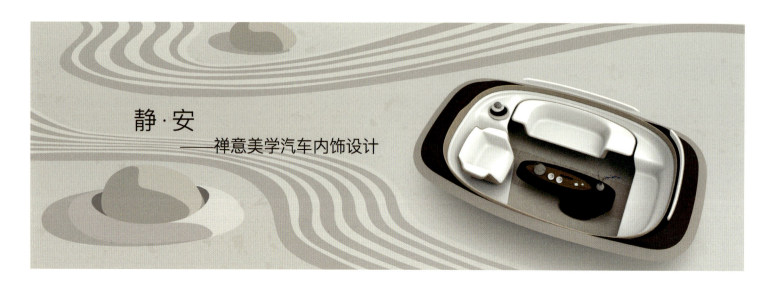

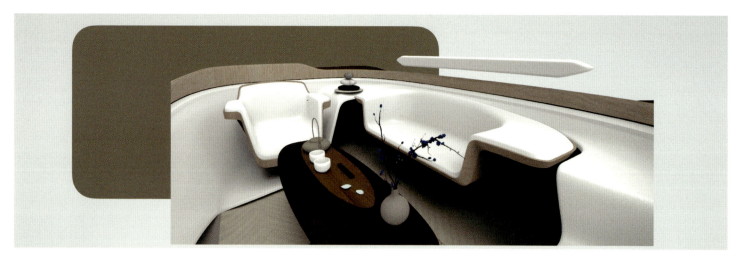

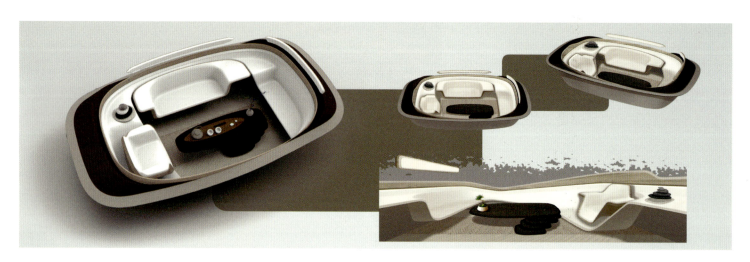

龙雪飞　睡眠舱设计——中国办公环境的小憩产品

指导教师 – 蒋红斌

该设计关注中国办公环境中的小憩现象，借助共享经济模式，通过设计私密、舒适、易清洁的睡眠舱，促进员工恢复精力并提升工作场所的有效生产力，缓解快节奏、高强度的现代工作生活中的亚健康现象。

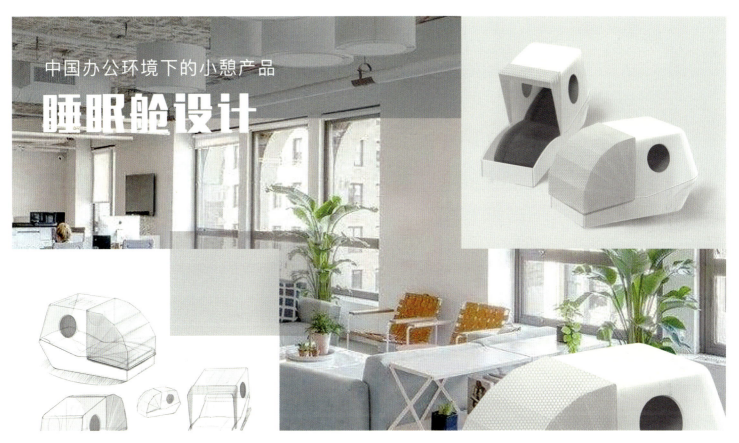

共享睡眠舱应用设计

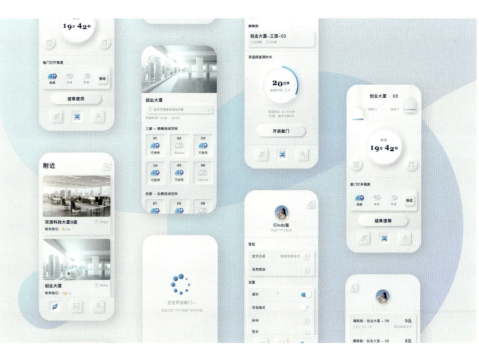

强文博　随身净烟助理

指导教师 – 史习平

该作品主要面向餐馆、家庭等存在吸烟者的场所，处理吸烟者散发出的二手烟，避免影响他人。吸烟者可将其放置于桌面等位置，吸烟过程产生的烟草烟雾即可被装置处理。

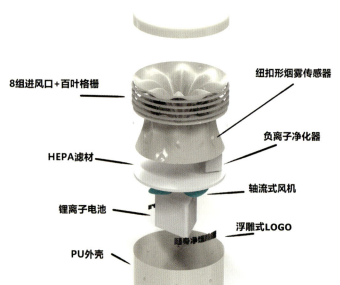

- 8组进风口＋百叶格栅
- 纽扣形烟雾传感器
- 负离子净化器
- HEPA滤材
- 轴流式风机
- 锂离子电池
- 浮雕式LOGO
- PU外壳

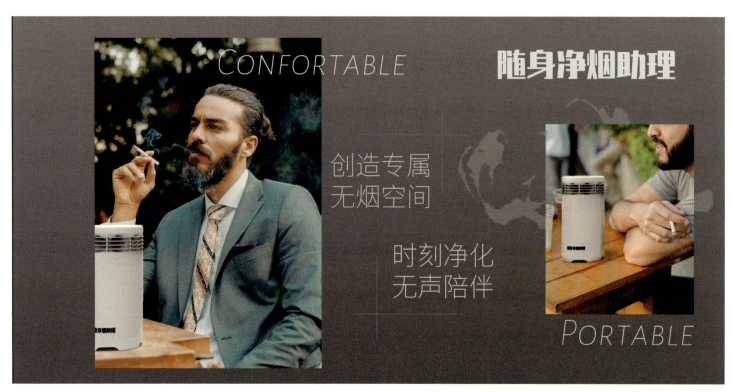

CONFORTABLE　随身净烟助理

创造专属
无烟空间

时刻净化
无声陪伴

PORTABLE

脑电增强现实可视化系统交互设计

任杰 指导教师 – 赵超

该项目的设计目标包括研究脑电增强现实可视化系统中的信息架构、交互行为，为系统加入混合现实的交互特性，并为系统设计完整的视觉方案。

含频谱信息的显示模式

不同频率电活动可能同时存在，需考虑相互遮挡重叠情形。

混色不具有唯一性
天蓝色可能是绿色与蓝色混合，因此不能单独赋予语义。

最多可指定三种频率类型活动，由三原色呈现。混色规律遵循以下"加色"、"叠加"原则，保证显示颜色语义的唯一性。

HoloLens显示的三个特点

仅强度的显示模式

人眼对色相的辨识优于明度辨识，因此亮度表征的信息梯度分辨度欠佳。可能时应当使用色相表征强度梯度。考虑到混色问题，以及强活动区域具有高权重，因此启用了透明度遮罩。

强度梯度赋色曲线

非线性亮度映射

叠加显示系统中，黑色实际呈现为透明，因此深灰色用于表征黑色；过高亮度会影响舒适度，因此高光应由曲线平缓处理。

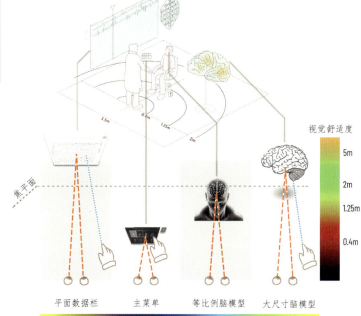

平面数据栏　主菜单　等比例脑模型　大尺寸脑模型

视觉舒适度 / 注意力

亮度与色相有两种映射模式：
a. 仅强度的显示模式
b. 含频谱信息的显示模式

持续时间

渲染时间为实际脑电活动时长
回放时可以选择"慢放""快放"

空间位置

点云坐标指向实际脑电活动位置
在点云基础上添加"扩散"提升平滑度

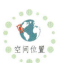

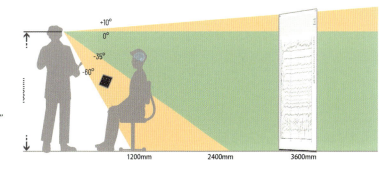

跟随菜单　被试　大尺寸脑模型　平面数据栏

| 工业设计系 | DEPARTMENT OF INDUSTRIAL DESIGN | 邵晓薇 | 由商圈提供的面向购物女性的新型出行服务 | 指导教师 – 刘志国 |

大部分女性会在商场购物后，选择和同伴在商场内的咖啡厅、甜品店进行一个类似下午茶的小憩茶叙活动，既可以在劳累的逛街后稍作休息，也可以与同伴交流感情。这一活动是大部分女性作为结束这一次购物之旅的最后一项活动，通常发生在类似星巴克、Costa 和一些网红的甜品店里。本课题希望在未来自动驾驶技术发展成熟后，这一活动可以与购物女性的返程之旅相结合，即将购物后的下午茶行为移嫁于自动驾驶的车内。这种出行服务可以由商场提供，既可以提高经济收入，也可以为商场的主要客户群体——购物女性提供更好的体验，吸引更多人气。

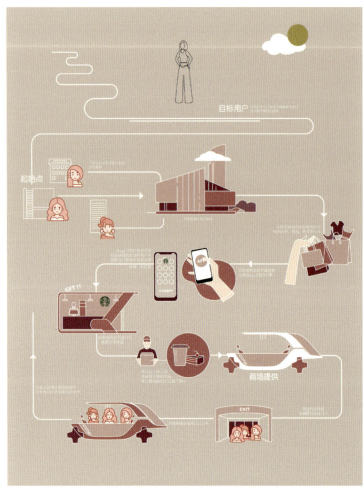

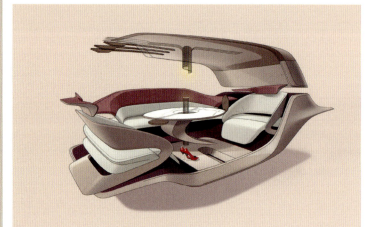

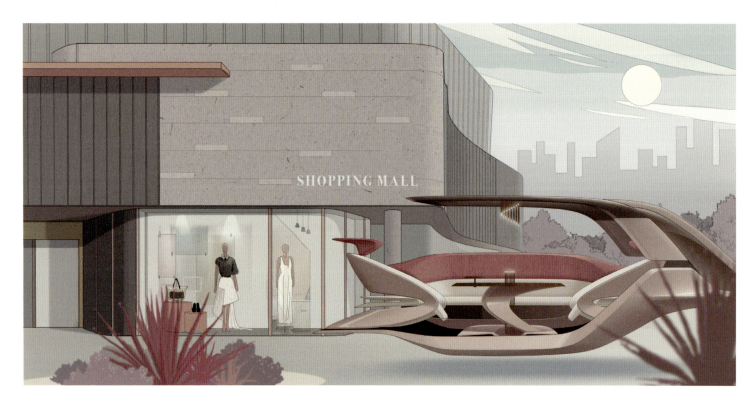

涂美琪　　智能牌桌——老年人交互式娱乐设备　　指导教师 – 严扬

智能牌桌
老年人交互式娱乐设备

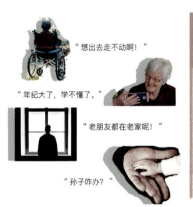

"想出去走不动啊！"
"年纪大了，学不懂了。"
"老朋友都在老家呢！"
"孙子咋办？"

疫情期间由于**居家隔离和消息渠道窄**等原因给空巢老人的生活带来诸多不便。他们的**孤独感、恐惧感和不确定感**要大于其他群体，容易引发抑郁、焦虑等各种心理问题，其心理健康必须高度重视。

引自高成运. 疫情期间独居、空巢老人心理健康亟待重视[N]. 健康报, 2020-02-29(006).

采用虚拟和现实相结合的方式，实体牌加软件平台实现远程交互，在使用过程中可以不改变原有的游戏习惯，同时与另一空间的对手进行游戏互动，解决老年人尤其是活动不便的老人参与文娱活动和社会交往受限的问题。

产品采用**虚拟游戏和实体道具**相结合的交互方式，解决老年人，尤其是空巢老人和由于残疾等原因活动不便的老人**参与文娱活动和社会交往受限**的问题，最终的成果将实现老年人与其他用户之间的远程娱乐交互。

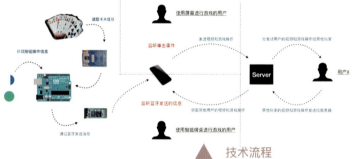

▲ 技术流程

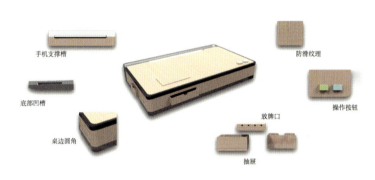

手机支撑槽　　防滑纹理　　底部凹槽　　桌边圆角　　放牌口　　操作按钮　　抽屉

硬件连接及布线 ▼

▲ 产品造型展示

木质面板与半透明塑料的材质结合，按钮运用色彩作为指示，也更加活泼。

界面主要由视频区域和游戏部件及显示构成。由于屏幕较小，所以将视频区域尽可能放大。按钮的颜色与位置与牌桌对应，更直观，易理解操作。用户在牌桌上进行的放牌和出牌等操作都将在屏幕上有相应反应。

▼ 界面

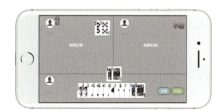

王凯琳　基于可降解塑料的冬季运动文创产品研究与设计

指导教师 – 陈洛奇

本研究基于绿色设计理念，基于聚乳酸等可降解塑料的材料特点，以冬季运动的场景、特点为主题设计一套办公文创产品。

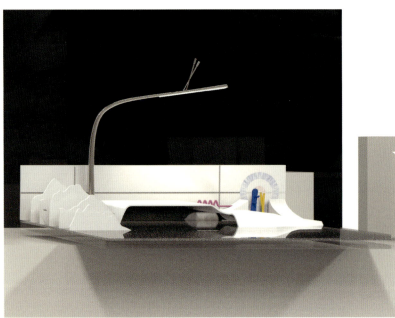

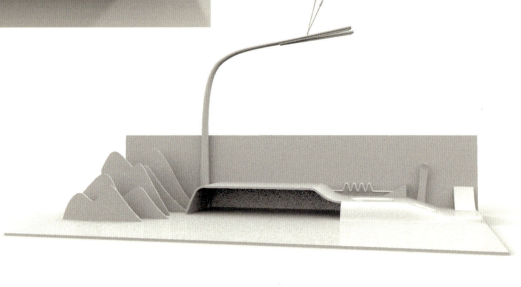

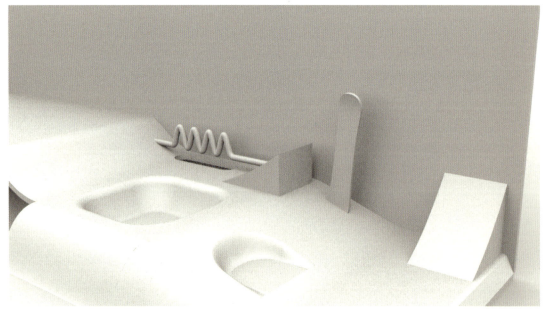

王玺博　便携式 AED

指导教师 – 刘振生

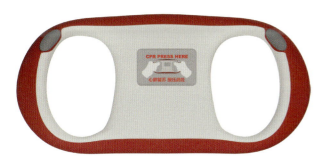

该项目主要以体外自动除颤仪为研究对象，通过对现有 AED 的调研总结，对 AED 进行分类归纳，通过对现有技术的整合降低 AED 的成本与体积，同时对 AED 的外观结构进行设计，提高体外自动除颤仪的便携性。通过对 AED 进行小型化、便携化和低成本化，降低我国铺设公共 AED 的成本，提高单个 AED 的有效覆盖面积。

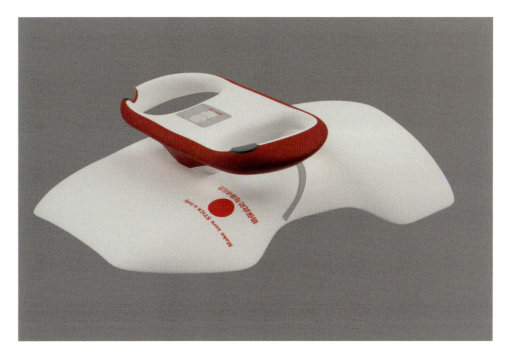

| 工业设计系 DEPARTMENT OF INDUSTRIAL DESIGN | 王星雪 | 基于自动辅助驾驶的车辆人机交互系统以及操作界面设计 | 指导教师 – 严扬 |

此次设计作品中主要探讨人机共驾前提下的 HMI 设计中带给用户的"信任边界"。它既可以让驾驶员暂时摆脱驾驶的负担，却也需要让驾驶员在某种程度上不信任，从而让他在任何状况下可以随时回到驾驶状态当中。

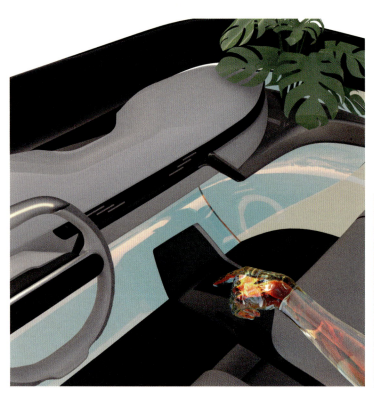

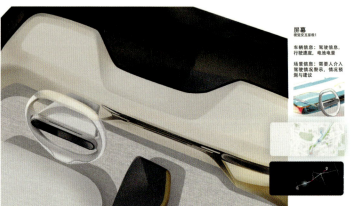

屏幕
视觉交互层级1

车辆信息：驾驶信息，行驶速度，电池电量
场景信息：需要人介入驾驶情况警示，情况预测与建议

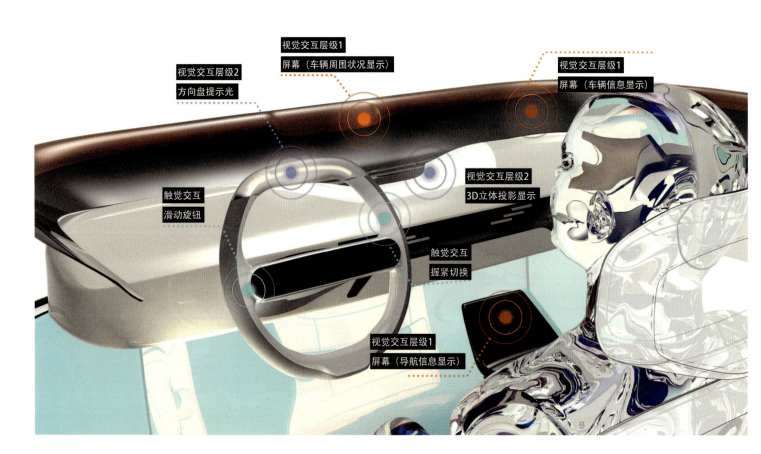

视觉交互层级2　方向盘提示光
视觉交互层级1　屏幕（车辆周围状况显示）
视觉交互层级1　屏幕（车辆信息显示）
触觉交互　滑动旋钮
视觉交互层级2　3D立体投影显示
触觉交互　握紧切换
视觉交互层级1　屏幕（导航信息显示）

王亦童　风光霁月

指导教师 – 张雷

为解决户外人体舒适度与环境之间的矛盾，贯彻绿色环保的设计理念，本设计使用掺加废渣的 3D 水泥打印成型的模块化设计，不仅可以适应人居环境，而且有利于环境保护。同时通过数据可知，气温对于人体舒适程度影响最显著，与温度相关性最大的自然要素是风和光。本设计提取这两个自然要素，针对这两个变化的要素在材料、形态、语义等方面进行深入探讨，使得能够更好地适应变化的风和阳光等自然环境，并且能够根据不同的需求进行个性化的组装和布局。

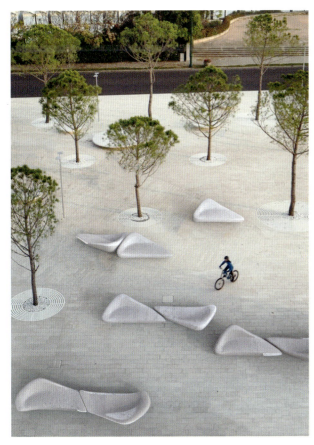

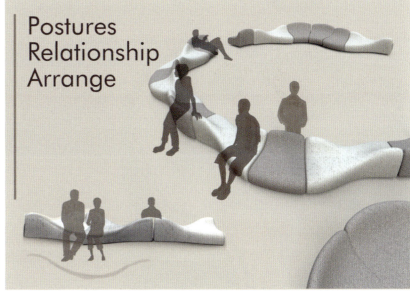

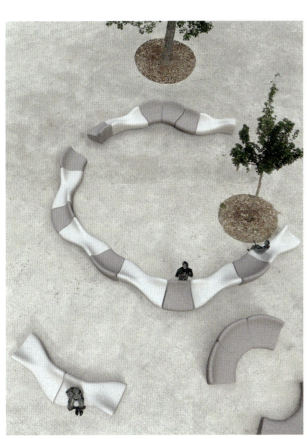

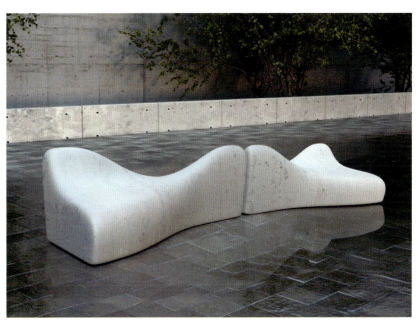

| 工业设计系 DEPARTMENT OF INDUSTRIAL DESIGN | 王哲 移动联合办公空间概念设计 | 指导教师 – 严扬 |

探寻未来停车场／停车楼作为一个可利用的额外空间的可行性，通过设计模块化的汽车内饰以实现移动办公等多种功能，把停车场变成一个移动、联合的办公场所。

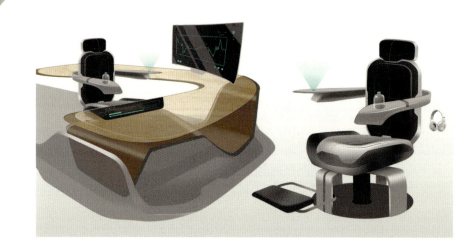

CO-WORKING SPACE

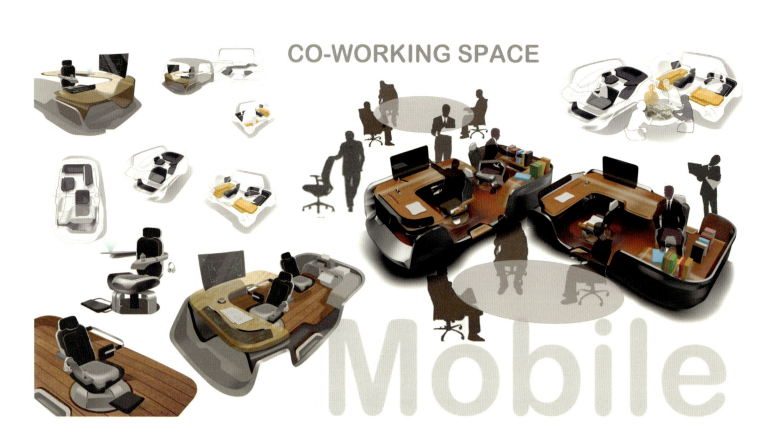

Mobile

未来共享交通工具内饰概念设计

吴霏　　指导教师 – 刘新

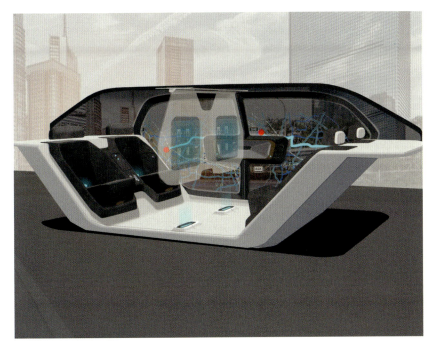

基于 2040 年自动驾驶及网联化技术发展成熟、共享化成为出行潮流的未来社会背景设想，为商务人群出行设计一款共享交通工具的内饰概念。通过智能服务、共享资源等创新点为商务人群提供更加便捷、更高效率的出行体验。

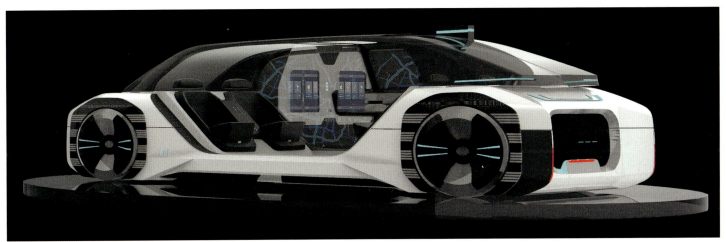

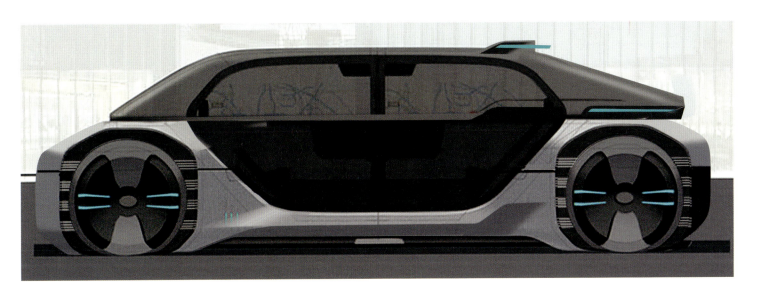

| 工业设计系 DEPARTMENT OF INDUSTRIAL DESIGN | 吴庚庚 | 基于环保水泥基材料3D打印技术的户外公共家具设计 | 指导教师 – 张雷 |

本次设计中以水泥基 3D 打印为技术原型，在家具中拓展"坐"、"站"、"踩"等人的行为姿势，结合照明、绿化等功能，以营造社交环境为核心，将户外公共环境中的单体家具设计转化为家具组设计。

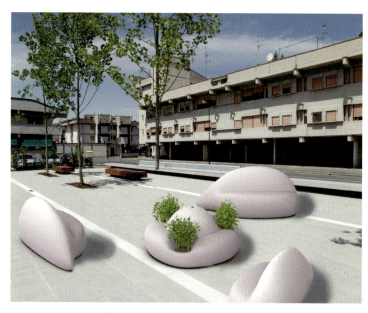
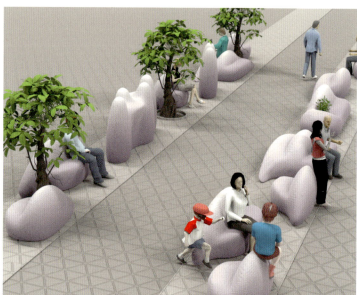
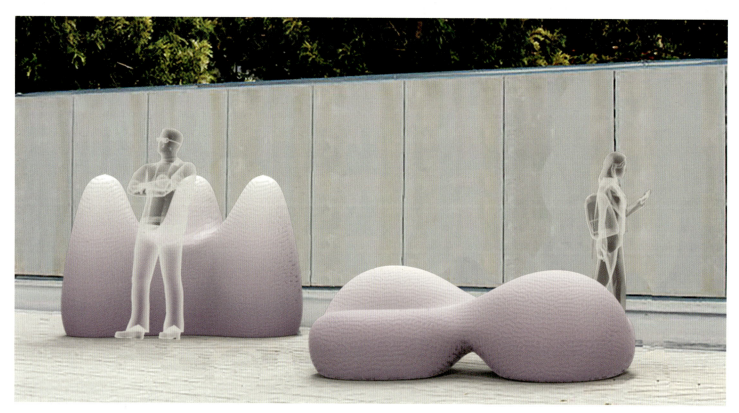

吴昊　南方农村厨余垃圾堆肥产品系统设计

指导教师 – 蒋红斌

农村厨余垃圾就地堆肥还田可减轻垃圾集中处理的成本，改善农田依赖化肥造成的土壤问题。本项目基于保洁员上门收集的方式设计了厨余收运和处理产品，有助于提高村民垃圾分类主动性、减轻保洁员工作量、提高堆肥质量。

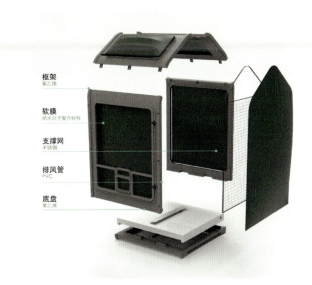

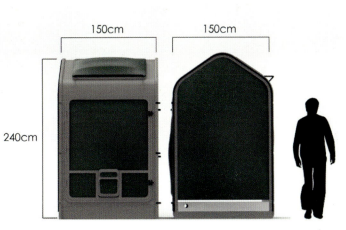

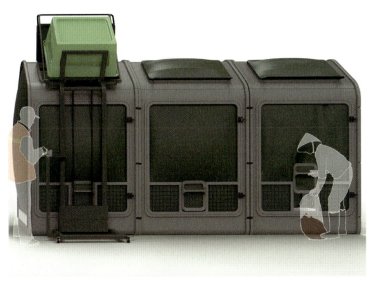

吴昊羲　电动跑车概念设计

指导教师 – 严扬

在21世纪初，汽车电动化正在兴起，对未来电动汽车设计的"百家争鸣"也就开始了，本次设计针对未来电动赛车驾驶体验，通过对VR技术与云端网络技术的研究与应用，为驾驶者带来全新的驾驶体验。

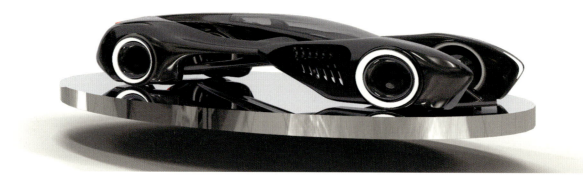

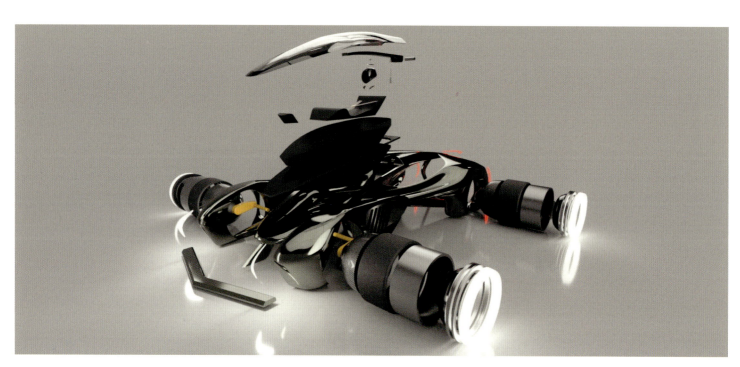

| 工业设计系 DEPARTMENT OF INDUSTRIAL DESIGN | 吴夏 | 基于疫情下室内公共场所的消毒清洁设备 | 指导教师 – 蒋红斌 |

这是一项针对室内公共场所的消毒清洁设备，能够通过远程操控或自动规划完成无人状态下的消毒工作，减轻清洁人员压力，保障群众生理及心理安全。

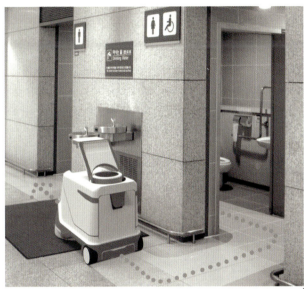

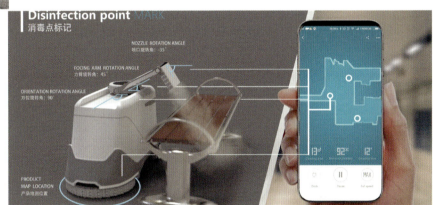

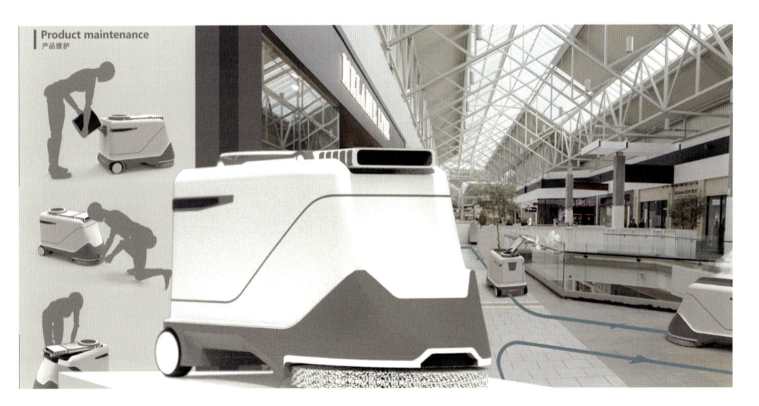

肖亚宇　Air Pot

指导教师 – 蒋红斌

Air Pot 是一款专门为热爱栽种盆栽的用户设计的智能花盆。通过独有的"空气取水系统"和"自补水系统"，Air Pot 能够在脱离用户的情况下，将空气中含有的水蒸气转化为液态水储存于内壁，并按照植物需求进行补水。

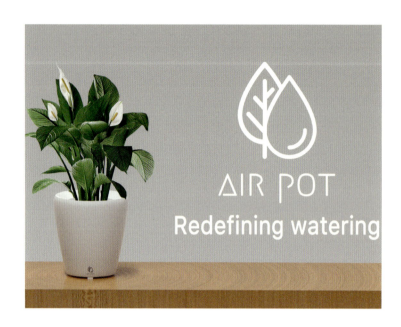

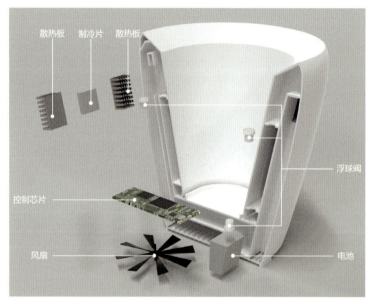

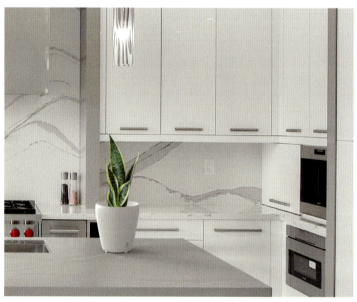

鄂湛　OASIS-2 小时假期　　指导教师 - 刘新

以"绿洲"和"假期"为概念，基于 L5 级自动驾驶技术，服务于未来一线城市上班族的个人交通工具内饰设计，旨在提高长时间通勤体验。

工业设计系 | DEPARTMENT OF INDUSTRIAL DESIGN

闫佳慧　防疫"屏障"

指导教师 – 陈洛奇

针对疫情期间，家庭入户消毒缺少隔离空间的问题进行设计。借助屏风的意向和折叠的形式，在入户时，通过门扇开启的动作展开无纺布，在入口处制造出可变的空间，供 1~2 人完成入户消毒。

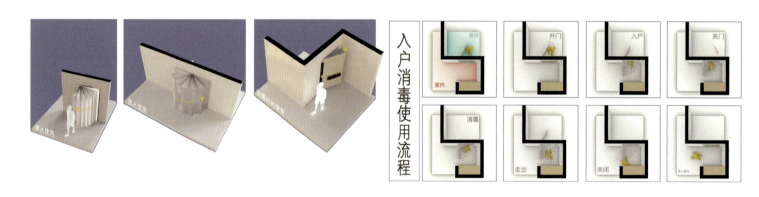

入户消毒使用流程

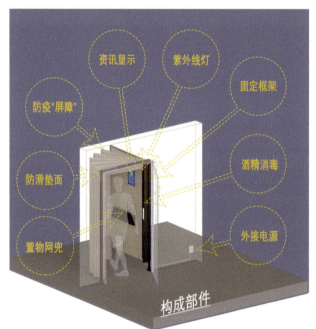

构成部件

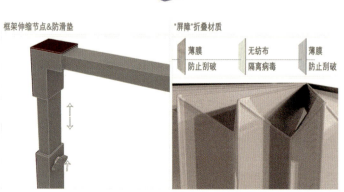

框架伸缩节点&防滑垫　　"屏障"折叠材质

入户消毒

疫情期间要求居家隔离，除非必要，尽量减少出门次数。在外出后，应当入户消毒。具体建议如下：
①更换鞋子。外穿的鞋子放置于通风处或玄关，喷洒消毒液消毒。
②外衣消毒。若去空旷人少的地方，外衣晾在通风处即可；若乘坐公共交通工具，轻脱衣物，不要抖动，可用75%的酒精或者酒喷洒或擦拭消毒；若去了医院等高危环境，建议清洗所有衣物，并用冷水配制适宜浓度的含氯消毒液（具体配置法需参考产品使用说明），浸泡5分钟，然后清洗。

防疫要求

防止、控制、消灭传染病措施的统称，分经常性和疫情后两种包括接种、检疫、普查和管理传染源、传染途径和易感人群。有风险感知和疫情防控两方面。

缺少单独消毒空间　　缺少室内外过渡空间　　缺少风险感知

设计概念

借助屏风，内门门扇，临时围合空间三个概念：在用户家的玄关处，还原屏风在室内外空间间形成分离空间的空间属性，借用内门门扇开启时的推拉动作，配合折叠成扇面的无纺布防疫"屏障"的开合，创造出临时围合空间，用以满足入户消毒行为需求。

严齐 — 微孔板加样提示装置

指导教师 – 史习平

微孔板是实验科学与医学诊断中常用的实验耗材，微孔板加样中的防出错设备在科学研究中有潜在需求。本作品是一种简单、低成本的加样提示装置，旨在减少微孔板加样失误现象，节约实验成本，提高效率。

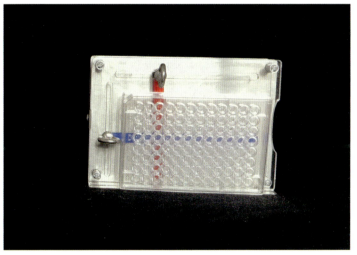

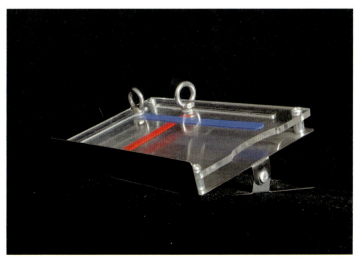

面向老年用户的手机相册应用设计

杨眉　　指导教师 – 刘强

当前市场中的手机相册应用针对老年用户的考虑较少。因此，项目着眼于老年人群的特点，对现有手机相册产品的外观、功能、操作方式等进行调整和创新设计，以提升老年用户的使用体验。作品最终通过仿真模型进行呈现。

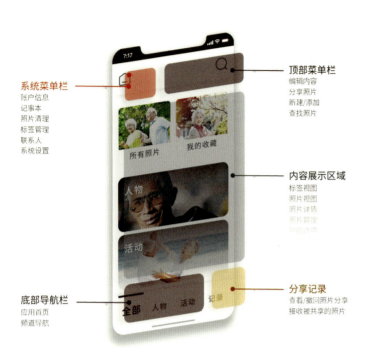

系统菜单栏
账户信息
记事本
照片清理
标签管理
联系人
系统设置

顶部菜单栏
编辑内容
分享照片
新建/添加
查找照片

内容展示区域
标签视图
照片视图
照片详情
照片管理

底部导航栏
应用首页
频道导航

分享记录
查看/撤销照片分享
接收被共享的照片

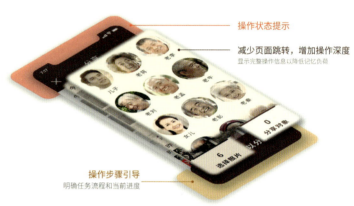

操作状态提示
减少页面跳转，增加操作深度
显示完整操作信息以降低记忆负荷

操作步骤引导
明确任务流程和当前进度

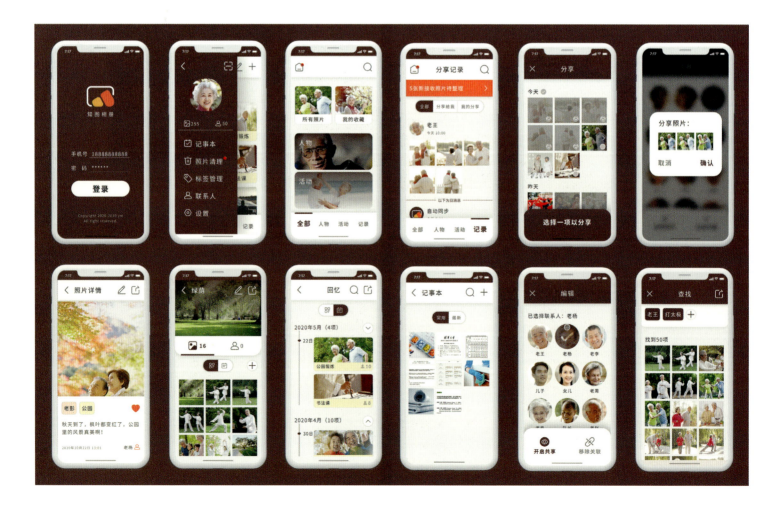

伊鹏郡　EXPEDITION

指导教师 – 张雷

现代 EXPEDITION 是 2030 年的电动概念硬派 SUV。本项目由北京现代公司赞助，是对汽车电动化和互联化的大趋势、未来的用车环境以及年轻人的心理进行分析后得出的针对未来年轻人群体的概念性设计方案。

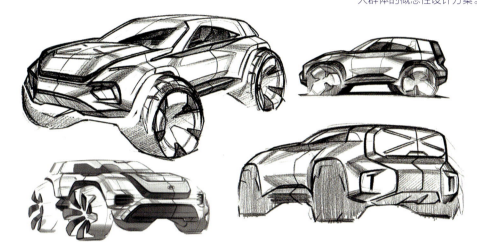

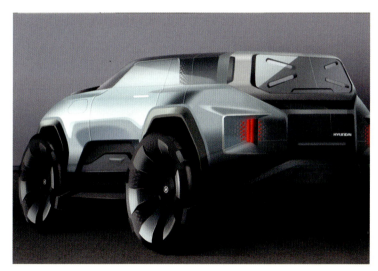

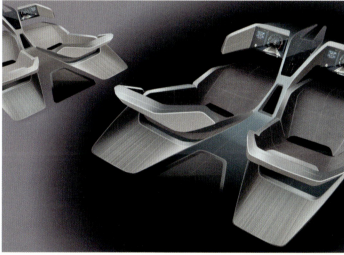

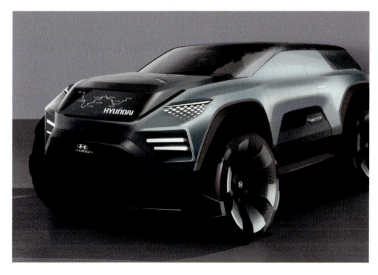

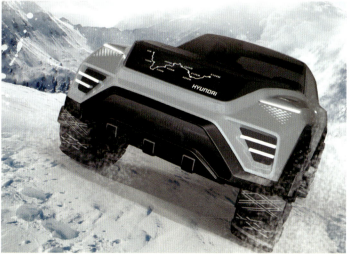

于星曼 隔离病区儿童护理病床研究与设计

指导教师 – 赵超

在突发公共传染病疫情下，儿童作为弱势群体的需求无法得到满足。本设计基于"以用户为中心"的设计理念，通过创新的空气隔离技术改善隔离体验，结合动态投影与多功能的病床结构，为儿童打造舒适的隔离空间。

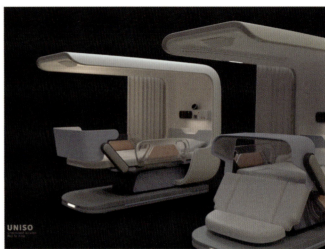
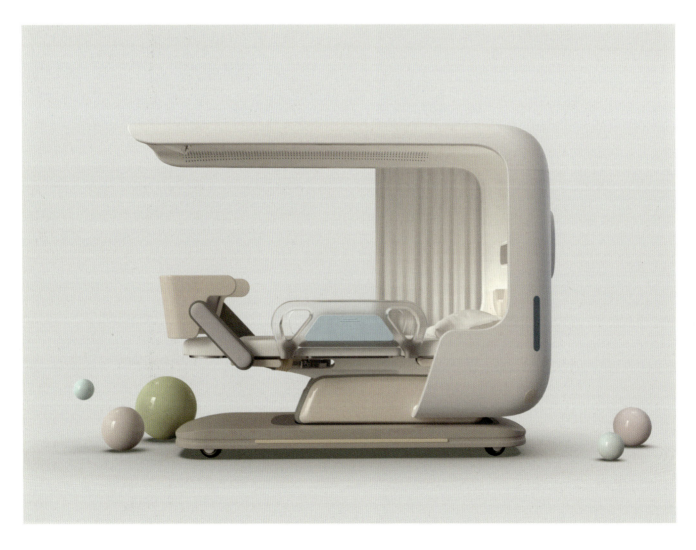

余浩浩　基于模块化设计的多功能、便携式视频相机附件产品

指导教师 – 陈洛奇

一款便携、多功能的视频拍摄辅助设备，通过折叠收放能够实现小型视频相机（单反、无反、DV）的肩托、弓形斯坦尼康和短距滑轨三种功能，适合常需"单兵作战"的纪录片和 vlog 拍摄者。

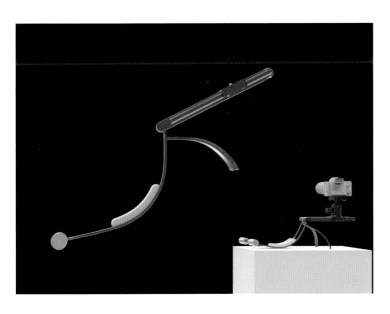
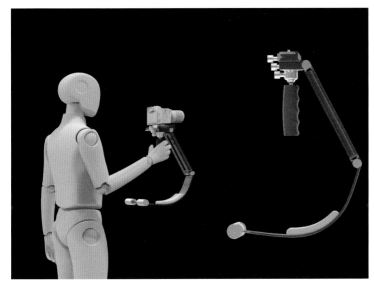
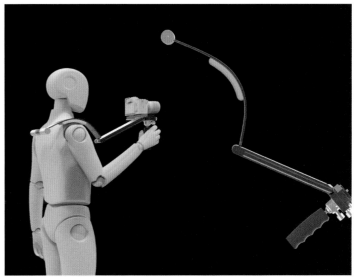
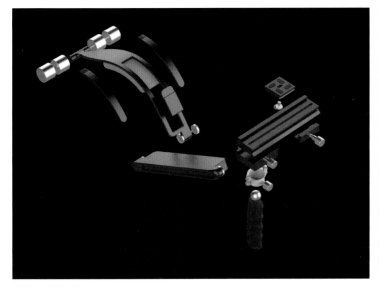

Hyundai HOME³

喻远腾　　指导教师 – 刘新

该方案聚焦现代城市的新兴居民——都市游牧群体，通过对人物志与用户行为进行研究，完成了符合目标用户家庭使用习惯的新型交通工具内饰。还兼顾所选汽车品牌的品牌特点与造型语言，以功能性结合形式感为设计思路，完成了以未来人居环境为设计要素的交通工具外饰。

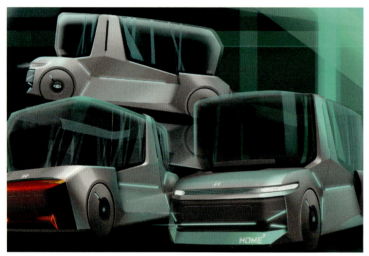
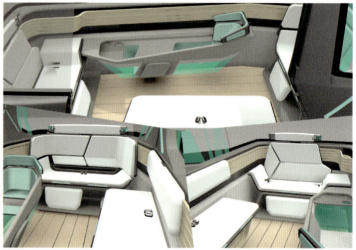
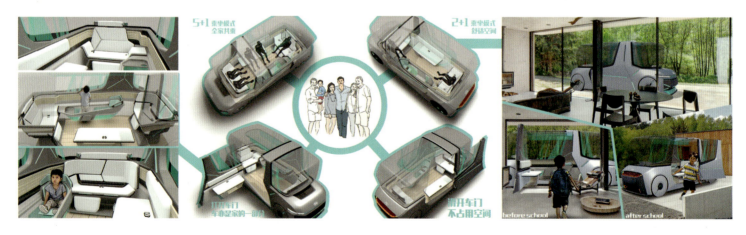
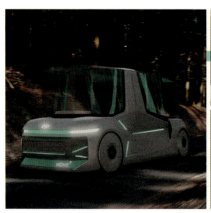
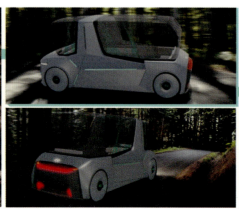
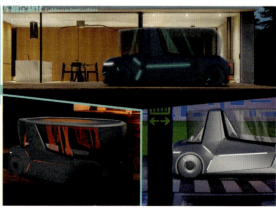

袁天一　脊兽太和

指导教师 – 刘振生

作品旨在对故宫文化创意产品进行设计，其元素选取了通过太和殿上的各类屋脊兽。太和殿上的屋脊兽在中国建筑的屋脊兽中是独一无二的，结合红墙琉璃瓦的故宫特色，作品很好地体现了故宫风物的文化色彩。

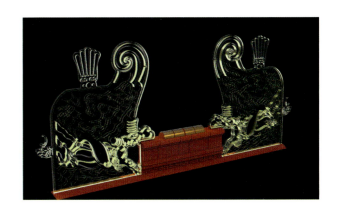
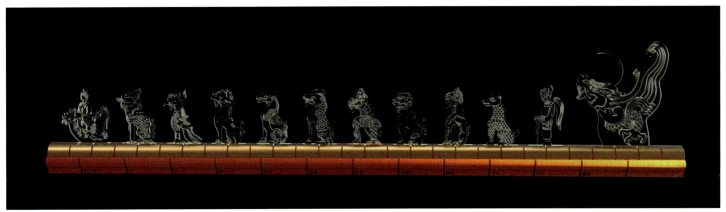
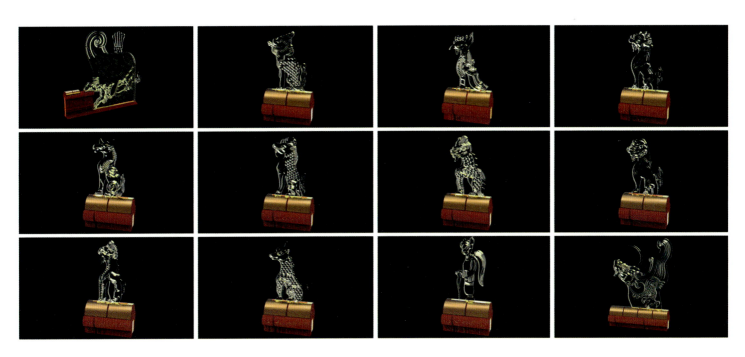

智能化空气净化器设计

张金津　指导教师 – 刘振生

随着人们对空气质量的关注，空气净化器越来越成为家庭常见的电器。但是相比其他功能效果明显的家电，"净化空气"这一功能所产生的效果并无法被明显感知到。加上各种各样的空气净化器外观都较为趋同，人们在选购时往往难以选择。

将净化空气这一功能通过对产品的设计表现出来，让使用者能"看见"空气净化这一过程，把控室内情况的变化，更加舒心地使用产品。

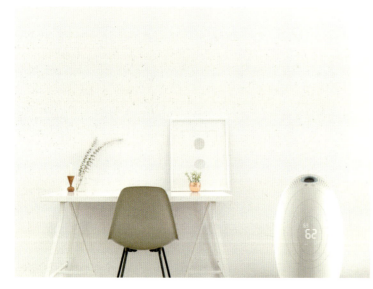
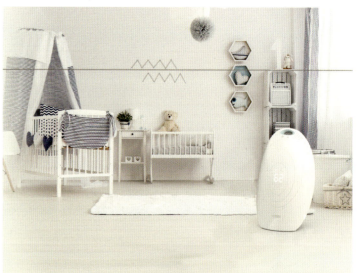
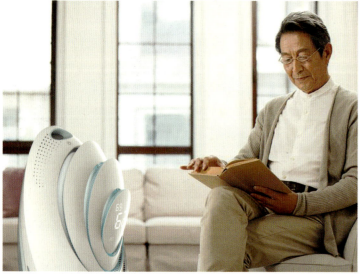
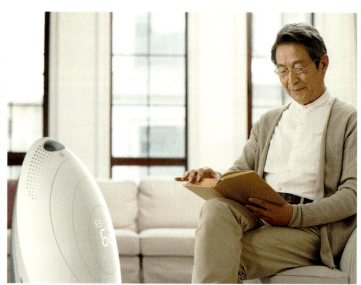

| 工业设计系 | DEPARTMENT OF INDUSTRIAL DESIGN | 张倾雨 | 针对心搏骤停的急救器材设计 | 指导教师 – 刘振生 |

在国民心肺复苏急救知识掌握的熟练度不够的大环境下，对于心搏骤停急救器材的设计包含了：智能控制的胸部按压器来提高胸部按压的质量；智能 AED 体外除颤器一体，5 周期胸部按压和一次体外除颤规律进行；定位系统，此急救器材在开箱使用时候，会就近呼叫急救中心，并准确发送定位；还包含了发病患者体征检测仪器，用电子屏幕反馈，使施救者能知晓患者体征，此信息也会发送至急救中心，使得前往急救的专业医护人员能提前得知发病患者的情况，并进行提前准备。

| 工业设计系 | DEPARTMENT OF INDUSTRIAL DESIGN | 张兆宇 | 方舱医院临时改建产品系统设计 | 指导教师 – 赵超 |

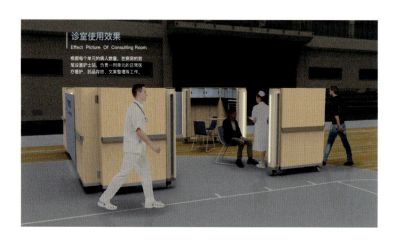

2020年全球爆发了新型冠状病毒肺炎，导致了全世界的停摆。同时也暴露出在面对类似公共卫生事件中，设计的缺失。所以本次设计聚焦在短时间内为医生和患者提供舒适、合理的集中医疗居住环境。一系列模数化组合产品为类似突发事件提供高效合理的解决方案。

STEP
产品使用流程

 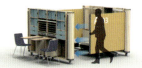

ONE 将产品推入场地对应区域内

TWO 根据要改建的空间形式，展开对应角度。

THREE 根据不同的场地需求，安置调整模块类型，进行布局，形成不同的小单元。

FOUR 拉开侧面的柔性隔帘，两两首尾相连，形成小空间。

FIVE 将不同的单元按照场地布局的规划进行组合，形成病房单元、诊室单元、护士站、重症等多种单元形式。

产品在工厂内完成80%以上的装配工作，可以直接推入场地内使用，根据现场需求进行简单的调整，可以达到快速搭建的效果。

空间布局形式

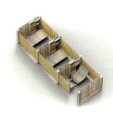 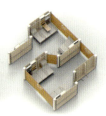 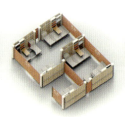 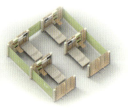 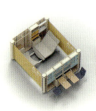

轻症单人病房　　轻症双人病房　　轻症多人病房　　重症监护病房　　护士站　　诊室空间

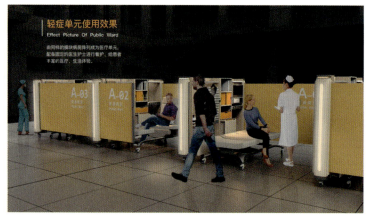

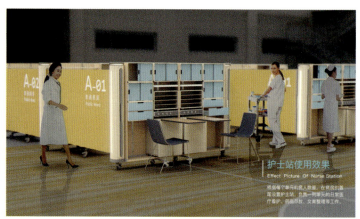

| 郑晓莹 | 环境友好的情感化智能家居设计 | 指导教师 – 张雷 |

作品从环境友好的视角出发，结合智能家居的概念，运用环保材料或回收材料，生成自然风格形态的家具，在满足室内环境监测与调节功能的同时，通过轻松自然的形态，让人们能够在快节奏的生活中体会到自然的宁静与趣味。

工业设计系 DEPARTMENT OF INDUSTRIAL DESIGN

周芮 — 基于未来城市形态服务老龄化社会的出行系统设计

指导教师 – 刘强

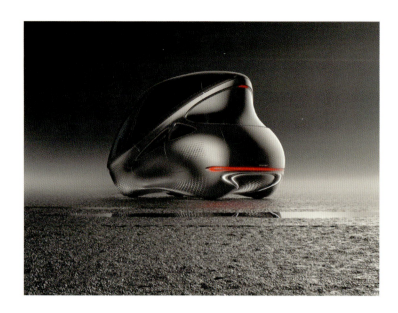

未来的城市格局由中心城区与卫星城共同组成，借助区域间的急速直达交通，届时空间距离将不再阻碍跨城的生活与工作。卫星城轨道交通线网稀疏，居民去往轨道车站较为不便，本设计旨在提供这一便利。

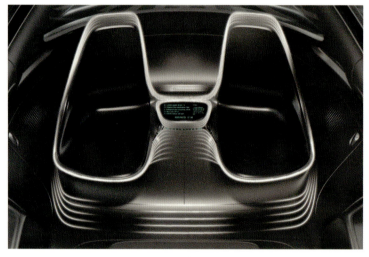

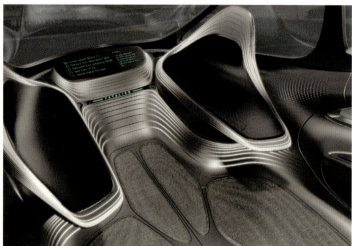

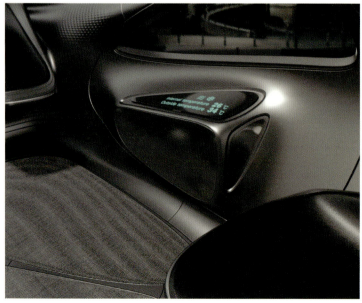

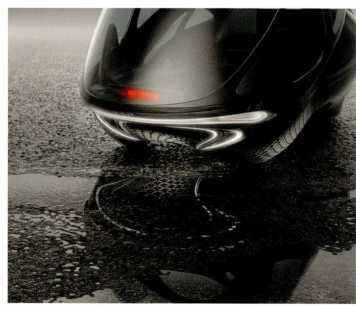

周子凡　2030 Mercedes-Benz Vision Floating

指导教师 – 刘志国

2030 年定位于高端出行服务的梅赛德斯奔驰汽车内外饰设计方案。将可以为乘客提供躺姿状态的悬浮座椅与透明车体、银色车顶结合以营造悬浮感，为用户提供如同悬浮般静谧平稳、舒缓解压的出行体验。

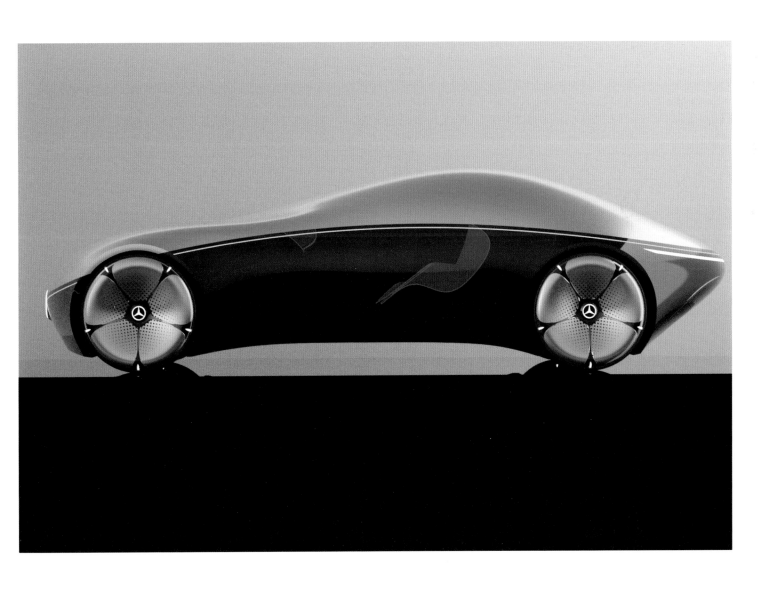

朱子琪　Hedonism

工业设计系　DEPARTMENT OF INDUSTRIAL DESIGN

指导教师 – 蔡军

基于女性研究和体感，以及 VR 技术研究而设计的可健身的体感游戏产品设计。产品为 VR 眼镜和弓箭模拟器，为消费者带来更加沉浸式的游戏体验，同时为女性设计附带健身效果。产品风格简洁大方，富有科技感。

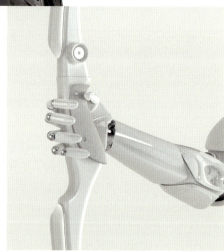

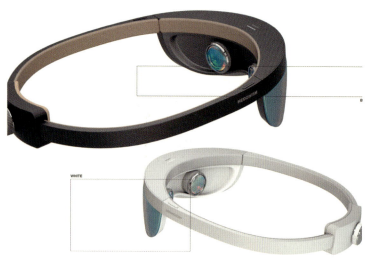

工业设计系 | DEPARTMENT OF INDUSTRIAL DESIGN

庄万里 — 基于远程教育的智能机器人产品设计

指导教师 – 刘新

针对经常使用线上教育方式进行远程学习的群体，该项目在 AI 智能学习机器人造型与系列交互界面进行了探讨，结合 AI 面部识别、大数据等技术，通过情感反馈、效率管理、信息整合等方式，提升远程学习者的学习效率。

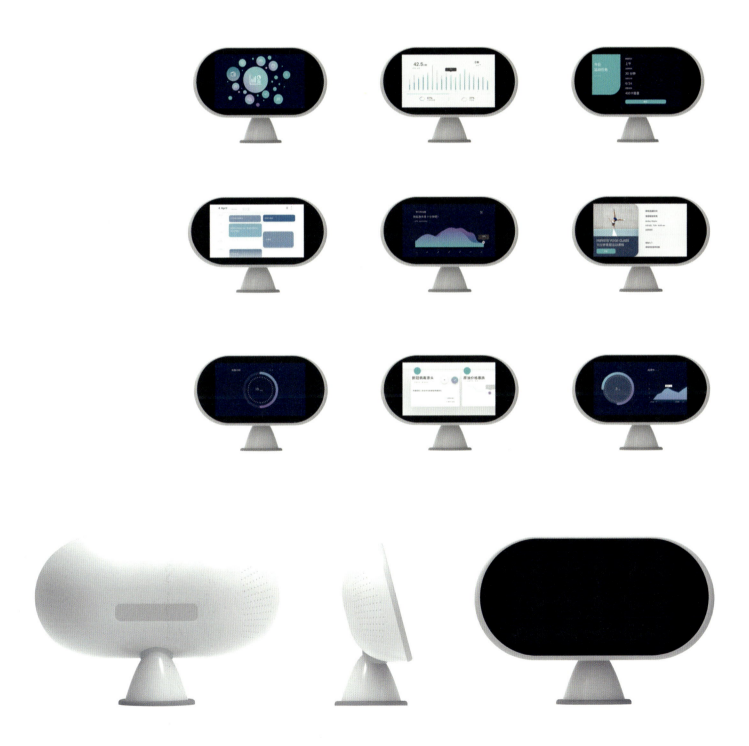

曾繁如	崔长镕	李秋江	李相昀	刘兰心
莫本成	潘欣玥	邱闻哲	任荟宇	
王昕恬	夏敏嘉	徐晓慧	张岱青	张航慈
张栀韵	朱悦阳	赵熙蒙	郑德敏	周佳欣

DEPARTMENT OF ART AND CRAFTS

工艺美术系

主任寄语

每年的这个时候都是毕业季，清华大学美术馆、艺术博物馆的各个展厅，总是人头攒动，热闹非凡。有本院的同学，还有毕业生家长、朋友前来帮忙助阵，也有各个院校的师生专程前来看展览。而2020年确是一个不平凡的年，突如其来的疫情冲击着人类，我们的工作、学习、生活受到了巨大的影响，但是我们需要用艺术记录历史，慰藉心灵。这次的毕业展是一个特殊的展览，云端毕业展对我们老师和同学来说，是一次挑战，也是一次机遇，为我们提供了更加开放多元的创作空间和思考空间。

工艺美术系在教学中讲究工艺实践、材料探索与观念表达的结合，鼓励学生从专业背景及个人兴趣出发，开展多元、深入的艺术实践。今年我系毕业硕士研究生8人，毕业设计作品共计14套；毕业本科生19人，毕业设计作品共计30多套。师生们共同克服困难，毕业创作题材多样、主题突出，其中有的同学注重发掘材料本体的表现力；有的同学强调作品的实验性和概念表达；有的同学跨界与交叉学科融合；还有同学以艺术作品反思对此次疫情生活的感悟。

此次云端展览，意义远远超出普通的毕业展。此时此刻，无法用任何言语准确表达，无法用行动和汗水确切诠释，难忘的一年，祝你们好运！

曾繁如　可触及信息

指导教师 – 洪兴宇

采用综合材料的形式，以杂志、报纸等已有纸媒为媒材，进行不同信息内容的汇集、加工与制作，并以排列组合的方式将时间上的跨度在空间上体现，通过错落悬挂的方式带来空间感。表达从过去到现在，从纸媒到网络，信息聚集带给人们的直观感受。

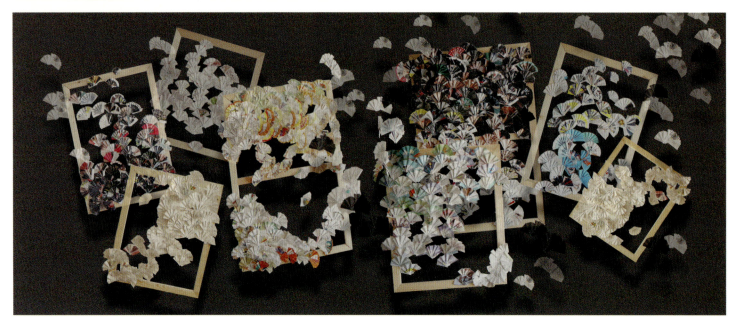

| 工艺美术系 | DEPARTMENT OF ART AND CRAFTS | 崔长镕　人造物中的自然的回归 | 指导教师 – 洪兴宇 | 181 |

通过人造物中自然的回归表现新的自然状态，抛开一般人熟悉的纯粹自然和人造自然，展现新自然的反面形象，唤起绘画和现代逐渐消失的纯自然，向观众展示不得不这样生存下去的自然留下的痕迹。

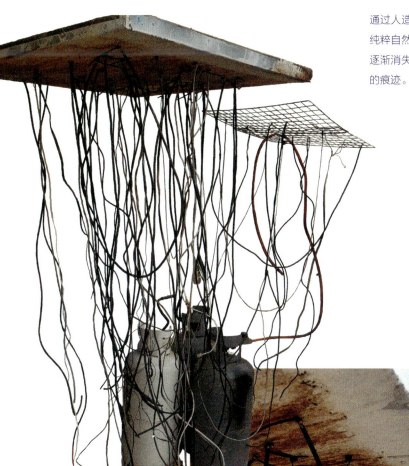

李秋江　矛盾

指导教师 – 李静

生活中充满着矛盾的对立与统一，球落水为坠，水花溅为起，生命凋零为衰，诞生为起，对生活中事物的观察与感悟成为创作的灵感，而事物的矛盾统一则是作者表现的缘起。

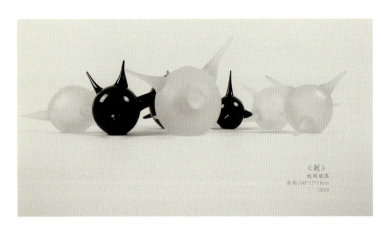

《刺》
吹制玻璃
实物/60*15*18cm
2019

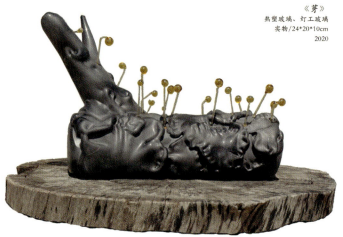

《芽》
热塑玻璃、灯工玻璃
实物/24*20*10cm
2020

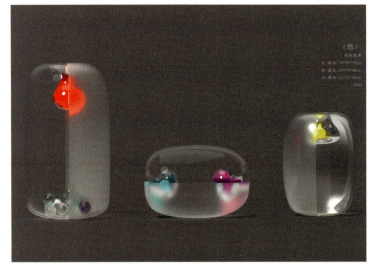

《隐》
吹制玻璃
左/直径/20*20*35cm
中/直径/20*20*30cm
右/直径/12.5*22*20cm
2020

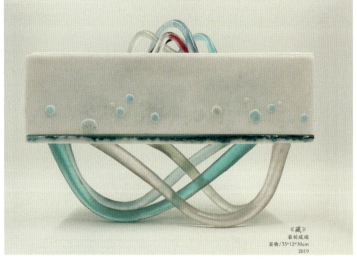

《藏》
窑制玻璃
实物/33*12*30cm
2019

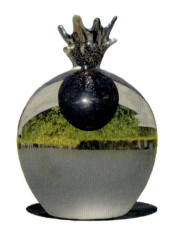
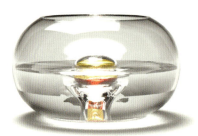
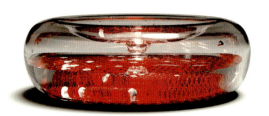

《坠》
吹制及热塑玻璃/虚拟
左/15*15*20cm
中/20*20*14cm
右/25*25*10cm
2020

| 李相旼　四季 | 指导教师 – 关东海 |

每个季节表现了人生经历和四季与人和季节共存的事实。不管自己的年龄是20岁，还是70岁，我们的人生在此刻也渐渐变老。可是今天和现在每时刻是自己的人生中最年轻的日子。希望想一想在这短暂人生的四季里，自己真正要做的是什么，同时希望知道自己的人生现在到了什么季节。

刘兰心　限定记忆

指导教师 – 李静

这个系列用"眼镜"去表达作者旅行中的"见闻",以玻璃展示脆弱且不易捕捉的记忆。作者曾在世界上不同的地方留下回忆,但时间飞逝,那些记忆都逐渐模糊或被遗忘。所以将这些回忆做成饰品,让它们变为另一种陪伴。

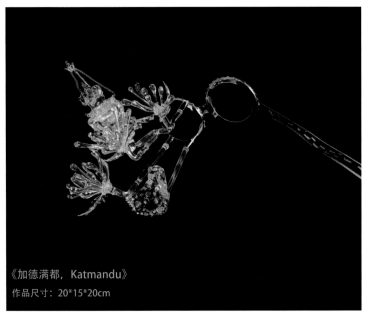

《加德满都,Katmandu》
作品尺寸:20*15*20cm

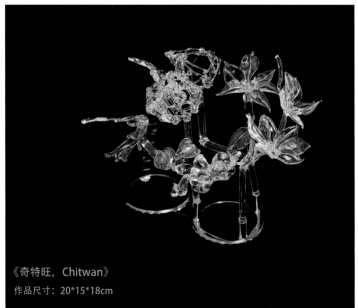

《奇特旺,Chitwan》
作品尺寸:20*15*18cm

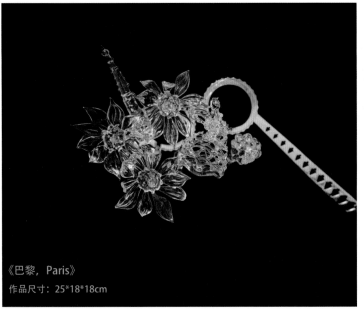

《巴黎,Paris》
作品尺寸:25*18*18cm

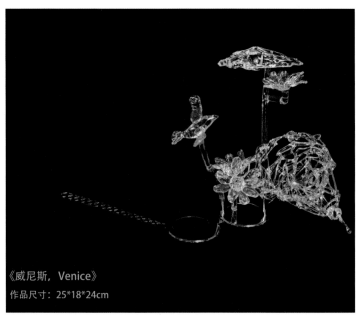

《威尼斯,Venice》
作品尺寸:25*18*24cm

莫本成　穿透

指导教师 – 王建中

将关于 COVID-19 事件的数据收集起来，转为图案，用色粉在层层玻璃板上绘制。最后得以在立体空间中，穿过层层时间的截面，看见它的样貌。

潘欣玥　联系

指导教师 – 林乐成

"联系"于作者来说就像线。线很脆弱，但是编织在一起又会产生巨大力量，不易破坏。我们生活的或长或短的时光里会留下很多线性关系。作品涵盖一件装置和一套刺绣插画。作者通过刺绣的新型语言讲述线与联系的故事。

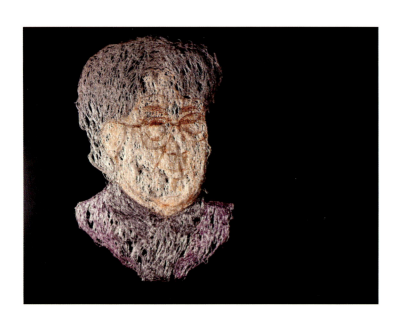
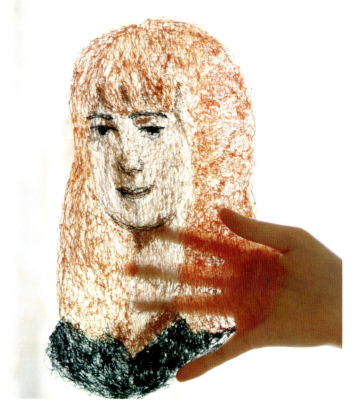
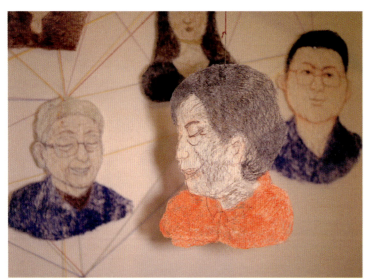
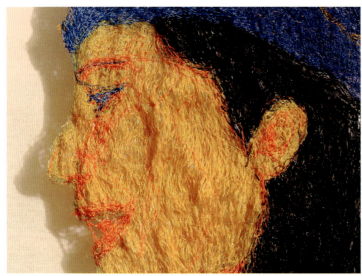

邱闻哲 Habitat

指导教师 – 林乐成

受游牧民族传统服饰的启发，制作可穿戴设备介入城市公共景观，在行走过程中与身体及外部空间产生互动。在跨越空间的结构下通过行为的形式探索纤维材料与人自身的关系。

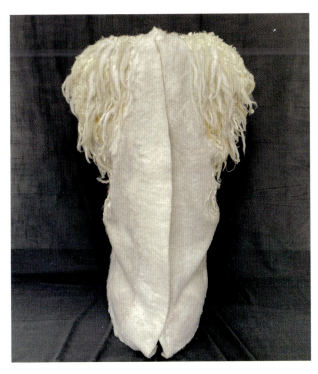

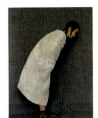
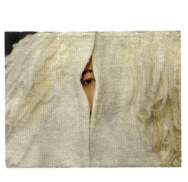
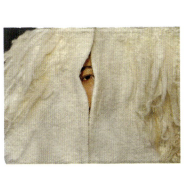
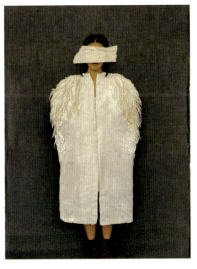
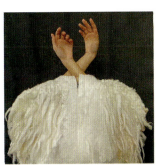

工艺美术系 DEPARTMENT OF ART AND CRAFTS

任荟宇　"折"系列：
《"折"系列－宴》、
《"折"系列－塔》、
《"折"系列－贴加官》、
《"折"系列－变异》

指导教师－李静

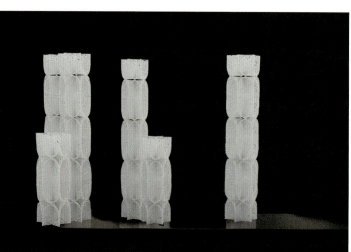

"纸"作为艺术的重要载体，有更多可能性的表达。将折纸造型与玻璃艺术相结合，折纸带来的灵活性和超越性运用在玻璃艺术的创作上，探索玻璃形式多样的表达方式。

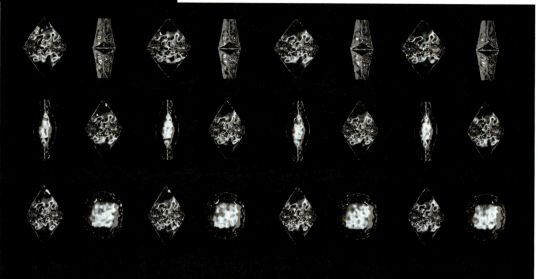

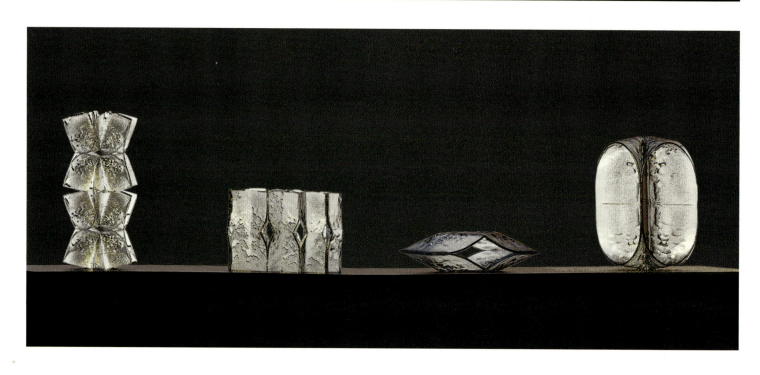

王昕恬 银河 奔月

指导教师 - 王建中

《银河》，每次仰望星空都会感觉银河像一个屏障，深邃又透明，这组作品用铸造的工艺，利用玻璃透光的原理进行叠加产生了递进的效果，模拟出心目中银河的感觉。

《奔月》，月亮的纹理远观就像是一个女孩，故有古人讲述的嫦娥奔月的故事，该组作品利用玻璃切割，将这个神话故事一层层叠出来，营造身在其中的氛围。

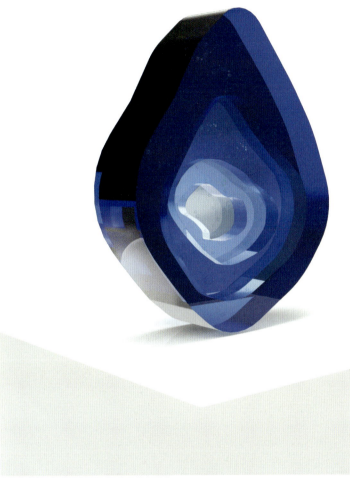

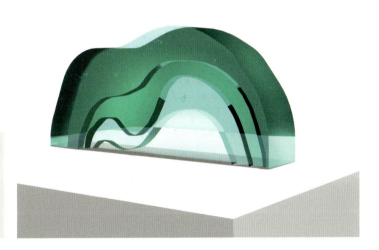

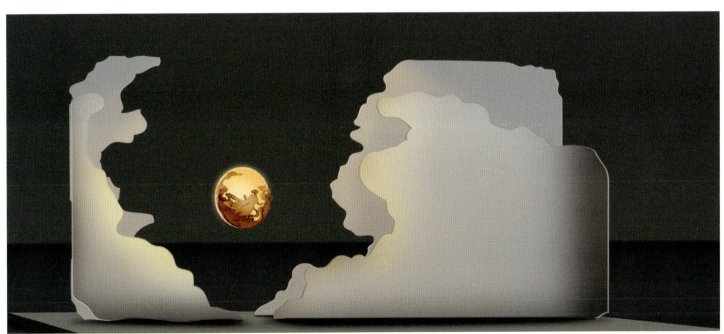

夏敏嘉　毒瘤

指导教师 – 岳嵩

《毒瘤》的构思与灵感来源于近几年个人对于社会现状的一种反思与审视。网络暴力、社会冷漠或是环境污染等问题使得负能量不断再生，仿佛"毒瘤"肆意扩散。作品将社会现存的病态实物化、具象化，呼吁人们正面我们的"疾病"。

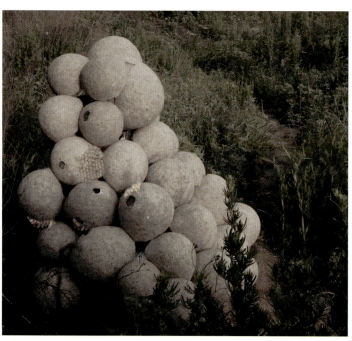
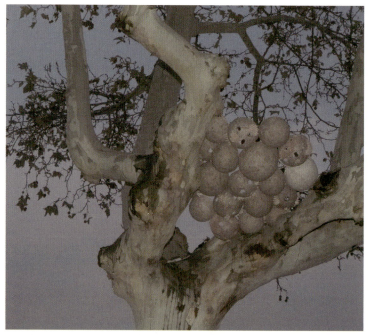
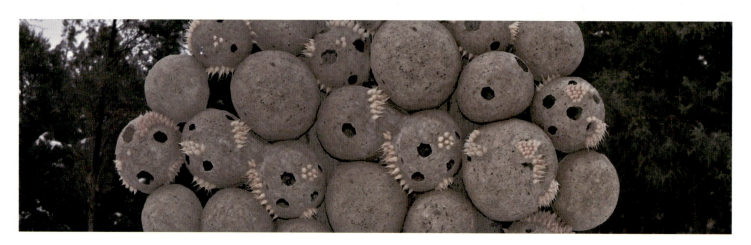

徐晓慧　塔

指导教师 – 岳嵩

人类内心深处对于自然的崇拜，使我们相信神奇力量的存在，为之祈福许愿，向往永恒。《塔》在空间中呈现上升的螺旋塔意向，作者尝试用悬挂展示的纤维软雕塑来表现人与自然之间的羁绊。

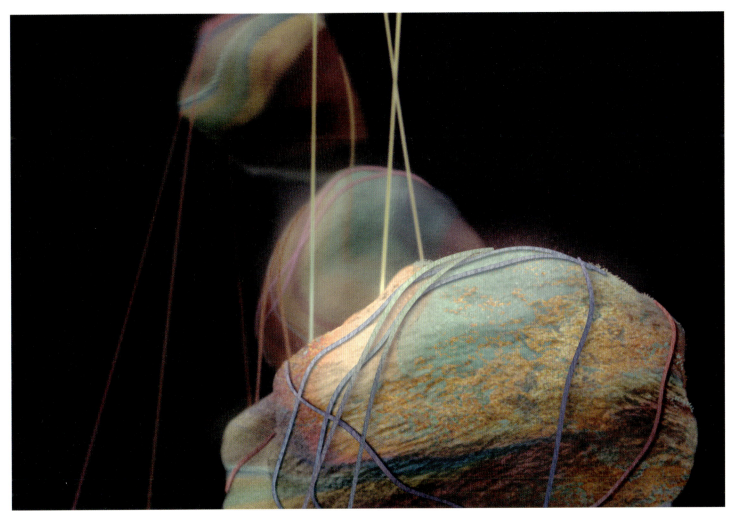

| 工艺美术系 DEPARTMENT OF ART AND CRAFTS | 张岱青 | 合 Inner Space（雕塑）
环形言语 Circuitous Line（装置）
与自己相处 Be with Oneself（互动装置、影像） | 指导教师 – 李静 |

三组作品的创作均围绕着自我认知与表达的主题展开。作者利用玻璃材料与工艺的不同特点，从不同角度对主题加以阐释；并以更具互动性、浸入感的方式，尝试为观者介入玻璃艺术提供更多元的途径。

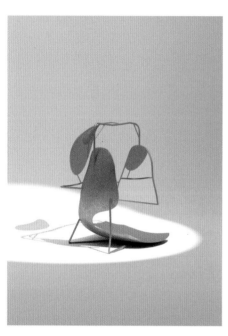
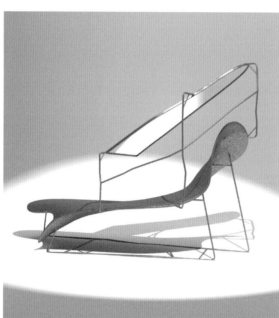
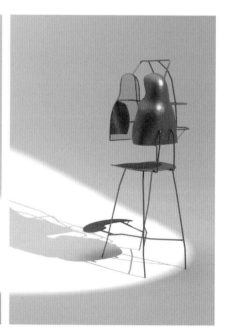

张航慈　Crystal Childhood

指导教师 – 岳嵩

"在我的印象里，童年总是有很多自制的小玩具，不管是彩纸做的幸运星还是作业纸叠的小船，都能给尚且年幼的我带来数不尽的快乐。"作者选择了小时候的玩具"东南西北"，回到从前游戏过的地方，长大后的现在会有更多的玩法。

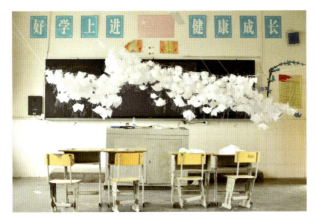

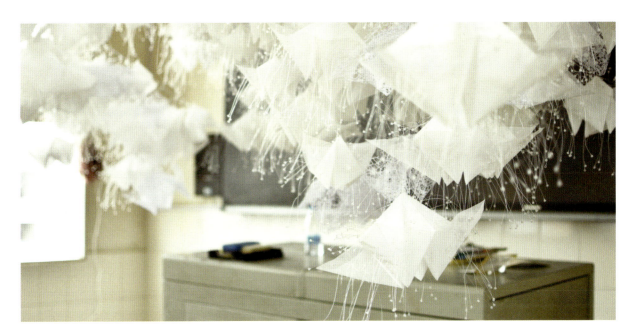

张栀韵　　"测不准"　　指导教师 - 王建中

这个装置探讨的是主体与客体之间的关系。他人从外部观察主体一定是片面、支离破碎并且动态的过程。装置结构的灵感来源于人在与万花筒的互动过程伴随着不可捉摸的随机性的特点，但这种复杂性同时也缔造了具有复杂美感的个体。

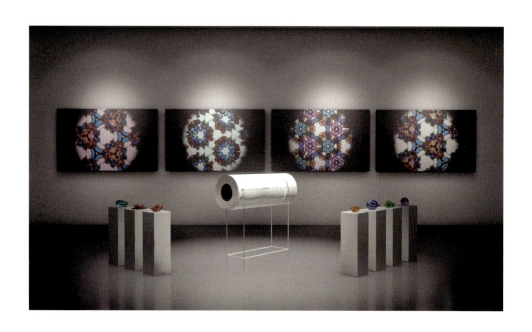

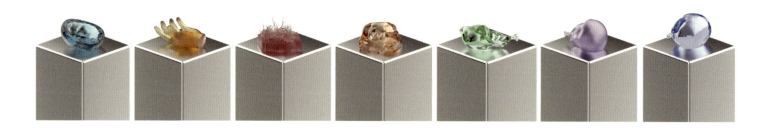

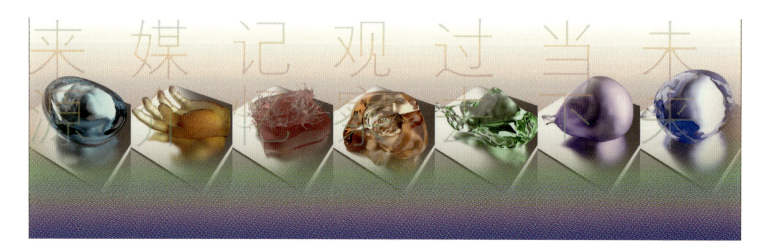

工艺美术系 DEPARTMENT OF ART AND CRAFTS

赵熙蒙 生活系列

指导教师 – 关东海

打造柔软的玻璃肌理，让生活中的日常与玻璃的材质相结合，营造违和又现实的感官碰撞。

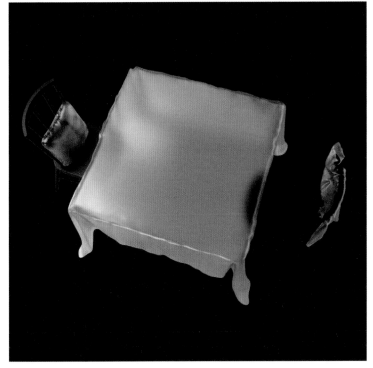

郑德敏　墙里就是墙外　寄生

指导教师 – 关东海

《墙里就是墙外》，不知从何时起，人们好像已经习惯了"外面的人想进来，里面的人想出去"。"墙"是对人生情境的一种概括，是人类理想主义和幻想破灭的一个死循环，就像莫比乌斯圈一样，任何情境都有两个面，这两个又是紧紧相连的，在两个面的无限循环里，如果我们无法学会珍惜当下，只能永远陷在这种消极的循环里。《墙里就是墙外》意在警醒人们，与其将人生浪费在虚无的幻想中，不如正视自己的情境，珍惜当下。

《寄生》，寄居蟹常寄居于死亡软体动物的壳中，以保护其柔软的腹部，故得此名。行动迅速的小蟹和沉静的螺壳结合在一起，这是自然界创作的独特的景象。"记录自然界给我的感觉和启示，它们是我最初的艺术语言。但是超脱自然界的一些固有现象，我想到了作为人类本身，人生来也是极其柔软，没有任何外物作为保护，所以我想将人体和小蟹进行置换，将人表现成寄居的生物，使坚硬的螺壳和柔软的人体形成强烈的对比。"作品《寄生》意在用超自然现象引发人们对自然、生命和人类本身的思考。

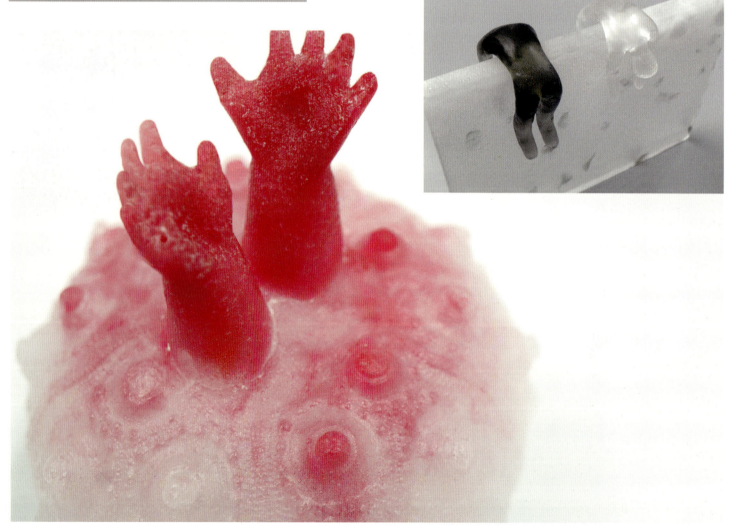

周佳欣　Wake Up Light

指导教师 – 关东海

将玻璃艺术和灯光进行密切结合，不以纯粹的照明为目的进行的两组玻璃与综合材料的灯具创作，希望可以通过其外在表现唤醒观者积极向上的情绪，给身处黑暗中的人传递温暖。

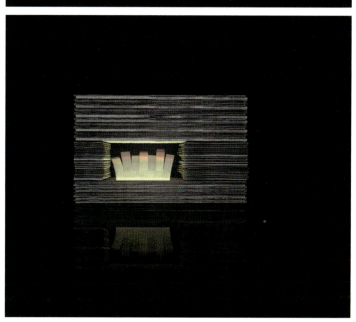

朱悦阳　关于西西弗的故事

指导教师 – 林乐成

该作品作为纤维装置艺术，结合此次疫情期间的思考，以及存在主义哲学家阿尔贝·加缪的《西西弗的神话》以及《鼠疫》中对荒诞世界的反抗精神，在无苦难中寻找意义的人生态度作为作品核心思想观念，旨在体现纤维材料中的人文关怀叙事，彰显纤维艺术以人为本的精神内涵与精神力量。

信息艺术设计系

DEPARTMENT OF INFORMATION ART & DESIGN

主任寄语

同学们，

迎接你们入学的过往还历历在目，而今又将为你们送行，开启下一段人生旅途。作为你们的师长、朋友，我代表信息艺术设计系的全体老师为你们送上几句叮嘱和祝福。

在这样一个特殊的时期，疫情给每位同学的毕业设计都增加了很多困难，但都被你们一一克服。这几年的学习不仅磨炼了你们艺术创作的技能，还使你们拥有了独立思考的能力、系统化的设计思维、关注社会现实的人文精神以及对未来生活的美好展望。尽管你们的作品并非尽善尽美，然而孕育了无限的可能和持续发展的深度和广度。

请记住，你们怀揣着各自的梦想而来，同时也承载着众人的希望，我想这份希望不会成为你们的负担，而变为你们勇于前行的动力。希望这不仅是份重任，还是一种信念能根植于心。

人生的下一个阶段永远充满了未知和挑战，希望你们带上在这里的学术积累和持续创新的热情，做好了砥砺前行的准备。2020 年，让我们共同铭记这场特殊的毕业之旅，感谢那些为我们付出努力和巨大牺牲的未曾谋面的人们。请记住，你们也承载着他们的希望！

常贝贝　疫情之春　　指导教师 – 冯建国

利用所拍摄的纪录片《疫情之春》中人物的肖像与内心世界结合，设计为几张海报形式的图片。图像与文本的结合能够快速、贴切、准确地表达出疫情下民众的内心世界。

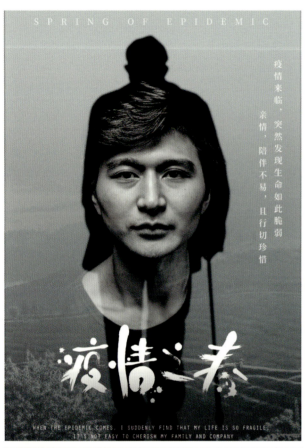
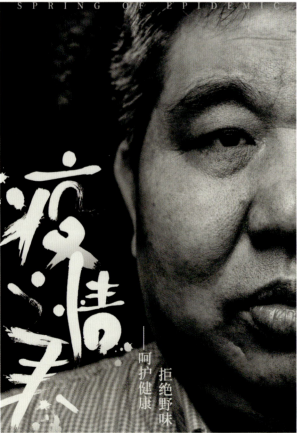
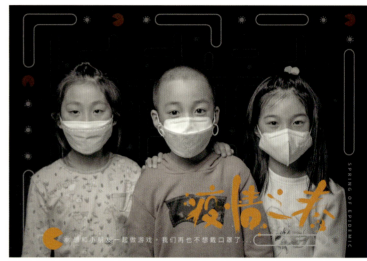
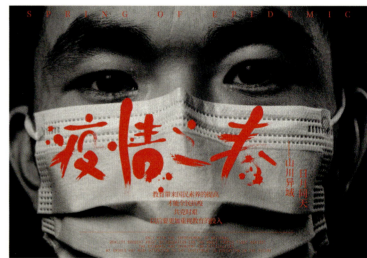
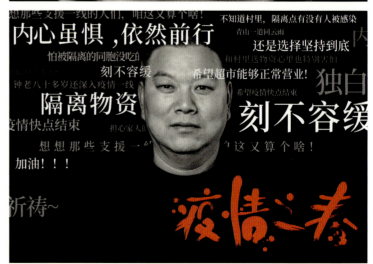

| 信息艺术设计系 | DEPARTMENT OF INFORMATION ART & DESIGN | 冯亮亮　对视 | 指导教师 – 张烈 |

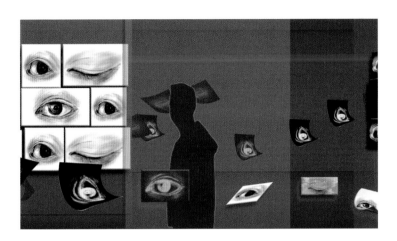

该作品为交互装置观念作品。观者与眼睛互动，通过一系列交互行为来触发整个事件。以带头观察性质的符号眼睛作为交互的主体表现方式。让观者与眼睛产生互动，在这个过程中参与者由主动变为被动，与眼睛相互追逐。这时，符号化的眼睛具有极强的情绪性，这种不愿与人对视的情绪性让不同的观者感受到不同的情绪，同时观者也会有不同的反应与心理状态，而这种情绪化的反应是最重要的，希望引起观者对自我与社会、与他人、与未来人工智能的关系。

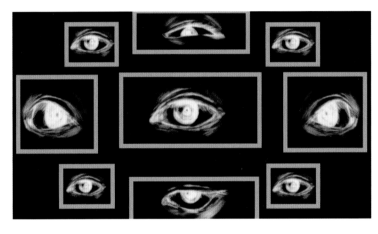

寻梦令

高菲 章玮宜 郝天翔

指导教师 - 冼枫

寻千古宿命，解四季时令，共赴梦中境。《寻梦令》以三季原创玩法、绮美国风，以及谜团交织的习俗传说，搭建起解构"二十四节气"非遗文化的迷离幻境。与好友协作互助，揭开寻梦真相吧（已可在微信平台搜索体验）。

高玮蔚　无题

指导教师 – 米海鹏

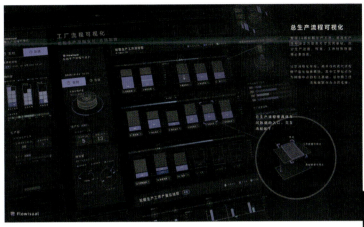

我们设计了称为Flowisual的面向智能制造的流程可视化交互式大屏系统，该设计旨在以工序（或流水线）流程为信息呈现与交互的基础，对工厂生产状况进行可视化展示。此外，我们提供了跨设备的交互设计帮助用户更好地使用大屏数据。

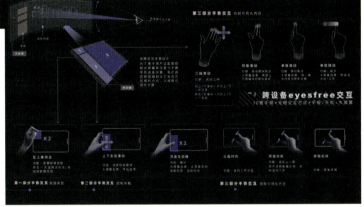

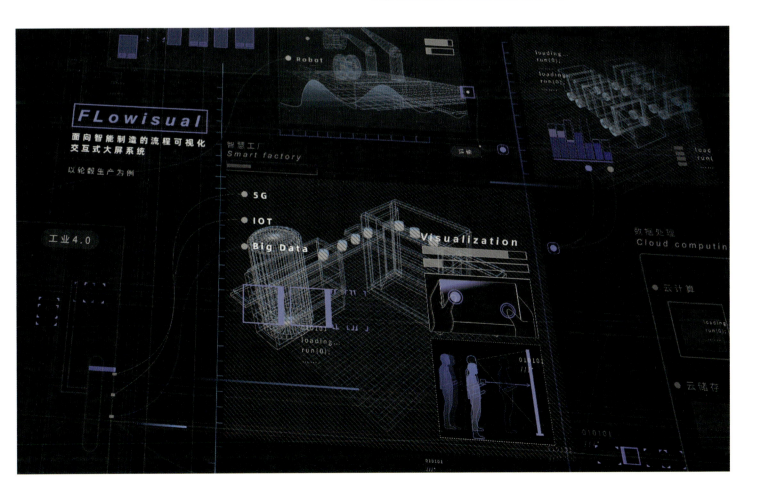

| 信息艺术设计系 | DEPARTMENT OF INFORMATION ART & DESIGN | 高毓柯 | 《封神榜》的现代化交互视觉表达 | 指导教师 – 张烈 |

本作品以传统文化小说作为蓝本,以现代化的 AR 演示、数字化模型表达作为演绎方式。通过观者翻书的交互,以一种更加引人入胜的方式去体验《封神榜》的魅力。

顾恬羽　完美的一天

指导教师 – 王之纲

男主角发现世界死亡了,他以为获得了自由,但最终陷入孤独的痛苦,决定自杀,此时他才意识到死亡的是自己。短片是对于人"摆脱束缚,获得绝对自由"这一愿望的探索。

Miss, 英 [mis], v. 想念；错过。

便衣特工得到了情报前去追捕可疑人员,竟然误打误撞闯进健身房。他发现这名可疑人员并不简单,事情的发展也变得奇妙起来……

| 信息艺术设计系 | DEPARTMENT OF INFORMATION ART & DESIGN | 贺梦媛 共舞 | 指导教师 – 陈雷 |

女孩相信童话故事，相信梦想成真，她与她的幻想共舞，一起走向现实。

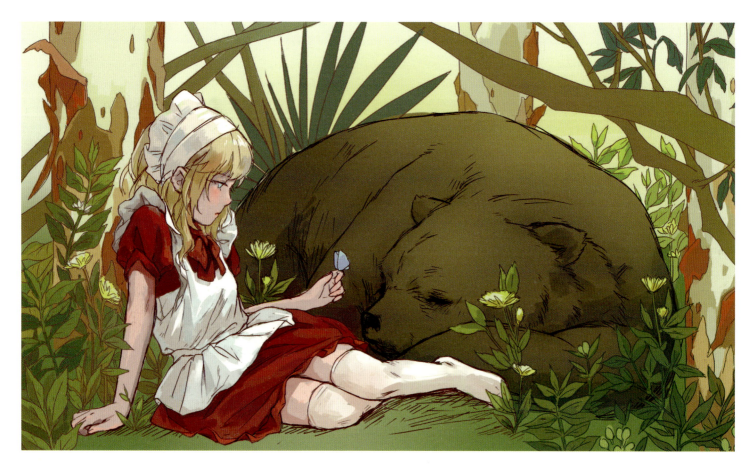

黄杰妮　人机边界

信息艺术设计系　DEPARTMENT OF INFORMATION ART & DESIGN

指导教师 – 付志勇

《人机边界》是一个交互式体验网站，包含"意识边界"、"躯体边界"、"能力边界"和"时间边界"四个子边界。通过可视化、交互性叙事等方式让用户聆听、阅读、参与和分享，探讨关于人与机器的边界的议题，同时将带给观众沉浸感与趣味性，并具有一定的学习科普意义。

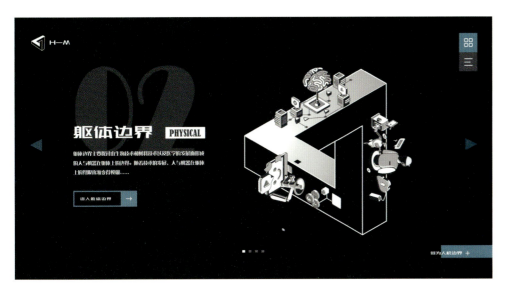

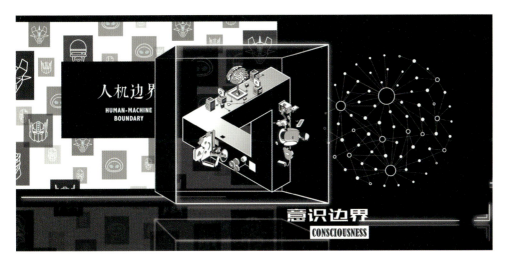

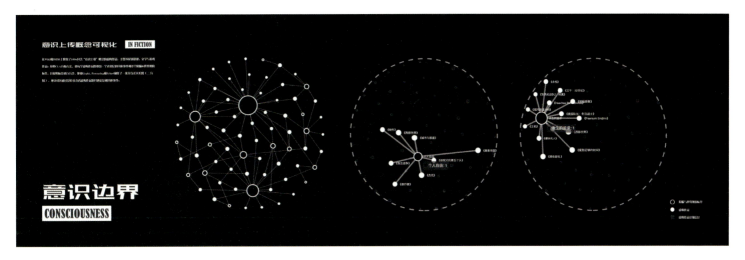

| 信息艺术设计系 | DEPARTMENT OF INFORMATION ART & DESIGN | 黄琪 | 选择 | 指导教师 – 吴冠英 |

选择无论对错，重要的是做出选择，并且为了所选择的一切而努力向前。生活在农村里的小鸡做出了选择，它努力的方向，是农场之外的远方。

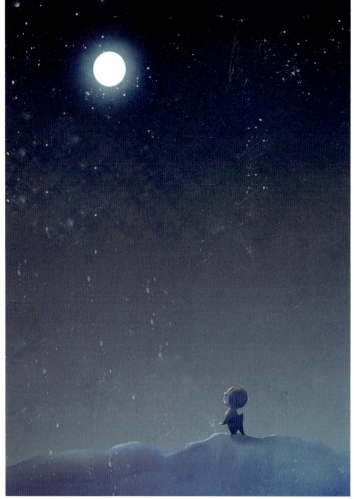

| 信息艺术设计系 | DEPARTMENT OF INFORMATION ART & DESIGN | 黄尉岚 | 个人数据图书馆——Matteo Ricci | 指导教师 – 师丹青 |

个人数据图书馆是基于未来的个人数据存储与社交服务的概念设计。Matteo Ricci 作为一个集数据采集、存储和分享为一身的服务系统，为未来的数据冗余、数据爆炸的困境提供了一个感性的出口。它收集并整合各个传感器上的个体数据，运用 AI 生成文学技术，将个人数据以文学的方式记录存储，以图书馆的形式去典藏个体的数据人生。

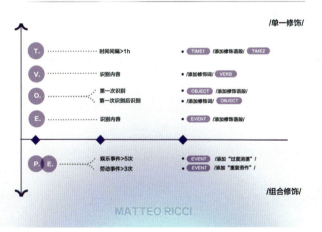

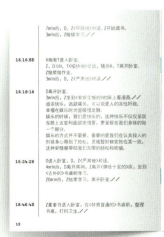

信息艺术设计系　DEPARTMENT OF INFORMATION ART & DESIGN　　黄子奕　Monstrage　　指导教师 – 陈雷

《Monstrage》采用荒诞象征的手法描绘了主人公在压力下压抑矛盾的内心世界，当本我欲望的解放冲动与不断接受妥协的自我规训产生激烈冲撞，维持"正义"的超人与带来破坏的怪兽展开了激斗，结果揭示了主人公最后的选择。

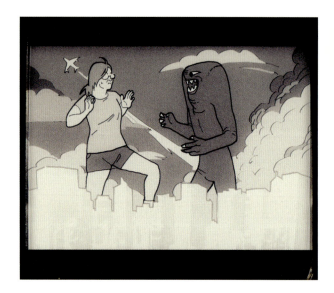
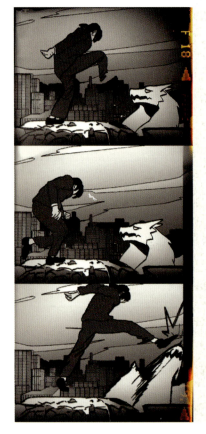
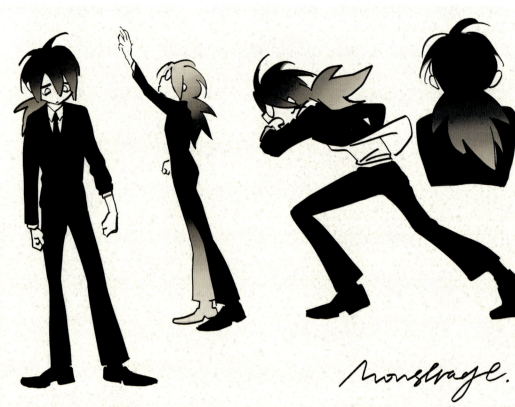

姜春晓 "嗯啊哦"——模糊用语交互推理游戏

指导教师 – 米海鹏

生活中，模糊用语往往能带来丰富的含义。叙事性交互中的模糊用语有别于准确的表述，结合参与者的想象思考，可以带来多层次、特殊化的体验。作品以交互推理游戏为载体，探究模糊化用语在不同情境下的不同展开。

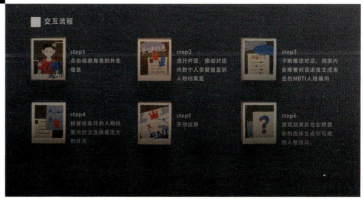

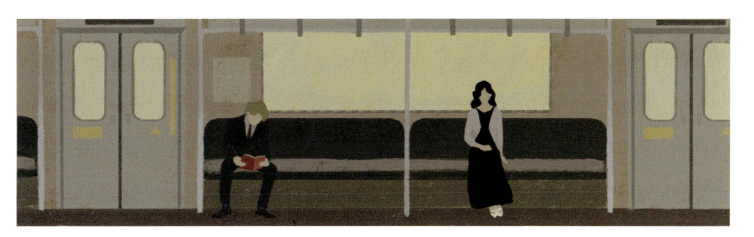

墨书之谜

信息艺术设计系 / DEPARTMENT OF INFORMATION ART & DESIGN

蒙依宁 胡屹明 康鸿博

指导教师 – 吴琼

20 世纪 90 年代，在一个城镇内发生了一起连环杀人案件，凶手无差别作案，留下字条信息表示将复仇整个社会。新的一年，这位杀手似乎销声匿迹，然而新年的两起凶杀案与字条，却打破了短暂的平静……当无差别外衣剥去，线索也逐渐浮出水面。

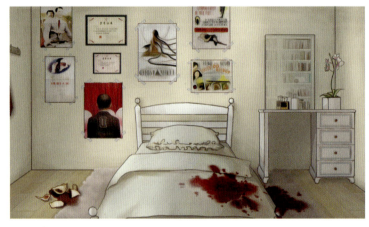

信息艺术设计系　DEPARTMENT OF INFORMATION ART & DESIGN　　李航安　温岭望族　　指导教师 – 邓岩

面临毕业的主角回到家乡，面对施工中的新房子和住在出租屋内的一家人，生活环境的快速变化和方向的选择让他感到晕眩。而不小心遗失的新家钥匙也让这暗流涌动的情绪逐渐清晰。

李子平 《饿灵之语》解谜小游戏

信息艺术设计系 / DEPARTMENT OF INFORMATION ART & DESIGN

指导教师 – 吴琼

你是与恶魔共生的怪物，恶魔吸收你的血肉作为养料，必须不停进食才能维持生命。神秘的古堡中，沉默者守护着《恶灵之语》的秘密，为了解开一连串的悬案，终结自己痛苦的命运，你走进了古堡，然而真相却没那么简单……本作品是一款使用 Rmmv 引擎制作的剧情 2D 像素风解谜小游戏。

| 信息艺术设计系 DEPARTMENT OF INFORMATION ART & DESIGN | 林洁 秦川 | 归途 | 指导教师 – 吴冠英　王之纲 |

年后，一家四口在自驾从家乡返回城市的途中，得知归途前后封城封路的消息。不断受阻的归途，让他们以新的方式联系彼此。

吕逸璇　埃洛斯和米莎翁的对话　　指导教师 – 吴诗中

作品受爱伦坡的同名对话体短片启发，讲述了一颗陨石撞向地球之后人类陷入最后的谵妄，对话主人公为劫难后的两个旁观者，曾为人类的他们谈论起这最后的劫难。

史笑容　舞台上下

指导教师 – 冼枫

观众与舞台在同一时空之内，演出在感染观众的同时，观众也影响着舞台上的演出。在这段关系中，观众的"观"具有巨大的力量，这种注视将舞台与观众联系起来，作品试图将这种无形的联系用交互的方式展示出来。

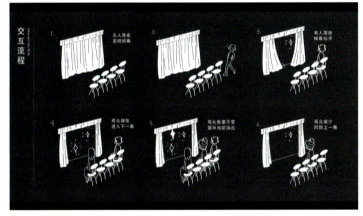

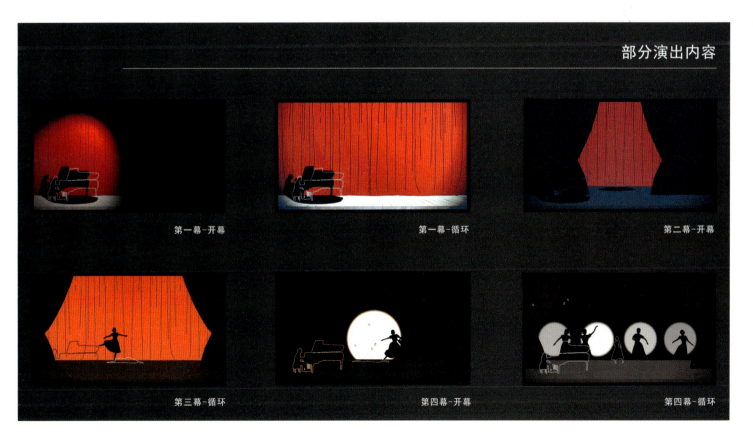

童画

唐砺璐 — 观念之园

指导教师 – 付志勇

作品将心境障碍诱因情景及相关非理性信念归纳为交互式的体验模型，通过虚拟现实（VR）空间中的互动关系来引导体验者识别自动思维，建立新的"事件－认知－情绪"评价体系，理解模型并提高心理韧性。

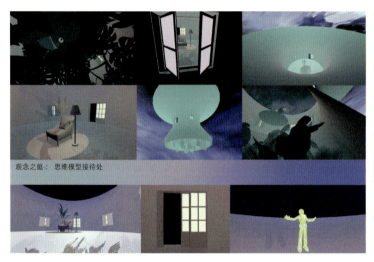

观念之庭：思维模型接待处

观念之滨：正念／自助空间

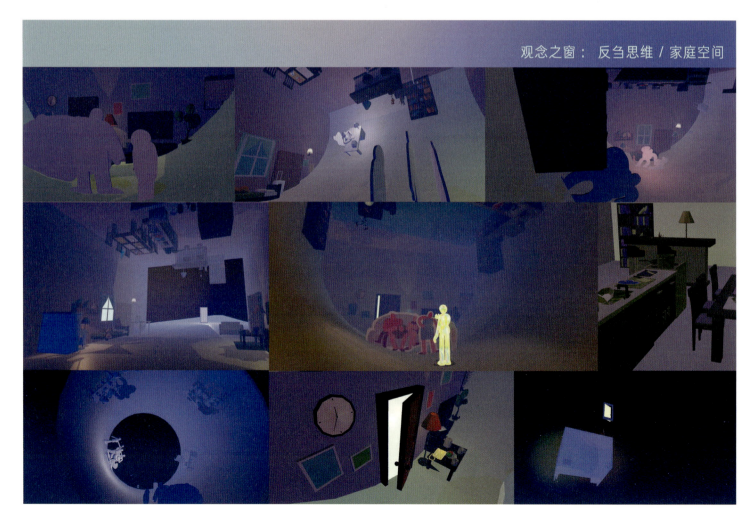

观念之窗：反刍思维／家庭空间

万松筠　VR 迷宫　　指导教师 – 吴琼

利用 unity3D 搭建多层式结构的密闭虚拟空间，玩家可以在其中更改视角，利用手势操作来进行移动和平面间的跳跃，并利用 VR 设备体验视角的变换以及操控自身重力的感觉，更好地体验这个立体式的迷宫。

Face in the wall

汪阅　刘家维　凌精望

指导教师 – 米海鹏

我们用实时面部重建的技术，将用户的面部化为墙壁，创造全新的交互体验。

晃动面部，墙上的碎片逐渐落下，Face in the wall 最终将露出其本来的面孔。

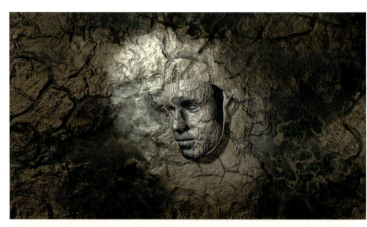

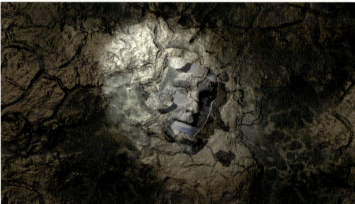

醒梦

王天懿 李家惠 徐瑞翔

指导教师 – 米海鹏

游戏以叙事、体验为主，构建了少年、老年、漫画家、脑科学研究员、缸中之脑的五层梦境，通过梦境序列的连接，构筑一层层看似真实的世界，让玩家在层层梦境的崩溃中体会到真实的虚幻与不可寻。

| 信息艺术设计系 | DEPARTMENT OF INFORMATION ART & DESIGN | 王紫伊　星落 | 指导教师 – 徐迎庆 |

音乐治疗一直是听力损失儿童日常护理中的一部分，《星落》是手势交互在辅助听障儿童康复训练中的设计应用，通过打击乐器的音乐可视化，实现音乐启蒙教育中的感知训练，旨在优化康复互动体验，促进听障儿童心理健康发展。

| 信息艺术设计系 | DEPARTMENT OF INFORMATION ART & DESIGN | 吴宇涵 唐　旭 杨宇菲 张若天 | TRACE | 指导教师 – 关琰 |

随着高速信息时代的到来，生活变得越来越简单，却也越来越冷硬、孤独。TRACE 设定在充满科技感的未来的世界中，通过一段第一人称游戏经历，让玩家通过自己的足迹重新给这个世界赋予色彩。

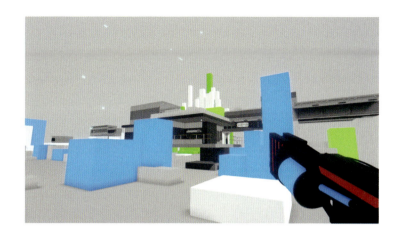

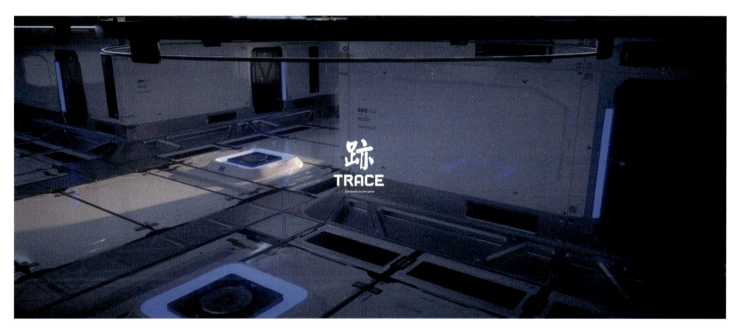

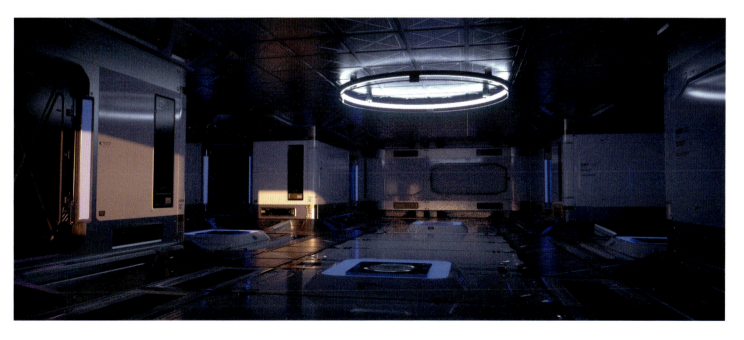

信息艺术设计系　DEPARTMENT OF INFORMATION ART & DESIGN　肖岚茜　身份镜像：未来网络身份伦理反思　指导教师 – 吴琼

当未来的网络世界中出现了你的复制，甚至拥有了意识，你的身份该由什么来定义？它会给你带来什么影响？在《身份镜像》中，观者会镜像复制拥有了独立意识的自己，通过交互感受身份镜像对自身带来的影响。

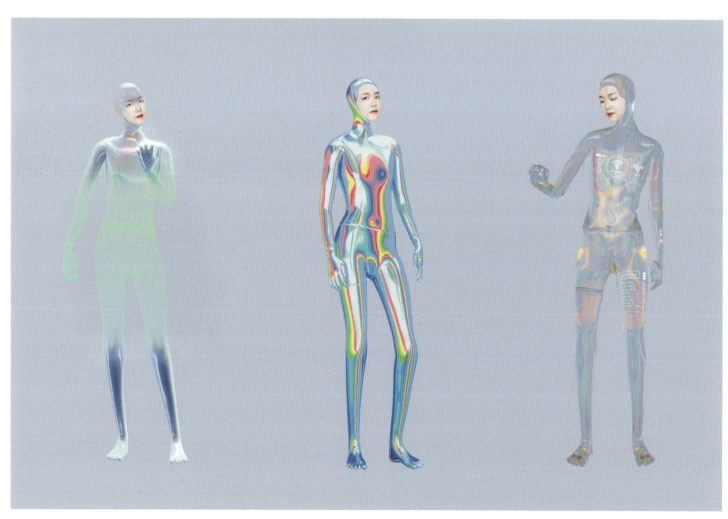

肖乐南　海边的乌托邦

指导教师 – 邓岩

"乌托邦"的本意是"没有的地方"或者"好地方",而在海边感受海风、阳光的女性们,她们优美的身影和大海的广阔相呼应,构成了我心中"海边的乌托邦"。

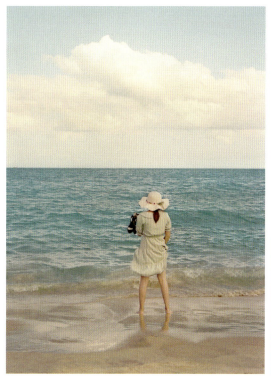

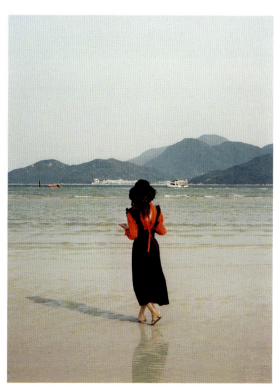

指导教师 – 邓岩

信息艺术设计系 | DEPARTMENT OF INFORMATION ART & DESIGN | 薛天佳 | 胡同深处 | 指导教师 – 冯建国

作品《胡同深处》从社会矛盾入手，用编导置景摄影的方式诠释胡同生活场景，既是对真实胡同生活的探秘，也是对当今胡同隐藏的现实问题的思考，最终传递了现代发展对胡同的冲击与和谐，以及当地居民对胡同生活的情愫。

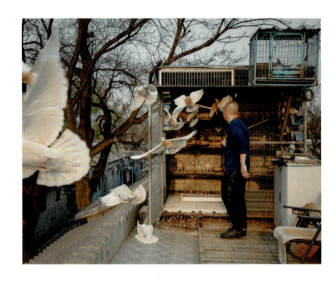

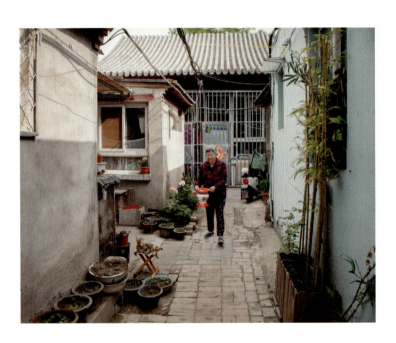

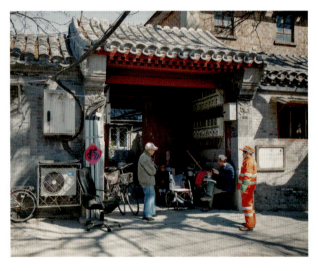

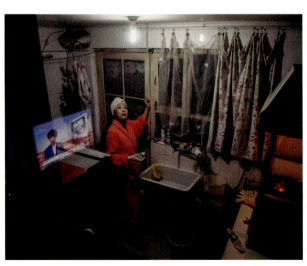

岳晨　终点

指导教师 – 陈雷

红锦中学的学生焦劲即将迎来高中生活的最后一次运动会，在上次运动会接力赛中失利摔倒的他能否克服脚伤带来的恐惧感，勇敢地面对这意义非凡的最后一次挑战呢？

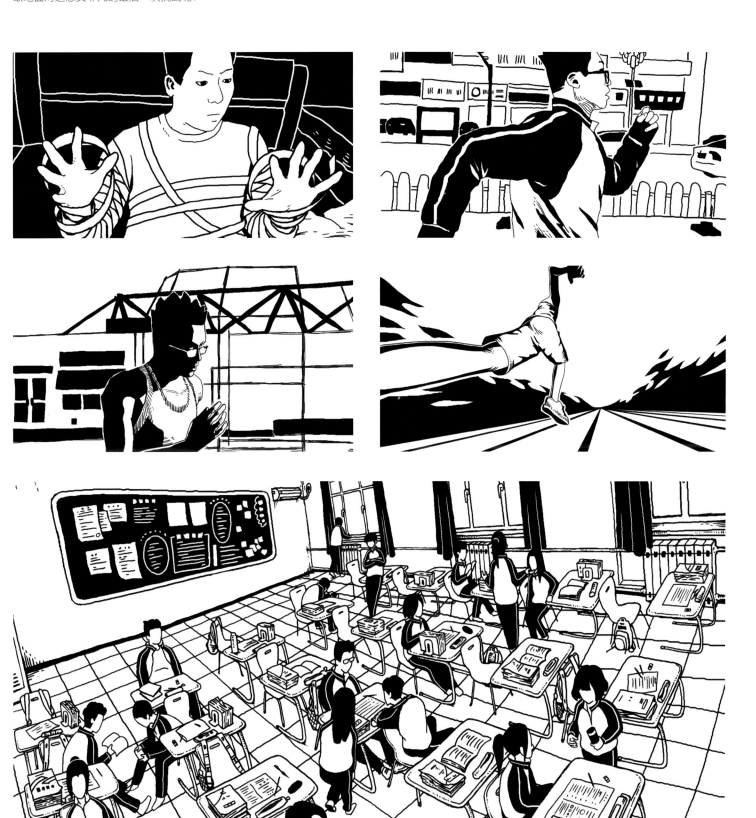

交互的无对白黑白默剧漫画。从前往后正向看是一个故事，从最后一页最后一格倒着看是不一样的故事。将倒放的手法尝试运用在漫画中，试图编排出新形式。

张承平　循环故事

指导教师 – 邓岩

互联网络的到来让我们进入了信息化的时代，以图片、视频作为形式的视觉语言渐渐占据主导，"观看"与"被观看"两者之间也从相互割裂的状态转化为依存共生的关系。

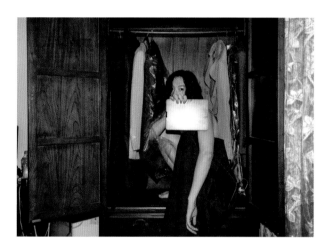

张晓婷　窥

指导教师 – 冼枫

偷窥是对欲望的诉求，也是人性阴暗面的体现。同时也是人审美需求的一种特殊表达，它满足了人内心深处无意而又强烈的审美欲望——对生命的自由活动及因这种活动而产生的快感的追求。作品希望通过窗户这样一个场景来呈现发生在日常生活中的偷窥行为，感受不同生命之间的互相参照。

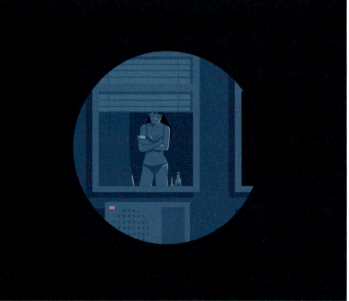
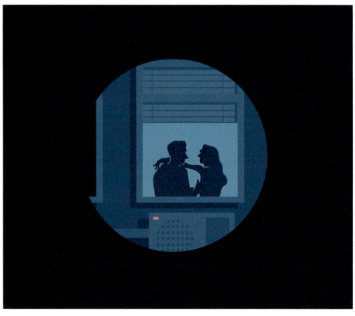

信息艺术设计系 DEPARTMENT OF INFORMATION ART & DESIGN

张依琳 WWWU

指导教师 – 师丹青

WWWU 是一个基于网络流行语的线下情景转换互动体验装置。作品将"直男癌"、"脑残"等网络流行病症与线下"购药"与"拍X光片"结合，将网络词汇转换为具体情境，将现实X光片拍摄转换为虚拟交互体验。在 WWWU，客户可以自主挑选药品按疗效服用，也可进行线上问诊找出适合您的药物。WWWU 为了让诊断更加细致，特提供了"X光片拍摄"和"处方单"打印服务。

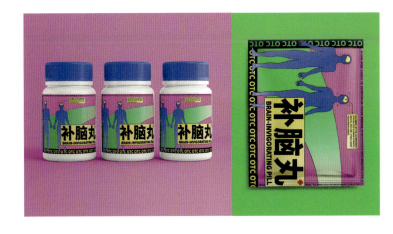

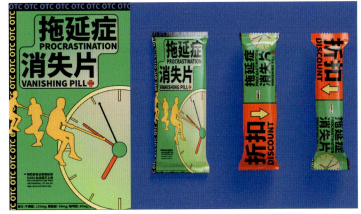

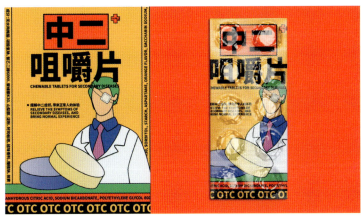

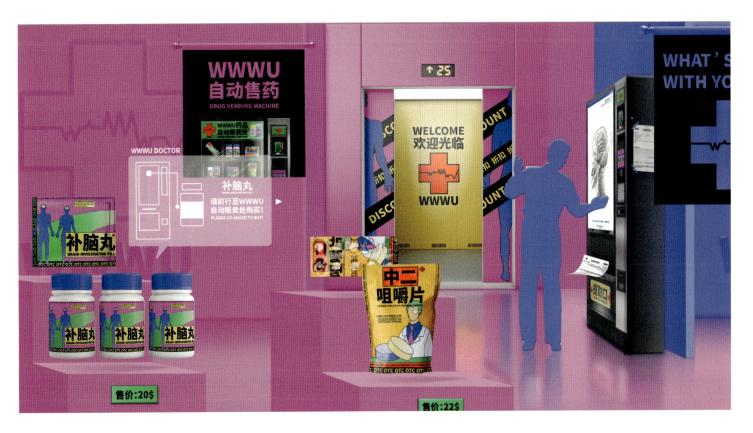

DEPARTMENT OF PAINTING

绘画系

主任寄语

线上云展览，2020年我们用这种特殊方式来进行同学们的毕业展。教室、展厅、工作室、师生的直面交流与沟通被荷塘雨课堂、腾讯会议、ZOOM、钉钉等各种虚拟的网络工具取代了。网络，原来只觉得它是个很好的学习辅助工具，没想到却成了我们这段时间上课学习的全部。从来没有预想过这会是一种怎样的情景，也从未体验过这会是怎样的一种感受。我们可能还都没有做好完全的心理准备，但它已经真真切切地到来了。

虽然因为这个特殊时期的制约，同学们的创作条件可能不如清华园工作室那样便利，可以使用的材料不那么丰富，大尺幅的作品可能无法实现，但我们依然看到了同学们克服种种困难与不便精心制作完成的作品，多样、丰富、多元！既有直面特殊时期的视觉触动，也有突变的生活方式与节奏所带来的内心感受。从每一个笔触、每一块肌理、每一块颜色中都能够感受到你们充满感悟与体验的青春气息，感觉到你们对生活细微的观察与热爱。

多层面的国际互换交流、丰富的学术讲座与工作坊、高质量的专业展览与学术活动……绘画系为同学们在学期间提供了尽可能多的方式与机会，让同学们能够直观地感受到多样艺术形态的真实状态与未来趋势。这只是一个开始，而不是终点。

无论是怎样的展览形式，毕业展都是同学们艺术学习的一个重要节点，是在绘画系专业学习、思考、感悟的一个总结与呈现。这只是一个逗号，而不是句号。

毕业了，如果你还对社会抱有批判精神，还有拿起画笔进行创作的欲望与冲动，还有进行艺术表达与宣泄的激情，那就带着艺术家的思考与判断，保持执着与质疑的精神，去收获自己辛勤劳作之后的艺术成果。在你没有做好准备的时候，可能会碰到种种的困难与挫折；当你解决了问题与困难，站在山巅，也能看到壮美靓丽的风景。这是终其一生的事情。

记得过了这段特殊时期，有时间回清华园来走走看看，回系里的工作室坐坐，闻一闻那熟悉而久违的味道，聊一聊最近的变化与状态。

蔡蕙宇　失乐大典

指导教师 - 李睦

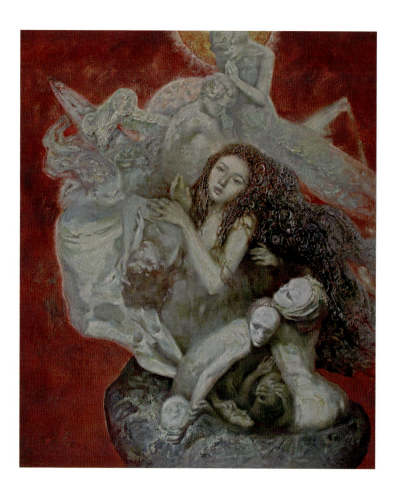

弗洛伊德认为，"神话是所有民族充满愿望的幻想和人类早期梦想的歪曲的反应痕迹。""女娲"作为作者创作异境中主题的核心元素，以神话故事讲述者的形式出现，画面通过描绘"造人"过程中天堂人间地狱三个阶段来构筑对世界的感知。从冰川时代早期人类祖先对于巨蛇的恐惧开始，到产生化悲痛为敬畏的蛇神心理，人类认识到自身的脆弱和无力，在与自然的遭遇中犹如"螳臂挡车"，祷告是唯一的出路。就像米开朗基罗《创世纪》中所隐藏的意指——那块裹挟上帝一众的幕布堪堪团作一颗大脑的形状。因而究其根本，是人创造了神。伴随生产力的发展，人类慢慢认识到自身的能动作用，恐惧也开始被人格化了。过渡到新石器时期的人类逐渐觅得人性和理智，开始过分地注意到自身的价值，产生"自我"意识。于是，"自恋"以魔鬼似的专横和放肆僭据了曾经属于自尊和自信的宝座。在人间，人们坦诚相贴，却又紧紧拥抱着自己。地狱不是一个地方，这里只凝固着欲望和死亡。这是一种将恐惧人神化的状态，亦将取代父母，只剩下自我陶醉与沉迷。在这里，罪愆可以是荣耀，痛苦等同于快乐，折磨变成了销魂，以及甚至是求死的愿望都能够被压倒一切的爱意一视同仁。这里有一种神秘的狂喜，当欲望和死亡属于我们，我们才真正成为"自己"。就这样，"自卑"的过去、"自恋"的现在、"自己"的将来便串联在了一起，而愿望之线则贯穿其中。

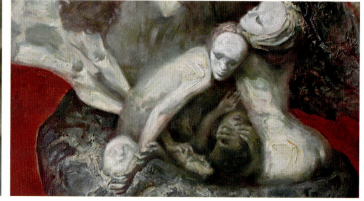

并置是一种充满可能性的模式。静止的黑色窗框和移动偶然重合的多个窗框并置呈现时，观者既处在图像所提示的具体情景之中，也处在自身的经验和感受中。作者并不意图向观众传达某种明确的含义，而有意保持着图像的茫然性。

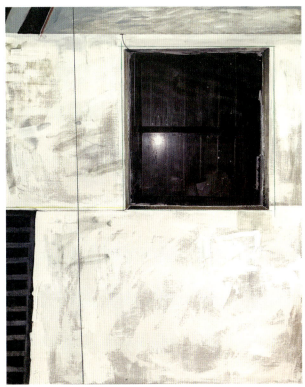

陈晓萌 （-∞，+∞）

指导教师 – 代大权

在当代社会越来越多的人逐渐迷失自我，我们忙于追求"优秀"，却不明晰这些外化的要素于我们而言究竟意味着什么，抛开表象我们不断去追寻的是什么。很多时候我们需要停下脚步，在简化与割舍之后，反观自我认知方式。

绘画系 DEPARTMENT OF PAINTING 陈钰婷 未来纪念日档案 指导教师 – 付斌

"从2020开始到现在，身处武汉的我见证了如此巨大的共同灾难，当我们所信任的时代被替代事实破坏，新的属于我的虚构的真实碎片与时间的历史档案随之产生，这是我的旅程，是提供一个我看待世界的方式，它同时又是开放的邀请每一个人质疑你的生活的展览景观，我们在一起，仍然充满共同的希望。"

My home

迟程元　不自知
　　　　生命之花

误以为追求真相的人，堆叠起来爬向先驱者，实际上成为旁观者和跟风者却不自知，就像舆论机器上的一颗螺丝钉，而成为螺丝钉的原因是缺乏独立思考。

冷漠不是原罪，围观者才是原罪的载体，以生命开出的花在被观赏之前，生命也曾被踩在脚下，淹没在言语和无边的误解中。

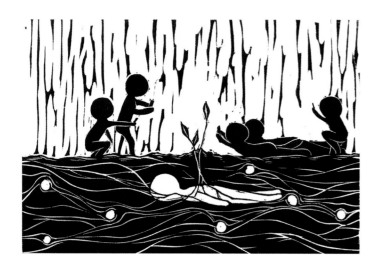

邓卓煊 界

指导教师 – 丁荭

人们在特定的地点和某些人发生联系，他们与每个人、每个物产生的联系是独一无二的，这构成了他们的特殊世界。于是作者希望代入这幅画，"它"或许是别人，"它"或许是本人，它既有界限但又彼此连接。

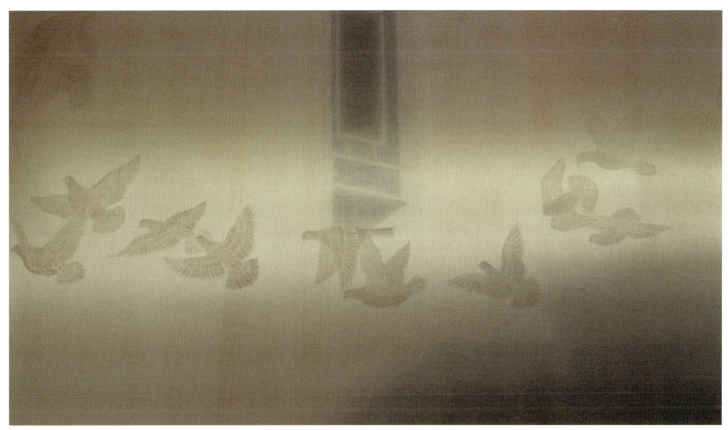

丁晓玉 《躯壳》系列

指导教师 – 莫芷

躯壳，指一具生理上一切正常的身体，它的细胞、代谢都正常工作，但是却没有理性的思维活动，如同"行尸走肉"。"躯壳"的一切活动靠进食、排泄、繁殖和攻击等本能驱使，类似于心理学中的"本我"状态。然而作为一个女性，我的"躯壳"却是男性的，它苍白、有力却也邪恶。"它屡次出现在我的梦境，并在我以往的创作中以各种形式的隐喻出现着。'躯壳'不存在于真实世界中，而是深植于潜意识深处，它诞生于早期的生命经历并受到环境与历史的影响，它是被崇高的'超我'所禁锢和压迫的'我'的男性原型，我的阿尼姆斯。"

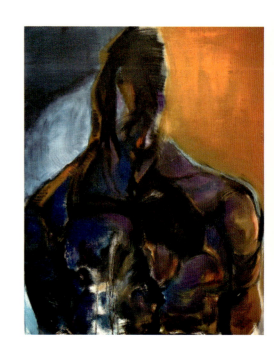
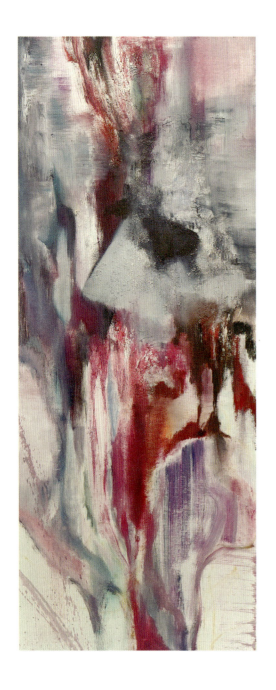
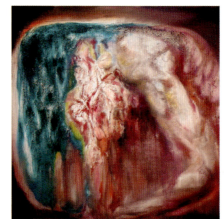

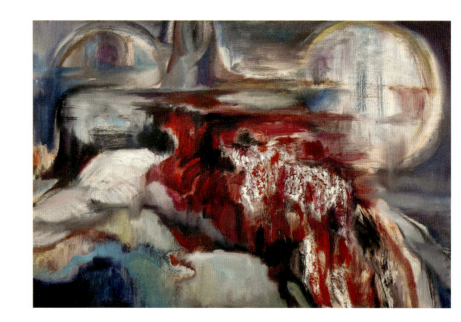

董昊平　北京北角

指导教师 – 陈辉

"自高中时代始，我已习惯往返于各个火车站并开始收集整理与火车站相关的人物素材。"公共交通系统承载了千千万万流动的社会人，是反映社会精神面貌的一面镜子，火车站更是充斥熟悉或陌生的口音，精致与粗犷的个体都在这里融为一体，既反差又相似，一幅关于车站的作品实是众生百态。作者选取了摄于站前广场的一组人物作为画面主体，意图塑造其形态、体现其精神。

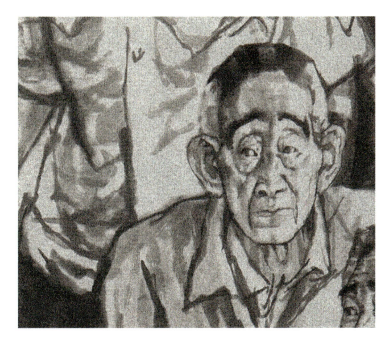

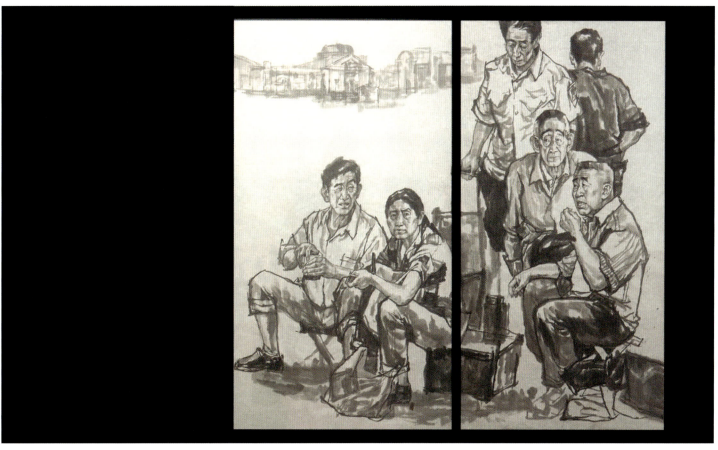

写实的月亮、二维的月亮、符号化的月亮，作者在每一张画中探求属于个人的月亮形象，每张画之间是递进的关系，在这种线性时间的流动中最终得到的是寻找月亮的曲折过程，以及我给出的答案。

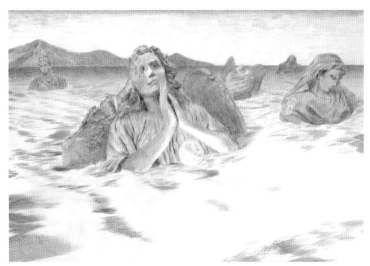

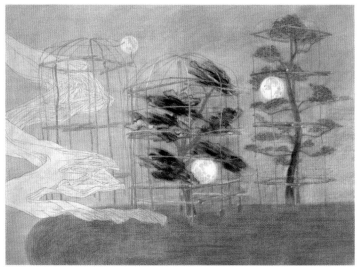

绘画系　DEPARTMENT OF PAINTING　　方雨菲　偶像拟像　　指导教师 - 蒋智南

作者希望让观众在视觉上体会一个"剥开"的过程：一个看似完整的图像，其实是所有"不完整"堆叠出来的，最后仅剩下一个平面，原本人的痕迹也在叠压下模糊、消失了。在造星的过程中"人"逐渐转化为拟像，与真实区别开，变成一种消费的符号，并且在大众传媒中被扭曲，从而诞生出各样的新版本，真实的人不复存在，偶像也不再是她/他们自己。

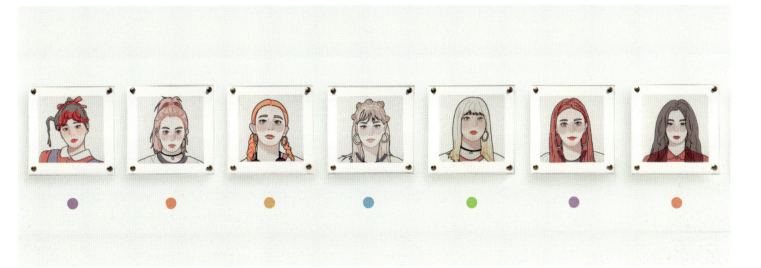

郭爱梅　梦

指导教师 – 韩敬伟

我想表达一个主要围绕着梦为主题的创作，通过梦的主题来展现人的潜意识的本性，展现了普遍意义上平凡、普通的，可能每个人梦中也会出现过主题当中的元素，梦里元素并不复杂，但是却常常会有错综复杂的空间。

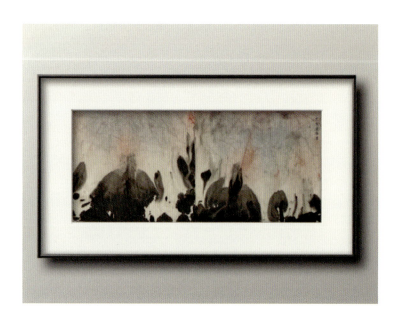

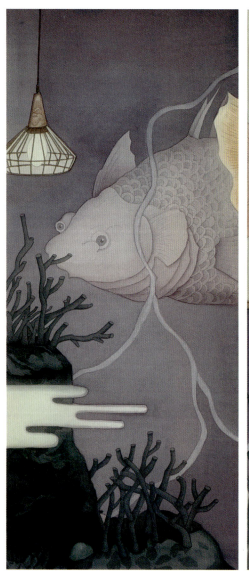
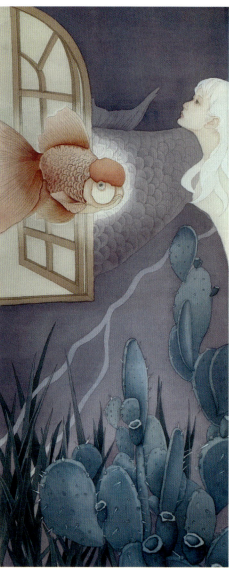
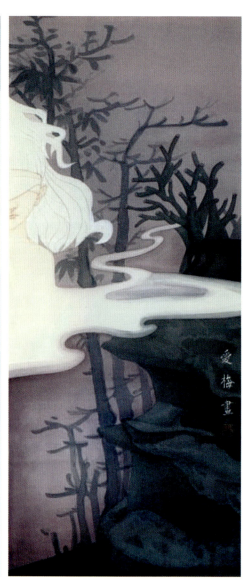

郭润慈　人体

指导教师 - 顾黎明

使用古典技法，按照勾线、上色底、赭石底、死灰底的步骤画了三到四层，画了一个男人体和一个女人体。

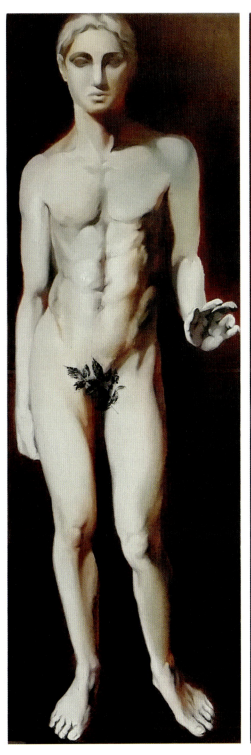
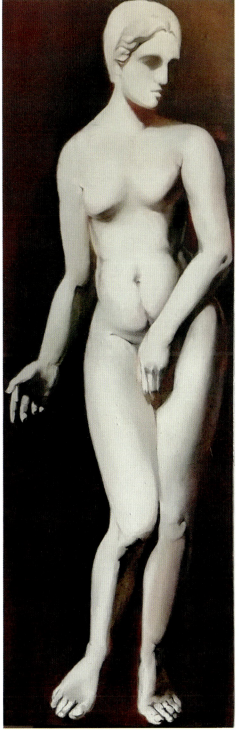

"近代中国的城乡发展非常迅速，在这样高速的发展中我能感受到周遭对于宗教信仰追求的逐渐淡薄，在网络上亦是出现有宗教供养的替代服务。我一直关注现代化进程下中国人对于信仰的寄托方式，那么在科学与宗教并存的时代我们又如何寻找寄情的立足之地，如何安置自己的将信将疑成为我研究的方向。"作品一直是在强调一种神秘与荒诞交织的场景，由数码图像符号构成不甚清晰的隐晦神佛形象希望能将观众引入对网络供养行为的思考。

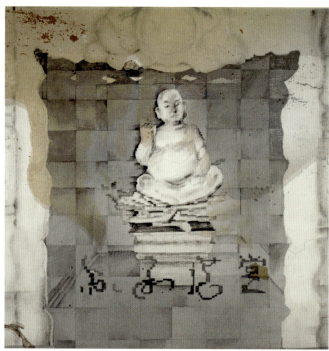
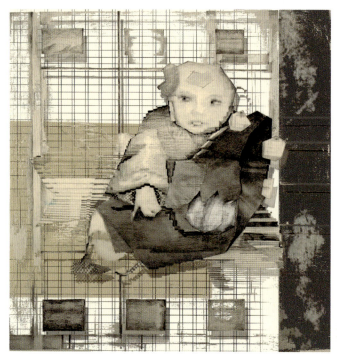
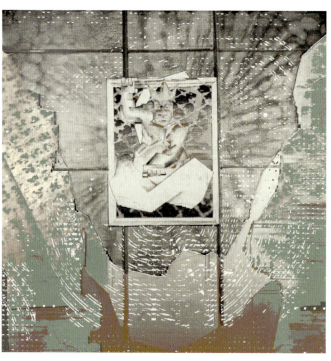

简逸轩　坐·品

指导教师 – 文中言

该系列通过对折叠椅以及人物在每个画面中进行带有变化的表达，呈现出各自代表的主题。主题之间相互关联，内容围绕着创作、创作者与观众这三个视角进行。希望如作品名称一般，能让观赏作品的观众也能像画中的人物，坐下来品出自己的感受。

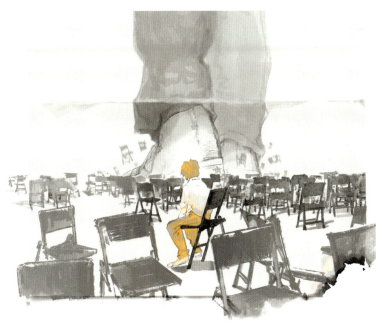
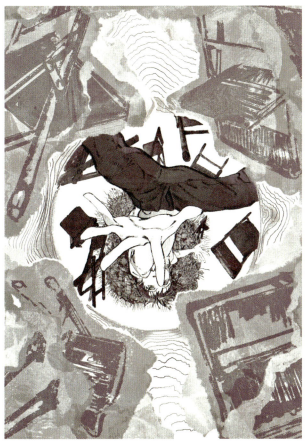
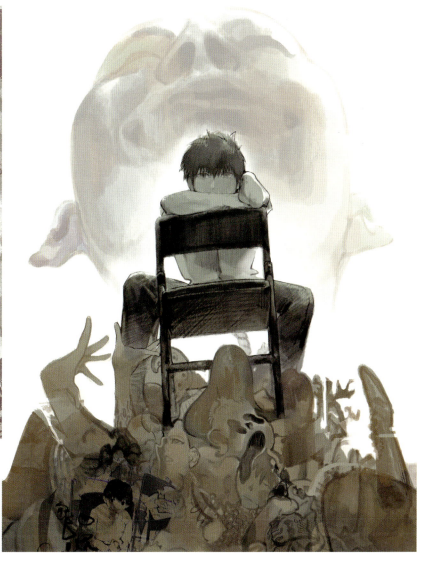

荆祎夫　乌鸦的云雾

指导教师 – 李天元

乌鸦群从未知的窗口飞出，他所藏在背后的隐喻又从何而知，是海浪抑或是翻涌的乌云。乌鸦自古以来所具有的含义在绘画中组织起来变成新的语言，以及对隐喻的探索和窥视。

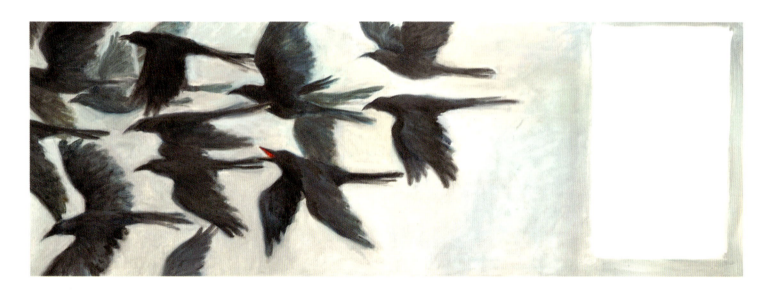

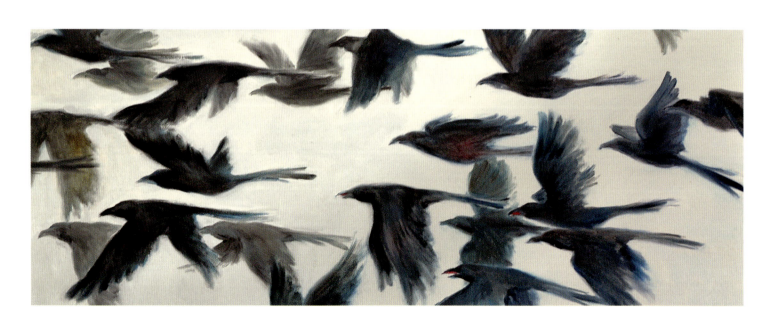

李诗芬　乡野原

《乡野原》的意思是最初最开始的、纯朴的山野乡村，"原"同"塬"。中国西北黄土高原由侵蚀形成的高地呈平台状，四面陡峭，此创作就是以太行山为背景展开的，纯粹的自然风貌，乡野山村的质朴，一起感受"原"的魅力……

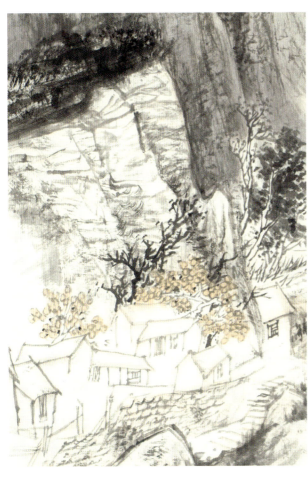

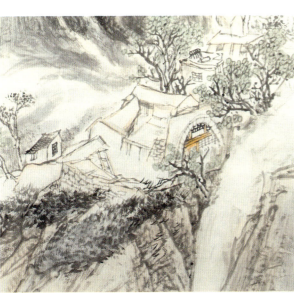

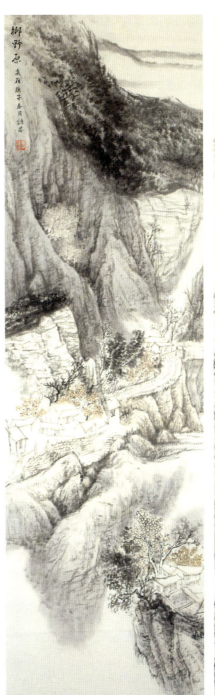

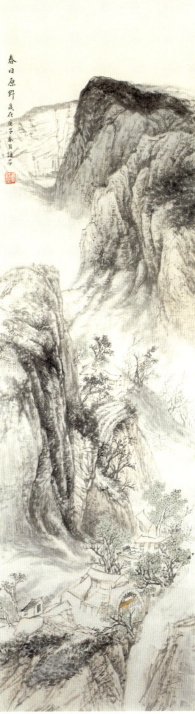

李奕霏　二次元印象

指导教师 – 李睦

尝试画了不那么二次元的二次元。将常见的二次元符号打碎再次组合，将常用的数码绘画技法和油画技法结合，想要一些不一样的效果。表现了作者心中的二次元印象。

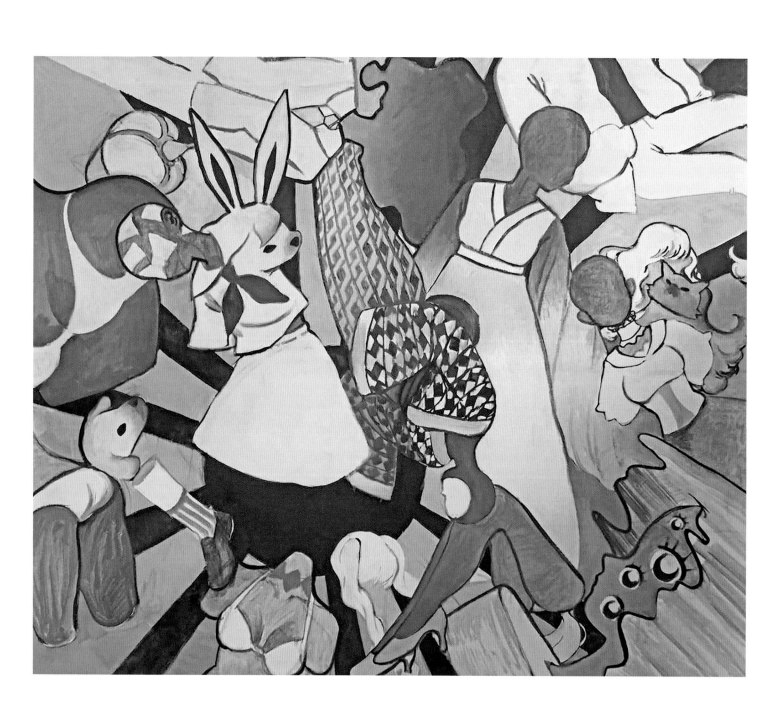

李雨萌　数字至上

指导教师 - 包林

此创作是基于纹身视角中的符号文化社会现象，结合纹身故事和访谈以主观形式再现过去、当下和未来的"符号纹身"。整个系列围绕阶级圈层、性别、电子媒体、符号从作者第一感受的时间线展开。

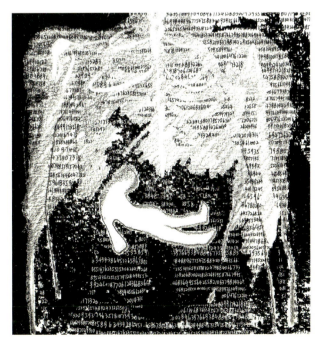
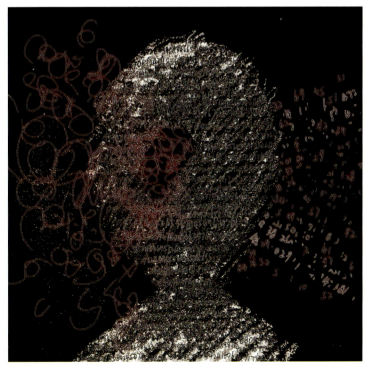

| 绘画系 DEPARTMENT OF PAINTING | 梁小伟　堆积 | 指导教师 – 李天元 |

"家里是北方的,过年的时候家里会囤积一些年货,有水果、蔬菜等一些食物,方便春节的时候家里的亲朋好友能够坐在一起好好聚聚。"从生活中汲取一些灵感,创作自己的作品。

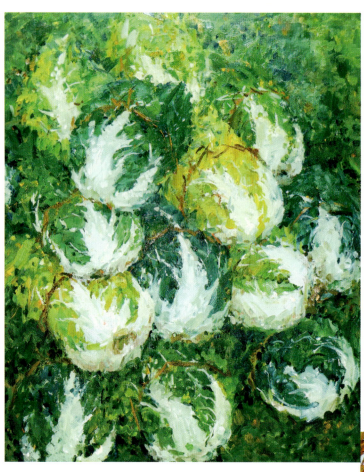

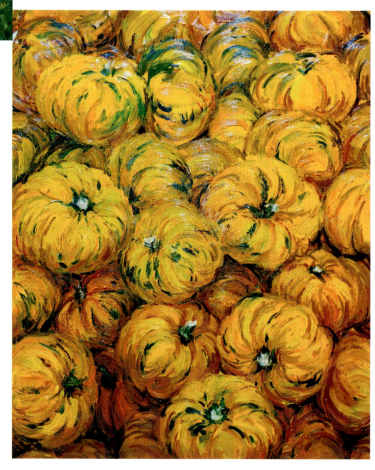

| 绘画系 DEPARTMENT OF PAINTING | 廖华依　海上世界 | 指导教师 – 莫芷 |

人群流浪在海上世界，他们因身处于这样的一座城市而面目模糊：欲望涌动的、来去匆匆的、"一夜城"的。在这里，凝望的状态仿佛已被定格，而某种局外人般的情绪或偶然或长久地停留在那些相似又不似的背影里。

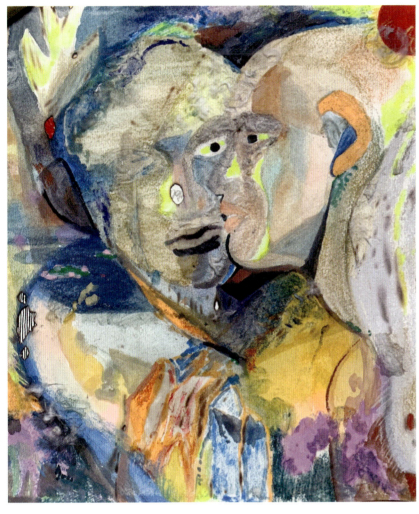

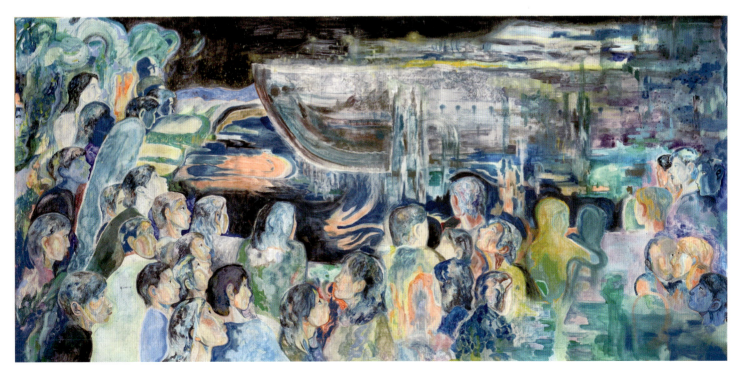

绘画系　DEPARTMENT OF PAINTING　　林欣　须及春　　指导教师 - 王巍

作者创作了一个春日赏花的长裙纱衣女子，希望让观者能从中体会到一种宁静祥和的生活气息，从人与自然花木的亲近接触中，寻得现在快节奏生活的一种闲适。

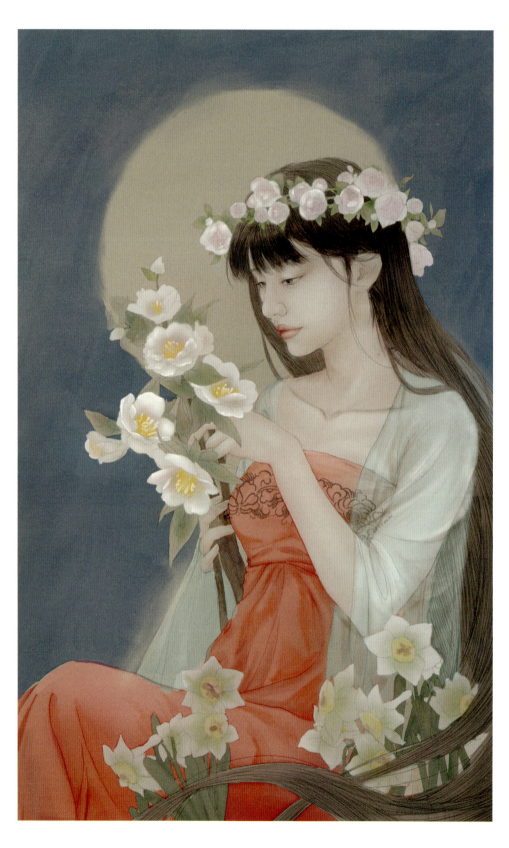

柳威　自画像　　　　　指导教师 – 石冲

时间在画里慢成一道闪电，月亮掉落湖面，碎成漫天繁星，一颗一颗，一年一年；夜色中的霓虹灯里，藏着一颗发了芽的星星，某个清晨，困倦的霓虹灯渐渐暗去，睡醒的星星用力伸个懒腰，缓缓开出一道彩虹。

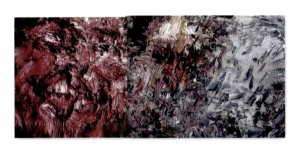

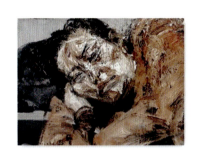
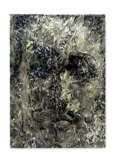

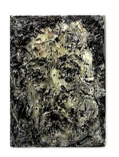

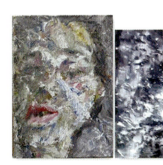
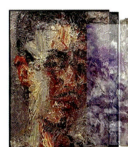

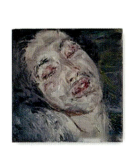
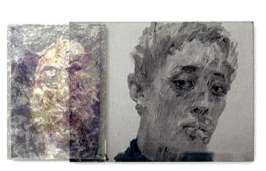
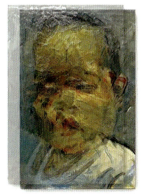
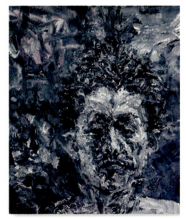

罗松菁　树的状态

指导教师 – 顾黎明

自然未曾远离我们，但在生活现实的束缚下，完全回归自然似乎显得"遥远"及不现实，现实与浪漫的矛盾于此展开。朦胧的模糊性及不确定性弱化了我对自然单纯的向往，原本对自然的喜爱及朴素情感夹杂着更多的不确定，以及若即若离的心理距离与矛盾状态。

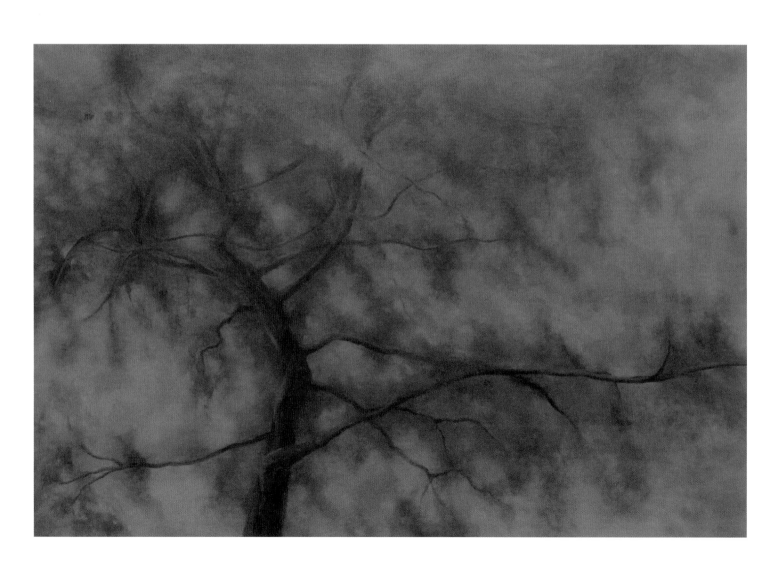

传统与当代，历史与现实，虚无与存在。

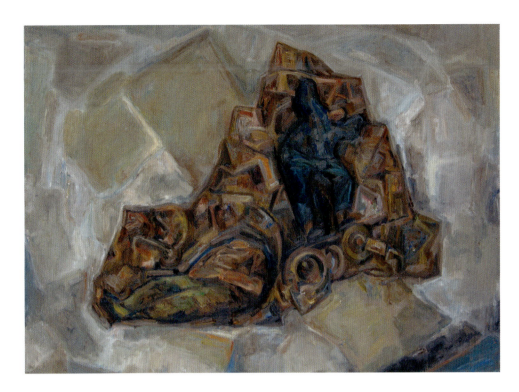

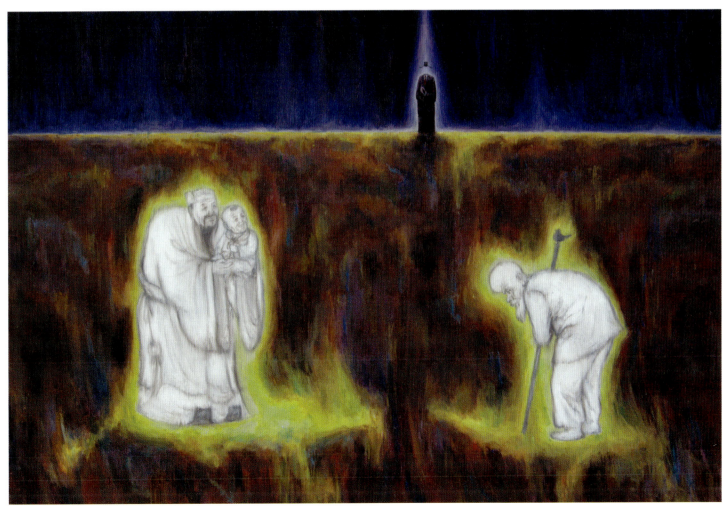

绘画系 DEPARTMENT OF PAINTING

马孟天 《林岫出云》系列

指导教师 - 王巍

作品绘春夏秋冬四景山水，是介于现实与虚幻之间的理想之境。

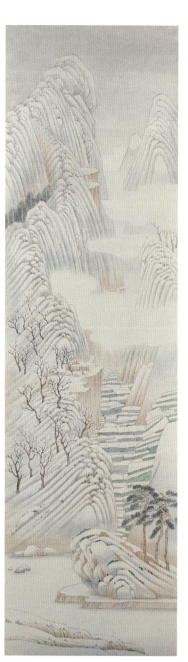

宋子昕 《夜·未眠》系列

指导教师 — 李天元

在一些夜晚里，未能入眠的记忆，尝试在模糊的感官体验中寻找平静，难以保存的平静记忆在反复的探寻中层层堆叠而变得犹豫、混乱、越发的不明晰。夜晚的未眠，是不想沉睡而未眠，还是畏惧醒梦而未眠，不知。

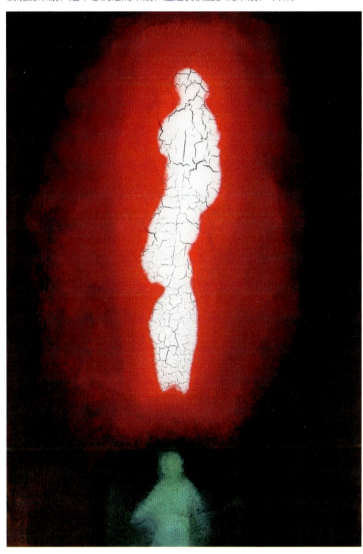
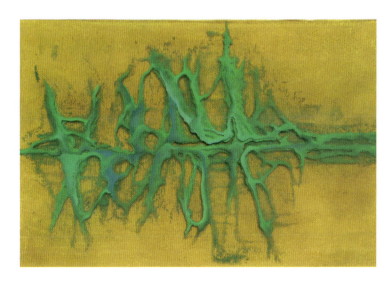

王畅　被凝固的时光

《被凝固的时光》是当下内心复杂感受提炼衍生而出的画面，是心灵内观的独白。即使身处之境如履薄冰，依然持有于自然之热爱，于自由之向往。

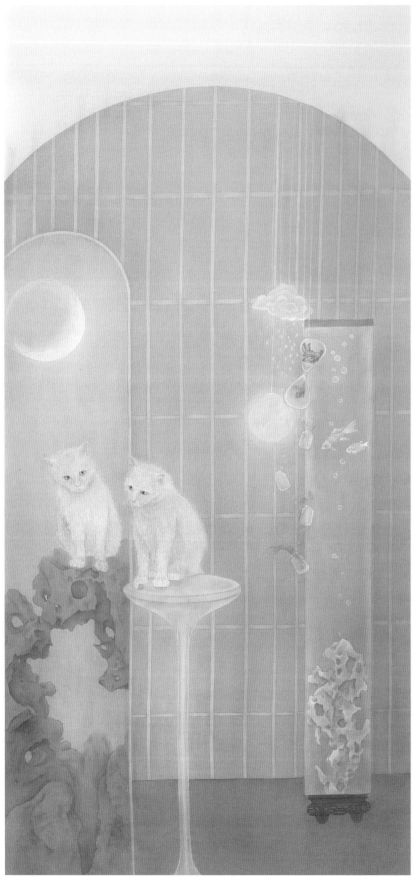

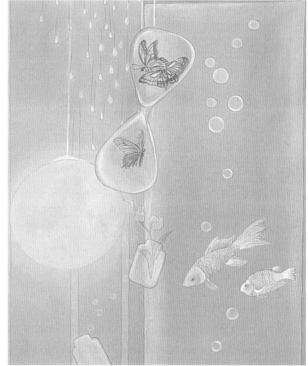

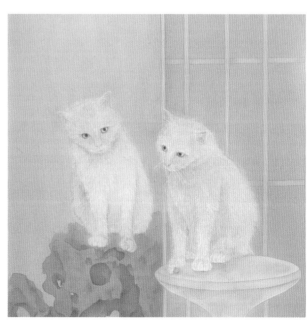

指导教师 - 陈辉

王易　白

指导教师 – 石冲

白色在我眼中是一种神圣的颜色，由此我能联想到纯洁、禅意、牺牲等给我带来触动的事物，最后归于平静。

谢昕明　衔蝉听花

《衔蝉听花》是作者真正意义上的第一张工笔创作，这张画经历了三次情感的变化：由最初对喜爱的事物的快乐，到对温暖的回忆的快乐，最后回到了绘画本源的快乐。它柔和的画面表现了作者对美好生活的热爱与向往。

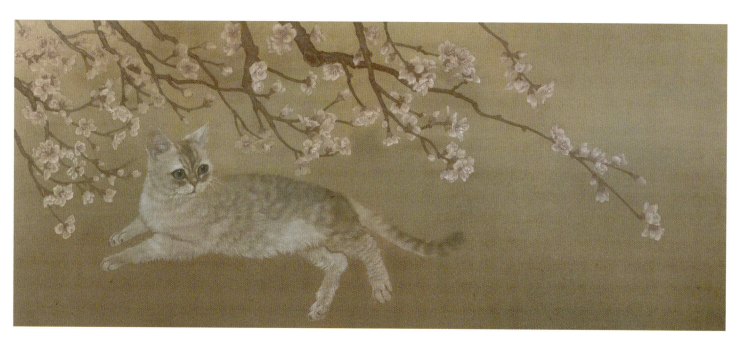

忻省江　上下天光

指导教师 - 丁荭

"我理解上下天光为一种河流般的气质：当下的存在，往昔的均匀，时间是公平的，攀附着光明和虚实的波澜。原本抔土，上下天光，五大夫何言？"

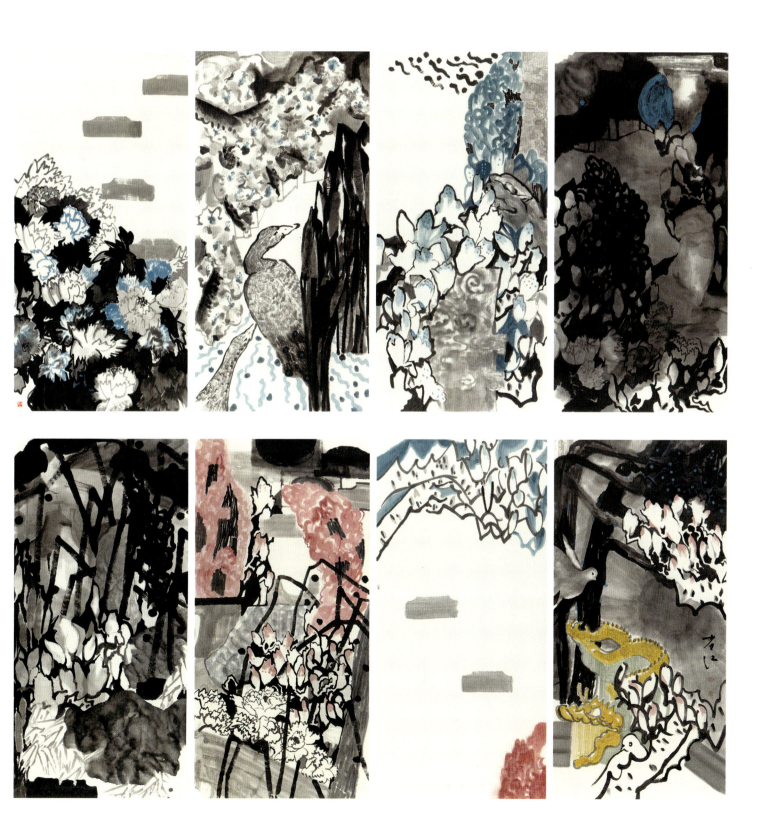

绘画系　DEPARTMENT OF PAINTING　　杨铭　窗　　指导教师 – 顾黎明

人们喜欢给所有东西提出一个解释，找到一个意思。"以我的见地，我相信沉默是合适的表达。"

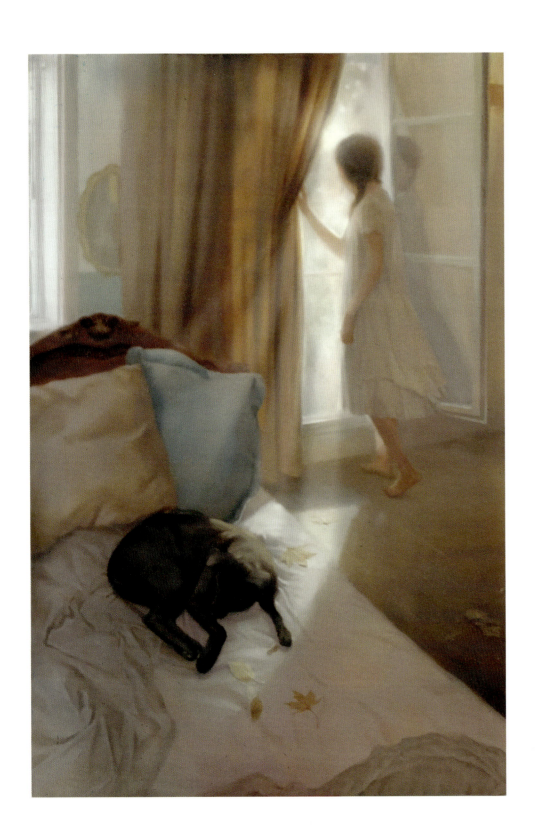

银磊　七股栅栏

指导教师 – 王巍

通过对圈养中的羊争抢饲料的描绘来"借物喻人"。在圈养中的羊虽然有着舒适的生活环境，但是也难逃最终悲惨的命运。虽然眼前已是破旧不堪的牢笼，但也没有往外迈出一步的勇气。

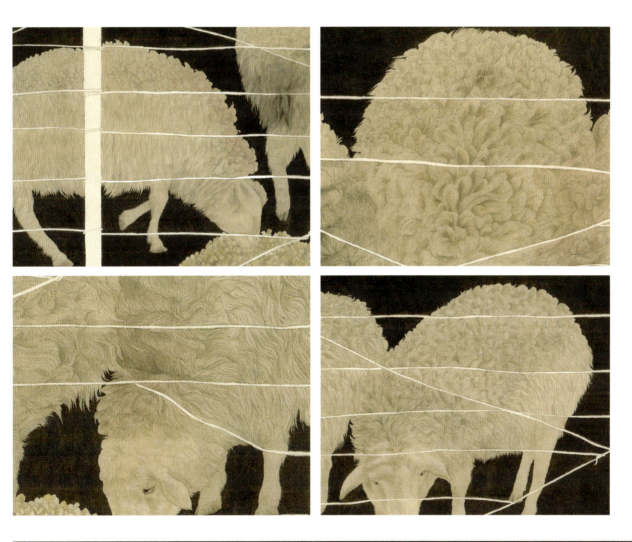

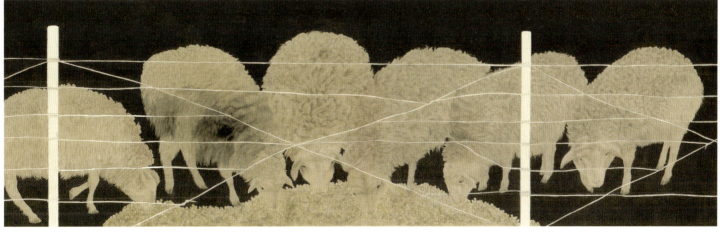

余昊阳　恋人絮梦　　指导教师 – 石冲

人们喜欢给所有东西提出一个解释，找到一个意思。"以我的见地，有时人说得越多，艺术说得反而越少，我其实相信沉默是合适的表达。"

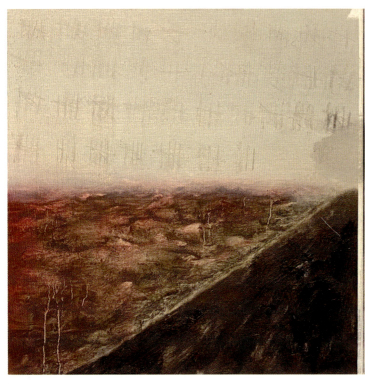
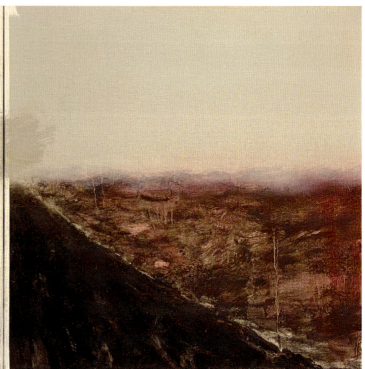

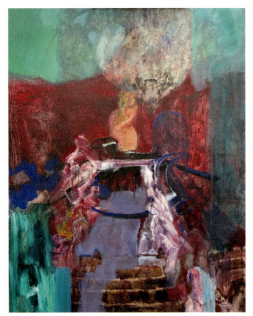

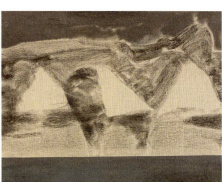
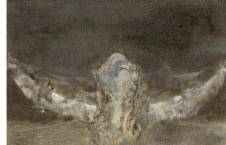

周勤　风景组画　指导教师 – 陈辉

这组作品是日常生活中的一些不起眼的小景，冰冷的人造物结构严谨，造型统一，植物则充满生机，呈现出各异的姿态和颜色，这两种不同的景象相互交织，从不同的角度构成不同的画面。

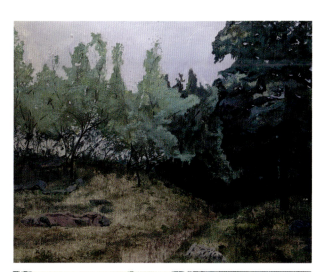
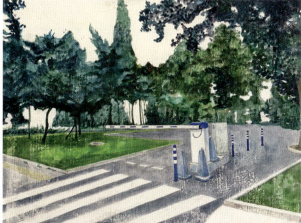
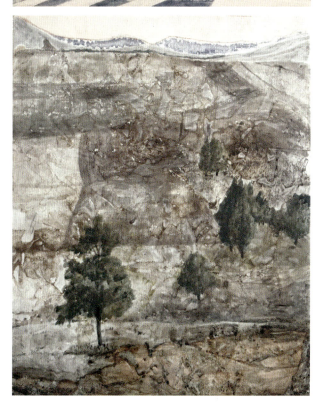
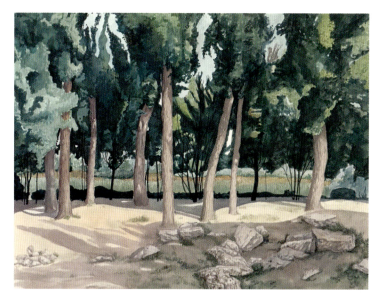
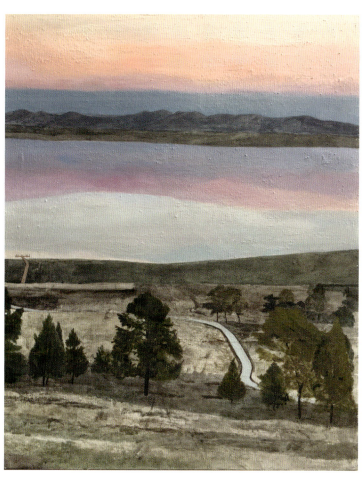

DEPARTMENT OF SCULPTURE

雕塑系

主任寄语

每年的毕业季都与我们的芒种节气相适逢，这是一年中最繁忙的时节，这个节气具有双重语境，既涉及播种，也涉及收获，在这样一个生机勃勃、万象更新的节令里，我们的毕业生面临的既是句点，也是起点，理应有所收获，更应有所播种。

今年的毕业展有些特殊，虽然没有热烈的开幕式和人头攒动的火爆观展现场，但这丝毫不影响我系 2020 届本硕毕业生将自己的才情与努力呈现给大家。统观今年的毕业生作品，无论从思想观念还是艺术语言的独创性上，都有了长足地进步，尤其雕塑作品创作过程的难度和完整性上均有所提升。同学们以自己的方式探索艺术理念、风格以及艺术语言的多样性和可实现性，体现着青年一代艺术学子的创作才情和艺术理想。

毕业展对于同学们来说是近几年学习成效的集中总结，无论师生与学校都分外重视，同时也获得社会的广泛关注。由于疫情的持续影响，越来越多的院校开始选择以线上的形式来举办今年的毕业展览，而清华美院更是非常具有前瞻性地、早早地将 2020 年毕业展确定为线上模式，在展示方式、展位布置上留给学生非常大的可实现空间，如雕塑、装置、陶瓷、家具等立体类型的作品，将尽量以线上的方式还原线下的观展体验。相信毕业生作品线上展览能够全方位、多角度地展现清华美院毕业生的作品风采与创作水准。在特殊时期，这种独特的展览方式值得肯定与赞赏，也非常期待展览的上线体验。

最后，感谢同学们把美好的青春时光和成长的印记留在清华美院，希望你们秉承"艺术为人民"的崇高理想，用一生的实际行动去努力践行"自强不息、厚德载物"的优良传统，在艺术的道路上自由拓展、勇往无前，为艺术事业的繁荣发展尽自己的一份力。母校将以你们为荣，雕塑系全体老师永远是你们坚强的后盾。

非常时期，非常祝福，希望今年毕业的所有同学们，幸福安好，前程似锦！

董泽华　负殇

指导教师 – 马文甲

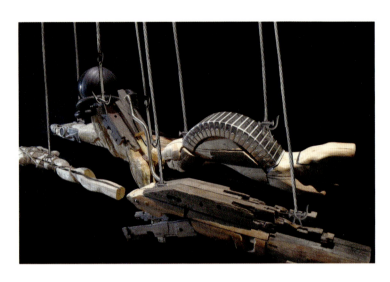

生命是一个负殇的过程。作品以动物这种更为纯粹的生命体为载体，寻找一种在华丽的当代外观之下，人类内心深处本能的一种状态，研究、挖掘人之本能，表现一种介于当代、未来感与历史伤痕之间的一种感受。

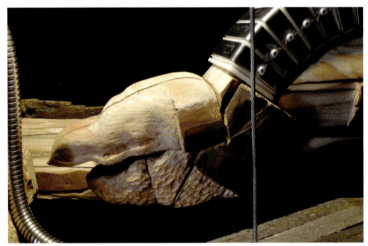

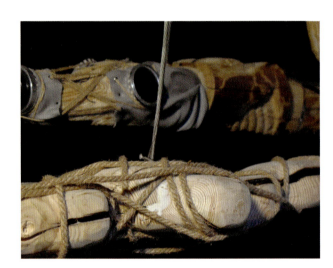

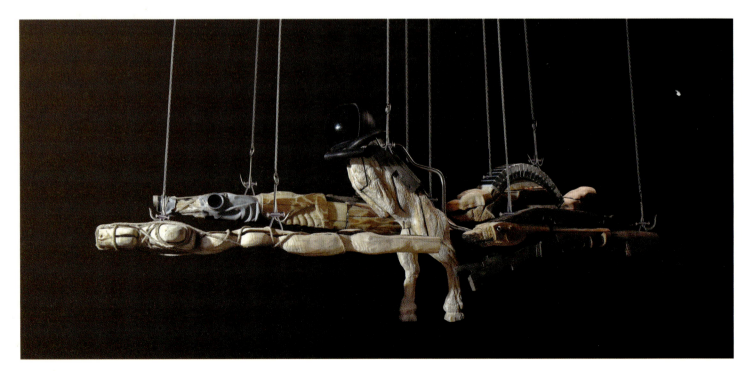

雕塑系 DEPARTMENT OF SCULPTURE

葛雪梅　Isolation

指导教师 – 魏二强

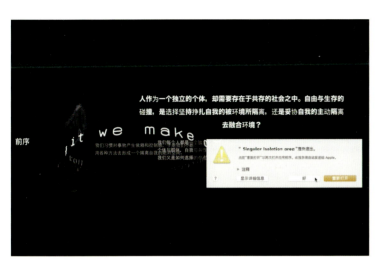

"隔离"是我们每个人都会有意无意产生的一种心理状态。它不仅是对于人类活动的一种探索，也是对于社会一种状态的探索。人自我是具有个性的，但是社会一个群体性的事情。个体和群体的融合，个性与共性的碰撞，都会让人在周围环境之中产生很有意思的心理状态和行为状态——Isolate。

Isolate 是人们对于外界环境的一种情绪表达，可以说是一种防御机制也可以说是一种防抗机制。我们是主动将自己隔离还是被动被世界隔离？

采访周围不同群众对于"隔离"的感受，运用问卷调查的形式，艺术理解和心理分析了人们在对于不同外界环境下一种外向被迫和内心主动的"隔离"状态的探讨。

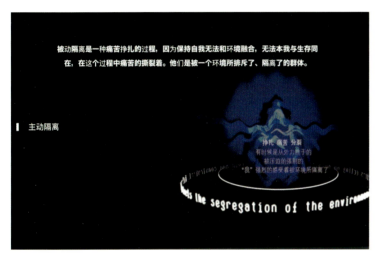

▎主动隔离

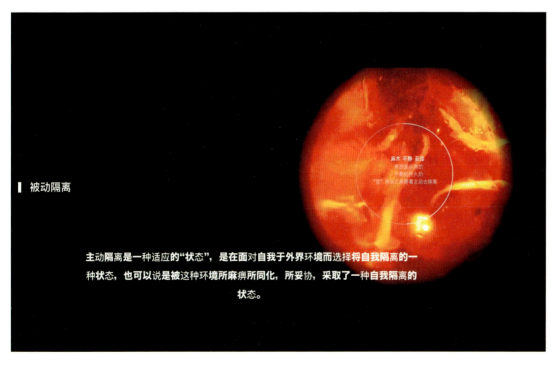

▎被动隔离

| 雕塑系 DEPARTMENT OF SCULPTURE | 李标　耰锄·记 | 指导教师 – 李鹤 |

锄耰棘矜，出自贾谊的《过秦论》传统农具作为农耕文明起源发展的载体集中着劳动人民的智慧与历史的见证。在当今社会信息化、农具机械化的时代里，传统农具已经逐渐淡出了人们的视野，它所承载的历史文化和符号也逐渐地失去了原有的记忆。

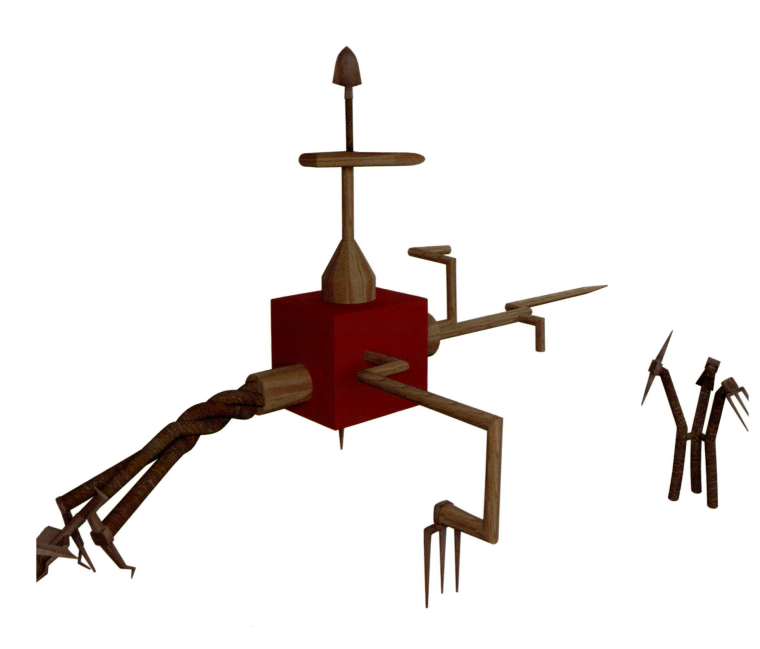

雕塑系 DEPARTMENT OF SCULPTURE

李启祯　承受

指导教师 – 罗幻

作品由几件被记忆海绵包裹着的我们日常生活中常见又常被忽视的物品组成。记忆海绵在承受压力后，痕迹会继续保持一段时间直至慢慢消退。如同我们身边的一些人，他们默默地承受我们的压力，并提供帮助，我们的负面情绪会对他们产生影响并需要时间来慢慢消解，但我们却常常对这种关系视而不见。作者借由这组作品将这种关系可视化，希望参观者可以在互动过程中有所体悟。

李启祯　承受

雕塑与人们的日常生活联系越来越紧密，观者的审美观念也在不断革新，部分艺术工作者更加关注作品趣味性的包装。早在20世纪初马塞尔·杜尚就提出现成品艺术的概念。在现成品艺术中，表现手法为现有物品的有机拼凑，物品包括自然事物与工业产品。此次创作的目的是想用现成品和雕塑塑造的本体语言结合来做一次创作实践，提升观者与作品的精神交流，寻求小众人群的心灵慰藉。

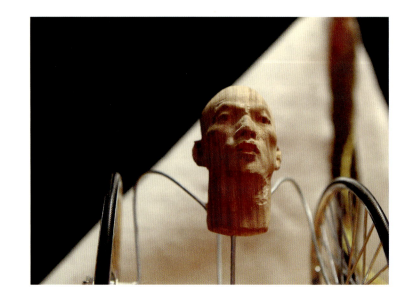
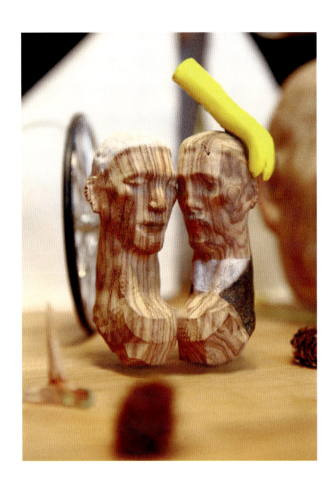
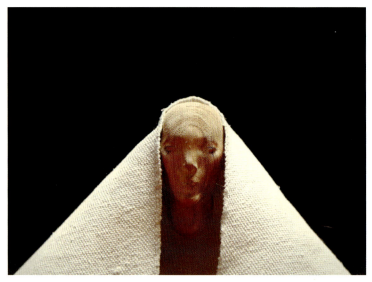
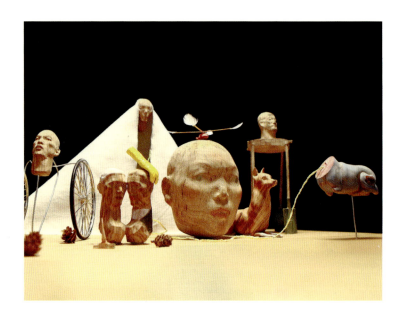

刘寅杰　阴天的笔记

指导教师 – 魏二强

在看不见的精神世界中，存放着一个人的记忆，这之中有美好的回忆，也有伤痛的过往。关于记忆的画面在脑海中时而清晰，时而模糊，时而交织，时而分离，呈现出奇特的景象。

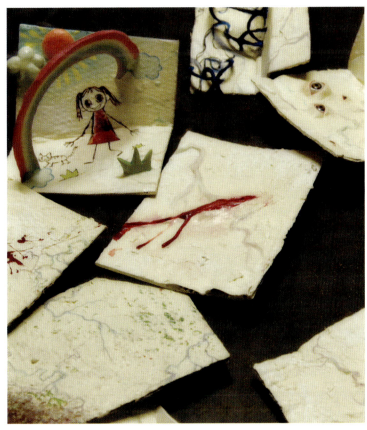

雕塑系 DEPARTMENT OF SCULPTURE

柳函岐　生存·眼观六路

指导教师 – 李鹤

变色龙具有独特的形态特征和文学隐喻，其自然特征与人类社会的处世之道存在共性。作者将变色龙的眼睛和人眼融合。进行伪装前必要的行为是眼观六路、察言观色，故一切由"眼"开始，其创作和探讨也从"眼"出发。

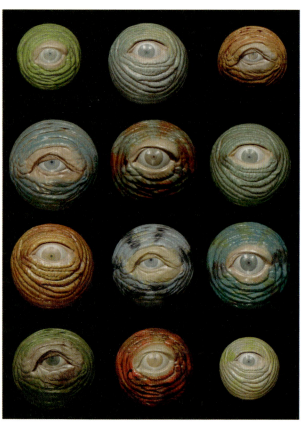

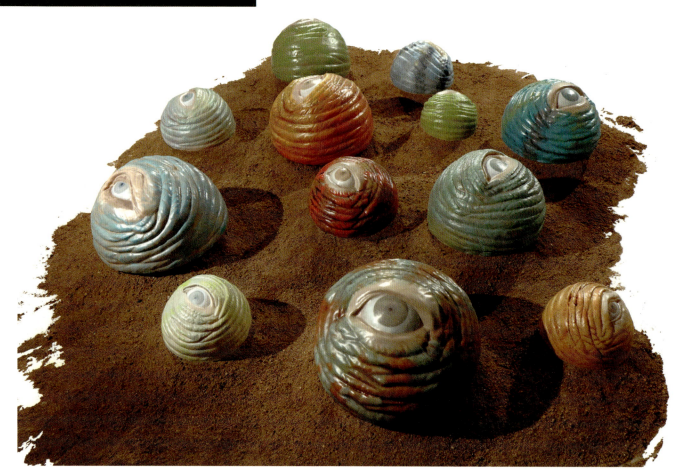

陆亚军　神舟门神／鲟之家园

指导教师 – 许正龙

"学习四年雕塑，我希望在最后毕业创作里能体现我的所学以及关注当下，春节在家接触很多'年画'，思考之后决定以雕塑立体的呈现方式，用年画中的门神元素来表现当下'战疫'人员，雕塑之作打破传统年画矩形规格以立体多边形呈现，最后用金属反射光着色。"中华鲟是国家保护动物，生长在长江流域，用其外形进行创作，舍弃鲟背部结构，在其背部塑造山水、农家、都市来表现南方的和谐与繁荣。

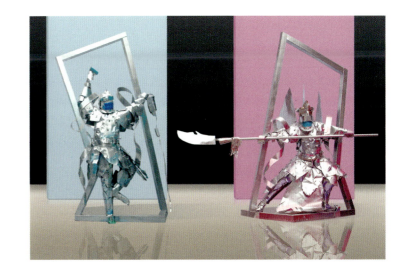

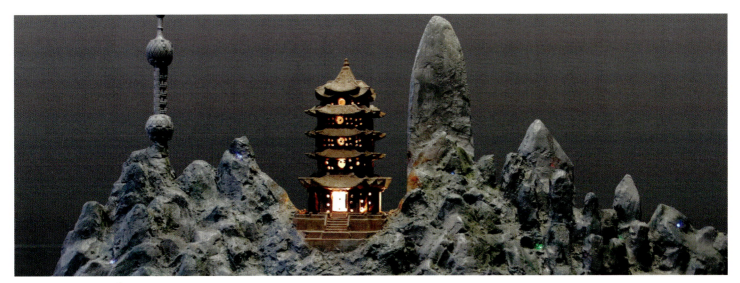

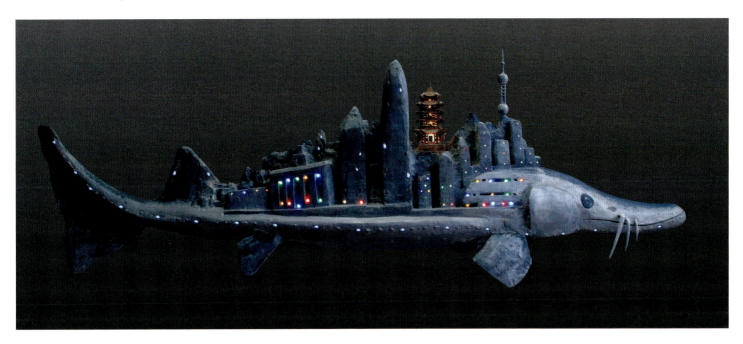

| 雕塑系 | DEPARTMENT OF SCULPTURE | 满兴林　箍 | 指导教师 – 李鹤 |

受疫情的影响，作者将在这次灾难中的反思和感悟与民间传说——年兽故事，结合起来创作出这么一件雕塑作品，以借喻的手法将年兽故事中展现出的团结、不屈、勇于抗争的精神表达出来。

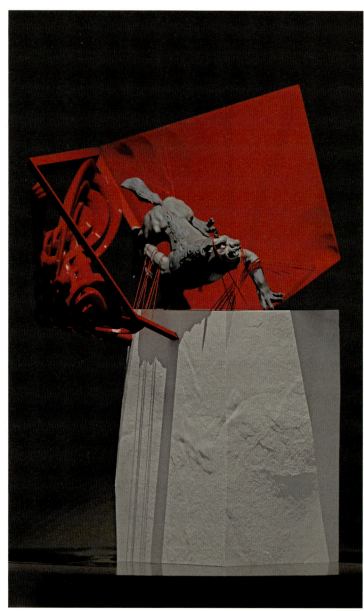

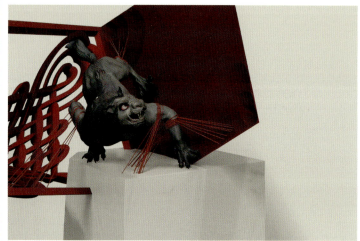

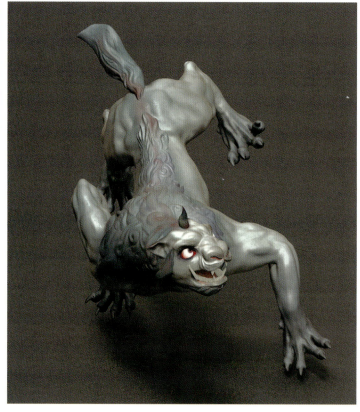

孙加裕 《世界 1.0》《世界 2.0》系列作品

指导教师 – 李鹤

当代间离社会中人的情绪通过雕塑手段进行表达，并反思雕塑中新的空间概念。希望在纯粹想象与现实场景的结合中表现当代的某种静默和悲壮感，运用熟悉而又陌生的工业材料来组成与其认知相反的场景来引发观众思考。

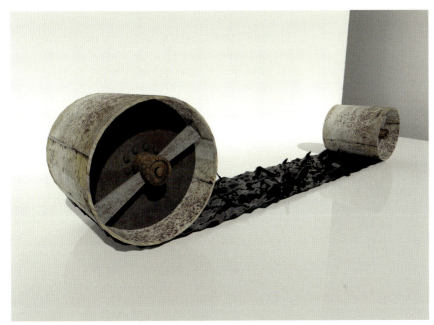

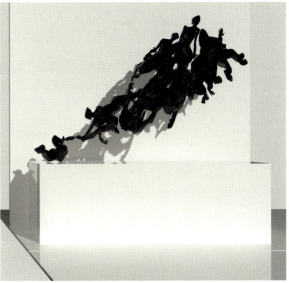

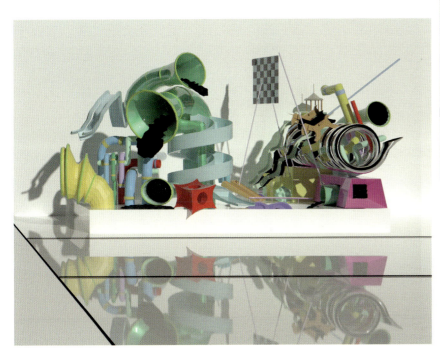

雕塑系　DEPARTMENT OF SCULPTURE　　孙匡邑　乌托邦战士一号／乌托邦战士二号　　指导教师 - 罗幻

作品意在"御宅文化"精神上带来的正负面影响，变形双方是"御宅"幻想中的完美，卫生器具的脏乱差，代表虚无和矛盾。当审美脱离现实，反过头来就会越觉得精神上的空虚。

Utopian Warrior

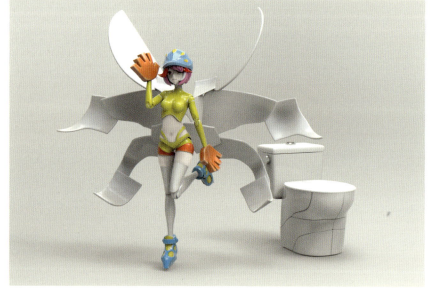

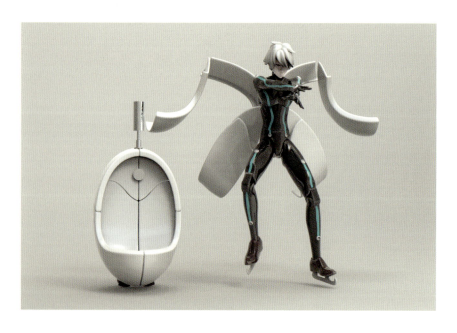

"这些材料来自于我平日所浏览到的风景的图片,我将他们打印下来,与我在城市之中所捡到的被人遗弃的物品相结合。图片上所呈现的世界是多么美好,又多么脆弱。"

雕塑系　DEPARTMENT OF SCULPTURE　　叶星　雾释冰融　　指导教师 – 马文甲

创作主题是根据这次疫情而定，由于身处疫情的中心湖北，在此期间从最初的疑惑到发现事情的严重性，再到全民抗疫的战斗中来，期间心理层面发生了很大的变化。在家里几个月的时间里，作者将所有的目光和创作灵感投向了身边正在发生的故事。"在面临大灾大难的时候总有一群人会挺身而出，让我对关于社会和人类的一些本质问题产生了思考……"

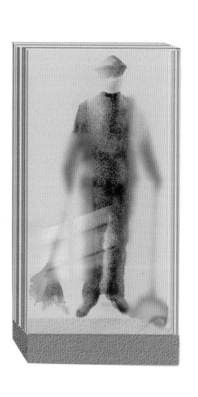

周孝金　十字空间／楚天乡境／仰视

指导教师 – 许正龙

《十字空间》黑色布条做出一个通往十字的小道，用白色布条，意象处理出一位孤独的身穿防护服的医护人员的背影，形成强烈的黑白对比。

《楚天乡境》采用老窗作为载体，布条造型为内容，营造孤寂之感，增强意境之美。

《仰视》利用浮雕的形式语言，采用不同质感的布条进行染色，特殊的布条材料捆扎扭曲的造型完成作品。在特殊的时期，采用有味道的材料，创作有深意的作品，表现有内涵的意境。

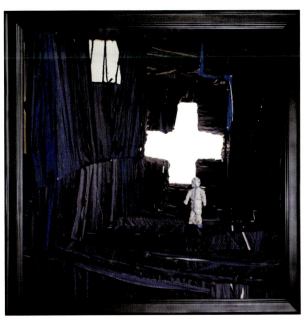

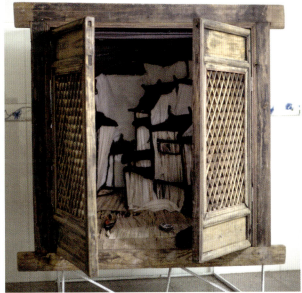

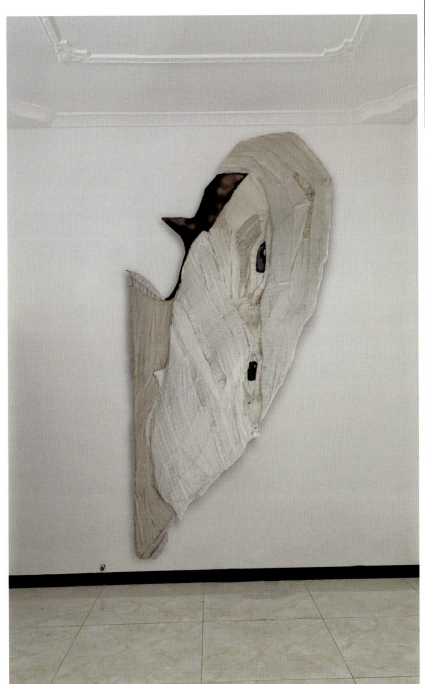

朱璞乾　旧记

指导教师 – 罗幻

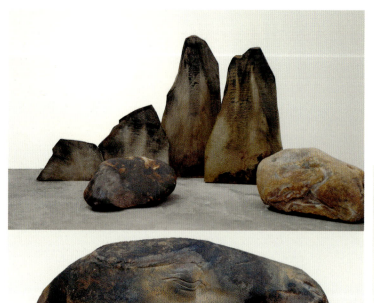

创作展现的是自己的童年记忆。儿时喜欢幻想，尤其着迷大自然，盯着其中的某些自然物体看很久就会根据其外形等特点产生联想，时常会发现某物变成某物。童年必有害怕或喜欢的事物，在幻想的过程中会将害怕或喜欢的形象结合，从而产生另一种景象。

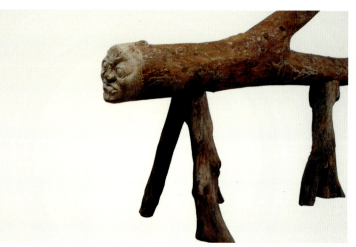

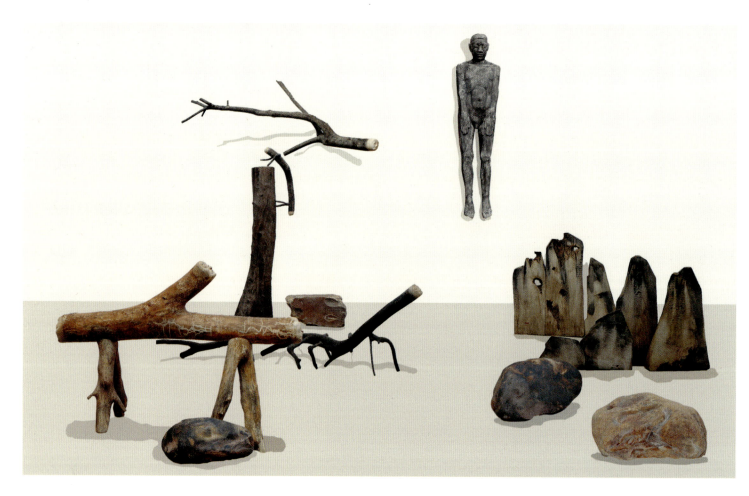

编委会

主任： 鲁晓波　马　赛

副主任： 杨冬江

编委：（按姓氏笔画为序）

马　赛　王小茉　王之纲　文中言　方晓风　白　明　任　茜　刘润福　苏　丹　李　文　李　鹤
杨冬江　吴　琼　邱　松　宋立民　张　敢　张　雷　陈岸瑛　陈　磊　赵　超　洪兴宇　郭林红
董书兵　鲁晓波　曾成钢　臧迎春

主编： 杨冬江

副主编： 李　文　刘润福

编辑：（按姓氏笔画为序）

丁　媛　王　秀　王　清　韦定云　丛　伞　朱洪辉　刘天妍　刘　晗　刘　淼　许　锐　苏学静
肖建兵　吴冬冬　张　维　陈　阳　周傲南　钱　旻　董令时　樊　琳　潘晓威

FOREWORD

序

己亥年末，一场新冠病毒席卷而来，白衣天使逆行而上，全国上下团结一心，为抗击病毒谱写了一首首可歌可泣的英雄之歌。我们既见证了人性的光辉，也照亮了世间百态。而今我们涌起更多的是思考、勇气、智慧与善良。英雄既是奋战抗疫一线作出贡献和付出牺牲的天使和勇士，也是以坚毅和团结直面疫情的中国人民。

在持续的抗疫中，清华师生迎难坚卓而上，坚守人才培养职责，线上授课、办公服务与学术交流，师生们以敬业精神践行着清华人的家国情怀。

初夏时节，柳绿花红，新冠病毒在国内渐微渐远。学院迎来了检验教学成果的"2020清华大学美术学院毕业作品展"，这次展览是毕业生几载青春的知识结晶，也是半年以来线上学习、指导的累累硕果的集中体现，展览展现出清华美院282名本科毕业生、167名硕士毕业生们勇于创新的才艺面貌，也体现出了特殊岁月里的时代精神与激情。

疫情之下面临前所未有的挑战，也推动着变革。在确保教学质量的基础上，从开学以来的线上授课，到这次推出的毕业创作"云端展览"均得以顺利进行，对这些新的教学和成果展示形式要求的快速适应和特色效用的发挥，是师生们的责任意识、智慧和努力的体现，云端毕业作品展将同学们创作的作品以新形式、新角度更广泛地推送到社会公众面前，是对现实时空的壁垒的突破，更广泛的跨文化、跨地域的教学交流展示将会成为常态。在新"时空"中自己的创作将面对更众多社会各界观众的检视，相信同学们将会以更深刻、更宏观的思维和视角来思考生命与未来。

2020年是时代的一个驿站，是继往开来的一年。面向未来我们将获得更多的智能化科技带来的可能性，以艺术和设计学科服务国家和民生，致力人类永续发展是我们永远的遵循。清华美院的同学们定将以炙热的青春激情融汇时新代精神和科技手段，不断谱写人生更为多姿多彩的篇章。

同时，历史又赋予画册的知识传达之外更多的情感意义，传统手段的图书画册也将变得更具人文气息，满是墨香的纸张将变得更具有手作情感而别有意义。《2020清华大学美术学院毕业生作品集》将更具珍藏价值，在这精美的画册里，我们将看到曾经的"自己"，曾经的情怀，曾经的人文传统。

回望初春，2020年是不平凡的一年，是注定变革、继往开来的一年。历史会铭记2020年，作品集里也将镌刻美术学院本届毕业生们富有特殊意义的一年！

清华大学美术学院院长

2020年6月

PREFACE

前言

清华大学美术学院2020届毕业生作品展是在非常时期举办的一次具有特殊意义的展览。

突如其来的疫情不仅改变了传统意义上作品的展出与呈现方式,同时也改变了我们对于艺术与公众沟通交流的认知和理解。面对疫情,美术学院根据自身的学科特点及时有序地调整和部署了毕业设计(创作)、毕业答辩、毕业展览以及毕业审核环节的各项计划,保证毕业工作在严谨有序的状态下如期完成。

针对无法实施现场展览的实际情况,学院因势利导,群策群力,最终决定采用线上展览的形式集中呈现2020届毕业生的精彩作品。由信息艺术设计系青年教师组成的研发团队临危受命,在半个月的时间开发出了一套既符合当前技术条件又具有较大创新性的展览系统。为保证如期顺利开展,学院组成了指导教师、专业系(室)、学院团队三级保障措施,各专业均落实由展览负责人和志愿者协助解决网络技术及知识产权问题。展览由阿里巴巴网络技术公司提供服务器资源赞助,北大方正字库也正式授权美院师生在非商业用途下免费使用他们的全部字体。

本次展览共汇集了染织服装艺术设计系、陶瓷艺术设计系、视觉传达设计系、环境艺术设计系、工业设计系、工艺美术系、信息艺术设计系、绘画系、雕塑系、艺术史论系、基础教研室共11个培养单位282名本科毕业生和167名硕士毕业生的作品1000余件。技术的进步使得线上展览成为可能,展品的网络呈现和赛博空间(Cyberspace)中的交流,在带有高科技未来色彩的同时,也将美院师生带入了全新的情境,促使我们思考艺术的更多可能性和发展机遇。

虽然疫情阻隔了诸多空间上的交流,但从未限制同学们的艺术灵感,甚至更加激发了他们内在的想象力与创造性。纵览今年的毕业作品,深感于同学们对艺术的强烈追求,对变迁中的社会与文化的深入反思,以及挥之不去的深切人文关怀。他们通过探索艺术材料和表现形式的复杂关系,融汇全新的艺术理念和方法,突破专业局限和学科藩篱,创作出了一批具有跨媒体、跨学科特点的优秀作品。他们的作品彰显了传统与当代、本土与全球、实用与唯美、观念与方法的深度融合,不少作品还触及社会的热点议题,关注新冠疫情、人口老龄化、特殊群体、健康问题、工业遗址改造等。问题导向式的艺术创作使得本次毕业展更具现实性,同学们以自己独特的理解力和表现力回应当下社会文化所提出的挑战性难题。

历史总是在一些关键时刻催生出新事物,激发出新观念和新体验,正如这次呈现的线上毕业展,让我们有机会去体验它前所未有的呈现、观赏、感受和交流的新方式,探索更多的未知可能,并思考艺术在融入这一伟大时代变迁中的使命与任务。

清华大学美术学院副院长

2020年6月

目录 / CONTENTS

序　鲁晓波　　FOREWORD　Lu Xiaobo

前言　杨冬江　　PREFACE　Yang Dongjiang

1	染织服装艺术设计系	DEPARTMENT OF TEXTILE AND FASHION DESIGN
31	陶瓷艺术设计系	DEPARTMENT OF CERAMIC DESIGN
41	视觉传达设计系	DEPARTMENT OF VISUAL COMMUNICATION
63	环境艺术设计系	DEPARTMENT OF ENVIRONMENTAL ART DESIGN
79	工业设计系	DEPARTMENT OF INDUSTRIAL DESIGN
89	工艺美术系	DEPARTMENT OF ART AND CRAFTS
99	信息艺术设计系	DEPARTMENT OF INFORMATION ART & DESIGN
127	绘画系	DEPARTMENT OF PAINTING
143	雕塑系	DEPARTMENT OF SCULPTURE
151	艺术史论系	DEPARTMENT OF ART HISTORY
155	基础教学研究室	THE BASIC TEACHING & RESEARCH DEPARTMENT
165	科普创意与设计艺术硕士项目	MASTER OF FINE ARTS IN CREATIVE AND DESIGN FOR SCIENCE POPULARIZATION

 王胜南
 辛磊
 茹晨
 杨思容
 邹佳睿
 张晋城
 俞婷
 刘文会
 邱俞皓
 王亦忞
 胡佳楠
 李佳靓
 陈晓云
 周虹池
 张舒
 袁子钧
 韩育延
 温晓静
 曹一涵
 白鸽
 李文珮
 贾三川
 崔献丽

张桐
陈雅
吴碧静
李娜

DEPARTMENT OF TEXTILE AND FASHION DESIGN

染织服装艺术设计系

主任寄语

磨难的可贵之处，在于经历过后，让原本委身于一帆风顺境遇中的思维得以恢复，重拾思考能量的我们刨尽层层沙土，最终认出了灰烬中光彩夺目的金子。磨难引领思想，激发思想，成就思想，而思想的能力一定是如今信息化时代的核心能力。面对堪称爆炸式的信息增长速度，我们如若脱离了思考，能且只能看见已浮现的一隅之地，而后于碎片化海洋里被裹挟着跌跌撞撞地漂浮前行，将远离咫尺的理想彼岸。

一场疫情的寒冬之后，染服系的毕业生们呈现了创新思想最迸发的人间六月天。囿于方寸之地，也实在隔离了昔时的喧嚷与纷杂，多方焦虑、困苦、澎湃的情绪涌入大脑，停息不止的思想早躯体一步遨于九霄开外，翻滚于海北天南之间。他们思考着，透过疫情重新打开世界，打破常规边界，突破创作的桎梏，用作品与这个世界对话。他们的设计作品中有对传统的审视，对未来的探索，对艺术的拓展，对科技的关注，对自然的关怀，对人性的叩问，以及对社会和设计伦理的思考。冰冻之后的创作热情和思想火焰以其燎原之势熊熊而立，势不可挡，同学们带着年少热血本该有的样子无畏向前，是对青春无悔最高的礼赞。

这是我们染服系六十多年来特殊并极具挑战的一年，交出的"云系列"毕业答卷的你们一定也深感意义非凡。大学是文明的灯塔，是思想的摇篮，是创新的源泉。离开了学校以后，人生中的各项磨难将纷至沓来。愿你们保有大学里培养形成的思维能力与创新精神，离开学校后也能持之以恒地自我学习与积累，不惧风雨，将人生的磨难化为成长的磨炼；无论何时何地，面对何种困难处境，都要不断拓宽思想的广度、加强思想的深度，用思想的能量搭建通往理想彼岸的桥梁，靠思想于未来社会与世界中岿然站立。

染织服装艺术设计系 | DEPARTMENT OF TEXTILE AND FASHION DESIGN

王胜南　记忆重构

指导教师 – 李薇

设计主题《记忆重构》。设计者将寄予了情感、故事或回忆的闲置服装进行再设计，通过多样组合等手法进行创新设计，在提倡环保理念的同时，着眼于服装中情感故事的传递和时尚文化的追溯，赋予服装更深层次的人文价值。

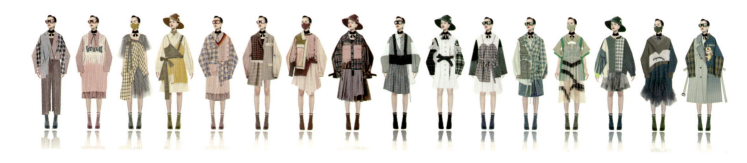

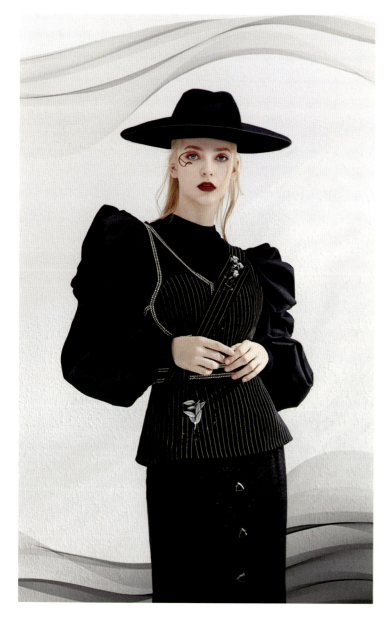

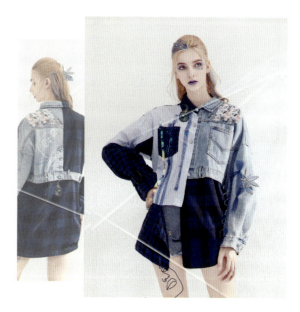

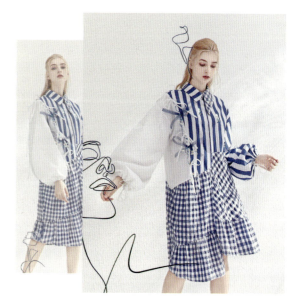

辛磊　绢罗静水

指导教师 – 张宝华

壁挂作品《绢罗静水》使用夏布、羊毛纤维等天然环保材料，结合传统植物染色、编结、栽绒等染织工艺表现抽象的水纹形态，高低不同的模块可多形式组合，内置灯箱使其兼具夜间照明功能，为人们营造出健康、舒适的家居环境。

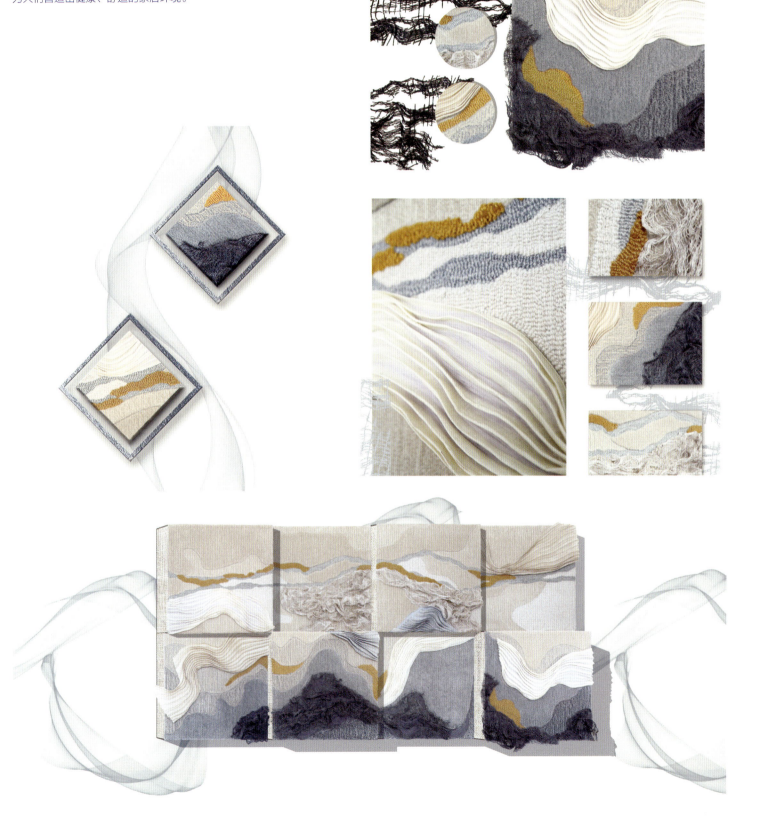

染织服装艺术设计系 | DEPARTMENT OF TEXTILE AND FASHION DESIGN | 茹晨 | The Future is Now | 指导教师 – 王悦

本系列以传统色织土布和环保 Ultrasuede 面料为载体，从服装的角度探索了人类生活过去、当下与未来的内在联系，营造出从未来看现在的暧昧空间。

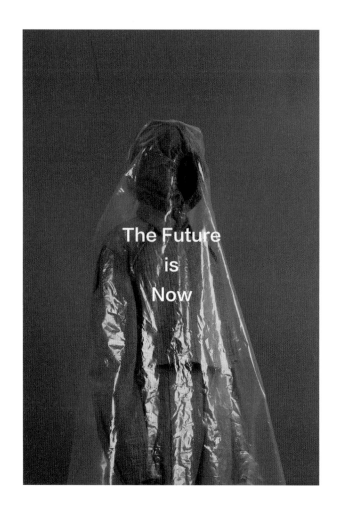
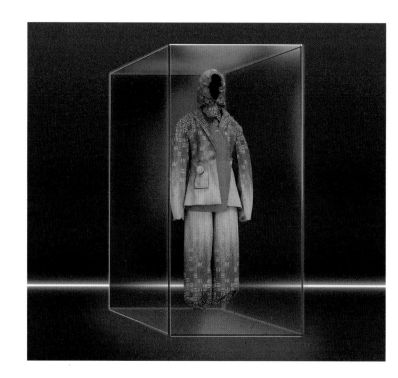
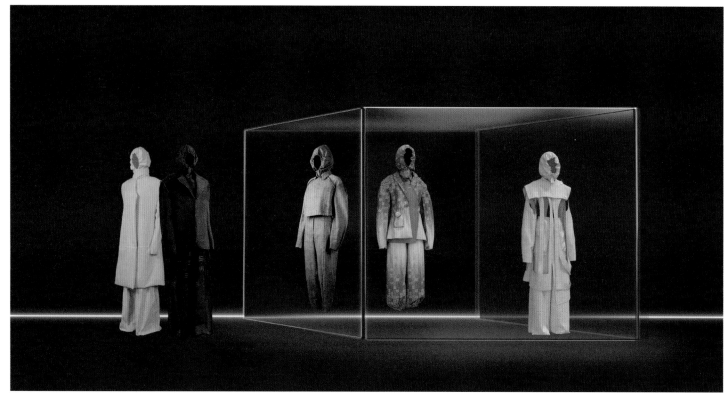

染织服装艺术设计系　DEPARTMENT OF TEXTILE AND FASHION DESIGN

杨思容　心如花木，向阳而生

指导教师 - 鲁闽

灵感源自马丁·海德格尔在其著作《存在与时间》里对生命与死亡的理性推理和探讨，将"无法避免的死亡"理解为从过去到未来不断成长和变化的过程，而不是一个瞬时的状态，将面对死亡的恐惧转化为理解当下的存在。

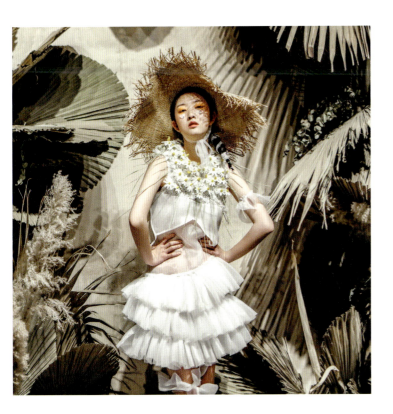
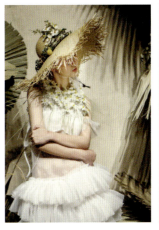
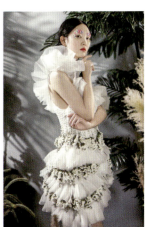
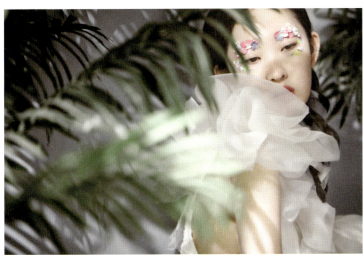
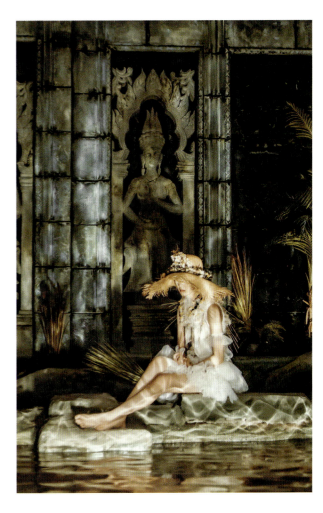

邹佳睿　Little Red Riding Hood

指导教师 - 张树新

将《小红帽》童话故事场景重置，还原故事情境，探索故事细节。从《Mire》-《Flowers》-《Jungle》，从日出到正午再到午夜，根据不同时间段进行图案创作。

染织服装艺术设计系　DEPARTMENT OF TEXTILE AND FASHION DESIGN

张晋城　ECHO

指导教师 – 肖文陵

"回声"是对传统文化的感知和回应，望其能不断地传承和发扬。以 POP 艺术为灵感并采用拼布的方式使图案应用更灵活、轻松、现代。

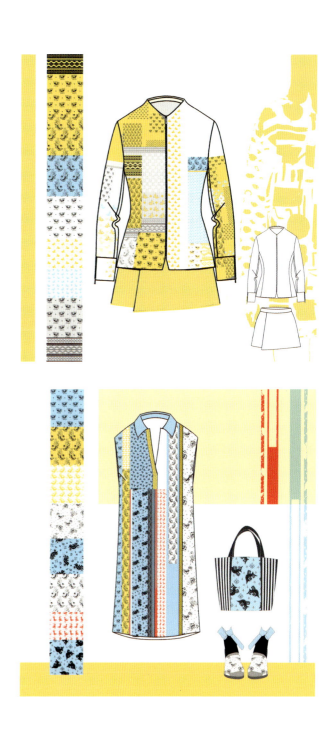

| 染织服装艺术设计系 | DEPARTMENT OF TEXTILE AND FASHION DESIGN | 俞婷 | 桃花灼灼 | | 指导教师 – 贾京生 | 8 |

灵感来自苏州的桃花坞年画，桃花坞年画精细秀雅，极具装饰趣味。为顺应家纺市场的流行趋势，将桃花坞年画元素与现代设计理念有机融合而设计出这一系列的家用纺织品，力求提升室内空间的文化气息。

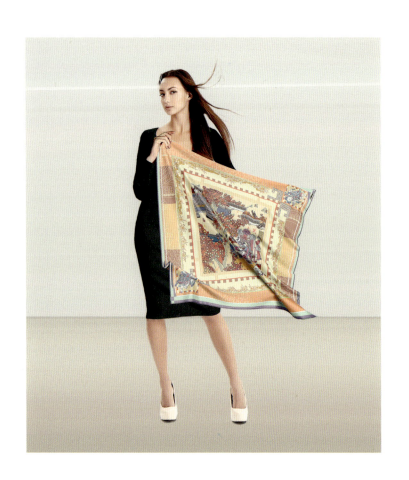
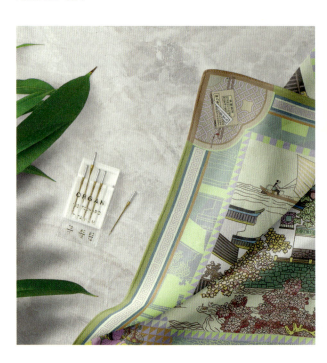
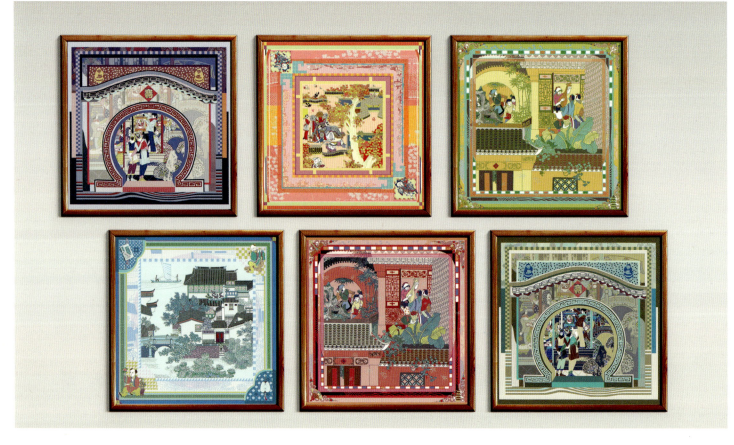

染织服装艺术设计系 DEPARTMENT OF TEXTILE AND FASHION DESIGN

刘文会　The Spiritual Power of Space

指导教师 – 臧迎春

设计灵感来自皮娜·鲍什作品《春之祭》，以建筑共享空间理论为基础，通过对"亲密关系"个体间关系变化进行记录观察，探讨其空间精神力在服装设计中的应用。

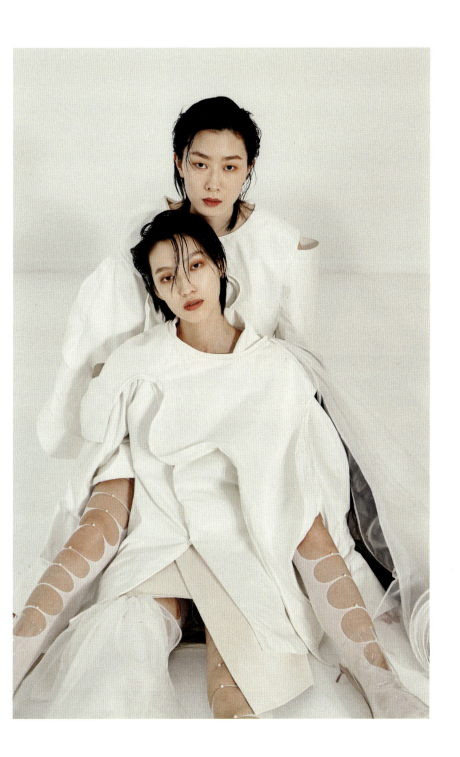

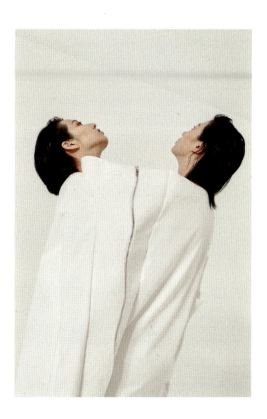

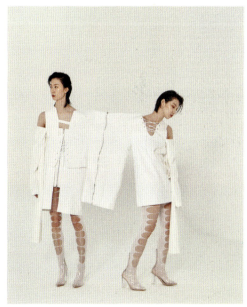

| 染织服装艺术设计系 DEPARTMENT OF TEXTILE AND FASHION DESIGN | 邱俞皓　潮 CHAO | 指导教师 – 贾京生 |

系列设计主题名称为"潮"。"潮"取自两层含义，其一是潮绣文化之意；其二为潮流之意。以"鹤"为设计元素，潮绣中的"钉金垫高"工艺为创作灵感。将潮绣技艺与当代设计理念相融合，进行纺织品设计。

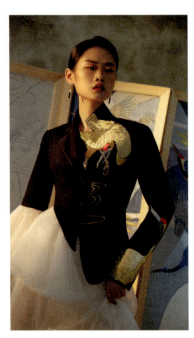
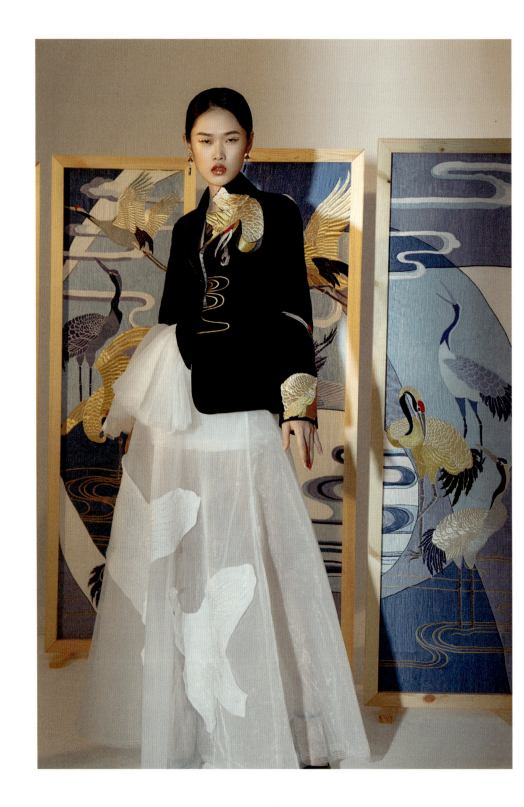

染织服装艺术设计系　DEPARTMENT OF TEXTILE AND FASHION DESIGN　　王亦忞　ID-ENTITY　　指导教师 – 臧迎春

随着服装工业化进程的推进，人们似乎也遵从了这种模式，流水线被"生产"出来。本系列希望改变这种局面，借助服装语言转化个体行为活动，使服装在彰显个体身份的唯一性中发挥积极作用。

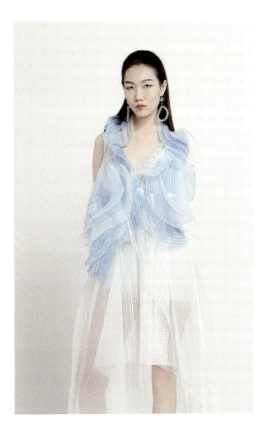
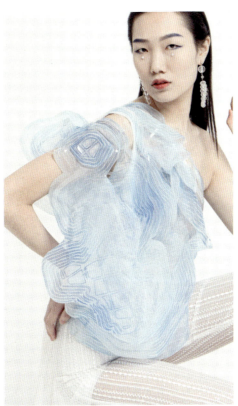
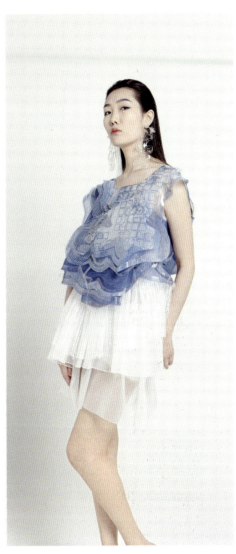
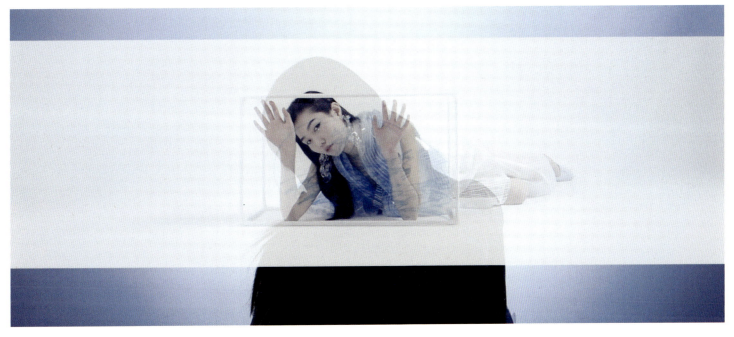

李佳靓　流光溢彩

指导教师 – 张宝华

景泰蓝作为我国传统工艺品之一，具有独特的艺术魅力。设计作品由景泰蓝艺术风格得到启发，结合染织工艺中的枪绣、数码印花、刺绣等工艺，表现出景泰蓝金彩交织的视觉艺术形式，营造出一番流光溢彩的景象。

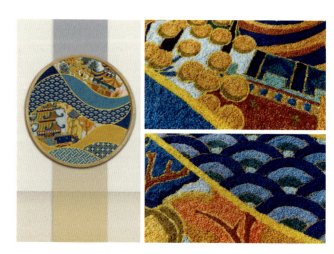
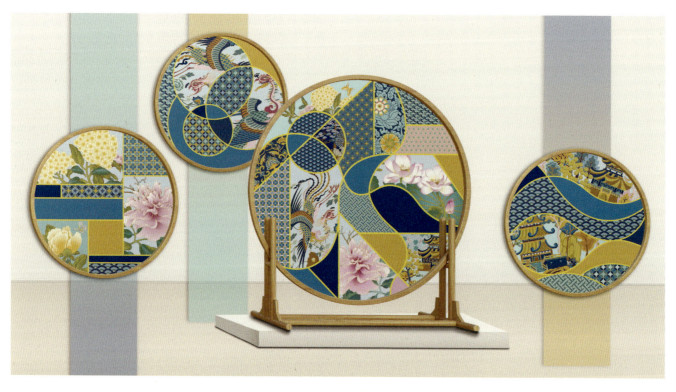

陈晓云　祥云

指导教师 - 李薇

宋代诗人王安石曾著有《祥云》"未央屋瓦犹残雪，却为祥云映日流。"本设计以"祥云"为灵感，将京剧盔帽中的加纱工艺运用到女装设计中，通过设计对中华民族的优秀传统文化进行传承与创新。

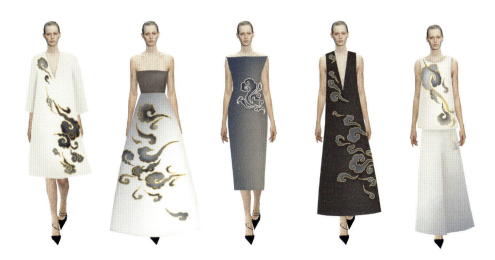

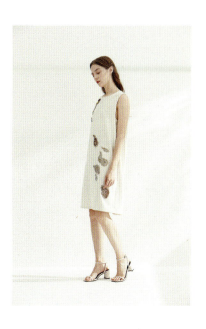

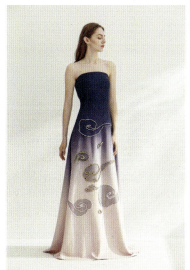

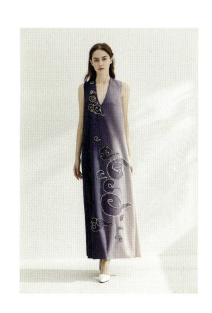

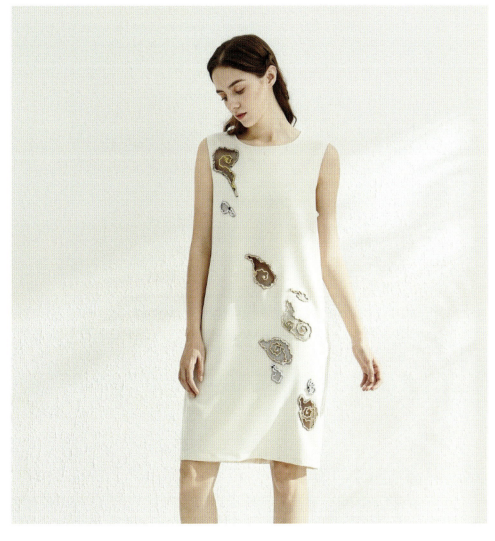

染织服装艺术设计系 DEPARTMENT OF TEXTILE AND FASHION DESIGN

王启迪 久坐型介护老人模块化服装

指导教师 – 陈燕琳

在老龄化社会背景下,以介护老人服装为研究课题,通过大量调研分析,提出将模块化设计方法运用在介护老人服装设计中,并进行了可行性设计探索。该研究对未来开拓介护人群及其他弱势人群服装市场具有有一定参考价值。

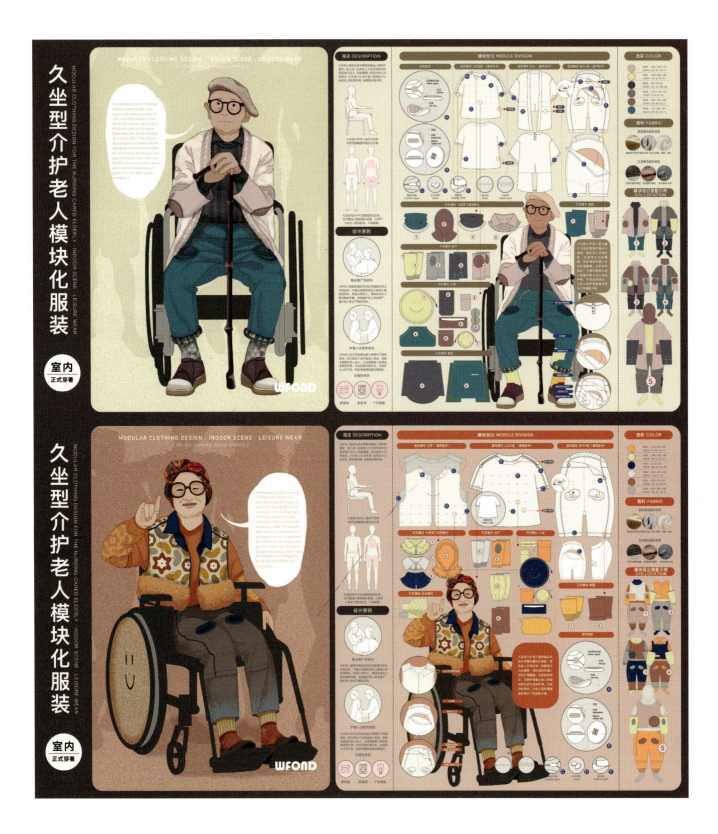

胡佳楠　How Far between Us ?　指导教师 – 张宝华

以大卫·霍克尼的艺术作品及艺术风格为灵感，进行丝巾及服装设计。丝巾侧重图案设计，突出色彩对比与主观感受；服装侧重面料设计，利用温变材料使服装与穿着者形成互动。作品表达出对社会关系的思考及自由的向往。

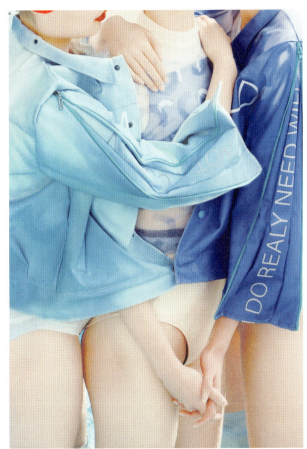
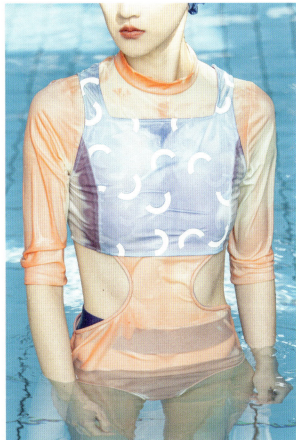
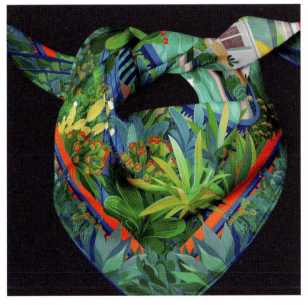
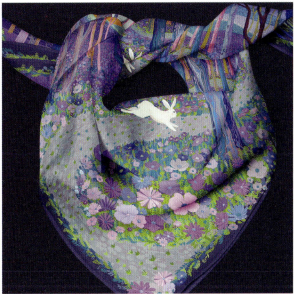

| 染织服装艺术设计系 | DEPARTMENT OF TEXTILE AND FASHION DESIGN | 周虹池 | 流光 | 指导教师 – 李迎军 |

倒大袖造型是20世纪20年代民国女装的标志性符号，其喇叭形衣袖和窄小衣身构成了独特的服装造型，它的结构、比例、廓形等构成要素都是极具闪光点的设计方法，值得从中汲取灵感，将其转化为符合当代审美的服装语言。

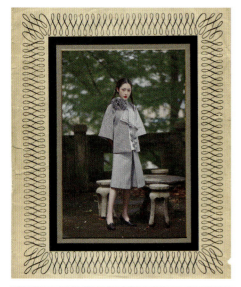

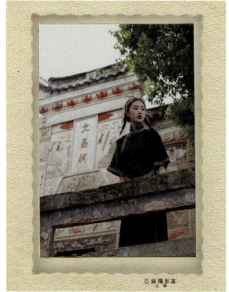

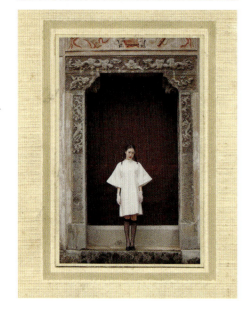

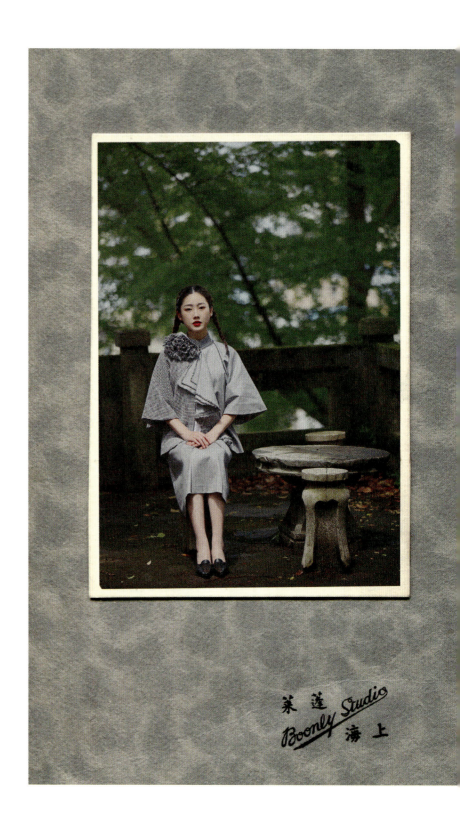

染织服装艺术设计系　DEPARTMENT OF TEXTILE AND FASHION DESIGN

张舒　中国吉祥图案在女性婚礼服饰中的设计应用

指导教师 - 张红娟

作品运用中国吉祥图案，在现代女性婚礼服饰中进行设计与应用。分喜上眉梢、幸福归来、囍、花开玫瑰、百年好合、繁星点点六个主题，希望运用吉祥图案的设计美感与吉祥寓意为现代女性婚礼服饰增添更深层的涵义与祝福。

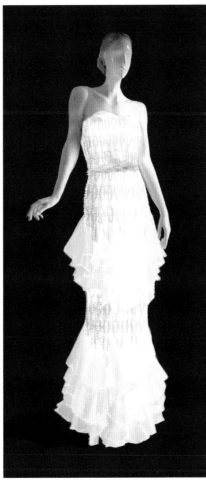
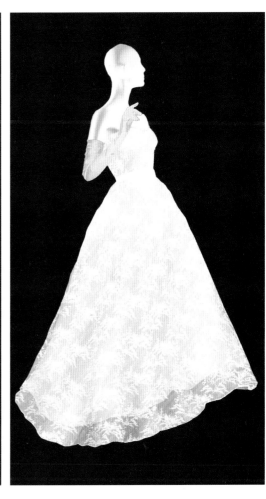

染织服装艺术设计系　DEPARTMENT OF TEXTILE AND FASHION DESIGN

李文珮　云开见月

指导教师 – 张宝华

图案设计为贴合主题，选取与月亮相关的具有吉祥寓意的元素，以蟾蜍、玉兔、喜鹊为主要元素，海水、云朵、山川等为辅助元素。提取陕西东路皮影图案的特点进行创新设计，结合染织工艺，探索其与当代屏风结合的方式。

温晓静 Crossover

指导教师 – 肖文陵

作品基于论文选题"三维形式的像素艺术在服装设计中的应用研究",灵感来源于20世纪90年代老物件,以三维像素艺术的造型手法,通过羊绒与透明面料的多层次复合,塑造出具有浮雕效果、三维形式像素艺术特征的服装设计作品。

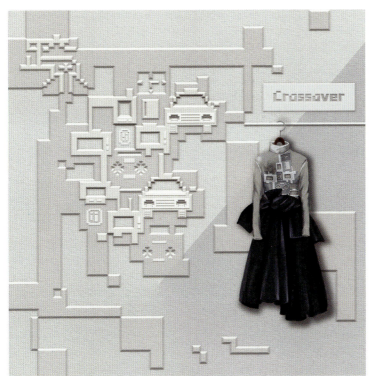
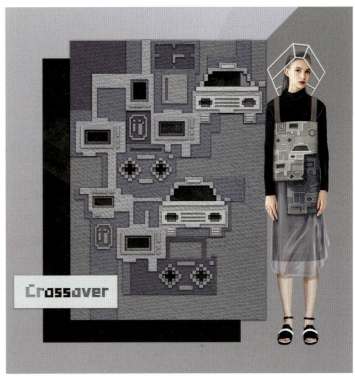
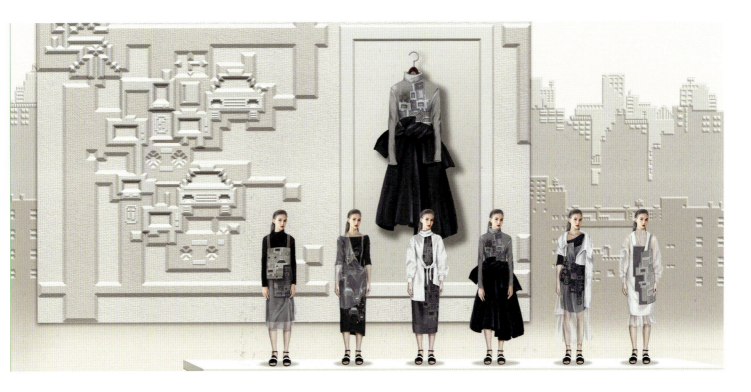

| 染织服装艺术设计系 DEPARTMENT OF TEXTILE AND FASHION DESIGN | 白鸽　乘愿而来 | 指导教师 – 李莉婷 |

二五四窟是莫高窟北魏时期的艺术代表，其壁画呈现出深沉幽暗的色彩风格。本次设计的灵感来源于窟中本生故事画带给设计者的感悟，其具有深层教化意义的描述手法充满了力量，多元艺术的高度融合也透过色彩效果得以反映。

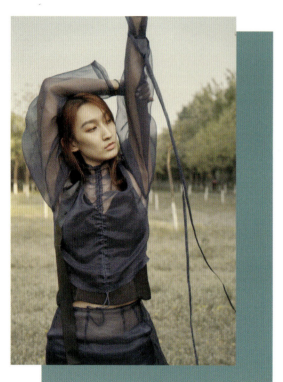

Cave 254 in the Northern Wei Dynasty

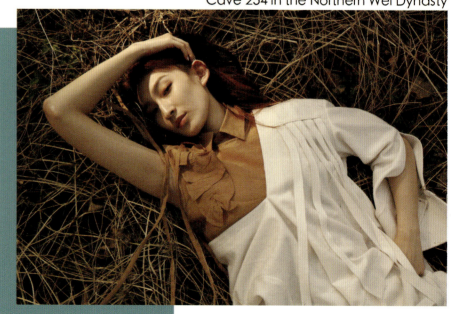

染织服装艺术设计系　DEPARTMENT OF TEXTILE AND FASHION DESIGN

袁子钧　无限

指导教师 – 李薇

设计主题"无限"，是指一种无界限、广阔无穷的精神状态，灵感来源于海平面。从环保新材料入手，采用甘油、明胶、纱布等进行环保新材料实验——生物塑料。在实验性服装设计中探索绿色环保、可持续的无限可能性。

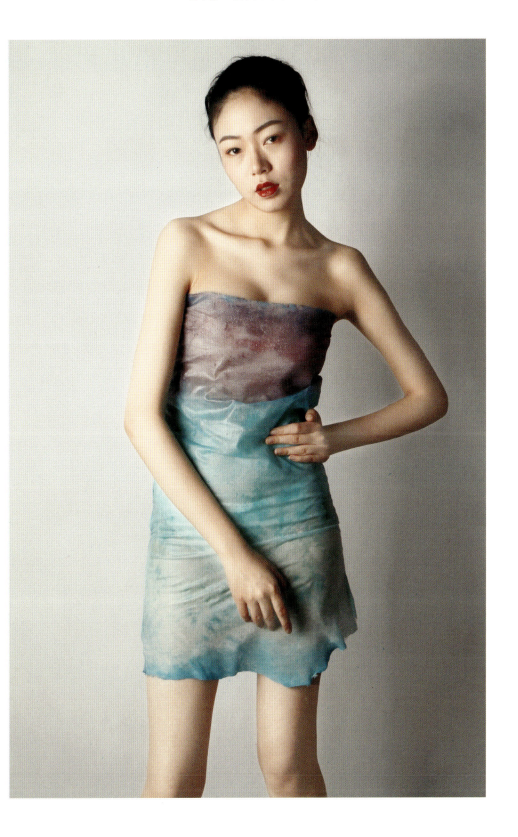
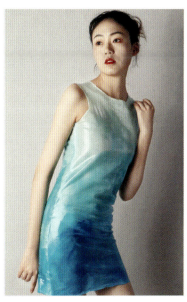
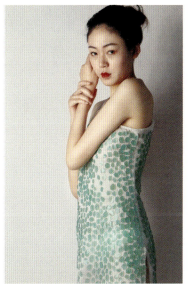
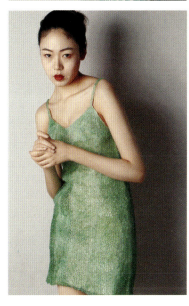

| 染织服装艺术设计系 DEPARTMENT OF TEXTILE AND FASHION DESIGN | 韩育延　**BENEATH COLD SEAS** | 指导教师 – 臧迎春 |

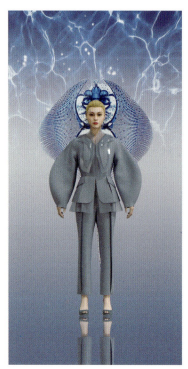
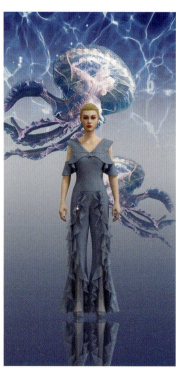

深海之下，色彩斑斓、造型各异的海洋生物具有独特的美感，为当代女装设计提供了丰富生动的灵感。本次设计模拟海洋生物为了适应生活环境而形成的奇异形态和独特肌理，对未来人类的形态和生活方式展开大胆的猜想。

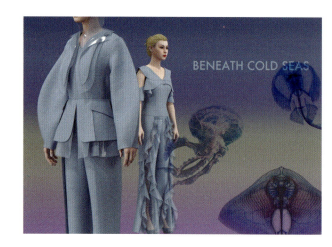

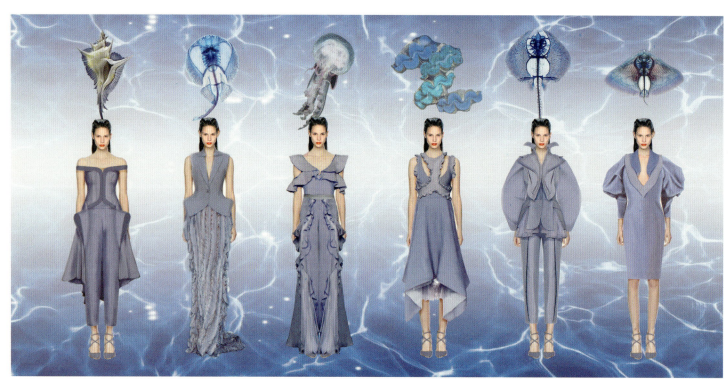

染织服装艺术设计系 DEPARTMENT OF TEXTILE AND FASHION DESIGN　　曹一涵　OUTER SPACE　　指导教师 - 臧迎春

此系列作品为石墨烯电热服，将柔性石墨烯电热膜内置于秋冬女装中进行发热，与手机APP进行互连。"OUTER SPACE"为此次设计的主题，灵感来源于"赛博朋克"，意在打破边界，去探索外部空间的可能性。

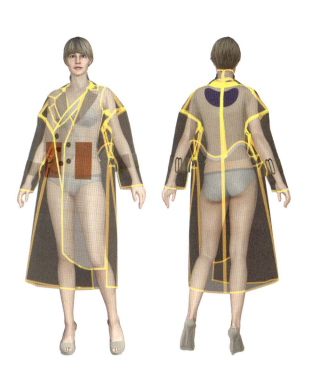

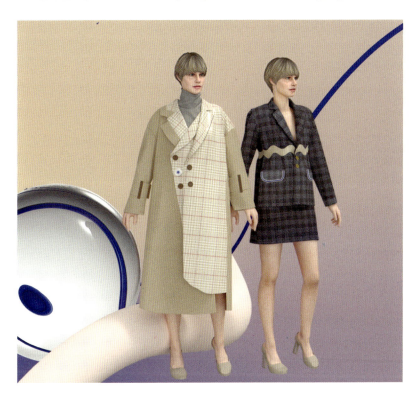

染织服装艺术设计系 | DEPARTMENT OF TEXTILE AND FASHION DESIGN

张桐 | **SHADOW**

指导教师－肖文陵

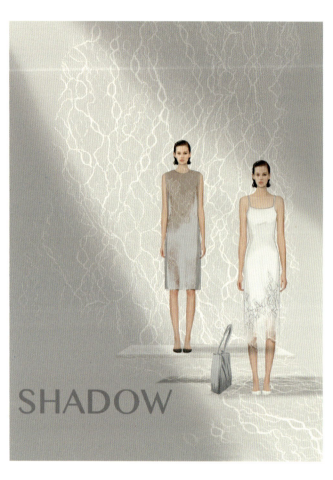

SHADOW 是围绕论文选题"基于复合工艺的蕾丝面料在服装设计中的应用研究",以艺术与科学结合为原则所展开的设计实践。以烂花腐蚀和复合工艺,将蕾丝与涤棉面料相复合,形成虚与实、透与闭、光与影的视觉效果。

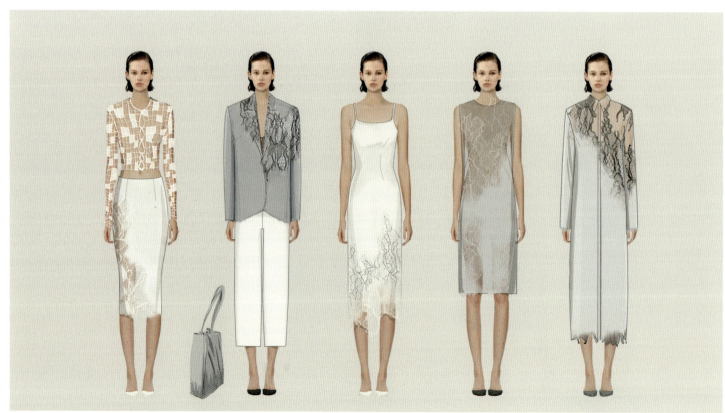

染织服装艺术设计系 DEPARTMENT OF TEXTILE AND FASHION DESIGN　　贾三川　数据波场　　指导教师 – 李莉婷

本设计运用多种高明度、低彩度的颜色，在柔和清新的色调中，以"旧玩具"为灵感进行图案和服装设计，表达"95后"对本真状态的追求。

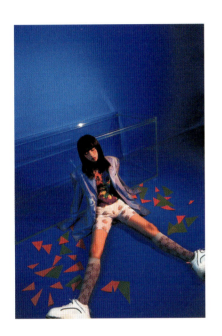
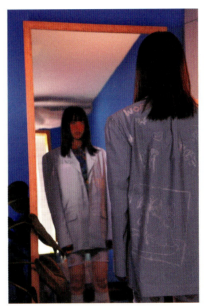
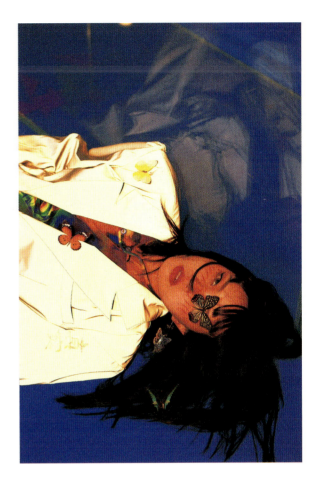
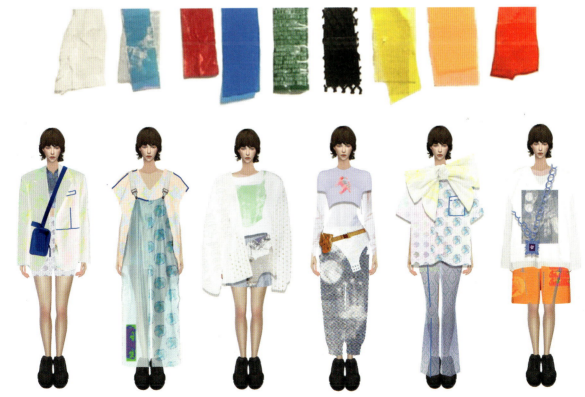

染织服装艺术设计系 DEPARTMENT OF TEXTILE AND FASHION DESIGN 崔献丽 回 指导教师－吴波

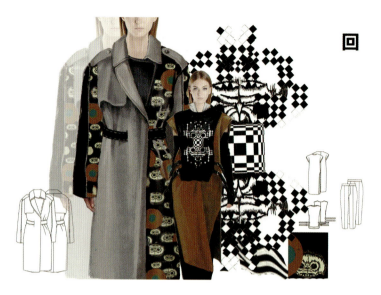

研究得出红山玉兽玦是原始情感互渗意识的产物，该互渗意识就像不同振动频率的物体，当聚集在一起后会发现这些物体会变得以相同频率一起振动，达成一种共鸣共振，形成一体。本设计以"共振"为主题设计女装。

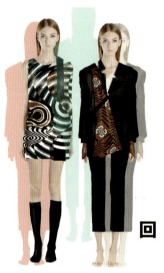

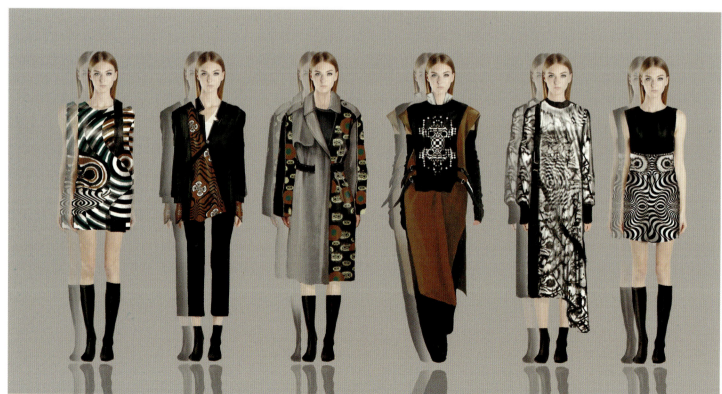

陈雅　　Flow · 韵　　　　　指导教师 – 陈燕琳

当一滴墨滴入一汪清泉，相撞产生出梦幻般的视觉效果，用凝固的立体造型，将这种水墨韵味定格在服装之上，再以"衣人合一"的动态身姿，二次诠释水墨艺术的形神交融、天人合一之韵味。

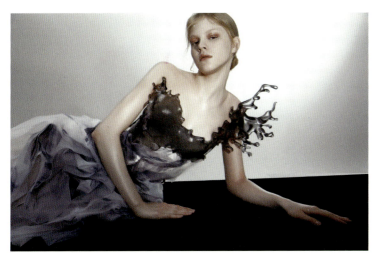
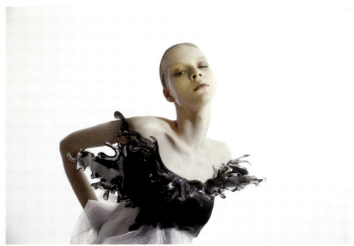
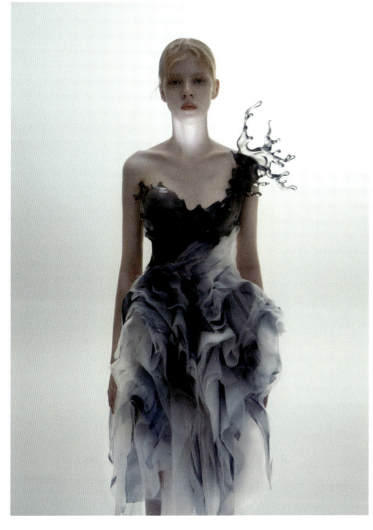
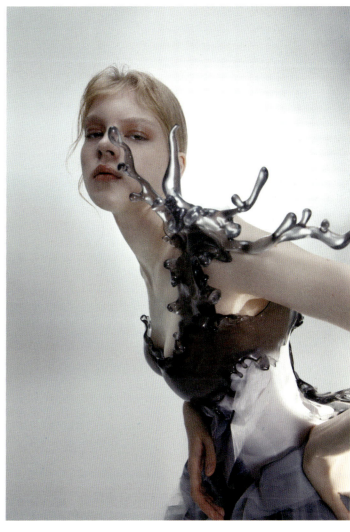

| 染织服装艺术设计系 | DEPARTMENT OF TEXTILE AND FASHION DESIGN | 吴碧静　风将军 | 指导教师 – 鲁闽 |

"风狮爷"，它是闽南文化中的一种民间风俗，寄托人们祛邪、避灾、祈福的愿望。通过对风狮爷形象的再刻画，借助风狮爷的美好含义，赋予服装积极正面的意义，将传统文化融入生活方式。

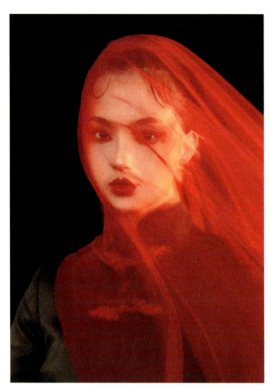
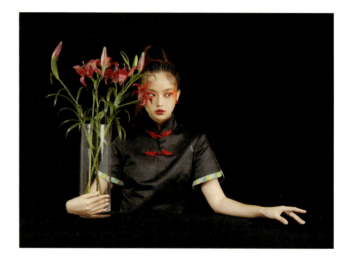
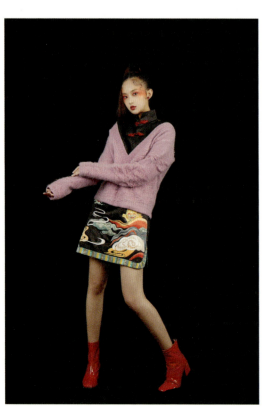
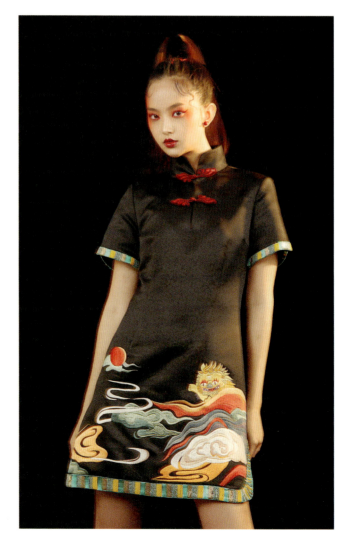

染织服装艺术设计系 | DEPARTMENT OF TEXTILE AND FASHION DESIGN

李娜　变色女装

指导教师 – 杨静

细菌具有顽强的生命力和丰富的艺术表现力，作品以"菌"为主题进行设计，以光感变色线结合不同工艺构成面料。在阳光下服装逐渐由苍白到绚烂，如同花朵静悄悄地绽放，仿佛具有了活力，这是对生命的赞美与追求。

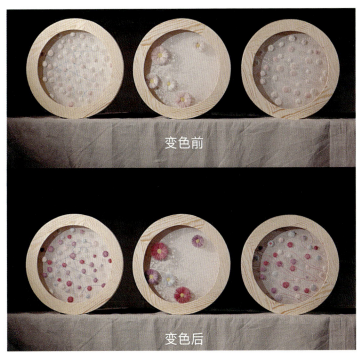

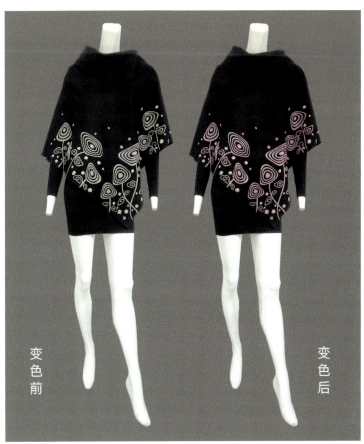

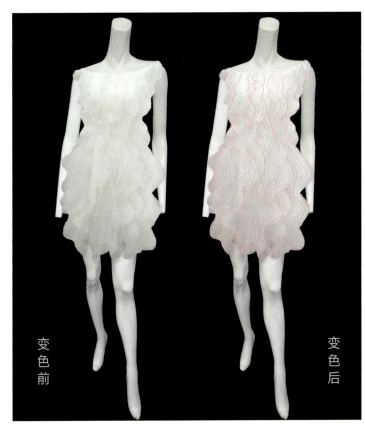

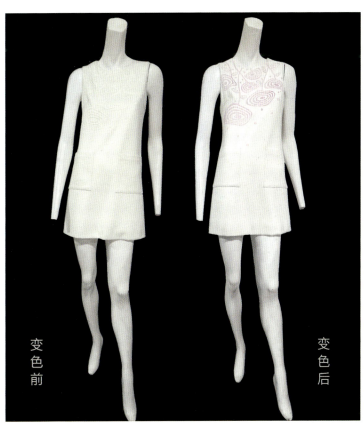

陈思含　　　孙嘉羚　　　陈洁　　　邓朝龙

刘佩洋　　　方梦瑶　　　杨莎莎

高明

DEPARTMENT OF CERAMIC DESIGN

陶瓷艺术设计系

主任寄语

2020年的毕业生注定是会被学院的历史时常记起和谈起的特殊一届。因为你们在这样一个年份，伴随国家和世界经历了这场史无前例的疫情，并用特殊的方式展示了你们的作品，让所有人见到你们是如何在毕业创作时间被压缩到无法透气的极限中克服身心的困难为我们呈现了你们最精彩的青春才学与光华。

陶瓷专业的特殊性恰恰需要在漫长时间中建立起泥土形式与人的深厚情感，这漫长而复杂的工艺过程是陶艺作品之所以感人的灵魂所在。你们面对短而又短的毕业创作时间，除了在工坊间日夜操劳基本别无他法，这也是传统陶艺人最真诚最朴素的方式。而线上展览的设计又占用了你们大量的"额外"时间，但你们却并未因此和创作条件的受限稀释学术水准，毕业展览和毕业答辩给了所有人了不起的答案。

几年来，你们的每一个进步总是不断给老师带来惊喜，你们在这里学会了制器，学会了创造。你们的毕业作品呈现了你们所受的良好教育和你们对世界的独特认知。你们借助陶瓷艺术获得了与历史与传统与生活的渊源厚养与心手相应。因为我相信陶瓷艺术所蕴含的从技术到艺术，从束缚到自由，从追随到创造，从现在到未来，从物质的感知到精神的提升全方面的润物无声深深地改变了你们。

艺术要做得不同非常不易，艺术的不同，其实是要做到如何保持各自心灵的不同。"独立之精神，自由之思想"，由你们通过各自富于才情的艺术形式来传递是我们老师对你们最深切温热的期盼。

陶瓷艺术设计系　DEPARTMENT OF CERAMIC DESIGN　　陈思含　再生　　指导教师 – 郑宁

昆虫渺小脆弱却常展现出强大的生命力，我总是被它们吸引。作品对昆虫的形态进行解构和变化重组，弱化了自然生物的感觉，增强了人工的痕迹和机械感，模糊了自然与人造物之间的界限。

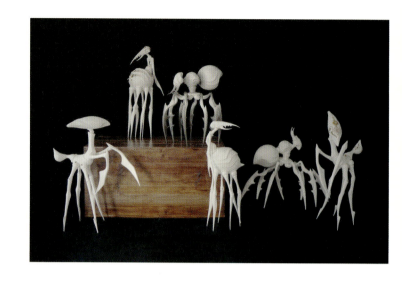
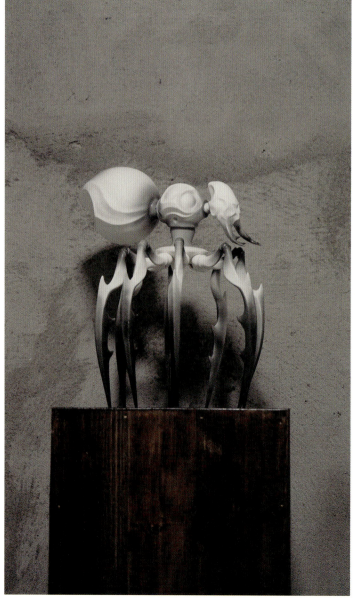
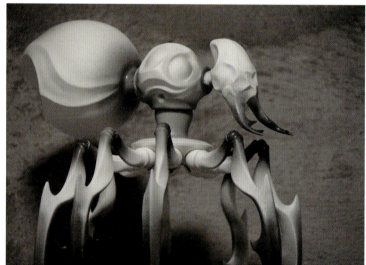
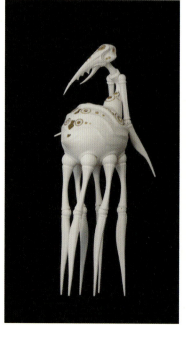
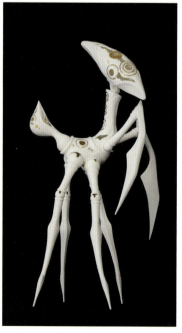

孙嘉羚　镜中的幻影

指导教师 – 白明

玩偶与玩家之间有着很有趣的联系，因为玩偶同时满足了人的支配欲与需要陪伴的心理。因此玩偶经常被视作玩家进行自我投射，承载欲望表达的客体。凝视玩偶就像是凝视自己的镜像。

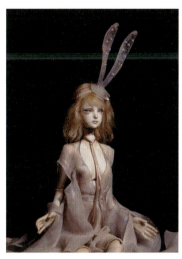
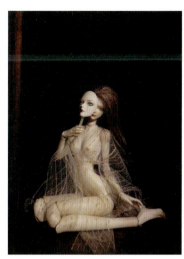
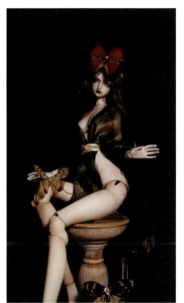
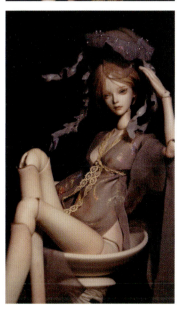
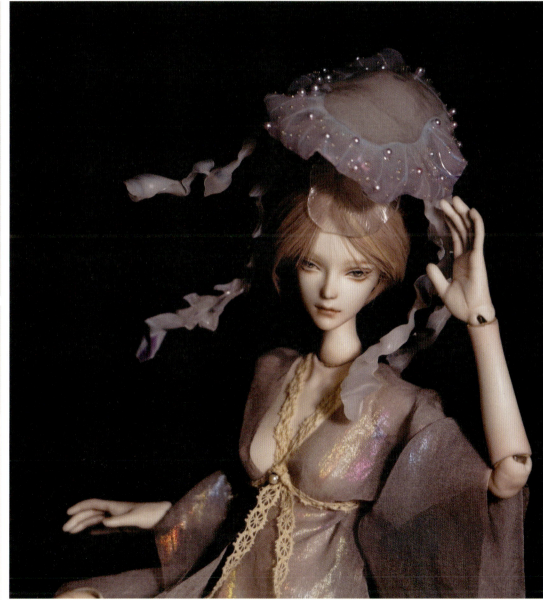

| 陶瓷艺术设计系 DEPARTMENT OF CERAMIC DESIGN | 陈洁　花非花　脉　不平静的面 | 指导教师 – 刘润福 |

褶皱是生活中常见的一种自然肌理。形态丰富而意蕴悠远。作品以褶皱元素为创作基点，尝试通过陶瓷材质外在变化的细微表现，探索褶皱内在的细腻情感。

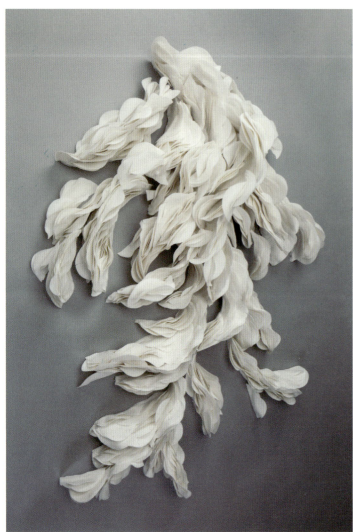

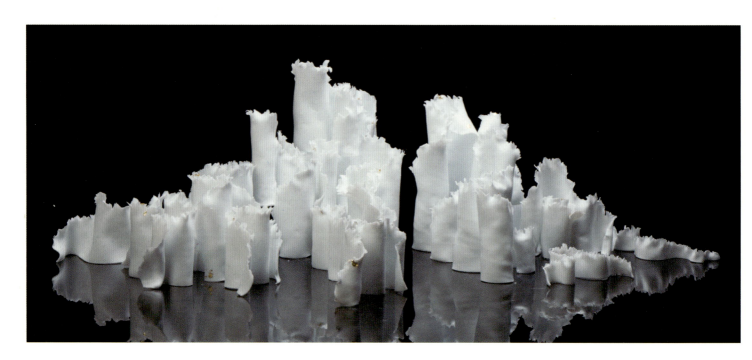

邓朝龙　印纹之美

指导教师 – 邱耿钰

印纹工艺是一种古老的坯体装饰方法。在课题研究的过程中，尝试从印纹内容、工艺方法和表现形式三个方面进行创新，希望借用这种看似传统的表现形式，体现某种新的创作理念和审美判断。

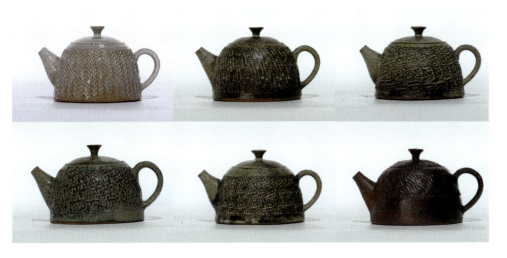

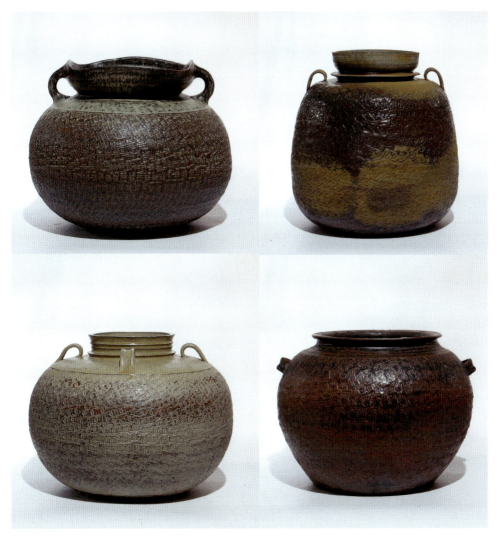

| 陶瓷艺术设计系 DEPARTMENT OF CERAMIC DESIGN | 刘佩洋　迷·域 | 指导教师 - 白明 |

作品主题围绕迷宫展开，分为两个系列，分别侧重单体塑造组合摆放与装置形式。这里我们可以将迷宫理解为在神秘、未知的空间中探索。通过以陶瓷材料为主与综合材料的结合，希望为迷宫空间赋予更多细微而深刻的情感。

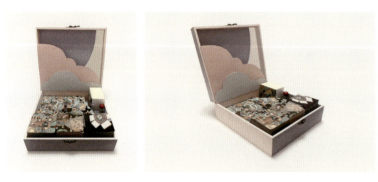

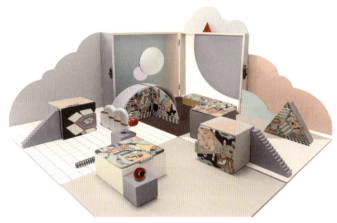

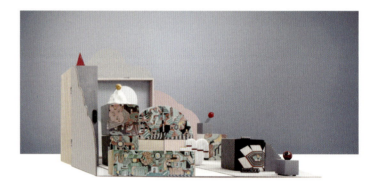

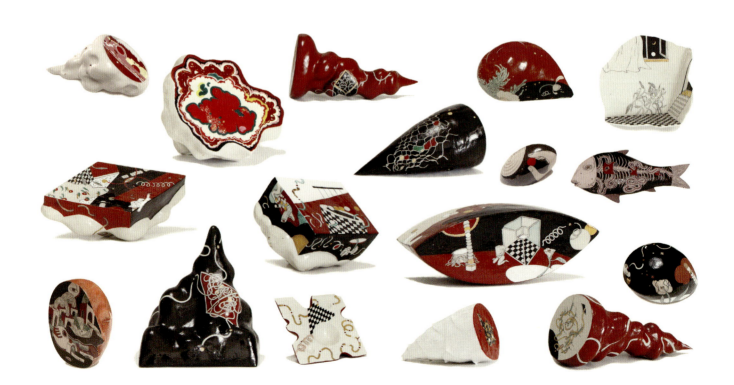

陶瓷艺术设计系 DEPARTMENT OF CERAMIC DESIGN

方梦瑶　生生之韵　生生之意　生生之艺

指导教师 - 杨帆

种子孕育生命，象征希望，它们遇到合适环境就生根发芽，生命的生生不息最令人感动。作品源于对自然种子的感悟，是将外部复杂的凹凸纹络与整体饱满的形态结合创作而成的陶瓷器物系列，表达器物质朴又富有生命力的感觉。

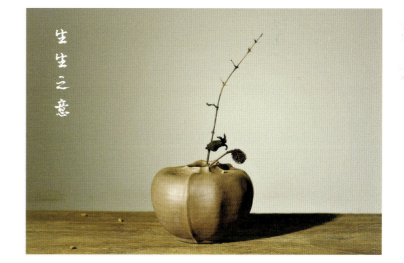

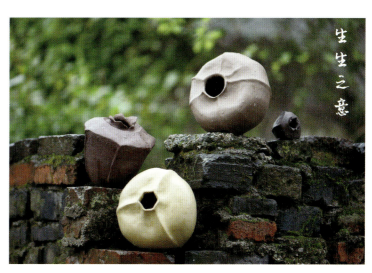

| 陶瓷艺术设计系 | DEPARTMENT OF CERAMIC DESIGN | 杨莎莎　故城草木深　城迹 | 指导教师 – 白明 |

铁与瓷，两种具有截然差异历史与文化属性的物质材料经过火的洗礼碰撞交融在一起，这种置换的属性好似在时代冲击下新旧力量的对抗，最终维持在一种异样化的和谐状态之中。

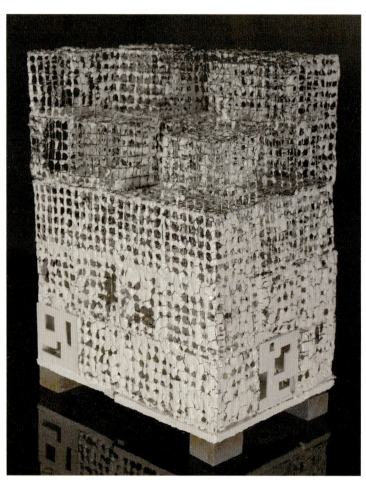

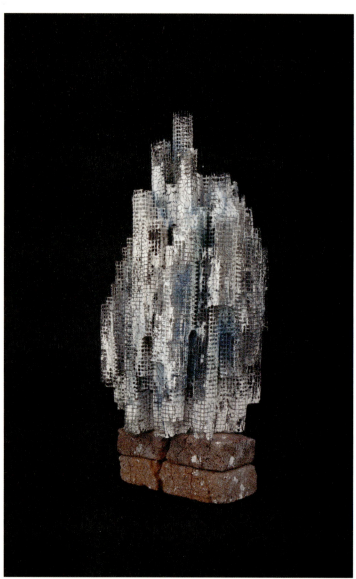

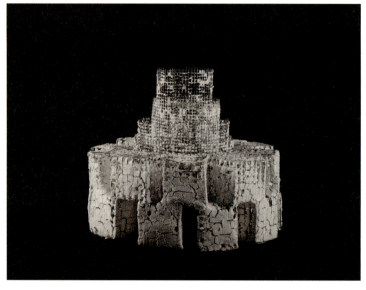

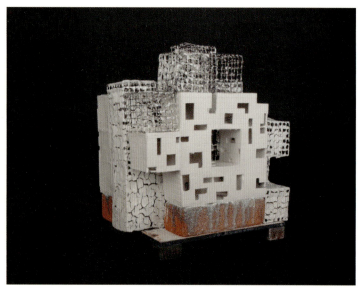

陶瓷艺术设计系 DEPARTMENT OF CERAMIC DESIGN

高明

生如夏花
水边的阿狄丽娜
弦乐四重奏

指导教师 - 王辉

作品取材于荷花、荸荠、花生，从自然形态中提形塑器，制作工艺传承了传统紫砂塑器的特点，并结合当下审美体验，通过聆听自然、感悟自然，将自然之美融入艺术之境，表达了充满挚爱地注视自然，感知生命的内心情感。

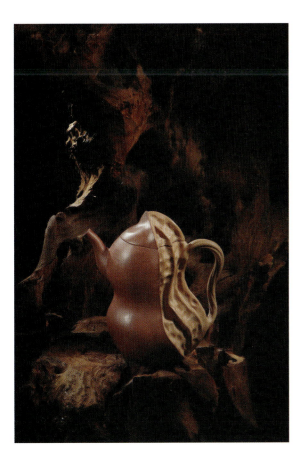
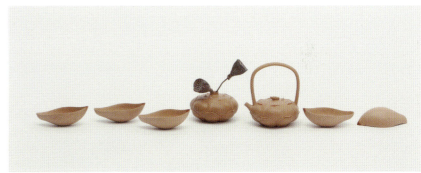
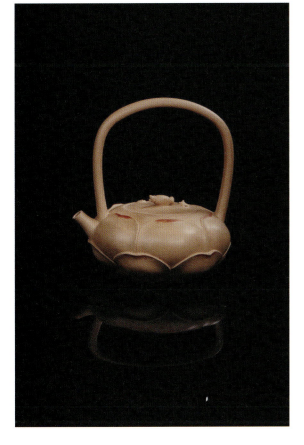
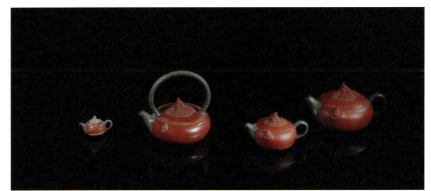

陈思　　陈璟瑜　　康婧　　陈为

何浩宇　　陈默　　杨添净

洪鑫　　吴煜瑶　　鲍齐　　王滢

张垣　　康欣羽　　刘明惠

李文心　　张佳　　卢莹　　戴詠君

杨羚　　张君奕

DEPARTMENT OF VISUAL COMMUNICATION

视觉传达设计系

主任寄语

春天已过,即将踏入盛夏季节,明明已是紧张的毕业季,但清华园依然非常安静。视觉传达设计系建系 64 年来,毕业创作展览第一次将在线上举办,可以预见从此以后线上展将成为呈现毕业创作成果的主要形式。

停课不停学,先前制定的教学计划照常进行,学校并没有因疫情降低学术标准,同学们也依然对自己设定了很高的要求。视觉传达设计系即将毕业的 49 位本科生和 30 位硕士研究生(含 9 位科普硕士)分散在全国各地甚至海外,克服焦虑烦躁和创作条件上的制约,依然展现出了严谨的专业态度和创新性专业探索与思考,一如既往地呈现出了很高的作品完成度和多样的作品风格。

毕业创作过程一定给同学们带来许多思考,在这个特殊的时期,我想应该还有许多超越专业领域的收获。走出清华园,各位将开启新的人生旅程,面对太多的不可预知,相信大家定会不忘初心,践行理想,请谨记陈寅恪先生"自由之思想、独立之精神"的教诲,你们会越来越好,这个世界也会更有希望。

常联系,常回来看看。

| 视觉传达设计系 | DEPARTMENT OF VISUAL COMMUNICATION | 陈思 | 声绪 | 指导教师 – 周岳 |

作品通过计算机生成的方式表现了四种自然界的运动状态，以其为载体再现秦汉时期漆器纹样中的"动势美"。并通过声音与视觉表现联动的交互方式，让观者多感官地感受"动势美"，体悟传统的自然之道，释放心绪。

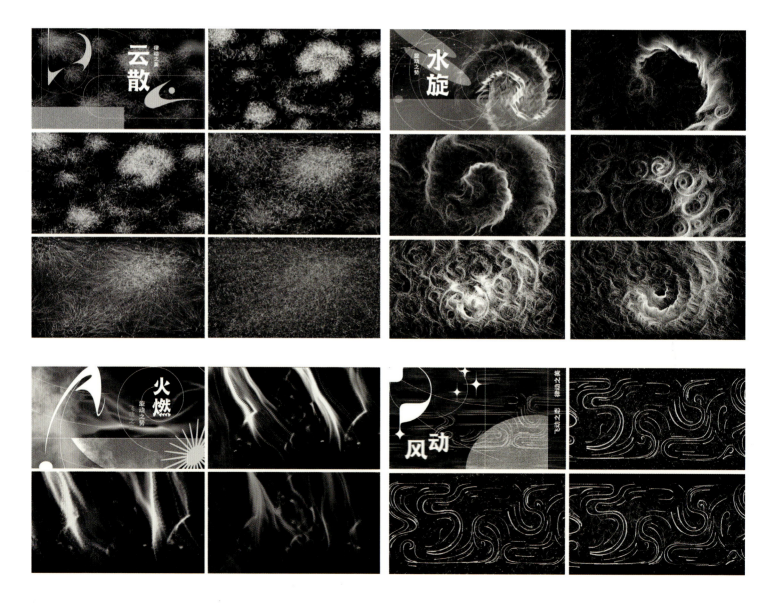

视觉传达设计系　DEPARTMENT OF VISUAL COMMUNICATION　陳璟瑜　平等宣言　指导教师 – 陈楠

性别刻板印象无所不在，该如何打破？透过平面印刷与互动设计的结合，创作一款趣味性互动设计，希望能以更轻松活泼的方式述说相关议题，尊重他人，了解自己。

| 视觉传达设计系 | DEPARTMENT OF VISUAL COMMUNICATION | 康婧 | "学院派"美术画材品牌视觉形象设计 | 指导教师 – 千哲 |

"学院派"是以产品包装系统为载体的美术画材品牌视觉形象设计。设计实践通过明确品牌定位、目标受众、核心价值理念及品牌架构，从产品品牌形象设计研究入手，对"学院派"品牌的视觉识别系统展开设计。

陈为 — 标签时代

指导教师 – 王红卫

毕业设计以图形符号为视角，针对社会语境中的"身份标签"进行重新解读，通过跨领域的设计表达，以期推动人们正确认知事物，实现人与人之间认知的客观与公正。

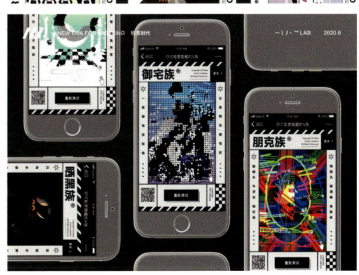

视觉传达设计系 | DEPARTMENT OF VISUAL COMMUNICATION | 何浩宇　增强现实辅助阅读应用设计 | 指导教师 – 赵健

这是一个通过增强现实将纸质阅读和数字阅读相结合的设想，借此研究在增强现实语境中，文字在空间、光线和观者视角等因素下通过动态响应，改善阅读体验的设计思路和方法，尝试将其应用到界面设计当中。

文字大小、字重根据纵深空间响应变化

模拟人眼视焦效果

视觉传达设计系 / DEPARTMENT OF VISUAL COMMUNICATION

陈默　无龄外传

指导教师 – 陈楠

作品试图将传播学中刻板印象的干预方法与视觉设计表达相结合，通过后现代艺术打碎重组拼贴再塑造积极的新型老年图鉴来对抗老年刻板印象。

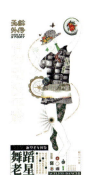 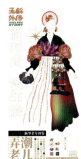 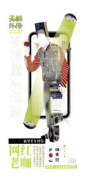

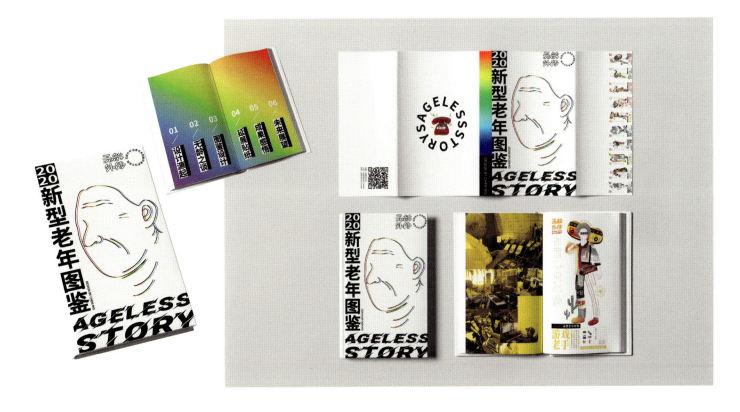

视觉传达设计系 DEPARTMENT OF VISUAL COMMUNICATION

杨添净　Hello, Bomber

指导教师 – 黄维

作者根据"90后"年轻人所面临的职场心理压力，运用品牌形象设计理论与方法，创作了 B&B 艺术玩具品牌形象，通过凝练品牌文化基因，塑造 IP 形象等方法，探索如何为将艺术玩具培育成 IP 品牌资产打好形象设计基础。

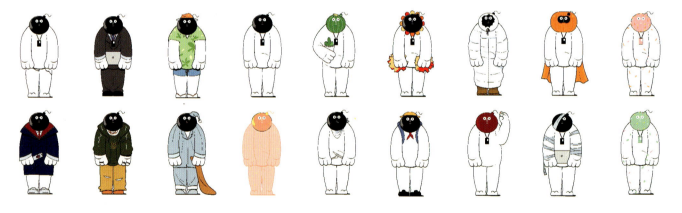

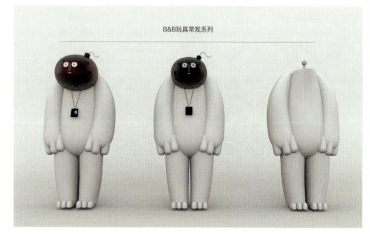

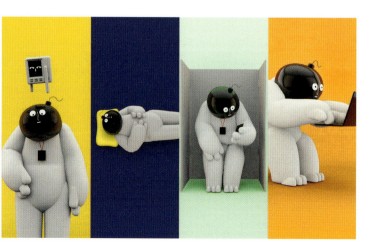

| 视觉传达 设计系 | DEPARTMENT OF VISUAL COMMUNICATION | 洪鑫 | 灵感工厂——灵感创造与加工的视觉化共创平台 | 指导教师－陈楠 |

灵感工厂，帮助你创造灵感，实现个性化商业 IP 的构建！在这里，你可以选择任意小说、风景，以任意角度为切入点，激发灵感。本次毕业设计，以小说《阿拉比》的解构为例，阐释该平台的实操流程。

| 视觉传达设计系 | DEPARTMENT OF VISUAL COMMUNICATION | 吴煜瑶　"小面神"品牌形象设计 | 指导教师 – 黄维 |

我从中国面食文化中凝练出"小面神"形象，并注入"祈愿"的文化基因，通过人格化叙事、卡通造型和《拜托了小面神》绘本等视觉形式，传播品牌 DNA，探索如何将"小面神"形象培育成中国优秀文化的 IP 资产的路径。

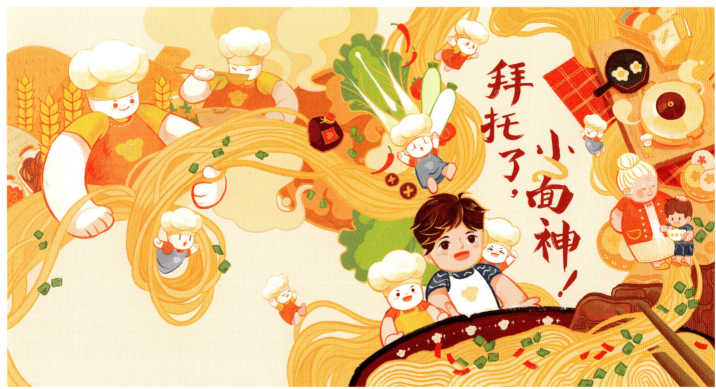

鲍齐 — 《黄山万象》图形文创设计 — 指导教师-李德庚

以黄山景区为创作原型，运用图形符号的设计方式，创作黄山景区的文创产品，传递黄山"仙山"、"仙境"的地域特色与人文内涵。

鳌鱼驮乌龟 Tortoise Riding Turtle

梦笔生花 Pen Blooming in a Dream

仙人晒靴 Immortal drying boots

金鸡叫天门 Golden Rooster Crow to Celestial Gate

草与牛皮纸是富有诗意的材质，气质温和质朴，亦可降解循环，用于包装之中仿佛只是其生命中的一个过程，等待一切结束，又回归自然，尘归尘，土归土。

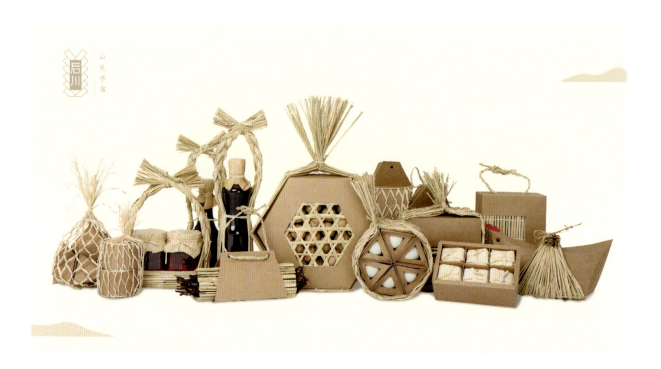

视觉传达设计系 | DEPARTMENT OF VISUAL COMMUNICATION | 张垣 | Call Me by My Name | 指导教师 – 千哲

这是一种基于听障儿童视觉和触觉的沉浸式互动设计。它在听障儿童和语言学习之间寻求一种新的方式。在这个设计中，每一个听力受损的孩子都可以在"树洞"中探索精灵的呼唤、问候和交友，这也是语言发音的学习过程。

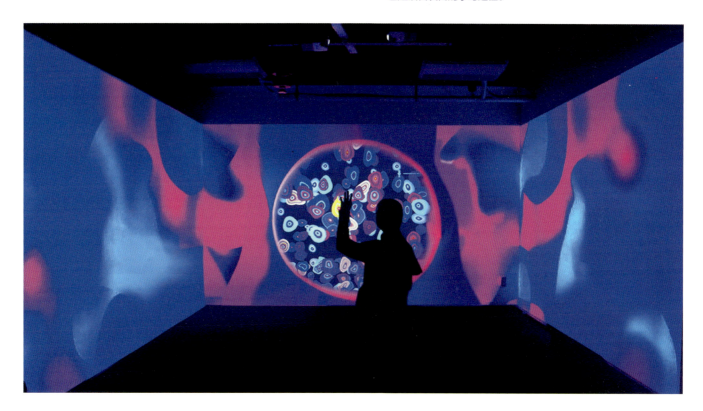

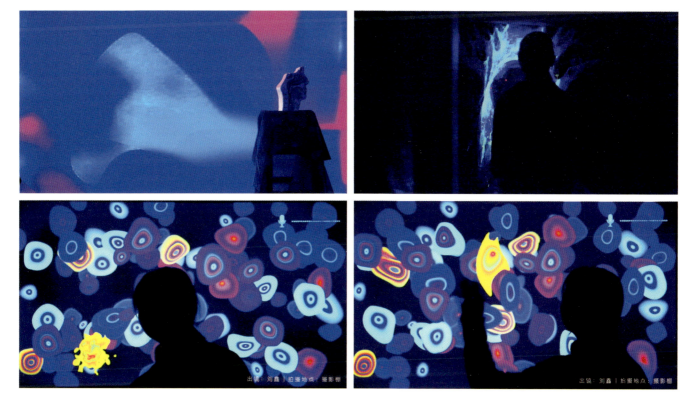

| 视觉传达设计系 | DEPARTMENT OF VISUAL COMMUNICATION | 康欣羽 | 李大柱的日常 | 指导教师 – 祖乃甡 |

以 20 世纪 60 年代后期海报风格为灵感的人物形象再设计作品。

跳广场舞

累了

在吗？

幸福哦

自拍

哦嚯

委屈

好嗨哦

看剑

比心

尴尬的微笑

无语

抱抱

怪我咯

老铁冷静

视觉传达设计系 DEPARTMENT OF VISUAL COMMUNICATION　　刘明惠　面孔：新世界　　指导教师 - 王红卫

基于2020疫情发展下的双线互动书籍。图片采用关键词抓取的方式解构《瘟疫与人》一书，正文则按时间脉络梳理此次事件及部分理论评论。通过以虚写实的方式表现面对疫情千人一面、相由心生的众生相。

| 视觉传达设计系 | DEPARTMENT OF VISUAL COMMUNICATION | 李文心 | 基于中国历史年表考察的时间线再设计 | 指导教师 – 向帆 | 56 |

历史年表是表达历史信息的重要形式。自司马迁之《史记》以来中国历史学家大多采用"经纬成文"的视觉形式表述历史的演变。作者期望通过研究和设计实践，挖掘更多的视觉表达形式，使历史朗然可观。

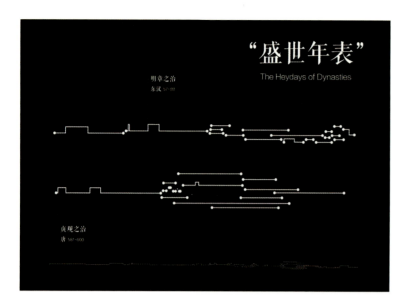

"盛世年表" The Heydays of Dynasties

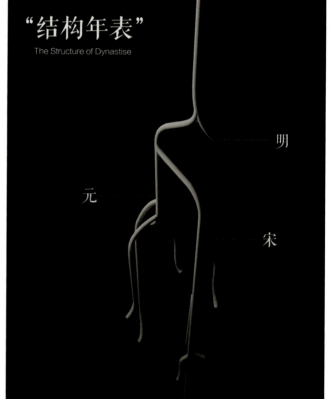

"结构年表" The Structure of Dynastise

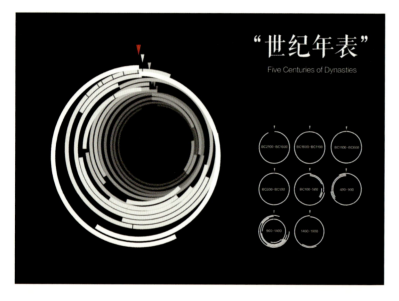

"世纪年表" Five Centuries of Dynasties

"内容年表" Events in Dynasties

| 视觉传达设计系 | DEPARTMENT OF VISUAL COMMUNICATION | 张佳 | 贝氏书筑 | 指导教师 – 王红卫 |

作品以著名建筑大师贝聿铭的作品为基础，以书籍为载体，展示其独特的建筑设计语言与韵律，探讨建筑设计手法对书籍空间的增强作用。

视觉传达设计系 DEPARTMENT OF VISUAL COMMUNICATION　　卢莹　　导览地图性别化设计　　指导教师 – 陈磊

基于男女两性在地图能力与视觉审美上的差异表现，作者对导览地图的图形、色彩、空间、文字、形式进行性别化设计，探索什么样的导览地图符合女性性别化的需求，什么样的导览地图符合男性性别化的需求。

戴詠君 — 澳门新八景视觉形象设计研究

指导教师 – 顾欣

澳门新八景视觉形象设计，以八景有形文化资产的建筑元素，以澳门特色的葡砖作为灵感来源进行造型设计，呈现"中西交融"、"文化多元"的气质，让更多人知道澳门新八景的旅游资源。

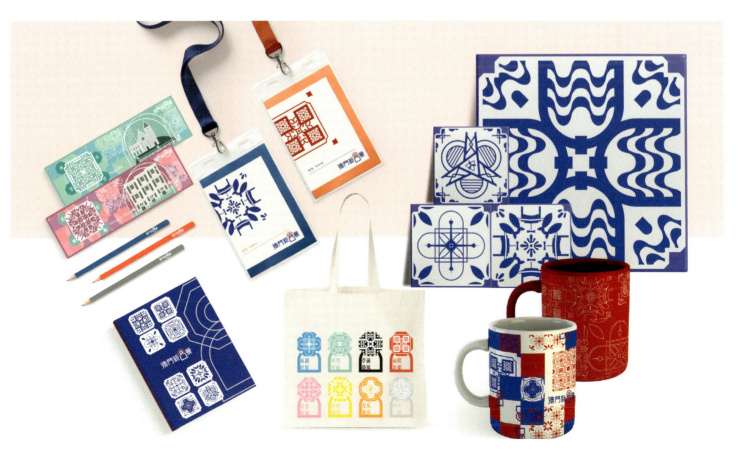

| 视觉传达设计系 | DEPARTMENT OF VISUAL COMMUNICATION | 杨羚 | 荒野 | 指导教师 – 赵健 |

《荒野》的文本内容由两部经典作品及图像所组成，通过文本材料的交叠与互文的形式描绘繁茂表象下的世界。本书在信息的架构方面将文本分为"图像"、"注释"与"正文"三个层次，构建兼容不同阅读方式的组织架构。

 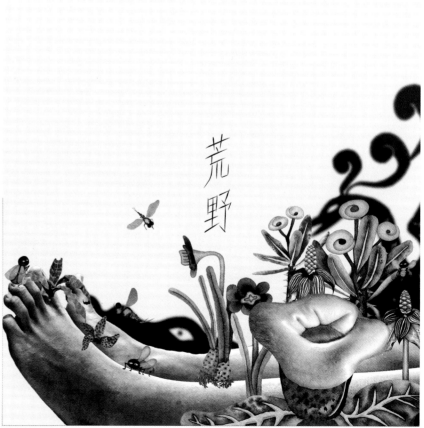

视觉传达设计系 DEPARTMENT OF VISUAL COMMUNICATION

张君奕　"三只小兔"儿童运动馆品牌形象设计　指导教师 – 黄维

这是基于品牌基因而创作的品牌形象识别系统设计。作者凝练出"快乐"的品牌基因，运用品牌形象设计和服务设计等理论与方法建构了品牌文化、服务体系和视觉表现系统，目的是为将品牌形象培育成品牌资产奠定基础。

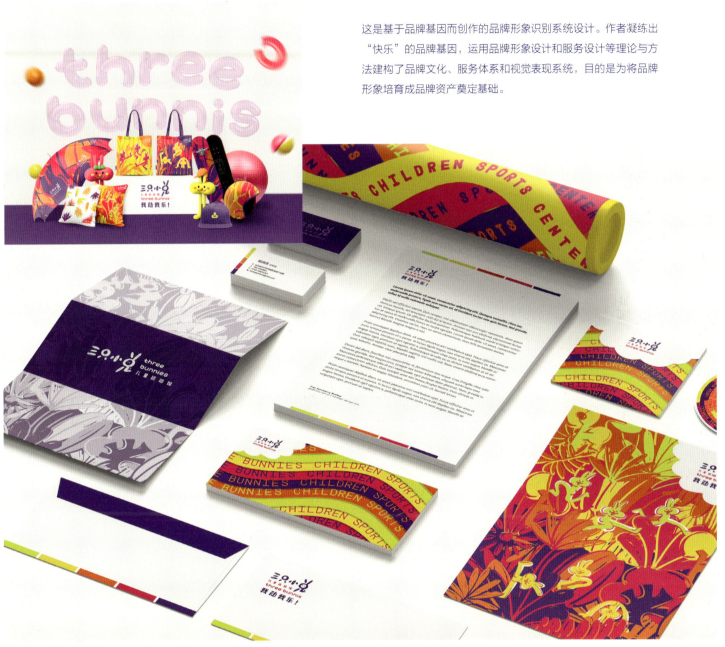

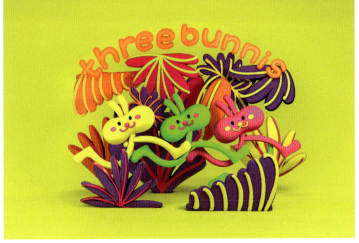

程明	戴紫婷	梅勇强	王浩
王馨仪	魏建雪	岳祥	
张泽栋	周瀚翔	周慧子	周涛
朱楚茵	朱琳	王琰	

DEPARTMENT OF ENVIRONMENTAL ART DESIGN

环境艺术设计系

主任寄语

2020年，环艺系14位硕士研究生经历了不同以往的特殊毕业季。由于新冠疫情，他们分散于全国各地的家中，边抗"疫"、边以网络形式坚持上课，与院系和各自毕业指导教师交流沟通。疫情的突然降临使很多同学并无准备，电脑设备、图书资料等还在学院教室或宿舍中，寒假之后准备的设计现场调研与踏勘也无法如期进行。但突然降临的困难并没有难住年轻学子们勇往直前的心。他们身在自家，心系清华，按照学校、学院、环境艺术设计系与导师们的计划与安排认真工作、潜心调研、精心设计，通过互联网与院系和导师就毕业设计、毕业答辩、毕业展览保持持续交流沟通。经过开题、中期与答辩，他们完成了毕业设计并首次在线上平台展示丰硕成果。2020年的硕士毕业生遭遇到了难以预料的困难，同学们也由此收获到了难以多得的体验，这一难得的经历将伴随他们的成长，成为成长中不竭的助力。祝他们在经历了2020年从冬到夏特殊时期的特殊锻炼后更加成熟、更加坚韧，在今后的人生征途中，不畏艰难险阻，实现梦想与伟大抱负，永远骄傲于自己的时代与清华美院环艺人。

| 环境艺术设计系 | DEPARTMENT OF ENVIRONMENTAL ART DESIGN | 程明 | 意大利莫里工业区环境更新设计 | 指导教师 – 宋立民 |

意大利莫里工业遗产区位于阿尔卑斯山脉南麓，拥有近百年历史，该地区自20世纪80年代荒废至今。设计从"场所－自然－人"三者的共生关系展开，以环境整体策略对该区域进行更新改造，使莫里工业区成为该区域的活力源泉。

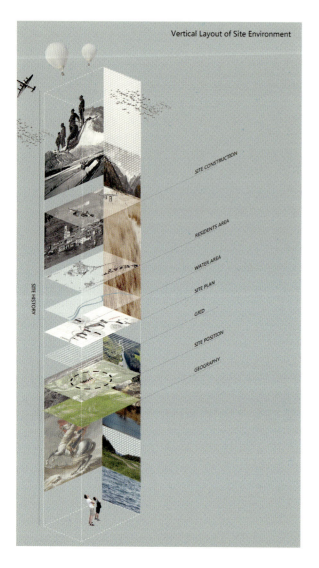

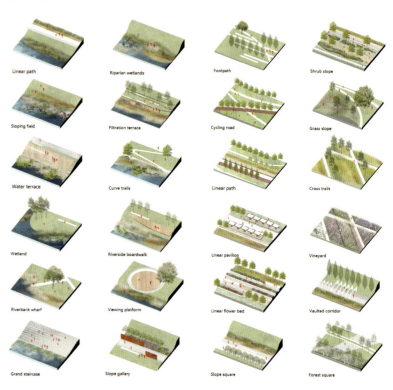

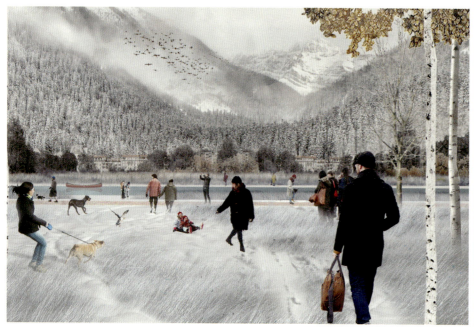

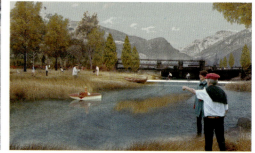

环境艺术设计系 DEPARTMENT OF ENVIRONMENTAL ART DESIGN

戴紫婷 消费模式转型的购物空间设计研究

指导教师 - 崔笑声

作品从经济转型形式、购物消费空间与艺术的关系、当前社会购物消费文化三个方面入手进行研究，探析消费方式转型下购物空间的设计策略。以千禧一代为设计目标人群，设计新的商业购物空间。

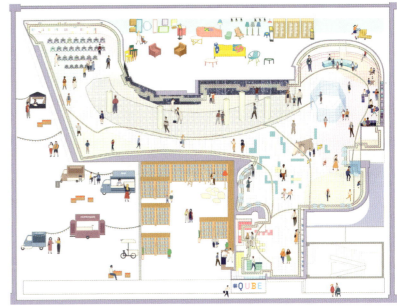

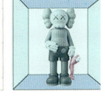

环境艺术设计系 DEPARTMENT OF ENVIRONMENTAL ART DESIGN

梅勇强 元大都城垣遗址公园东段景观设计

指导教师 – 方晓风

"公园压倒遗址，如何协调公园与遗址的关系"是选题的核心问题。基于历史信息深度解读，通过策略模式的研究并将其应用在场地设计之中，合理协调遗址与公园的关系，激发城市遗址的景观生命力。

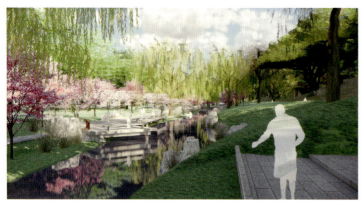
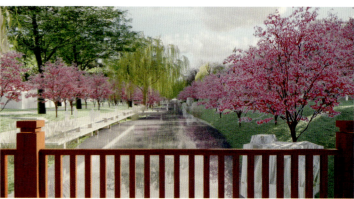
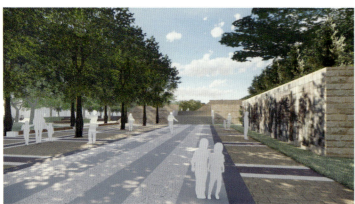

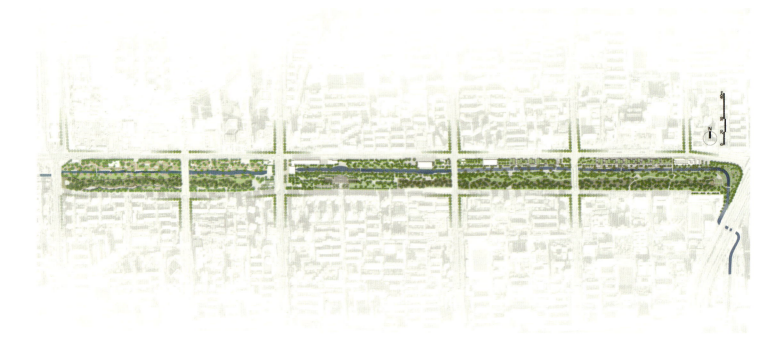

视知觉原理下的中信集团展厅设计

王浩 　指导教师 – 杜异

本课题基于视知觉原理，以中信集团展厅进行设计实践。根据中信集团的发展历程、企业精神和场地特征，尝试以"摸着石头过河"这一概念进行空间设计，并将视觉生理、视觉认知的内容应用到具体方案中。

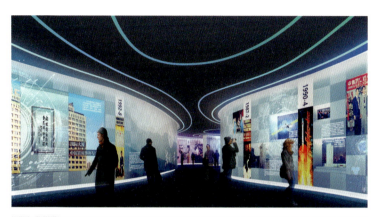
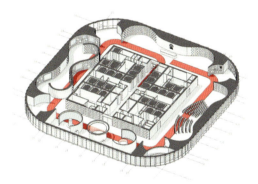
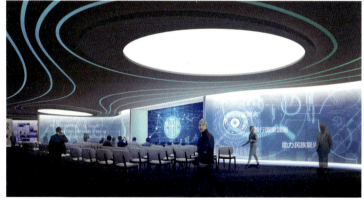

环境艺术设计系 | DEPARTMENT OF ENVIRONMENTAL ART DESIGN

王馨仪　丁肇中科技馆　　指导教师 – 苏丹

丁肇中科技馆建于山东省日照市青岛路以东的奥林匹克水上公园内，总建筑面积为1.8万平方米。设计主要内容为将浸没式体验空间应用在丁肇中科技馆室内常设展区：序厅、实验厅和AMS厅，实验研究和艺术空间相结合。

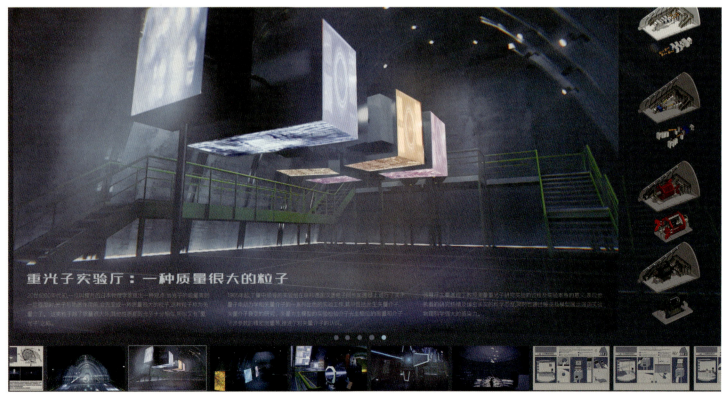

菜市场爱幻想

魏建雪　　指导教师 – 梁雯

本设计重构了一种新菜市场模式：将现实世界中空间场景的合理性与虚拟空间中消费体验的刺激力合二为一，这种差异的集合使菜市场承载更多围绕买卖展开的事件或活动，成为"无数事件交互碰撞的反应堆"。

日常生活视角下的煤矿社区改造

岳祥 　指导教师 – 苏丹

哲学是思辨的工具，煤矿是我儿时的记忆，通过列斐伏尔日常生批判理论解析煤矿社区异化的原因，将其与煤矿的设计改造相结合，既可以将哲学实践化，亦可以使工业遗产保护与研究更加深化，希望昔日的煤矿社区再现辉煌！

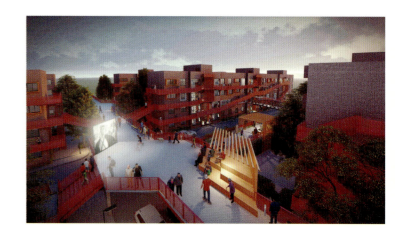

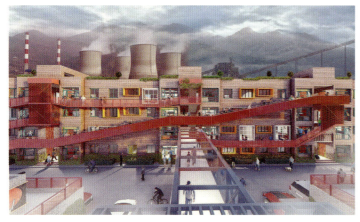

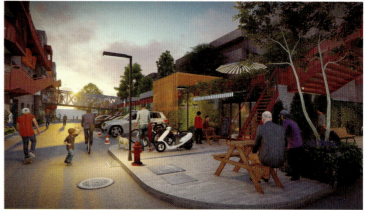

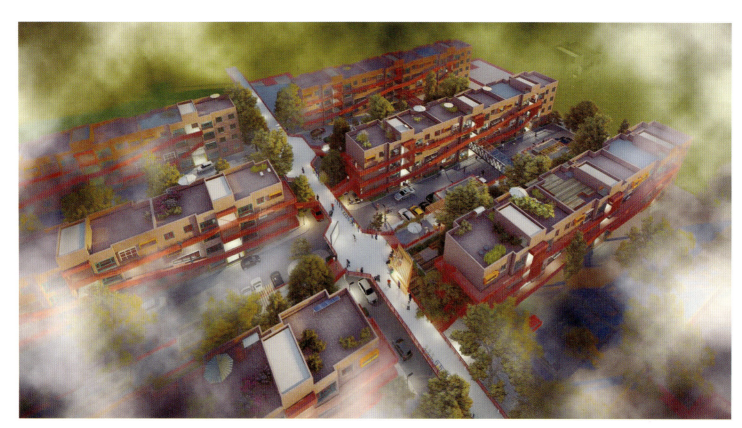

张泽栋 | 河北省坊口村公共空间环境设计 | 指导教师 — 宋立民

作品以坊口村的一块目标场地为设计对象，以公共空间为切入点，营造一种能够让村民、游客、动物和谐共存的乡村环境。设计注重空间的功能多样性以及边界模糊性，并将村民的农事生产活动转化为景观资源。

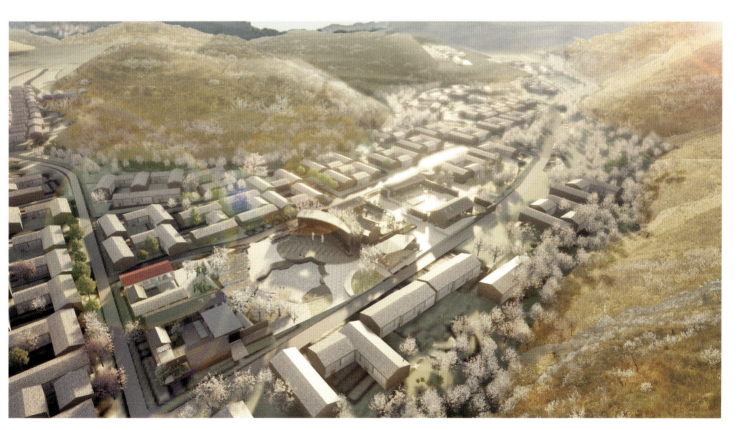

周瀚翔　"孔隙"中的居住社区

指导教师 – 崔笑声

各种闲置空间构成了城市中的"孔隙"，如果利用得当，就可以让居住空间获得良好的弹性，使居民更舒适便捷地生活。方案立足"孔隙空间"，将一座现有商业建筑的部分室内空间更新为一个依托垂直社群的综合性居住社区。

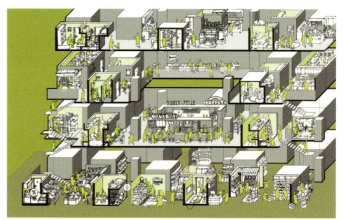

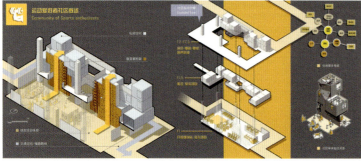

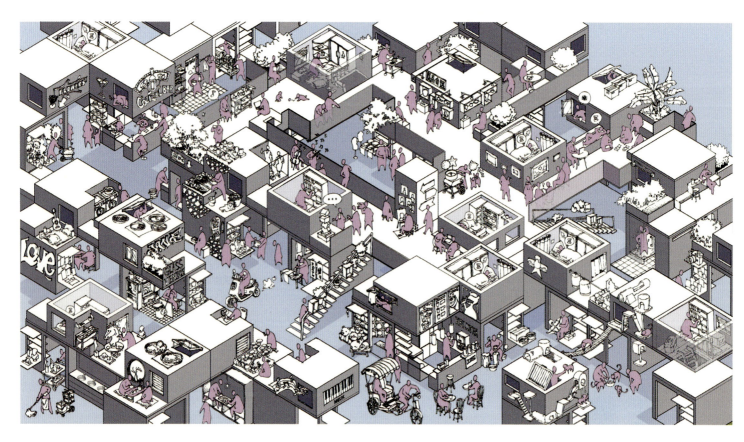

| 环境艺术设计系 | DEPARTMENT OF ENVIRONMENTAL ART DESIGN | 周慧子 | 赣商文化背景下南昌博能艺术中心设计研究 | 指导教师 – 苏丹 |

设计主要研究赣商会馆文化对南昌博能艺术中心的影响。以空间组构为切入点，从传统会馆建筑空间与装饰语言模式以及赣商儒道精神内核展开研究，揭示空间潜藏的社会秩序与组织文化。

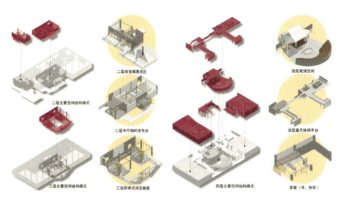

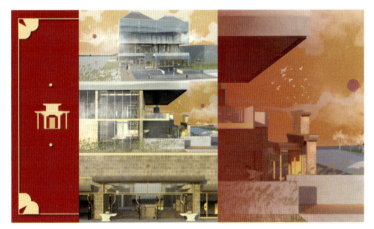

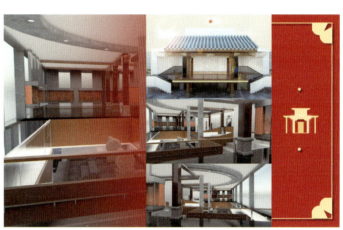

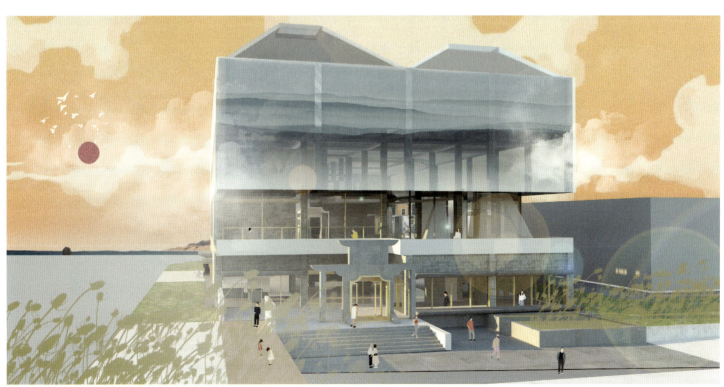

环境艺术设计系 | DEPARTMENT OF ENVIRONMENTAL ART DESIGN | 周涛 | 城市老旧居住小区的公共空间改造研究 | 指导教师 – 崔笑声

居住小区公共空间是和城市居民生活息息相关的活动场所，邻里关系也是中华民族最为看重的人际交往关系之一，通过研究小区公共空间与居民交往行为的关系，尝试探索老旧小区改造设计的新策略。

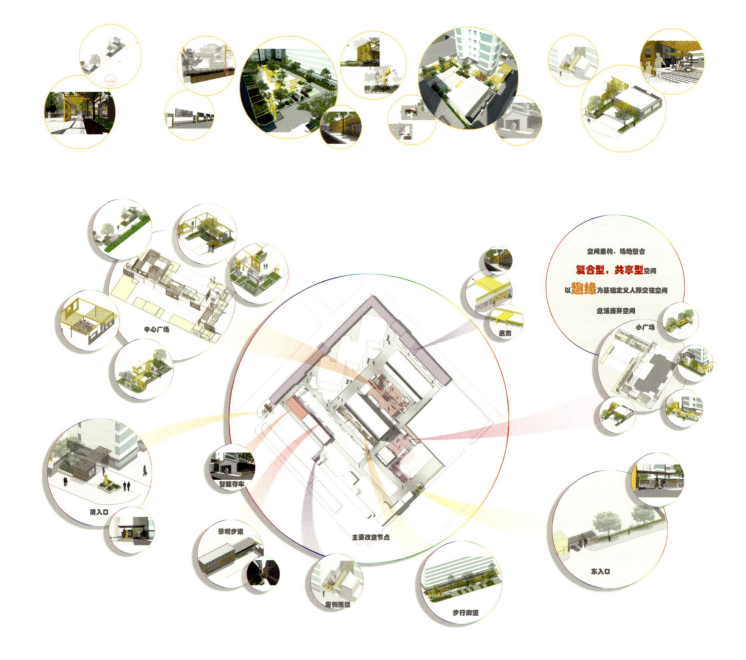

酒店客房空间用户体验研究

朱楚茵 指导教师 – 张月

什么是环境空间用户体验？本次设计以客房作为个案入手，对入住用户行为、用户视线进行分析和模拟，从用户体验的视角，构建酒店客房用户体验评价体系，并通过设计方案进行验证。

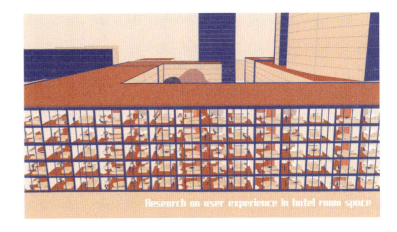

Research on user experience in hotel room space

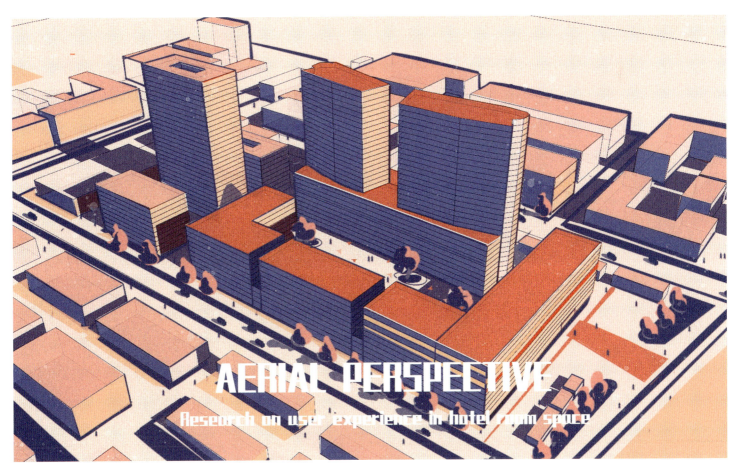

AERIAL PERSPECTIVE
Research on user experience in hotel room space

北京市丰台区某机构养老项目交往空间设计研究

朱琳　指导教师 – 李朝阳

本设计以机构养老中的老年交往空间作为设计对象，以自理、介助老年人群为目标人群，结合服务模式的转变，对老年公共交往空间进行进一步定义，探索新的设计思路。

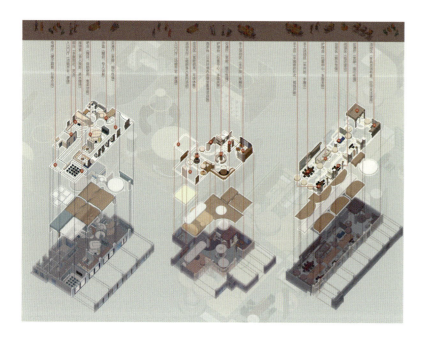

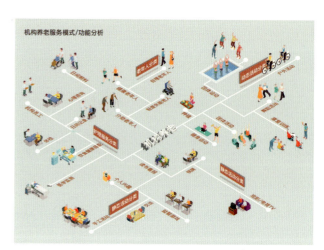

机构养老服务模式/功能分析

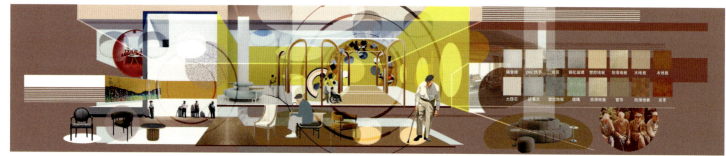

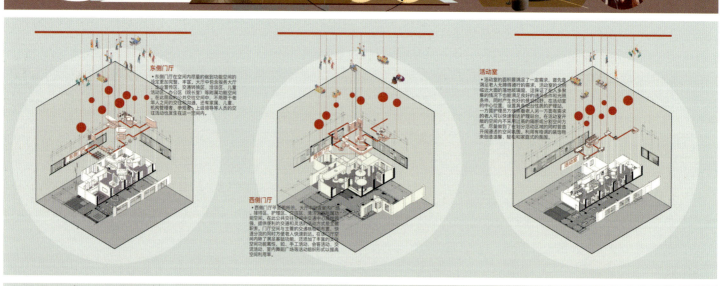

东侧门厅
东侧门厅在空间内尽量的做到功能空间的设定更加完善、丰富。大厅中包含服务大厅，功能宣传区、交通转换区、洽谈区、儿童活动区（等候室）等附属功能空间。在这层级的公共交往空间中，不局限于老年人之间的交往活动，还有家属、儿童、机构管理者，参观者，上级领导等人员的交往活动也发生在这一空间内。

西侧门厅
西侧门厅平面图如所示。大厅中结合室内广场接待区、护理区、休息区、洽谈等多种功能空间。在此公共交往空间中的落地玻璃墙，提供便利的交通与灵活的活动方式是主要职责。门厅空间与主要的交通核心相连，快速分流的同时方便老人快速到达。在此层级空间内的同时增加了演绎基础功能。活动室可于本层空间内，交流活动、室内舞蹈广场等活动组织形式以提高空间利用率。

活动室
活动室的面积满足了一定需求，首先是满足老人无障碍通行的需求。活动室的地邻近大面的落地玻璃窗，这使得了人多聚集的情况下也能满足良好的通风条件和光照条件，同时产生良好的视野感，在活动室的中心位置，设置走动的老年人的护理站。一方面护理员方便照看老人一方面有需求的老人可以快速到护理站台。在活动室开敞的空间内不采用过渡通道或到空间内开辟通透的空间氛围。利用有格的装饰物来创造温馨、轻松和家庭式的氛围。

首钢图式新生计划

王琰　指导教师 – 杜异

科学技术促进后工业文明形态的发展。后工业文明也被作为文化遗产遗留下来，并与当代文化进行重新建构。该设计以首钢工业遗址景观设计研究为例，探讨基于视觉认知理论和认知图式理论的景观视觉文化符号重构的问题。

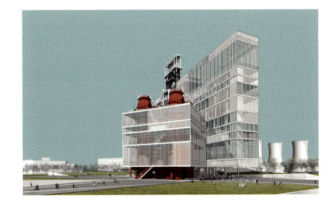

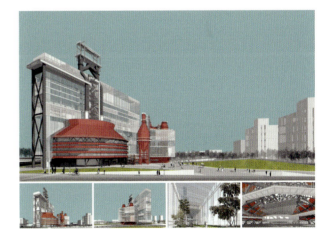

程业帅　　　　关家印　　　　梁志强　　　　鲁智

王玥　　　　易昊天　　　　于哲凡

DEPARTMENT OF INDUSTRIAL DESIGN

工业设计系

主任寄语

人生是一场长跑，一路上的风景迷人而又充满了挑战。在无数难忘的片段当中，毕业季就是其中挥之不去的一笔。

无疑在同龄人当中你们是幸运的，在人生最美好的年华相遇在美丽的清华园，三年的时光你们通过专业基础课程、社会实践、国际交流、团队合作甚至是跨专业协作的学习经历，用共同的努力一起播种梦想，把勤奋、友情、欢乐和收获留在了校园的每个角落。我相信即使多年后青春不再，在清华园学习生活这份珍贵的记忆也会温暖你的一生。

虽然在疫情这一非常时期学院以"线上展"这种特殊形式来展示学生的作品，但从你们的作品中我们高兴地看到学生们坚实的专业基础和设计创新能力，你们所展示的不只是设计作品，更是用百倍的热情去拥抱明天的力量。

共同的努力铸就最美好的明天。很多年后，你们会把这个夏天叫做"那年夏天"，那个充满最美丽、最灿烂回忆的夏天。

工业设计系 | DEPARTMENT OF INDUSTRIAL DESIGN

程业帅 — 基于速生草本植物纤维材料的研究与产品设计

指导教师 – 刘新

本研究以草本植物纤维材料为主要研究对象，以丝瓜络材料来进行设计实践，创建了一套以材料为源头和驱动力的产品开发设计方法，同时以充分发挥丝瓜络材料特性为目标创新出了一套人体矫形仪的设计方案。

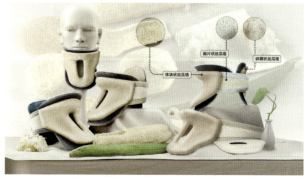

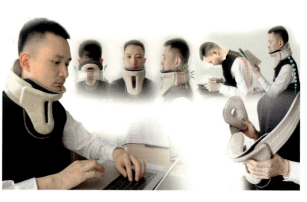

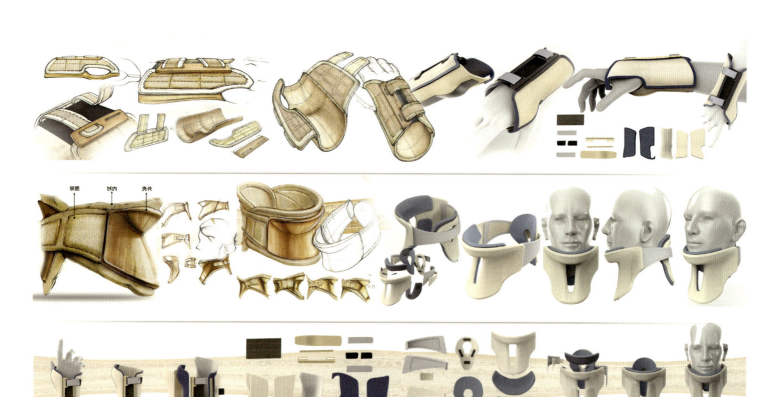

关家印　面向服刑人员心理矫治的装置设计

指导教师 – 赵超

对北京市延庆监狱精神病服刑人员开展用户研究，提出"艺术 + 治愈系"的方法论，输出基于色彩的多媒体场景模块化装置设计，让服刑人员通过实体交互的方式进行情感表达，最终实现心理矫治的目的。

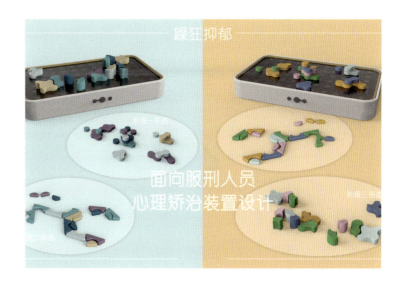

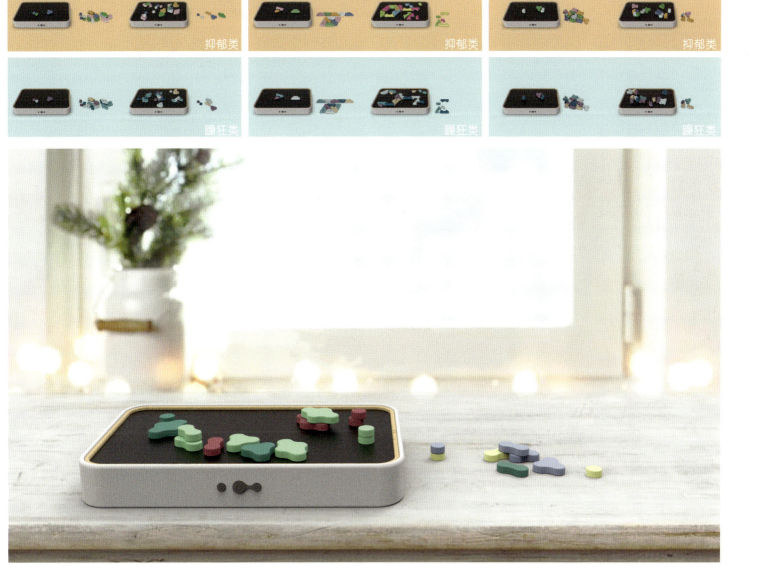

| 工业设计系 | DEPARTMENT OF INDUSTRIAL DESIGN | 梁志强 赛博格强化系统概念设计 | 指导教师 – 赵超 |

论文内容是运用工业设计思维跨界协作科幻概念设计，借助一个赛博格强化系统概念设计流程展示一些技术性细节内容。

| 工业设计系 | DEPARTMENT OF INDUSTRIAL DESIGN | 鲁智 | Fold. 智能电动滑板车 | 指导教师 – 刘振生 |

Fold. 是一款集滑板车与电动滑板两种功能于一身的创意滑板车概念设计。其创意出彩点为折叠再定义，通过巧妙的折叠方式将电动滑板车与滑板模式自如切换。

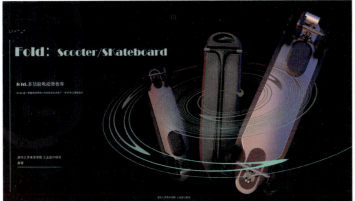

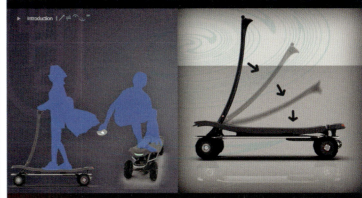

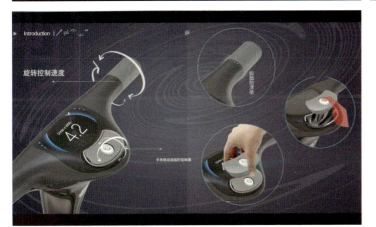

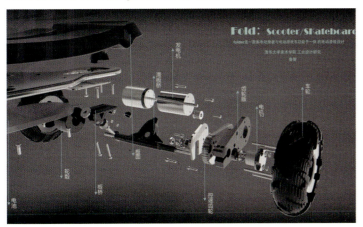

王玥 — 原山 千松坝高速公路服务区设计研究

指导教师 – 张雷

该设计是探索文化生态视角下高速公路服务区转型策略的问题，通过地域文化元素呈现、设计策略表达等，以促进当地文化生态、经济环境的可持续，提升高速公路服务区的内涵与环境价值。

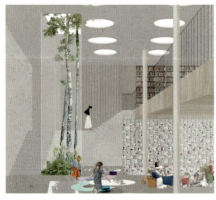
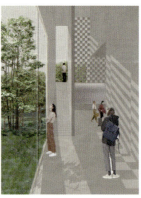
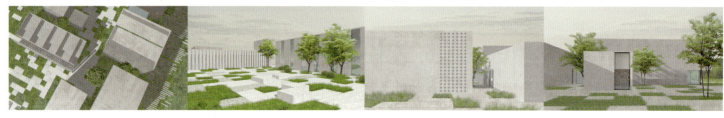

自然风貌、文化习俗背景

文化生态元素、自然生态元素

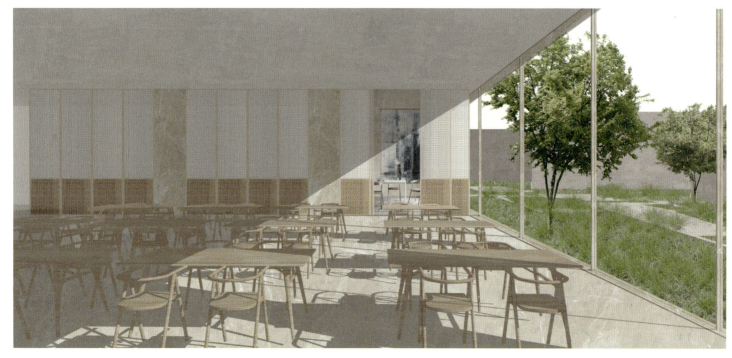

工业设计系 DEPARTMENT OF INDUSTRIAL DESIGN

易昊天 — Pill Tape 慢病服药依从性管理服务设计及触点应用

指导教师 – 王国胜

Pill Tape 服务旨在通过药店对多种药品的高效自动化包装配送与一袋一顿的便捷服药方式提升我国慢病患者的服药依从性。服务利用包药机、药袋盒与移动应用等触点串联患者药店购药、居家服药与线上就诊等场景。

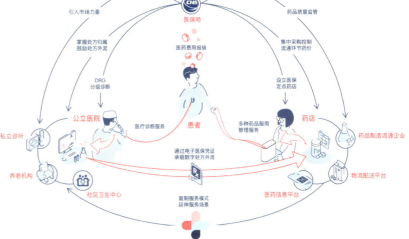

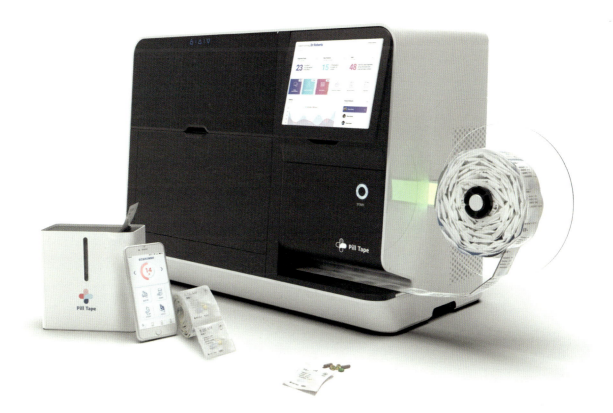

| 工业设计系 | DEPARTMENT OF INDUSTRIAL DESIGN | 于哲凡 | 基于节肢动物的研究与设计应用 | 指导教师 – 邱松 |

以沙漠拟步甲在雾气中汲水这一典型的节肢动行为作为研究内容，针对"如何在西南非缺水地区收集干净可靠的水源"这一设计问题，借助工程领域的现有科研成果和研究方法探索生物行为背后的规律，产出汲水设施概念原型。

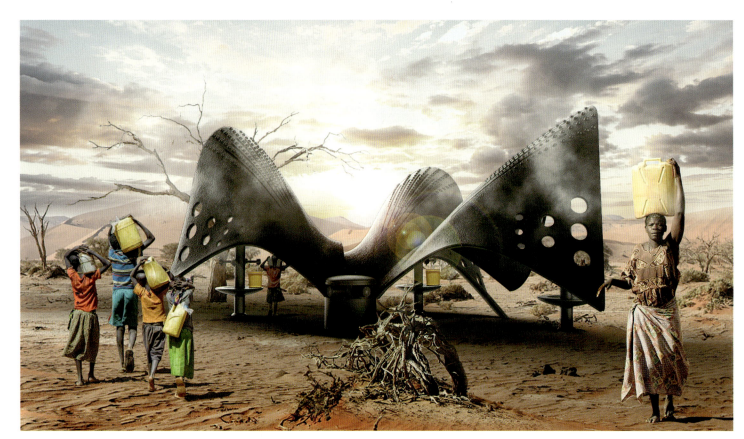

 奥格蒙岱
 高彦
 龚晓婧
 刘鑫
 刘雨
 王静
 向导 薛旻琪

DEPARTMENT OF ART AND CRAFTS

工艺美术系

主任寄语

每年的这个时候都是毕业季,清华大学美术馆、艺术博物馆的各个展厅,总是人头攒动,热闹非凡。有本院的同学,还有毕业生家长、朋友前来帮忙助阵,也有各个院校的师生专程前来看展览。而2020年确是一个不平凡的年,突如其来的疫情冲击着人类,我们的工作、学习、生活受到了巨大的影响,但是我们需要用艺术记录历史,慰藉心灵。这次的毕业展是一个特殊的展览,云端毕业展对我们老师和同学来说,是一次挑战,也是一次机遇,为我们提供了更加开放多元的创作空间和思考空间。

工艺美术系在教学中讲究工艺实践、材料探索与观念表达的结合,鼓励学生从专业背景及个人兴趣出发,开展多元、深入的艺术实践。今年我系毕业硕士研究生8人,毕业设计作品共计14套;毕业本科生19人,毕业设计作品共计30多套。师生们共同克服困难,毕业创作题材多样、主题突出,其中有的同学注重发掘材料本体的表现力;有的同学强调作品的实验性和概念表达;有的同学跨界与交叉学科融合;还有同学以艺术作品反思对此次疫情生活的感悟。

此次云端展览,意义远远超出普通的毕业展。此时此刻,无法用任何言语准确表达,无法用行动和汗水确切诠释,难忘的一年,祝你们好运!

奥格蒙岱　山　　指导教师 – 潘妙

"山"系列胸针分为"三山""五岳""雪域"三部分，共15件，象征15座中国传统名山。作品中运用的皱金工艺能使银合金材料表面生长出山川纵横般的褶皱肌理，与自然界的造山运动有异曲同工之妙。

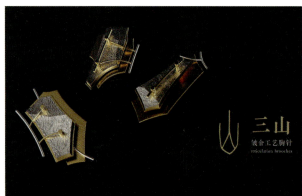

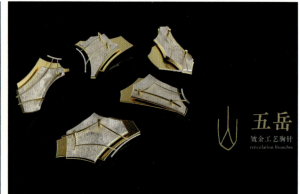

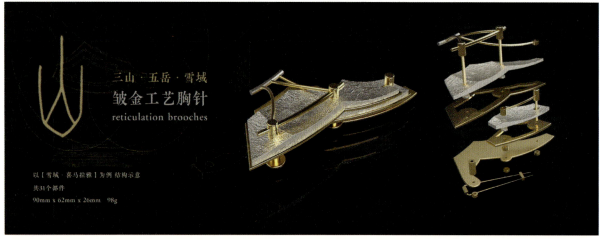

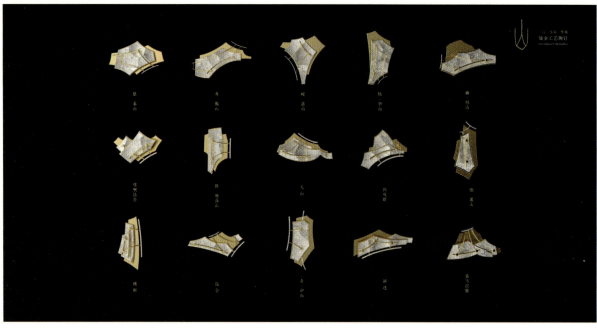

工艺美术系 DEPARTMENT OF ART AND CRAFTS

高彦　乘风破浪　生生不息

指导教师 – 岳嵩

《乘风破浪》通过代码和动画结合的方式实现与传统工艺的交融，投影通过软件 resolume arena 5 完成。《生生不息》是传统工艺与新材料结合，寓意是面对逆境，要有乘风破浪的勇气和生生不息的精神。

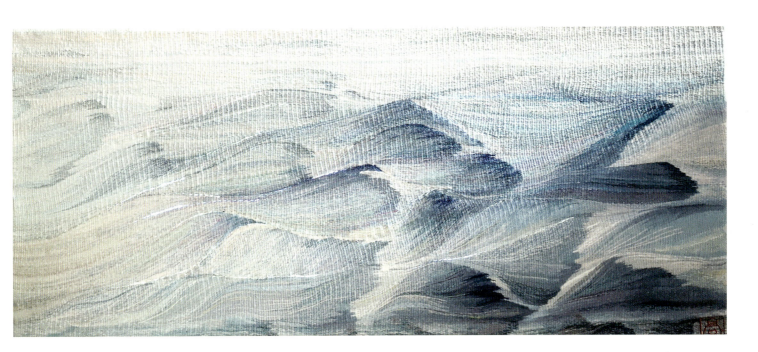

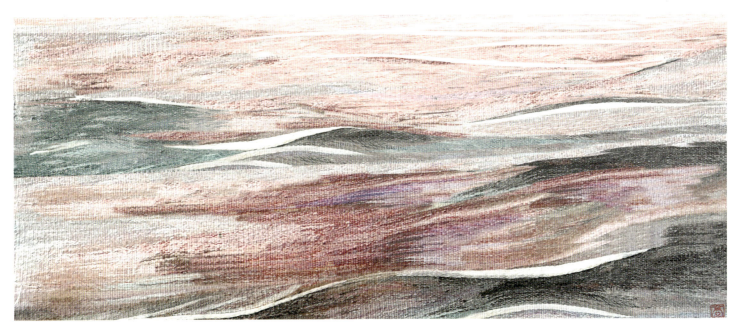

工艺美术系 | DEPARTMENT OF ART AND CRAFTS

龚晓婧　星石计划

指导教师 – 程向军

自然造物的重复与变化，时而纤巧时而莽撞，时而辉煌时而粗粝，由丰富多彩的漆画技法融合在漆屏风《星石》中。

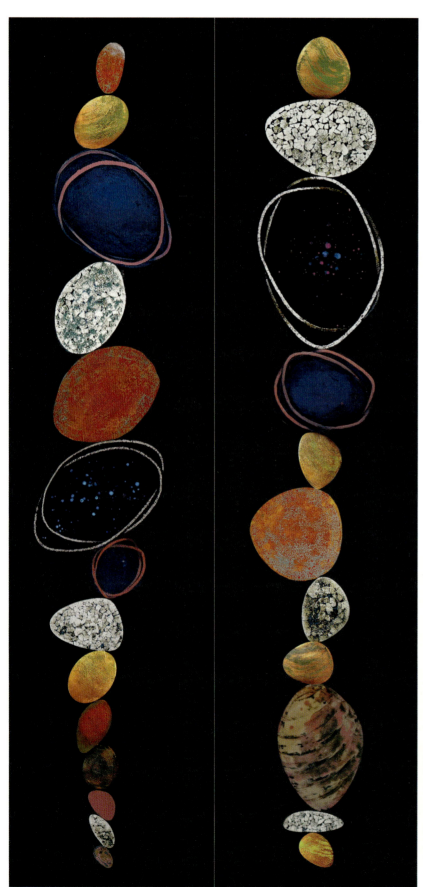
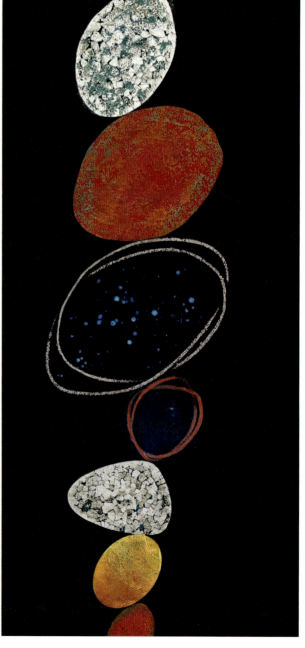

刘鑫　US　某时某地

指导教师 – 程向军

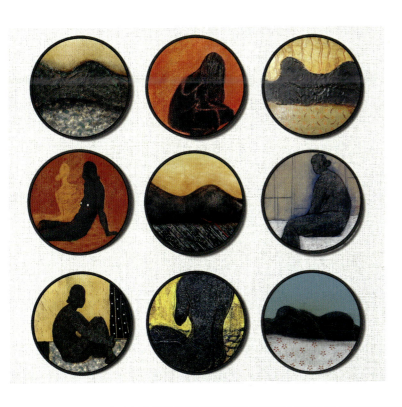

《US》，对于女性自身的表达，年轻身体的活力，漫长岁月留下的松弛皮肤，岁月带来的外在与内里的改变，我们对自己一无所知。

作品《某时某地》，喜爱空旷夜晚，记忆中玩至夜深的单色场景，是真实却又是虚幻。

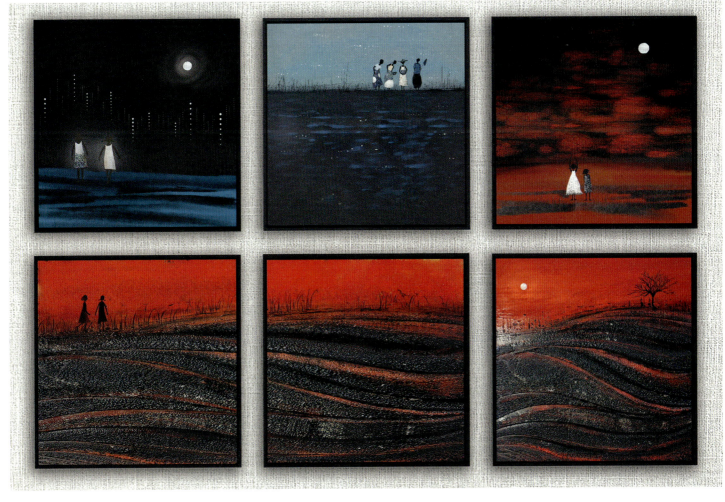

| 工艺美术系 | DEPARTMENT OF ART AND CRAFTS | 刘雨 | 印·象 | 指导教师 – 关东海 |

印象是非客观非理性的，形成印象的同时我们也在感知与完善自身的生活态度与艺术理念，对世界有更加清晰的认知。《印·象》系列作品通过玻璃窑铸技法描绘场景勾勒作者心中对孟买、威尼斯、斯德哥尔摩及我国台湾地区的主观印象。

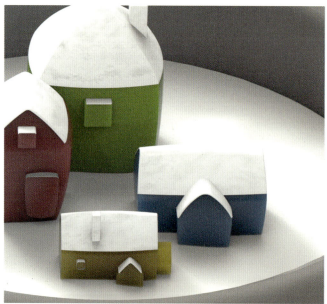

| 工艺美术系 | DEPARTMENT OF ART AND CRAFTS | 王静 | 海洋·生命 | 指导教师 – 王晓昕 |

漆画中的工艺秩序一直是漆画绘画性得以实现的基本手段。作者选取中国画浅绛山水中经典的意象（山、石、树、水、线等），在保持大漆工艺美感的基础上，试图以漆性实现自由、天真的绘画感。

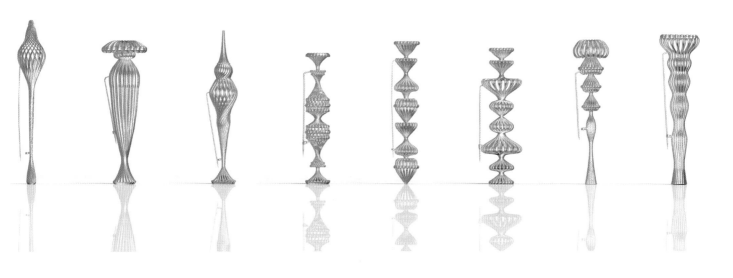

工艺美术系 DEPARTMENT OF ART AND CRAFTS

向导

比·镜、手·饰、池·鱼、生·花

指导教师 — 潘妙

通过系列作品探究社会普遍审美与所谓的"高雅"审美之间的关系。通过审美方式的哲学深化研究,思考形式美与思想内涵在现代社会的关系问题。呼吁观众意识觉醒,呼吁审美平等,呼吁艺术为社会发展、人类思想进步服务。

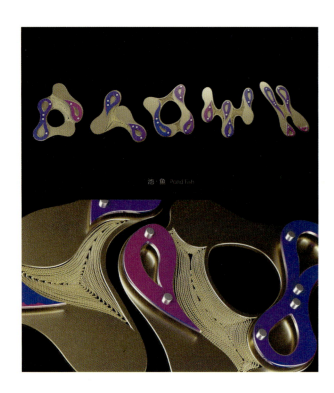

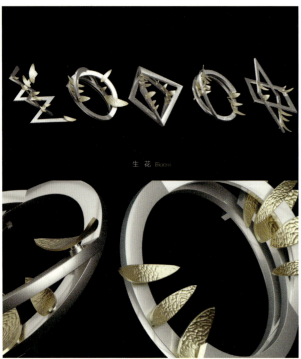

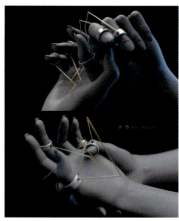

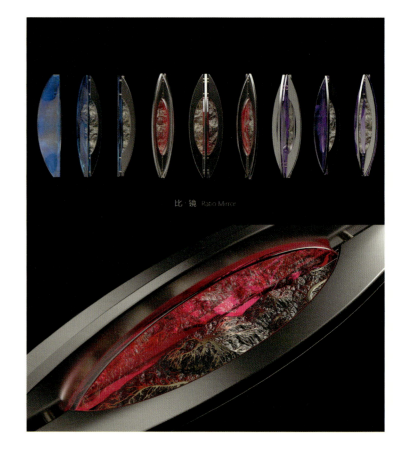

| 工艺美术系 DEPARTMENT OF ART AND CRAFTS | 薛旻琪 螺钿山水画 Seol Minkee | 指导教师 – 程向军 | 97 |

《螺钿山水画》所表达的是作者想象的空间，即借助山水形象表现内心理想世界。用脱胎技法和多种螺钿技法做装饰，黑色背景和五彩螺钿质感形成强烈对比，使作品极致华丽，给人一种东方梦幻的感觉。

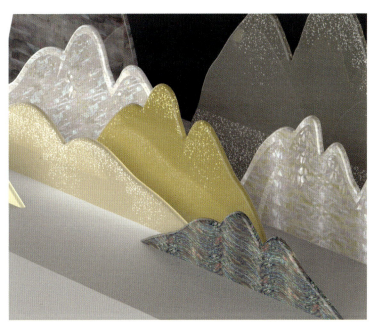
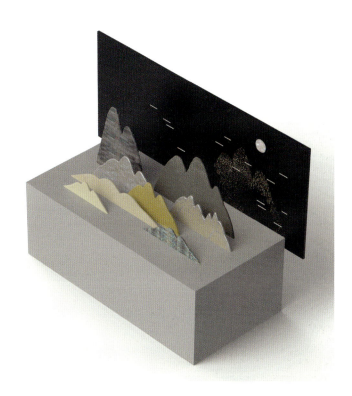
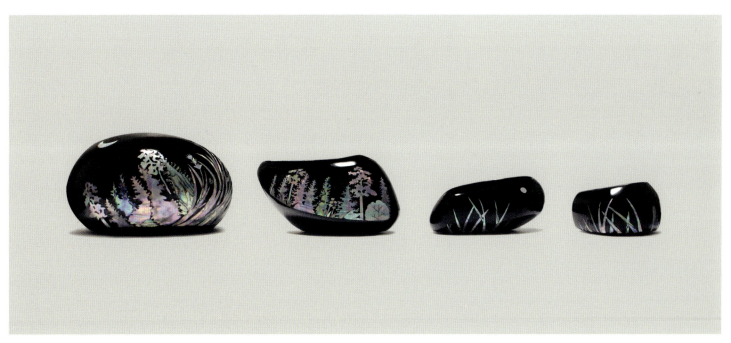

DEPARTMENT OF
INFORMATION ART & DESIGN

信息艺术设计系

主任寄语

同学们，

迎接你们入学的过往还历历在目，而今又将为你们送行，开启下一段人生旅途。作为你们的师长、朋友，我代表信息艺术设计系的全体老师为你们送上几句叮嘱和祝福。

在这样一个特殊的时期，疫情给每位同学的毕业设计都增加了很多困难，但都被你们一一克服。这几年的学习不仅磨炼了你们艺术创作的技能，还使你们拥有了独立思考的能力、系统化的设计思维、关注社会现实的人文精神以及对未来生活的美好展望。尽管你们的作品并非尽善尽美，然而孕育了无限的可能和持续发展的深度和广度。

请记住，你们怀揣着各自的梦想而来，同时也承载着众人的希望，我想这份希望不会成为你们的负担，而变为你们勇于前行的动力。希望这不仅是份重任，还是一种信念能根植于心。

人生的下一个阶段永远充满了未知和挑战，希望你们带上在这里的学术积累和持续创新的热情，做好了砥砺前行的准备。2020 年，让我们共同铭记这场特殊的毕业之旅，感谢那些为我们付出努力和巨大牺牲的未曾谋面的人们。请记住，你们也承载着他们的希望！

手势交互游戏在预防鼠标手康复训练中的应用

钟维康　指导教师 – 徐迎庆

鼠标手是因腕管通道的神经受到压迫而使手部不适的文明病。康复训练对于鼠标手的预防与改善起到积极作用。本作品设计一款预防鼠标手康复训练的手势交互游戏，透过游戏介入的方式提高与促进人们进行训练的兴趣与舒适改善。

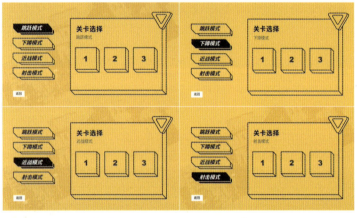

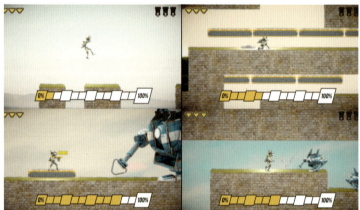

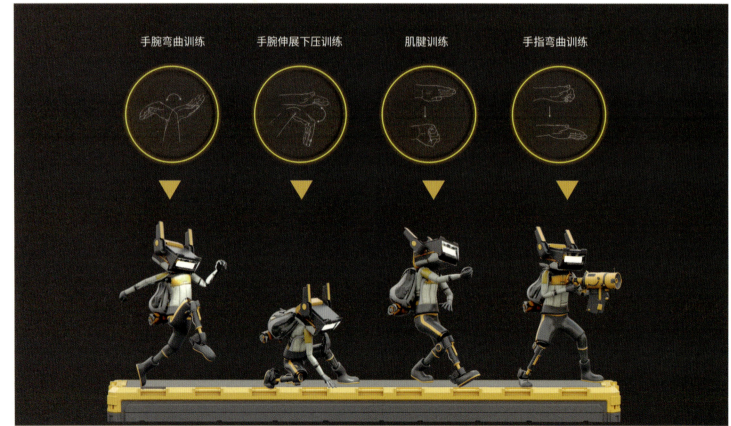

孟凡航　感染

指导教师 – 王之纲

此作品是模拟在公共卫生事件中政策对防疫影响的严肃游戏，其中以区域间的人口流动与控制对疫情的影响为主要模拟对象。游戏设计目的是想为普通人提供决策者的视角，同时简单科普传染病模型与管控原理。

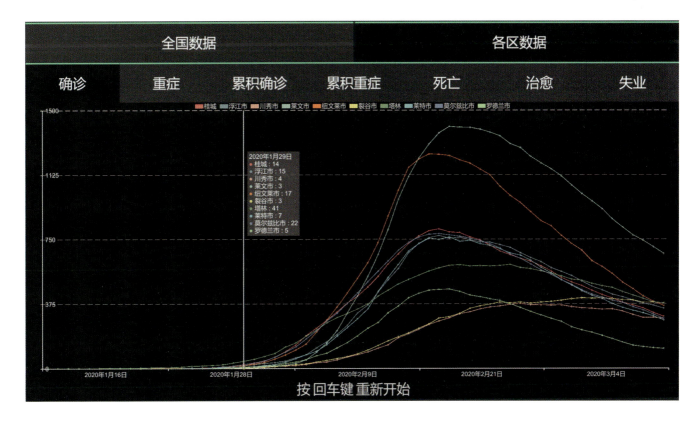

虚拟教练互动健身空间

李修平　指导教师 – 师丹青

虚拟教练 SOFINA 拥有丰富的知识和强大的数据分析能力，对人类的数据充满好奇心。SOFINA 会为用户提供实时的健身指导，以及沉浸式的情感化陪伴，并使用多媒体空间构造沉浸感。

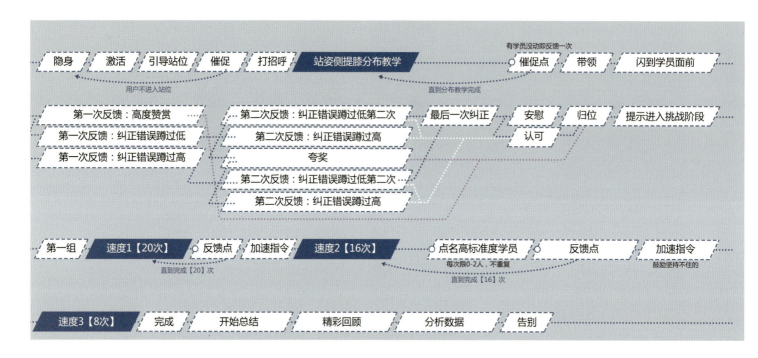

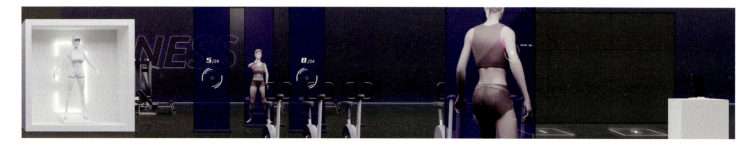

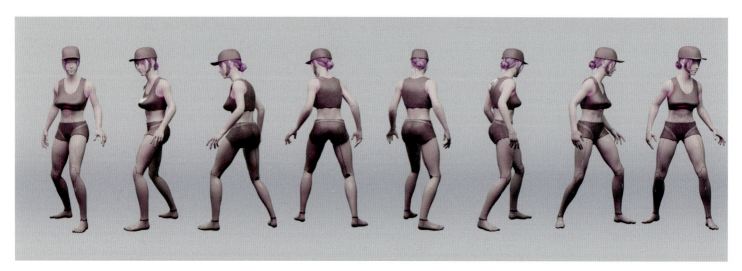

严上杰　铁山奇谭——涌现叙事游戏设计　　指导教师－王之纲

在黑暗的铁山中无尽地轮回。

铁山奇谭是一个以志怪小说为原型的涌现叙事游戏，通过系统与玩家的互动产生有意义的情境来提供多样化的叙事体验。

| 信息艺术设计系 | DEPARTMENT OF INFORMATION ART & DESIGN | 簡如郡 | **LU Future** 近未来汽车界面设计 | 指导教师 – 张茫茫 |

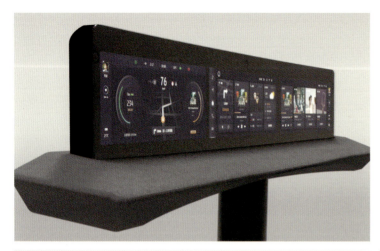

LU Future 是专为中国家庭设计的智能车载系统。在近未来 5G 与 L3 级自动驾驶的技术环境下，LU Future 打破驾乘的边界，让车成为家庭的陪伴，拉近亲友之间的联结，打造更具情感化的出行体验。

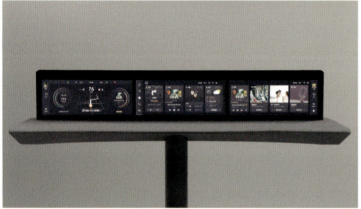

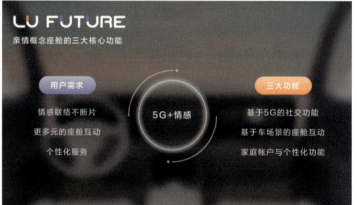

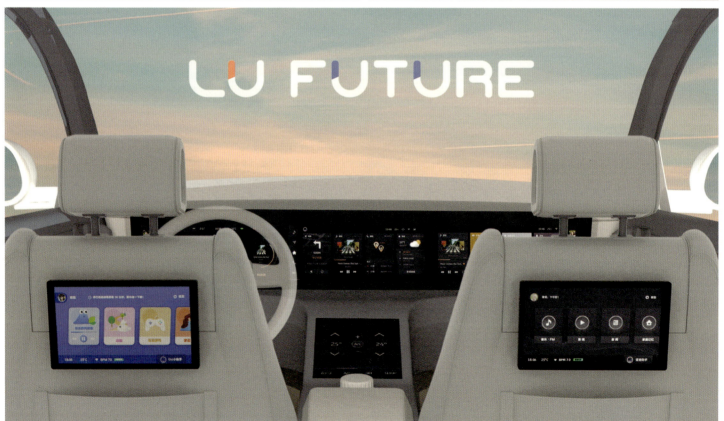

基于 CCBT 的大学生焦虑管理系统

梁杰　　指导教师 – 贾珈

针对大学生的焦虑管理问题以及目前 CCBT 系统研究存在的局限性，本项研究以心理学中的认知行为疗法为基础，探索如何用 CCBT 系统辅助大学生进行焦虑的自我管理。

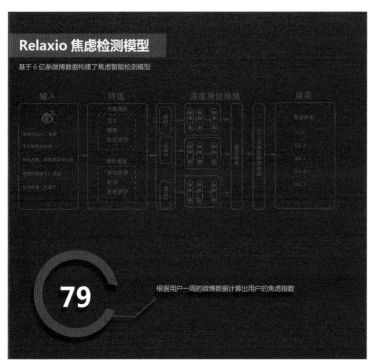

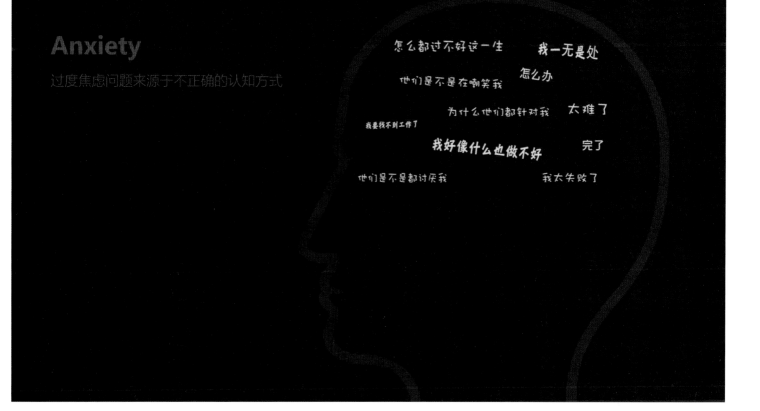

信息艺术设计系 DEPARTMENT OF INFORMATION ART & DESIGN

刘冠宏　基于智能戒指的盲式手机操控方法

指导教师 – 史元春

基于智能戒指的盲式手机操控方法旨在为视障人士提供一种不接触手机即可与手机交互的全新体验。在展览中，作者以手势博物馆为主题，将研究中的部分手势以动态雕塑的形式呈现。观者可观看视频以进一步了解这项研究。

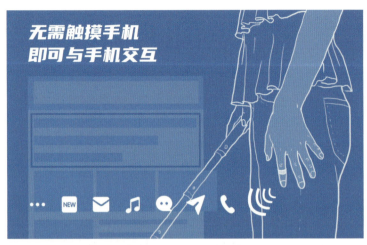
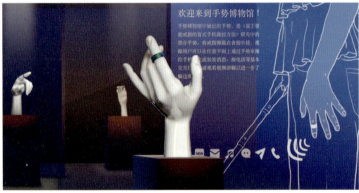
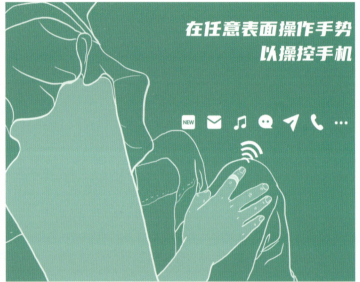
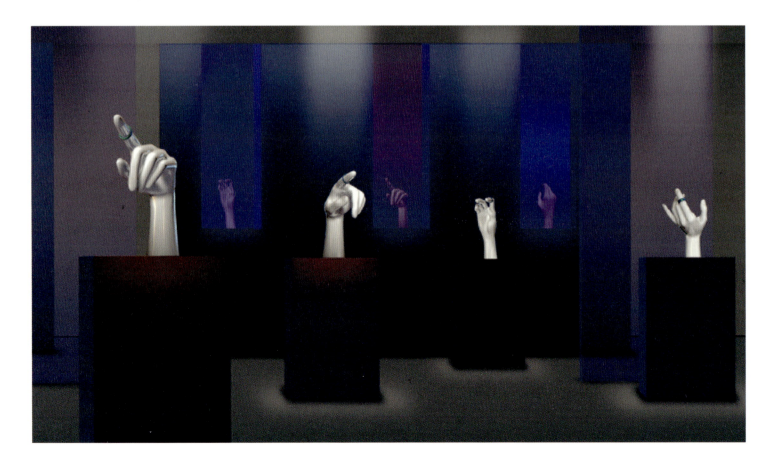

信息艺术设计系 DEPARTMENT OF INFORMATION ART & DESIGN

王楠　Colored

指导教师 – 米海鹏　陶品

本作品展示了群体机器人在实体游戏中的应用，通过使用随手的可得的物品进行色彩解谜游戏《Colored》来展现。

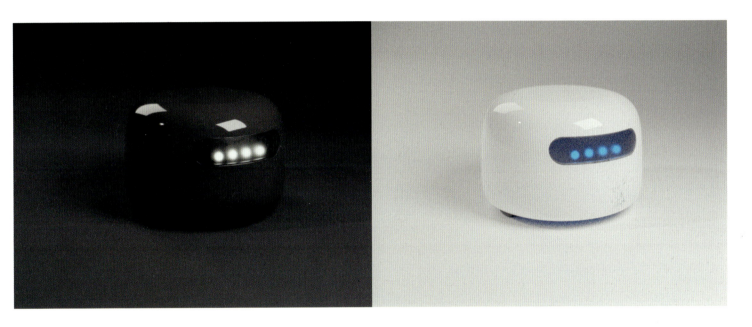

| 信息艺术设计系 | DEPARTMENT OF INFORMATION ART & DESIGN | 张丰婕 | 天地一体化信息网络展示设计 | 指导教师 – 吴琼 |

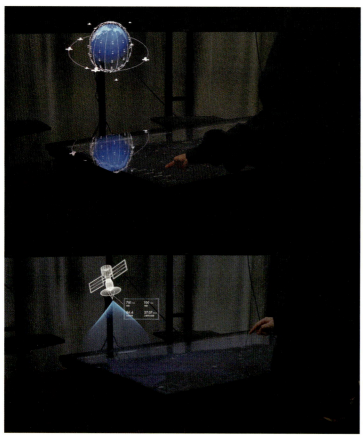
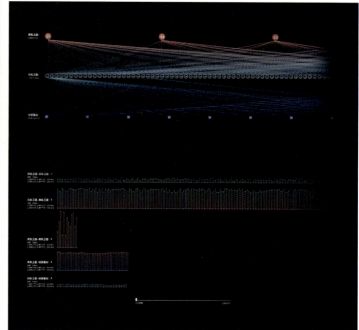

展示装置设计主要包括多设备协同交互以及信息网络相关数据的可视化，基于国家重点研发计划项目"一体化融合网络体系结构和关键技术研究"，展示项目阶段成果。

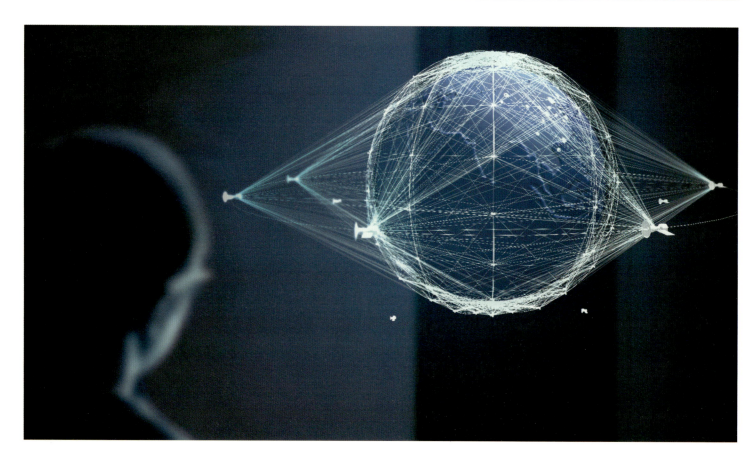

赵季儒 — 车内前后座亲子互动交互研究

指导教师 – 付志勇

基于 L3 自动驾驶场景下，解决车内亲子沟通互动障碍的需求。

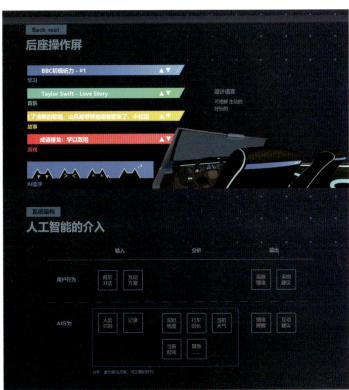

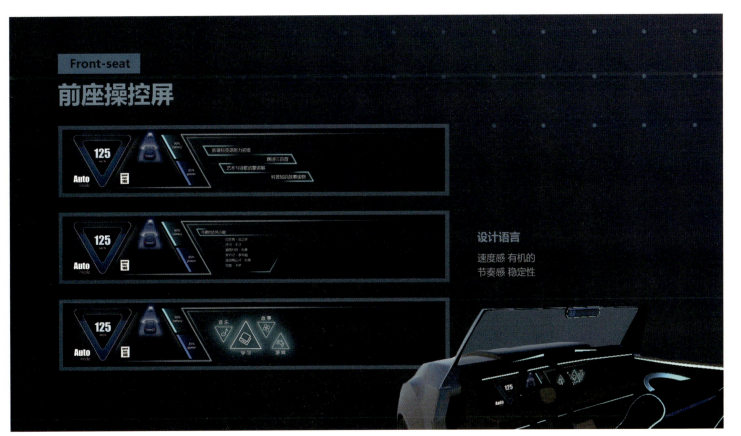

张锦文　雪山，神山　　指导教师 – 徐迎庆

本作品是一则去中心多视角的互动漫画，读者可与画面互动改变解读，从不同视角进行体验。

故事以雪山攀登为背景创作，讲述了外来攀登者和当地向导结伴登山时的经历，和他们旅程中的矛盾与迷茫……

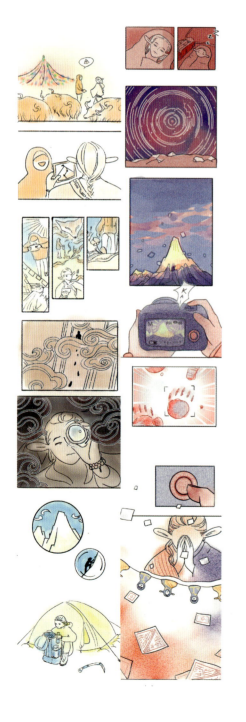
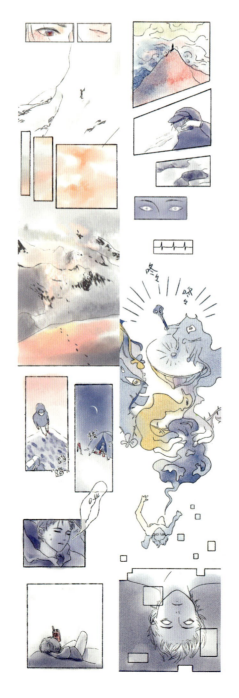
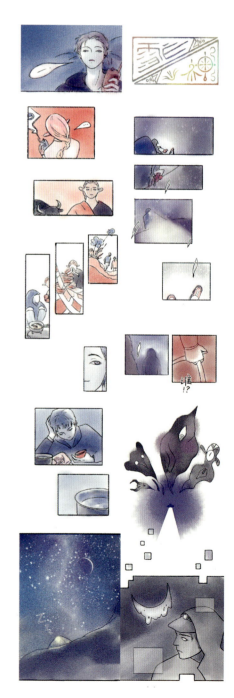

共融文化. 澳门土生葡人

陳永堅 | 指导教师 – 冯建国

澳门土生葡人是一个特殊的族群，至今已有五百多年的历史。随着东西方社会文化的共融发展，他们成了澳门一道独有的人文风景线。我想以影像人类学的研究角度来呈现该群体的多元化，以及社会形态和文化面貌的独特性。

| 信息艺术设计系 | DEPARTMENT OF INFORMATION ART & DESIGN | 张哲蕾 全景视频视野外关键信息引导系统 | 指导教师 – 孙立峰 |

分为视觉界面和出现机制。

视觉界面为用户提供了视角选择的判断依据，增强了用户对全景视频定位的感知。

视觉机制平衡了全景视频探索与引导间的关系。

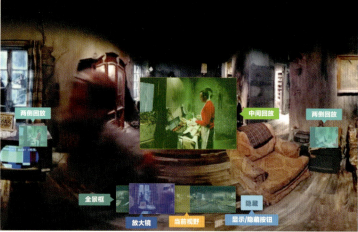
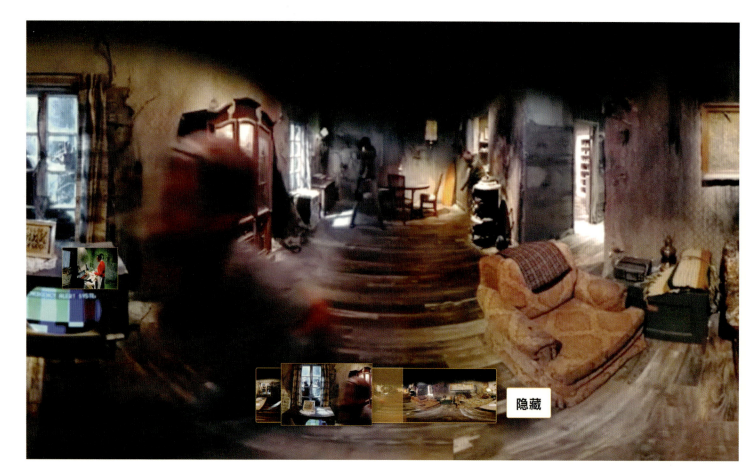

| 信息艺术设计系 | DEPARTMENT OF INFORMATION ART & DESIGN | 周煜瑶 | 针对 Steam 教育的远程协作学习平台 | 指导教师 – 付志勇 | 113 |

灵犀 Lindsay
针对Steam教育的远程协作学习平台

在灵犀平台中，旨在于通过全流程化的一系列工具帮助不同地区的学生能够一起跨学科协作学习、相互激发创意并建立良好的思维习惯，也为老师的教学提供帮助。

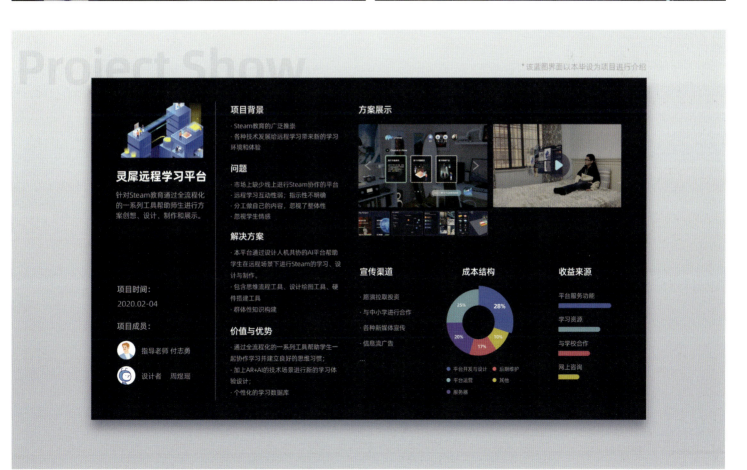

| 信息艺术设计系 | DEPARTMENT OF INFORMATION ART & DESIGN | 李同 | 疾病·死亡·记忆 | 指导教师 – 冯建国 |

记忆的能量在于每一次回溯都是对过去可能性的触探，但又不能真正与过去相遇。正是这种错位把回忆转化为一种新的创造。利用图像与记忆的异质性，收集海量的资料图片并重新排列，尝试对当下突发灾难作出回应。

BioForest：基于虚拟现实的生物反馈放松训练应用设计

王格平　指导教师 – 吴琼

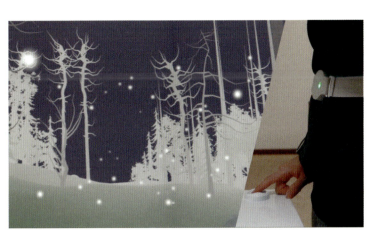

BioForest 会基于用户的心率数据来改变虚拟森林环境，并将环境变化信息通过多感官通道反馈给用户，供其了解自身压力程度。用户可通过腹式呼吸运动来调节心率，改善压力状态。

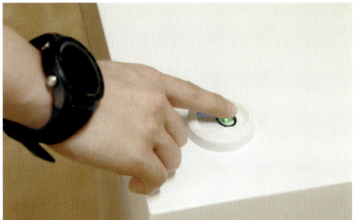

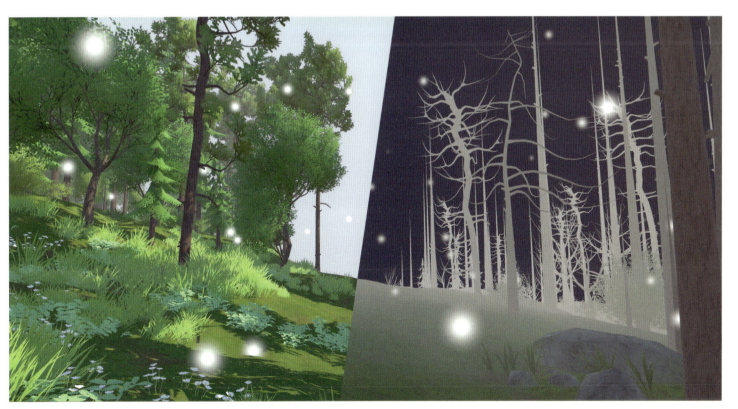

| 信息艺术设计系 | DEPARTMENT OF INFORMATION ART & DESIGN | 韦笑颖 | 智能手机全手型交互的设计与实现 | 指导教师 – 喻纯 |

智能手机是用户与世界交流的重要工具，本工作通过引入用户手部信息作为交互输入，提升智能手机的使用体验。全手型交互不仅能够有效解决触摸屏手势交互带来的限制，还为手机提供了更多快捷、实用的创新交互方式。

持握手区分

特殊握姿

背面/边缘交互

触摸屏增强交互

平面手势

空间手势

桌面触摸屏

空中手势

握姿快速打开相机

拇指滑动条

信息艺术设计系 DEPARTMENT OF INFORMATION ART & DESIGN

茹亚男　用于乐器练习的辅助工具的交互设计研究　　指导教师 – 张烈

本研究旨在为 25~35 岁的成年人乐器学习用户，提供实用的、简单的练习辅助工具，帮助用户将所学及时转化为输出，更有目标地进行练习，直观地看见练习成果，从而更加享受乐器练习的过程。

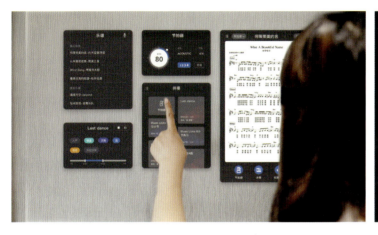
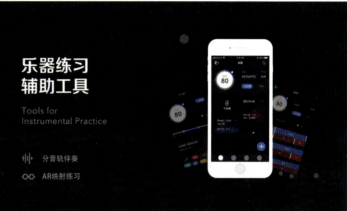
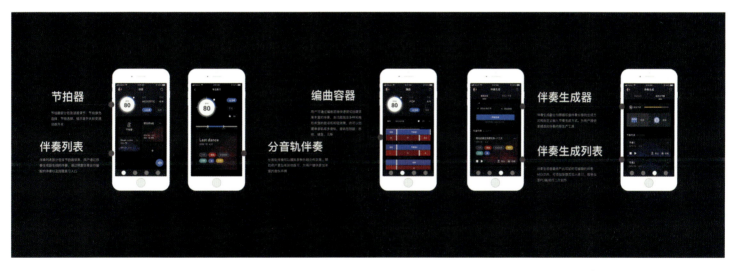
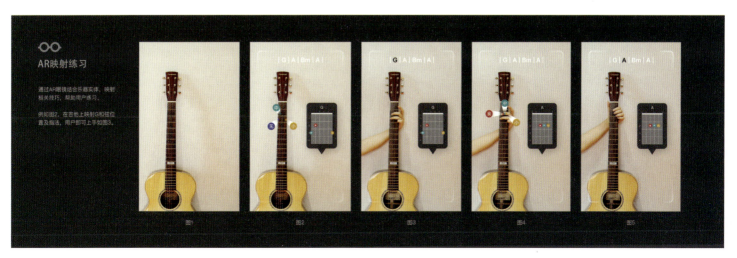

周雪怡　舆情

指导教师 – 徐迎庆

在这场疫情中，有的人自闭恐惧，有的人沉浸愤怒，有的人后知后觉，有的人忙于奔波，有的人情绪起起伏伏已然丢失方向。在大量信息的冲刷下，人们都沉浸在自己吸纳并反复推敲的信息中，是否当我们回顾时，能有新的理解。

刘兰 基于人体关键点检测的健身监测系统设计与实现

指导教师 – 张松海

具备健身监测功能的虚拟健身教练 I-Fitness，基于手机单目摄像头，检测人体关键点信息，实时监测用户健身动作是否标准，并给出纠错指导。

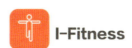

I-Fitness

人人都能拥有的私人健身教练

| 信息艺术设计系 | DEPARTMENT OF INFORMATION ART & DESIGN | 任杰 | 结合增强现实眼镜和手机的交互设计研究 | 指导教师 – 史元春 |

作者提出了结合增强现实眼镜和手机作为便携性融合交互界面。并将手机作为系统的输入，增强现实眼镜作为系统的输出，设计了一套窗口展示系统。用户通过手机屏幕上的触控和头动结合的方式来和系统进行交互。

增强现实眼镜的显示空间作为系统输出
手机触控作为系统输入

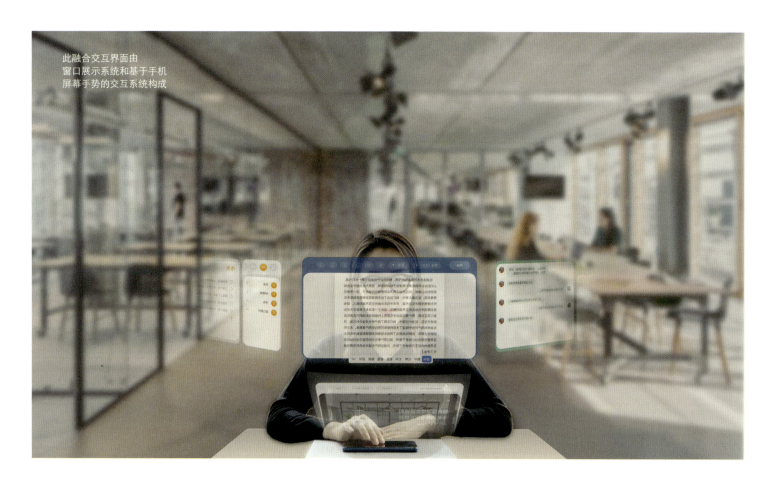

此融合交互界面由窗口展示系统和基于手机屏幕手势的交互系统构成

基于动物园场景下的多人互动车载系统

姜楠 指导教师 – 付志勇

本设计研究基于无人驾驶 I4 模式下的多人互动车载系统设计。选取动物园为使用场景进行服务系统规划,包含手机端、车载端和 AR 眼镜游览端。

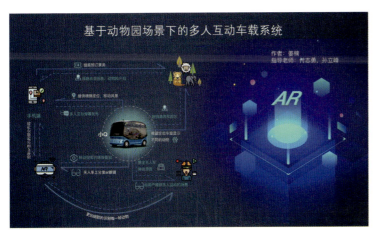

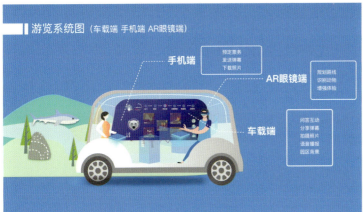

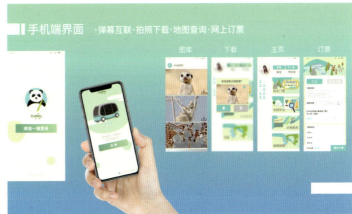

梦境或许是人类思维活动的一种特殊形态，白天仿佛是为夜晚梦境收集素材。少女往往拥有许多美好的对未知的幻想和对现实的犹疑。在与自我和外部世界的反复对话后，另一个我会生成怎样的梦境？

基于语音交互的智能绘图系统

吴丽佳　指导教师 – 徐昆

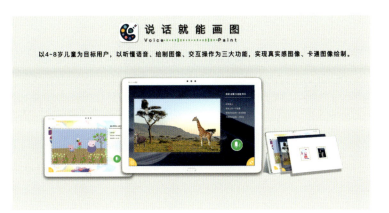

这是一款用语音就能自动合成图像的安卓应用。主要利用了自然语言处理、机器学习算法及图像处理算法，可以合成真实感图像及卡通图像。

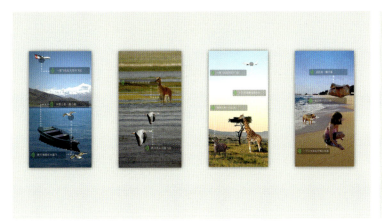

技术实现

在自然语言处理技术的基础上，组合使机器学习算法、图像处理算法，通过前、背景语境匹境合成真实感图像及卡通图像。

Step1： 句式设计及语义结构构建

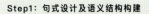

Step2： 自动处理前景素材、九宫格及占位法确定目标位置

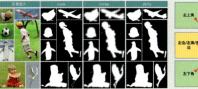

Step3： 匹配语境、检索最优前景合成图像

$$\Delta C = \left\| \frac{\sum_0^{i \times j} BG_{dst}}{i \times j}, \frac{\sum_0^N F_{bg}}{N} \right\|$$ …计算前景、背景所处语境的距离

$$FG = \min(\Delta C)$$ …选择距离最小的为目标前景

$$I = \alpha \cdot FG + (1.0-\alpha) \cdot BG$$ …前景、背景相融合

基于图网络的数字货币交易欺诈风险分析及可视化

宣程　　指导教师 - 崔鹏

本作品设计了一种基于图网络的数字货币交易欺诈风险分析及可视化系统，为交易平台管理者提供了精准的决策支持。产品利用图理论和机器学习对风险进行研判，并综合了多种信息可视化方式，帮助用户进行立体深入的探索。

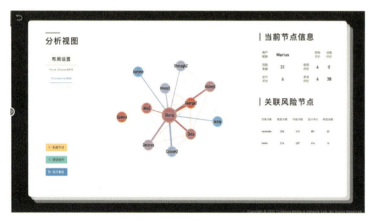

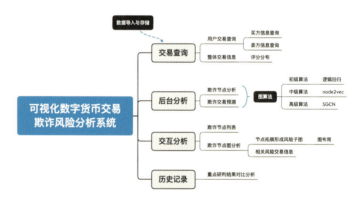

DEPARTMENT OF PAINTING

绘画系

主任寄语

线上云展览，2020年我们用这种特殊方式来进行同学们的毕业展。教室、展厅、工作室、师生的直面交流与沟通被荷塘雨课堂、腾讯会议、ZOOM、钉钉等各种虚拟的网络工具取代了。网络，原来只觉得它是个很好的学习辅助工具，没想到却成了我们这段时间上课学习的全部。从来没有预想过这会是一种怎样的情景，也从未体验过这会是怎样的一种感受。我们可能还都没有做好完全的心理准备，但它已经真真切切地到来了。

虽然因为这个特殊时期的制约，同学们的创作条件可能不如清华园工作室那样便利，可以使用的材料不那么丰富，大尺幅的作品可能无法实现，但我们依然看到了同学们克服种种困难与不便精心制作完成的作品，多样、丰富、多元！既有直面特殊时期的视觉触动，也有突变的生活方式与节奏所带来的内心感受。从每一个笔触、每一块肌理、每一块颜色中都能够感受到你们充满感悟与体验的青春气息，感觉到你们对生活细微的观察与热爱。

多层面的国际互换交流、丰富的学术讲座与工作坊、高质量的专业展览与学术活动……绘画系为同学们在学期间提供了尽可能多的方式与机会，让同学们能够直观地感受到多样艺术形态的真实状态与未来趋势。这只是一个开始，而不是终点。

无论是怎样的展览形式，毕业展都是同学们艺术学习的一个重要节点，是在绘画系专业学习、思考、感悟的一个总结与呈现。这只是一个逗号，而不是句号。

毕业了，如果你还对社会抱有批判精神，还有拿起画笔进行创作的欲望与冲动，还有进行艺术表达与宣泄的激情，那就带着艺术家的思考与判断，保持执着与质疑的精神，去收获自己辛勤劳作之后的艺术成果。在你没有做好准备的时候，可能会碰到种种的困难与挫折；当你解决了问题与困难，站在山巅，也能看到壮美靓丽的风景。这是终其一生的事情。

记得过了这段特殊时期，有时间回清华园来走走看看，回系里的工作室坐坐，闻一闻那熟悉而久违的味道，聊一聊最近的变化与状态。

| 绘画系 DEPARTMENT OF PAINTING | 陈博贤　游山不知年　山水的相位　　指导教师 – 陈辉 | 128 |

以山水精神去思考万物之间的差异与内在联系，使我们有能力逐渐打通生活表象之下的深层"关系"，创造出超越现实景观的作品。

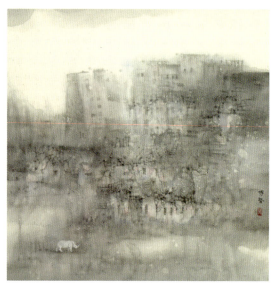

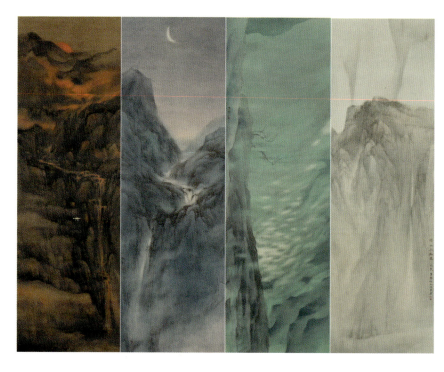

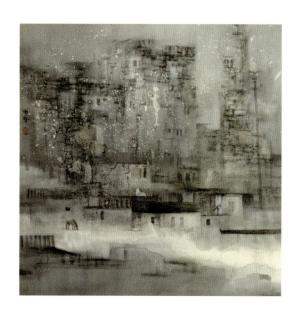

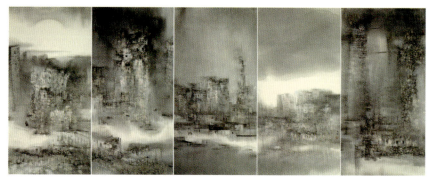

褚建舒　镜·境

指导教师 – 陈辉

中国人自古以来追求"天人合一"，它是一种思想，更是一种境界。本系列作品带有超现实主义色彩却不失对传统审美意境的表达，或卧榻于仙境怡然自得或困顿于镜前向往苍穹，其旨都在人与自然和谐统一的理想。

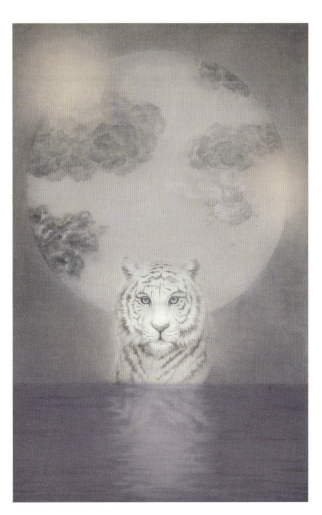

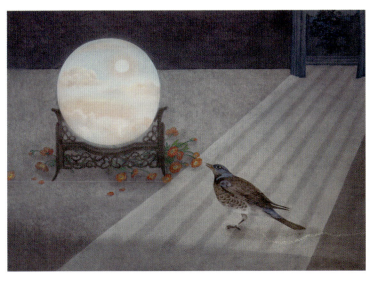

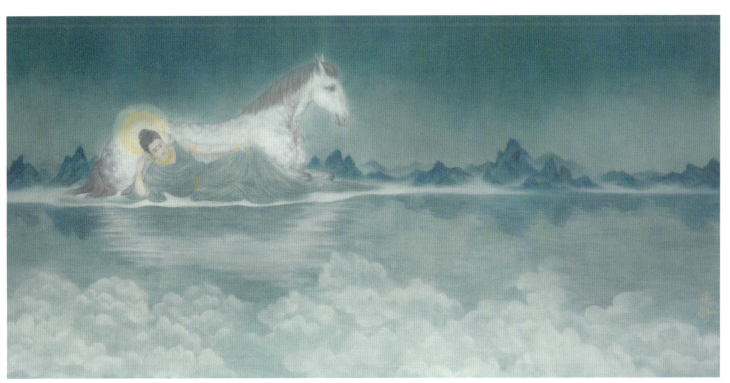

韩俊洋　水色北方组画　　指导教师 – 蒋智南

北方是我的故乡，也是我一直关注和描绘的精神世界，我时常会厌倦城市的喧嚣与被污染的空气，意识引导我飞回了我的故乡，回到了那片使我感到幸福安静的童年。

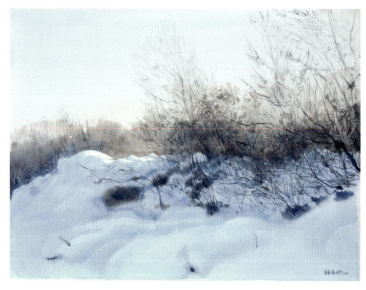

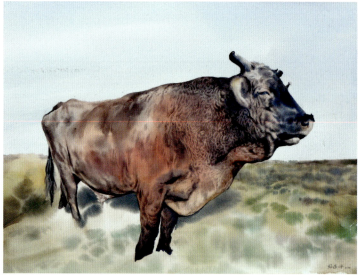

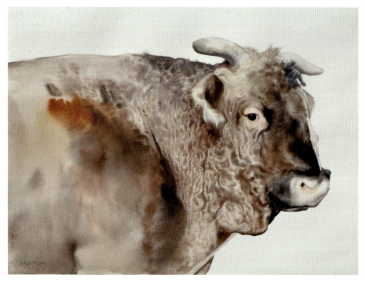

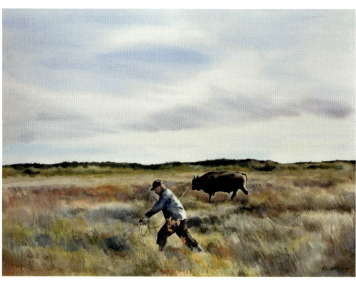

李林玉　不言

指导教师 – 丁荭

生活中的普遍写实场景不是艺术家的真正诉求，我们将格局定位在内心的"格物致知"。在主观意识里塑造的场景和形象要有血有肉，如生活片段一闪而过，如切肤之感仿佛真实发生。

没有海浪的波涛，没有暗潮的汹涌，我的海如此平静不真实却又真实地存在。

漂泊异乡在读《乡愁》，乡愁依旧是一湾浅浅的海峡，却成了台湾在那头，我在这头。

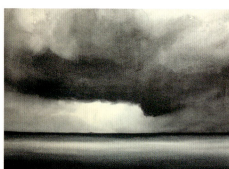
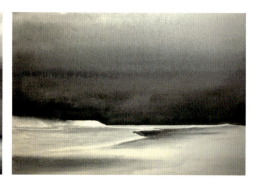
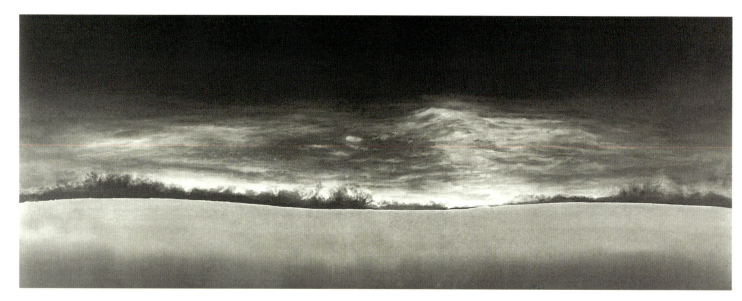
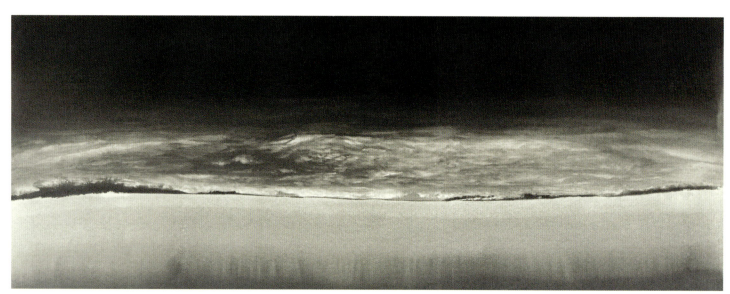

绘画系　DEPARTMENT OF PAINTING　　廖懿琪　《2020 的春天》系列作品　　指导教师 – 周爱民　　133

在平凡的景物中触碰自然的生命，以"2020 的春天"来纪念这个"消逝"的春天。在形、色、线中探寻画面微妙的关系，在观看与感受中营造春天的诗意。一抹绿光划过天际的灰，抚慰着人类的心灵。

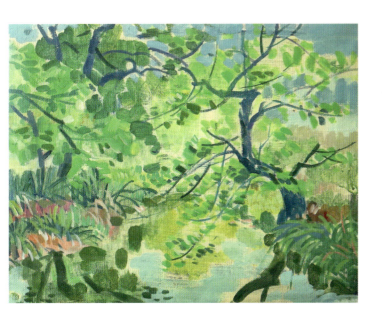
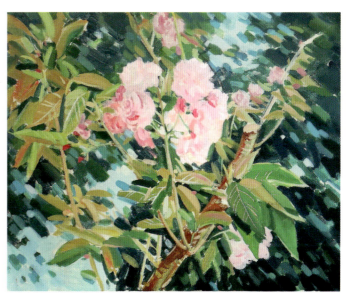

绘画系　DEPARTMENT OF PAINTING　　秦祺　水木日记　　指导教师 – 陈辉

作品以清华大学的学习经历为创作背景，将校园中所见之人、之景、所感所悟刻入印石中。取法齐白石篆法，在字形、疏密、线条曲直、边框上强调对比和变化。运用冲刀、切刀相结合的手法，整体风格粗犷、豪放。

杨秋璇　交织的目光 Interwined　指导教师 – 陈辉

《交织的目光》系列作品共有两个部分，第一部分是"守护者"组画，画中18位肖像形象取自抗击新型冠状病毒疫情的人民英雄；第二部分是孩童组画，形象来自作者生活中的真实人物。

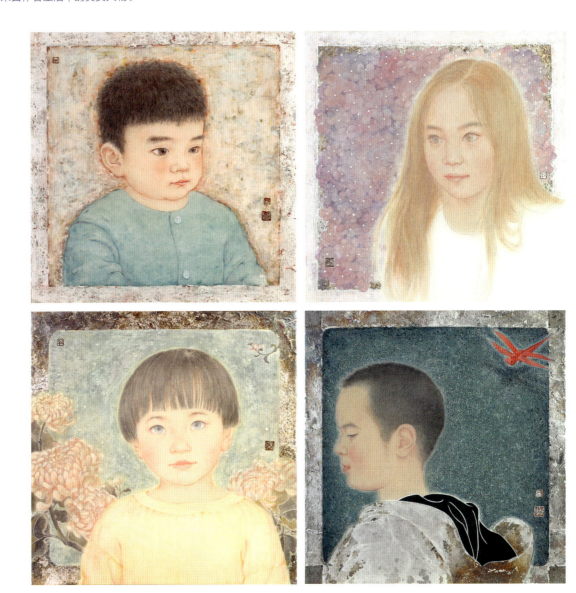

古老的面具艺术富有传奇色彩和独特艺术韵味，作者对面具艺术题材创作产生浓厚兴趣。"遮盖""隐藏"和"再现"的概念源于作者个体经验感受，在材料实验过程中通过摄影方式表现，是作者与媒介接触产生的艺术语言方式。

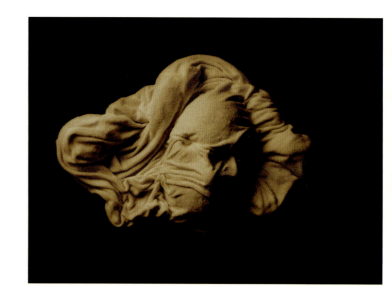
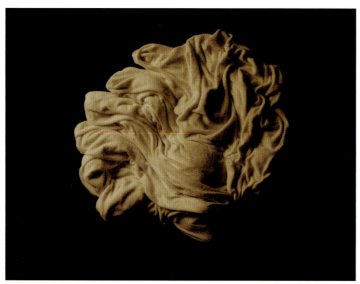
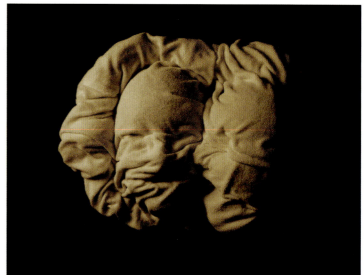
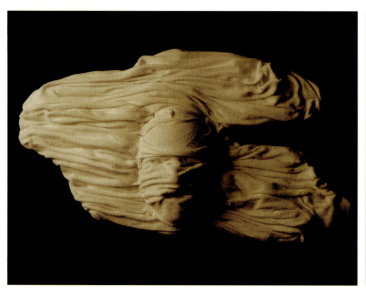
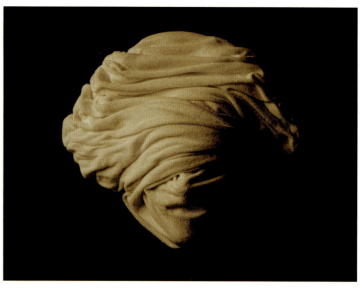

绘画系　DEPARTMENT OF PAINTING　　张迅　《美丽新世界》系列组画　　指导教师 – 顾黎明

美丽的世界有着缤纷的色彩
每个人都能体会到永恒
只不过永恒在我们的嘴巴和眼睛里
每个人都是幸福的
因为幸福被刻在我们的脑子里
亲爱的孩子们，你们是受欢迎的
我向你们保证，你们是受欢迎的

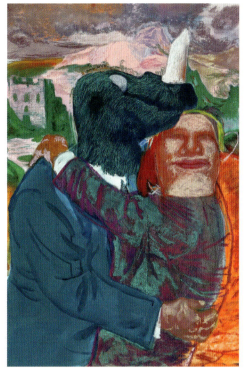
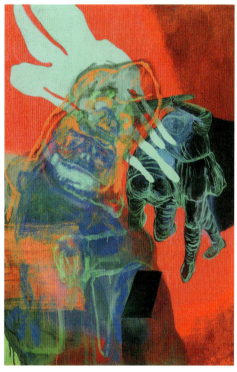
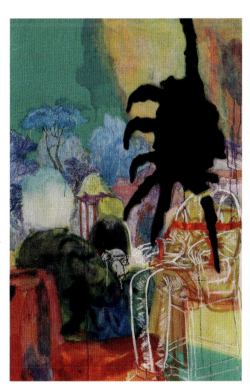
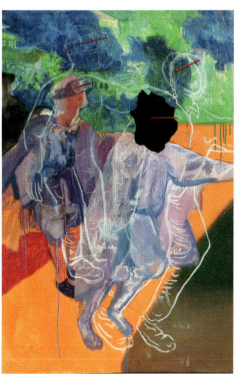

绘画系　DEPARTMENT OF PAINTING　　张杨　游记　　指导教师 – 蒋智南　　138

《游记》包括影像、绘画和文字档案。作品以个人对身体和地图的理解为基础，通过不同的媒介和材料对身体记忆进行解构，实现了具备时间和空间维度的立体图景。

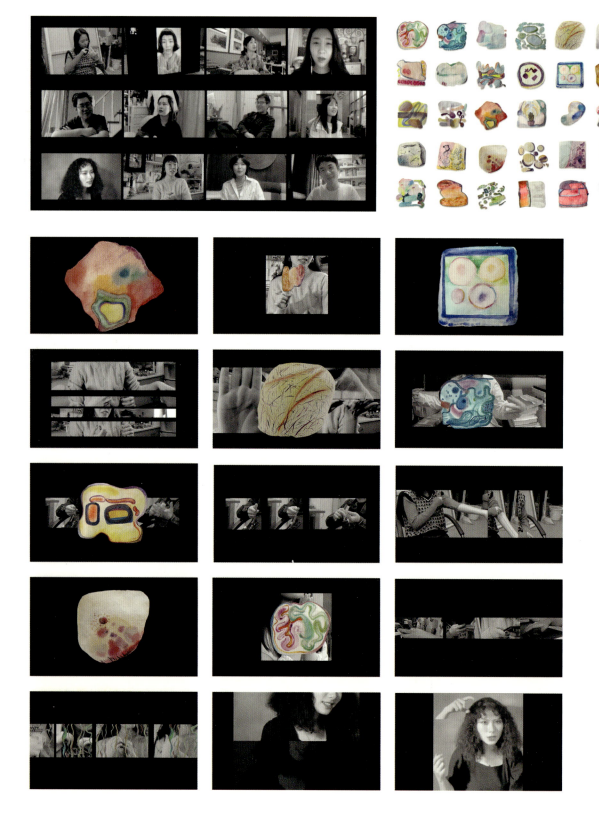

绘画系 DEPARTMENT OF PAINTING

赵恩雅 Jo Eunah
归去来兮

指导教师 - 封帆

作品通过日常用品和特殊场地的结合，提出了现有但尚未显示的问题。包袱通过针线活重新获得生命和意义，唤醒那些常被我们轻视的感情和物质。它被从日常的位置转移到特殊场所，促使我们重新认识过去和当下生活的一切。

赵兰芬　我的花园　　指导教师 – 李睦

纷乱的盆花排列于平直空间之中，我在寻找自己的感受，尽力用平静的笔触、低纯度且冷艳的色彩去描绘那个存在已久的"我的花园"。衰败和生成、冷漠和温柔深深地吸引着我，让我在探求内心世界的同时，体会着永恒矛盾的描述历程。

 韩猛
 力俊星
 王千一
 王雪
 郑确

DEPARTMENT OF SCULPTURE

雕塑系

主任寄语

每年的毕业季都与我们的芒种节气相适逢，这是一年中最繁忙的时节，这个节气具有双重语境，既涉及播种，也涉及收获，在这样一个生机勃勃、万象更新的节令里，我们的毕业生面临的既是句点，也是起点，理应有所收获，更应有所播种。

今年的毕业展有些特殊，虽然没有热烈的开幕式和人头攒动的火爆观展现场，但这丝毫不影响我系 2020 届本硕毕业生将自己的才情与努力呈现给大家。统观今年的毕业生作品，无论从思想观念还是艺术语言的独创性上，都有了长足地进步，尤其雕塑作品创作过程的难度和完整性上均有所提升。同学们以自己的方式探索艺术理念、风格以及艺术语言的多样性和可实现性，体现着青年一代艺术学子的创作才情和艺术理想。

毕业展对于同学们来说是近几年学习成效的集中总结，无论师生与学校都分外重视，同时也获得社会的广泛关注。由于疫情的持续影响，越来越多的院校开始选择以线上的形式来举办今年的毕业展览，而清华美院更是非常具有前瞻性地、早早地将 2020 年毕业展确定为线上模式，在展示方式、展位布置上留给学生非常大的可实现空间，如雕塑、装置、陶瓷、家具等立体类型的作品，将尽量以线上的方式还原线下的观展体验。相信毕业生作品线上展览能够全方位、多角度地展现清华美院毕业生的作品风采与创作水准。在特殊时期，这种独特的展览方式值得肯定与赞赏，也非常期待展览的上线体验。

最后，感谢同学们把美好的青春时光和成长的印记留在清华美院，希望你们秉承"艺术为人民"的崇高理想，用一生的实际行动去努力践行"自强不息、厚德载物"的优良传统，在艺术的道路上自由拓展、勇往无前，为艺术事业的繁荣发展尽自己的一份力。母校将以你们为荣，雕塑系全体老师永远是你们坚强的后盾。

非常时期，非常祝福，希望今年毕业的所有同学们，幸福安好，前程似锦！

韩猛　新文化运动始末

指导教师 – 李鹤

作品利用简化形象、现成材料来探究雕塑创作中的"叙事性、过程性"。主观行为对客观现实的不断介入，使得真实与虚妄之间多有交集。作者试图对此进行探究，可一切已落定，"想到"便成了普遍的"真实"。

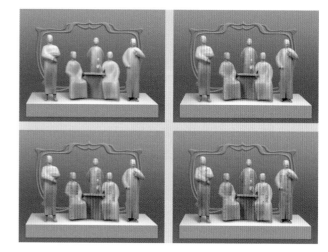

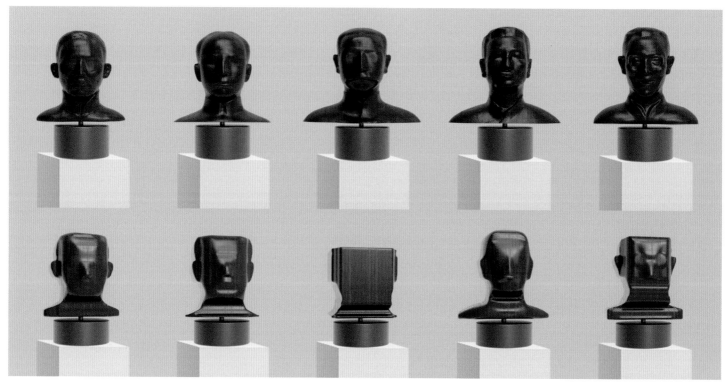

雕塑系 DEPARTMENT OF SCULPTURE　　力俊星　"烟云"系列　　指导教师 – 魏小明

我关注的是人在社会中自我实现与自我证验的存在状态，以及对虚无、冲突、真实感知的回应。它混沌多变，转瞬消逝，包含了我们对时空、事件、情感及身体的记忆和想象。以塑造为手段，向内探求，呈现情感和形态的张力。

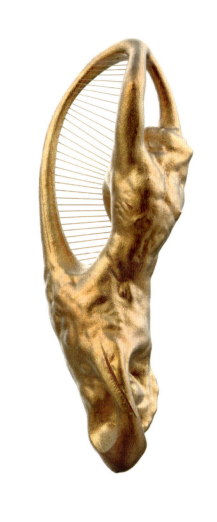
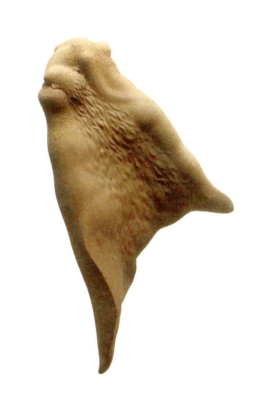
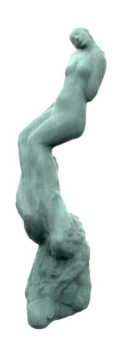
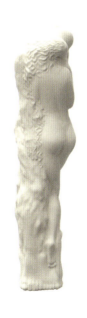
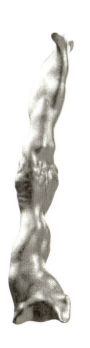

被拆毁并视作垃圾的建筑材料，完整的时候是建筑，不完整的时候是废墟；低像素是图像世界中的无产者，带着否定性和过渡性，临时且随时可能被清理。现代人对技术和图像的极致追求，让作者意识到高清、平滑直至完美才意味着正确。

2.5D 的系统只放行 3000×2000 像素以上的图像。作者用低像素（160×120）的设备来拍摄拾来的建筑垃圾，并用得到的图像对它们的原貌进行覆盖和遮蔽，再以符合展览标准的高清设备来拍摄加工后的此物并上传到系统。这样可以给低像素一个通行证，让一个本不具合法性的图像游走于 2.5D 系统之间。

雕塑系 DEPARTMENT OF SCULPTURE

王雪　音之物语

指导教师 – 许正龙

乐器和音乐彼此共生，相辅相成，这几件作品通过雕塑构造的表现手法，将中国古典乐器和雕塑语言相结合，探索乐器和原材料之间在不同语境下的视觉呈现方式和艺术观念表达。

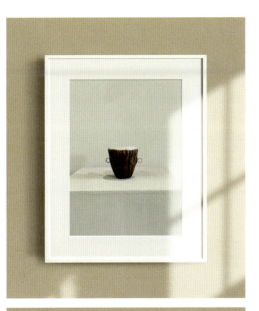
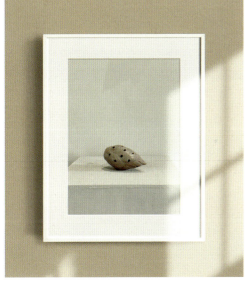
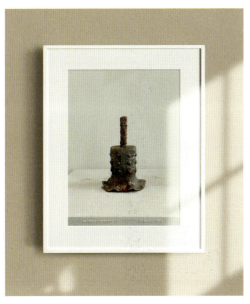
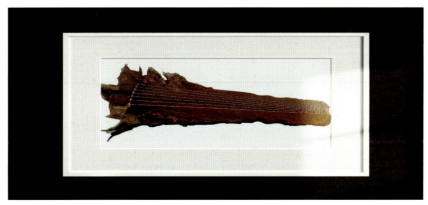

雕塑系 DEPARTMENT OF SCULPTURE

郑确　逃离 Escape

指导教师 – 董书兵

"逃离"这一词似乎从来没离开过当代生活，暗示着对于社会责任的麻木早已让人不适。作品主体安装感应器，驱动其始终远离人群。姿态休闲的逃离是某一时刻的自我呈现，社会身份的消解重构了个体意识。

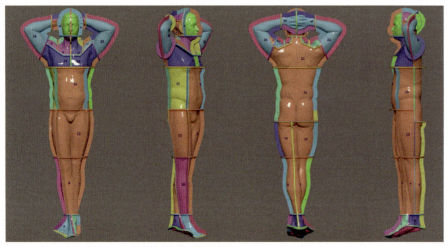

模型分块
模型打印拼

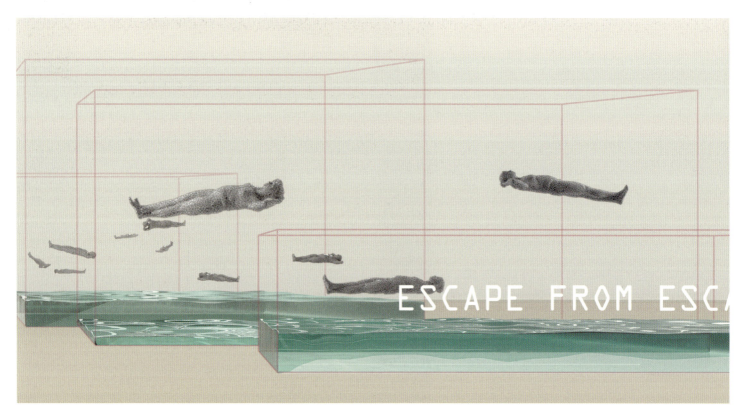

唐哲昊

温博

DEPARTMENT OF ART HISTORY

艺术史论系

主任寄语

毕业季是收获人才的季节，也是检验教学成果的季节。艺术史论系本届毕业生总计36名，其中获学士学位14人，获硕士学位15人，获博士学位7人。本科毕业生多数选择读研或出国深造；硕士生部分继续深造，部分就业和创业；博士生普遍找到了心仪的工作。史论系立足学术，放眼行业，借助清华大学国际化、跨学科平台，培养创新型高端艺术史论人才。近年来，随着文化艺术的繁荣，高端艺术史论人才有供不应求的趋势，今年也并未因疫情干扰而有所降低。

本次大多数毕业环节在云端进行，但丝毫未降低质量和要求。在诸位导师的辛勤指导下，同学们在论文开题和写作过程中，掌握了研究方法，提升了写作能力，取得了令人欣喜的成绩。学士学位论文重在学术训练，经过数轮指导和检测，同学们普遍掌握了治学方法和论文写作规范。硕士和博士学位论文多数与各指导教师专业方向相关，在中外美术史论、工艺和设计史论、艺术管理等方面，选择具有新意与研究价值的课题，开展深入研究。今年的毕业论文答辩采取云答辩形式，答辩同学在线陈述，答辩委员线下集中参评与投票。今年的毕业季，2名艺术管理硕士参加了学院在线毕业展；史论系还专门开展在线毕业讲演会和系列推广活动，推出学术新人，传播优秀学术成果。

唐哲昊　从天地神灵到人间先贤：湖南人的祭祀与信仰　　指导教师 – 刘平

该虚拟展是《博物馆基本陈列的信息传播模式个案研究》的部分实践成果，以湖南省博物馆"湖南人"陈列为基础，进一步提炼原陈列的策展理念与思路，突出祭器的祭祀对象，促进并补充原陈列信息的分层级阐释与传播。

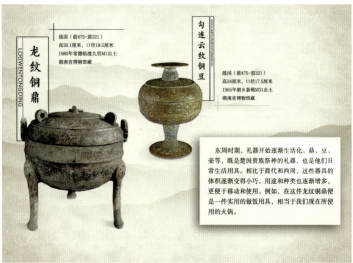

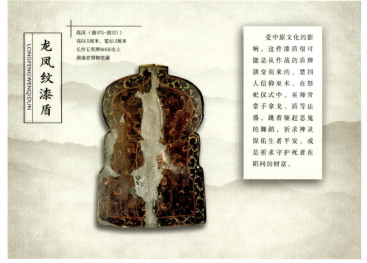

温博 — 彝族服饰产业化发展模式研究——以凉山州昭觉县为例

指导教师 – 陈岸瑛

本课题以大凉山昭觉县彝族服饰文化产业为研究对象，通过一系列产学研创新实践，论证并总结了一套适合当地产业发展环境的"政产学研创坊"产业发展模式，旨在促进传统工艺在现代生活中的有效转化，探索非遗扶贫之路。

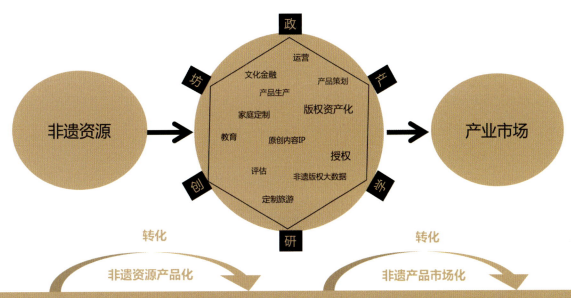

董珊　　　　　陈昭庭　　　　　李培　　　　　苏阳

陶玉东　　　　杨晓丹　　　　张骞

张瑞昌

THE BASIC TEACHING & RESEARCH DEPARTMENT

基础教学研究室

主任寄语

本届硕士毕业生的作品是成功的，向你们表示诚挚的祝贺！

这些可贵的探索，是你们基于自我长期的专项研究而展开的设计应用或创作实践，它根植于学院深厚的文化土壤中，逐步成为传统文脉可能延续的一部分。在这个过程中，各位导师的引领和教诲、同学们的智慧和努力，使设计与时尚、绘画与时代并行不悖，东方与西方、传统与现代，多元的艺术形态得到了不断的延展和深化。这些作品很好地展现了莘莘学子应有的专业水准和风貌，完整地呈现了本教研室硕士生研究成果的多样性与独特性！

时下，多数人愿意从事与专业前沿相关的工作，殊不知，基础研究却是更好的研究平台。基础决定了高度，基本功铺下了前卫的门径，凭借自身深入的研究，可以尽情地展开多种方向的设计创新和艺术创作，进而实现专业的快速提升与跨越。越是最聪明的艺术家，越要懂得下最笨的功夫。

基础教研室的硕士生研究方向包括"设计基础"和"造型基础"两个部分。基础研究是设计创新和艺术创作的原动力。研究生的重要特征就在于"做研究"，通过科学、系统的训练方法，有效地提高自身的创新思维能力、造型能力和审美能力。在全面吸收不同造型艺术精华的同时，学习和继承优秀的文化传统。通过强化基础理论研究与专业实践应用的结合，勇于探索、不断创新、追求卓越、完善自我，这也是基础教研室师生们共同努力的方向。

艺术的复兴，迫切需要我们对基础研究有正确的认识，我为学生们的成绩感到由衷的自豪，无论将来你们走到哪里、取得什么样的成就，今天这个高的起点和清醒的认识，永远伴随在你们自身逐步形成的艺术风格中。基础教研室不仅是一个地方，而是一种理念以及信仰成熟理念的人！

| 基础教学研究室 | THE BASIC TEACHING & RESEARCH DEPARTMENT | 董珊 | 吟游 一隅 白垩物语 | 指导教师 – 叶健 |

此次创作实践是本人对绘画材料表现的全新探索与尝试，更多地进行了艺术绘画语言和表现形式上的探索，多种方式交替使用，使画面呈现出丰富的变化和材质冲突。

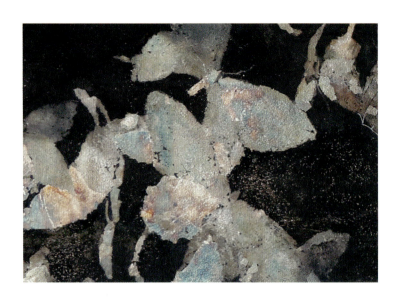

 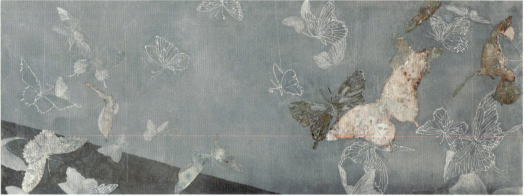

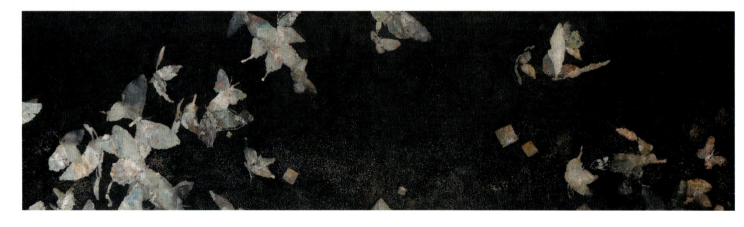

陈昭庭　拾忆系列

指导教师 – 叶健

在大数据时代，人在虚拟空间的时间通常比在物理空间长。画者将旧物放大，视其为一信息载体和有体量的物理空间，让观者重新将目光转向对物理空间的关注，感受其时光印记，即自然侵蚀、文化信息与人为痕迹。

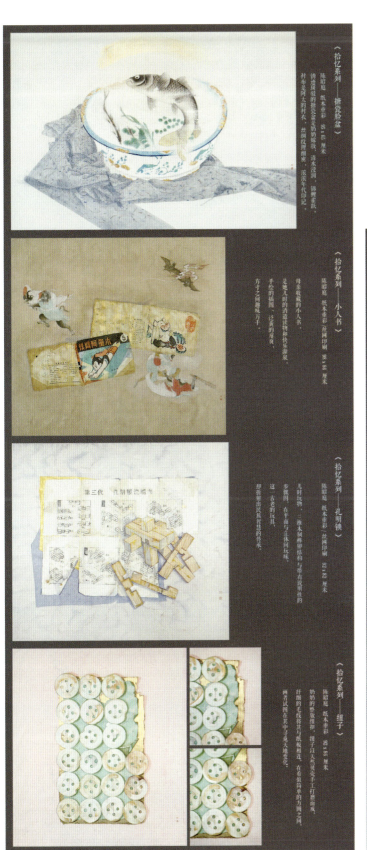

《拾忆系列——搪瓷脸盆》 陈昭庭　纸本重彩　59×85 厘米

《拾忆系列——小人书》 陈昭庭　纸本重彩　丝网印刷　59×85 厘米

《拾忆系列——孔明锁》 陈昭庭　纸本重彩　丝网印刷　59×85 厘米

《拾忆系列——扣子》 陈昭庭　纸本重彩　59×85 厘米

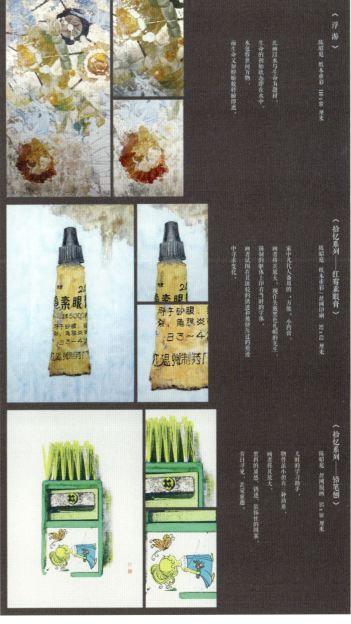

《浮游》 陈昭庭　纸本重彩　118×85 厘米

《拾忆系列——红霉素眼膏》 陈昭庭　纸本重彩　丝网印刷　59×85 厘米

《拾忆系列——铅笔刨》 陈昭庭　绢画　59×85 厘米

| 基础教学研究室 | THE BASIC TEACHING & RESEARCH DEPARTMENT | 李培 | 基于设计形态学协同创新方式的儿童教育空间研究与设计 | 指导教师 – 邱松 |

本课题在儿童发展心理学研究基础上，以 3~6 岁儿童早教空间设计为例。在设计形态学协同创新方法指导下进行设计实践。运用调研和实验等手段，通过对空间进行合理的分割解决现有空间与儿童身体尺度不相匹配的问题。

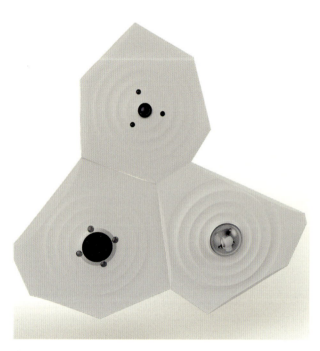

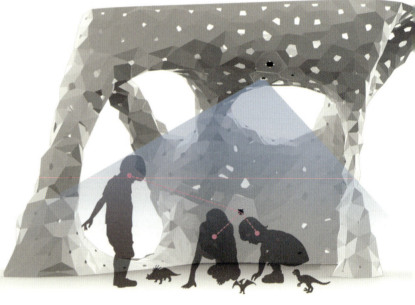

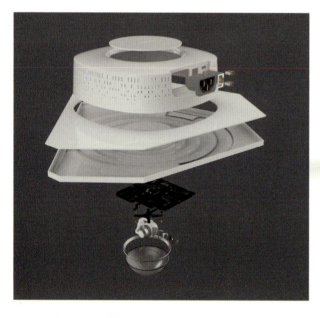

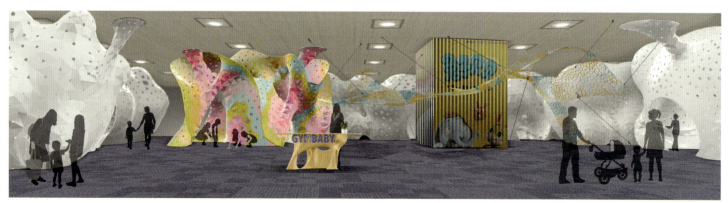

苏阳　眼望系列

《眼望》系列作品再现一个生活中无法被捕捉到的现实世界。并通过模糊时间、空间、人物特征等元素，让它们成为一种非特指却具有代表性的符号，将原本隐性的意识形态转化为可视的虚拟场景。

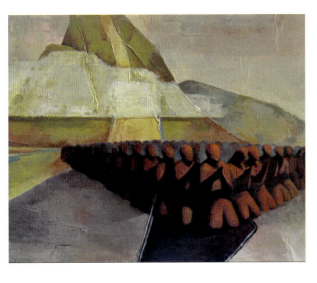
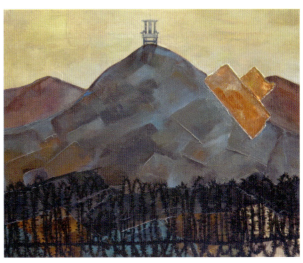
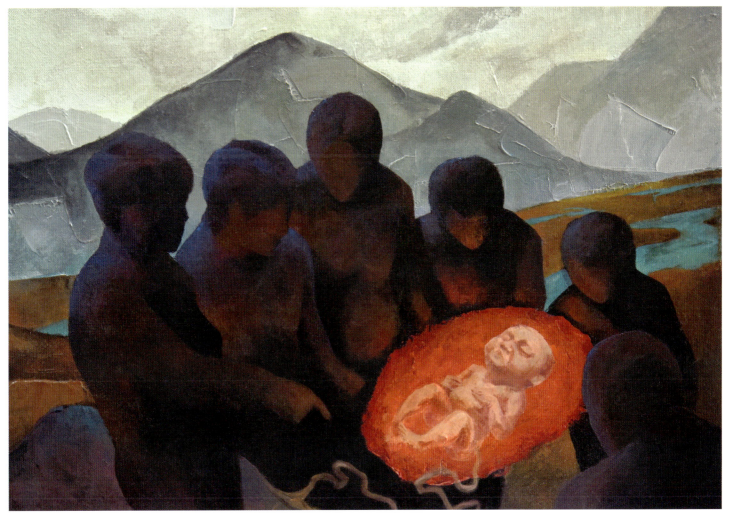

陶玉东 — 荒漠植物形态研究与设计应用——以集水、灌溉设施为例

指导教师 – 邱松

为应对极端环境，荒漠植物进化出了独特的适应形态。对荒漠植物形态进行理性分析，借用拓扑学方法对红砂根系进行几何分析，梳理出形态规律，并应用于荒漠地区的灌溉设施设计中。

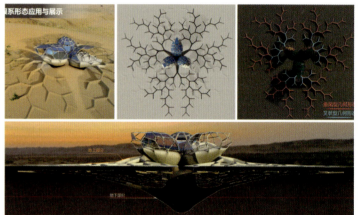

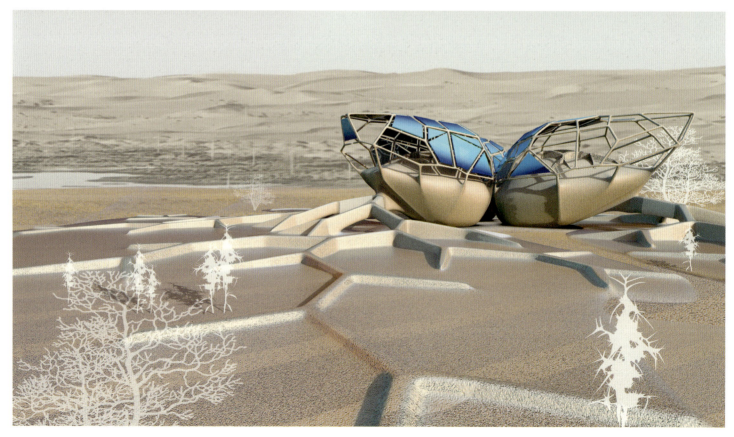

杨晓丹　鸿蒙.视界

指导教师 – 金剑平

是时空产生了文明，还是文明定义了时空？当时间逐渐变成你身后的空间，见证着过去、未来、抽象和虚幻的关系。在山与海的那边，是否我们不曾孤独？在山与海的视界，是否有着我们探寻的彼岸……

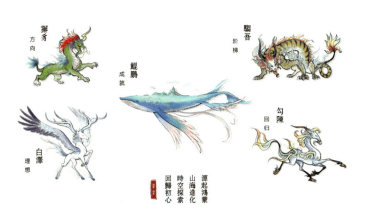

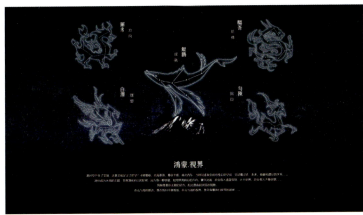

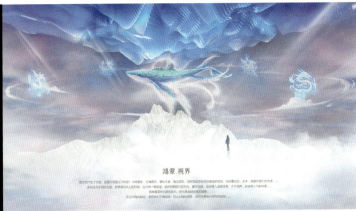

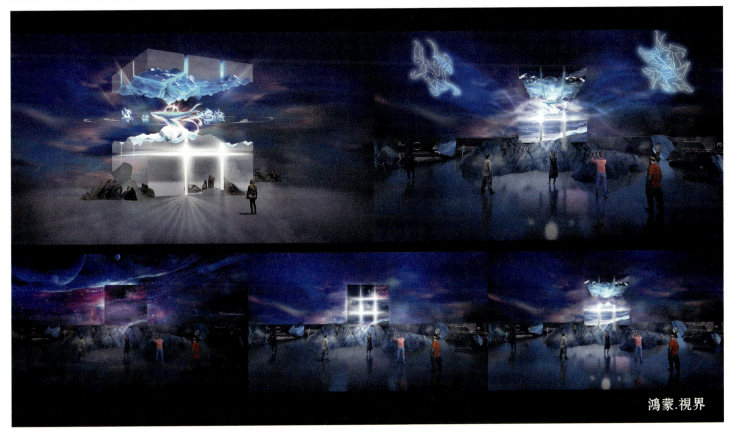

鸿蒙.视界

张骞 《城埃》系列

指导教师 - 张姗姗

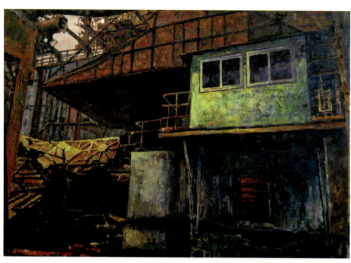

老工厂已经成为无人问津的角落和拆除的对象，就像是"微尘"存在于城市之中。它们曾经是繁荣的象征，现在却沦为破旧落后的事物。《城埃》系列以瞬间定格的方式来展现老厂房的沧桑之感，将它们定义为时代的丰碑。

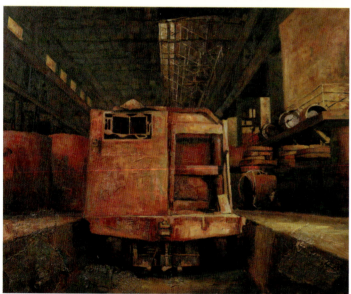

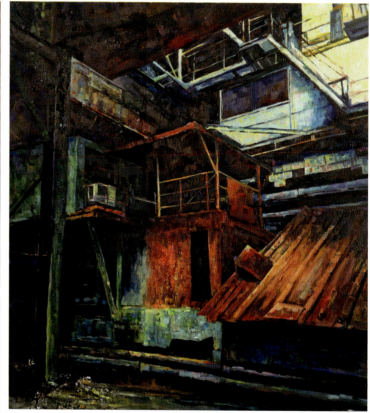

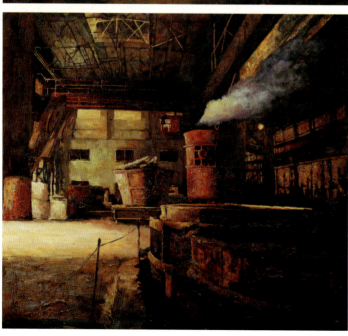

张瑞昌　虚拟形态研究与设计应用

指导教师 – 邱松

本作品是针对虚拟形态研究的虚拟现实设计应用。研究过程通过对虚拟形态的概念、理论以及方法的探索而总结的虚拟形态生成方法并以此为根基，利用虚幻4引擎完成基于虚拟现实环境的形态景观设计与场景建立。

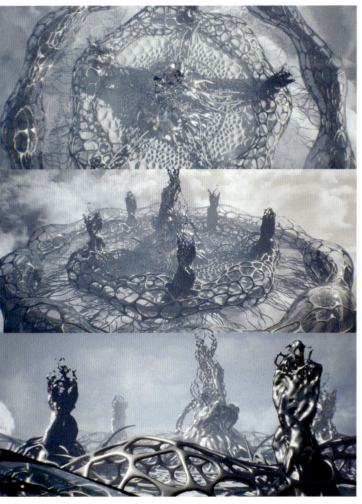

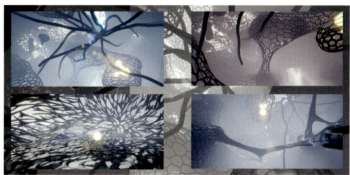

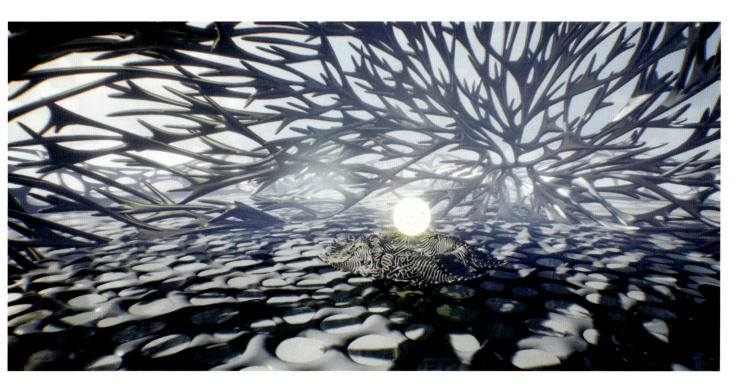

刘思佟　　鲍梦若　　陈俊霖　　陈梦柔

刁玉婷　　杜芳　　傅韵畦

何佳秋　　贺子明　　黄赫　　黄孙杰

焦靖　　李成惠　　李佳星

李亚婷　　刘方青　　刘泽玉　　鲁晓薇

王盛　　孟旭睿　　宋明珊　　王茜　　许梦家

杨虹　　王晓楠　　吴方惠　　周立佳

祖赫

MASTER OF FINE ARTS IN CREATIVE AND DESIGN FOR SCIENCE POPULARIZATION

科普创意与设计艺术硕士项目

负责人寄语

人生是一场长跑，一路上的风景迷人而又充满了挑战。在无数难忘的片段当中，毕业季就是其中挥之不去的一笔。

无疑在同龄人当中你们是幸运的。在人生最美好的年华，出于对科普事业的共同热爱，你们相遇在美丽的清华园。三年的时光你们以班级的形式在一起学习，涉及各个专业领域。你们通过专业基础课程、社会实践、国际交流、团队合作甚至是跨专业协作的学习经历，用共同的努力一起播种梦想，把勤奋、友情、欢乐和收获留在了校园的每个角落。我相信即使多年后青春不再，在清华园学习生活的这份珍贵记忆也会温暖你的一生。

虽然在疫情这一非常时期学院以"线上展"这种特殊形式来展示学生的作品，但从你们的作品中我们高兴地看到学生们坚实的专业基础和设计创新能力，你们所展示的不只是设计作品，更是用百倍的热情去拥抱明天的力量。

共同的努力铸就最美好的明天。很多年后，你们会把这个夏天叫做"那年夏天"，那个充满最美丽、最灿烂回忆的夏天。

| 科普创意与设计艺术硕士项目 | MASTER OF FINE ARTS IN CREATIVE AND DESIGN FOR SCIENCE POPULARIZATION | 刘思佟 | 苏州码子复兴计划——基于"解码"概念的数码文化科普实验 | 指导教师 – 刘强 |

通过对苏州码子这一数码文化的梳理，深入剖析苏州码子的特点及规律，通过"解码"探寻适应现代语境的设计语言及科普方法，最终提出"苏州码子复兴计划"这一数码文化的科普实验。

苏州码子复兴计划
Suzhou code revival plan

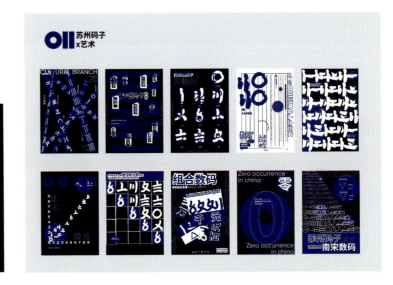

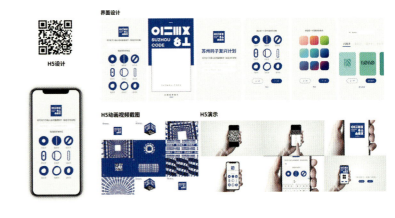

科普创意与设计艺术硕士项目 | MASTER OF FINE ARTS IN CREATIVE AND DESIGN FOR SCIENCE POPULARIZATION

鲍梦若　《戏台的故事》中西古代戏剧舞台形制科普动画

指导教师 – 张烈

《戏台的故事》讲述了古代戏剧舞台在西方和中国的历史，叙述了从戏台出现到现代剧场的戏剧舞台演变过程。在"中国篇"中，讲述了中国的戏台如何开始用于演出，以及如何演变成为茶园和戏园中完备的戏剧舞台。"西方篇"中，讲述了西方的戏剧舞台从开始出现到发展为类似于现代舞台模式的镜框舞台。

戏台的故事

| 科普创意与设计艺术硕士项目 | MASTER OF FINE ARTS IN CREATIVE AND DESIGN FOR SCIENCE POPULARIZATION | 陈俊霖 | 社区移动式儿童科普健身展示设计 | 指导教师 – 范寅良 |

本设计以学龄儿童为研究对象，将"社区可移动"展示形式和模块化设计理念与运动学知识相结合。旨在使常居儿童能更高效便捷地参与健身科普活动，助其埋下良好健身习惯的种子，以此提高整体国民身体素质素养。

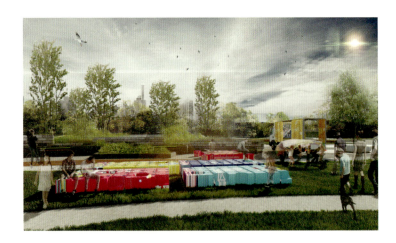

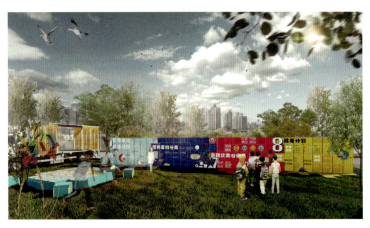

陈梦柔　睡神的国度

指导教师 – 华健心

《睡神的国度》是以"睡眠"作为主题的系列科普立体书，分为《睡神的宫殿》、《睡神的钟表》两本。两本书通过讲述两位主人公与睡神发生的故事，将睡眠知识巧妙融入书中，并结合立体结构进行展示。

科普创意与设计艺术硕士项目
MASTER OF FINE ARTS IN CREATIVE AND DESIGN FOR SCIENCE POPULARIZATION

刁玉婷 — 敦煌壁画舞蹈的科普设计研究

指导教师 – 米海鹏

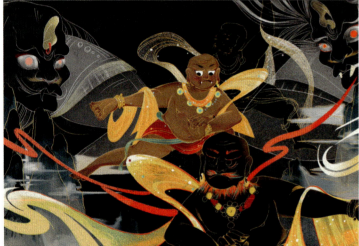
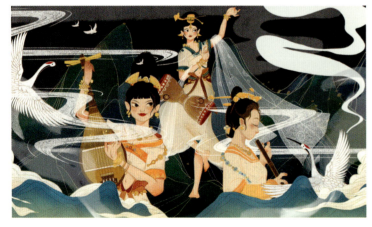

本作品是对敦煌壁画上静态的舞蹈场景进行创造性"复活",结合壁画中药叉舞伎、舞伎菩萨、胡旋舞等历史文化背景进行故事再创作,拓展壁画舞蹈叙述方式的空间,是对传播普及的文化内容先解构再建构的设计探索。

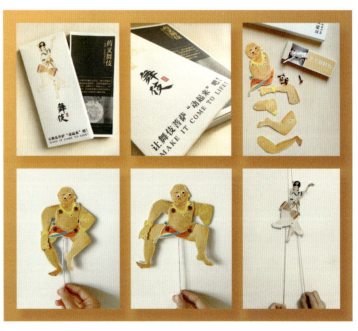

| 科普创意与设计艺术硕士项目 | MASTER OF FINE ARTS IN CREATIVE AND DESIGN FOR SCIENCE POPULARIZATION | 杜芳 | 漂浮孤岛——基于年轻孤独人群的科普展示设计 | 指导教师 – 李朝阳 |

本设计以年轻孤独人群作为目标人群，运用多种设计手段，动静结合，触及观者的视觉、听觉、触觉，在打造沉浸式展览空间的同时引导观者在展览中进行互动，科学普及与公众健康紧密相关的孤独感。

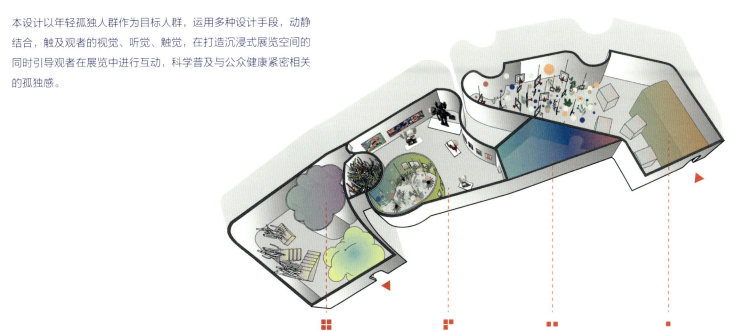

| 科普创意与设计艺术硕士项目 | MASTER OF FINE ARTS IN CREATIVE AND DESIGN FOR SCIENCE POPULARIZATION | 傅韵畦 "鲸落"生态演化 | 指导教师 - 王红卫 |

鲸落是海洋里罕见的壮美景观。而由于鲸落发生地点难以观测，对此现象科学普及的内容较少。本作品基于科学研究的事实，用手绘信息图和定格动画的方式演绎"鲸落"生态演化的过程，更易于理解并引发对环境保护的思考。

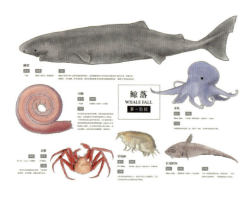
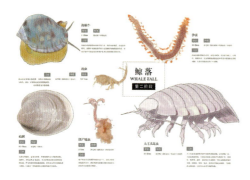
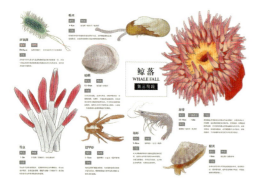
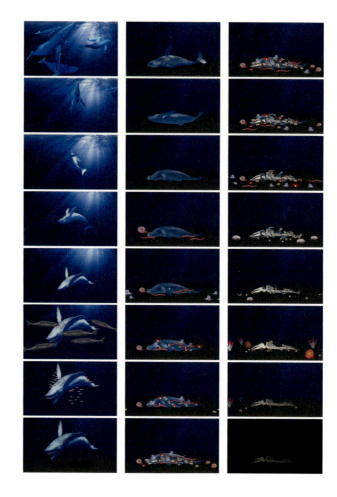
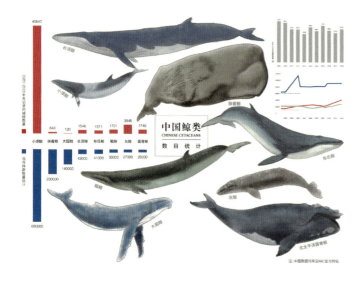
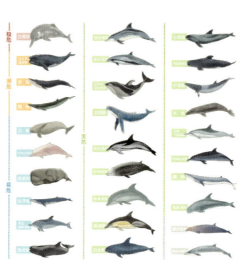
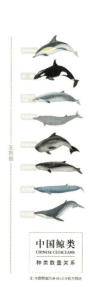

何佳秋　交互式冰壶科普设计　　指导教师 – 付志勇

本设计项目从设计角度出发，进行冬季体育中冰壶项目的基础知识普及。

设计采用了传统媒介与新媒介结合的方式，在科普过程中加入了更多交互的环节，力求增加过程中的参与性以达到科普目的。

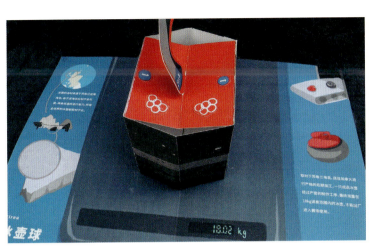

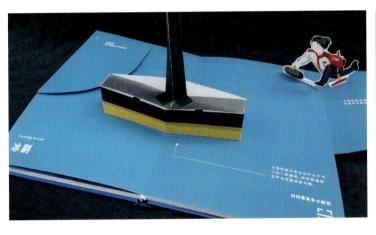

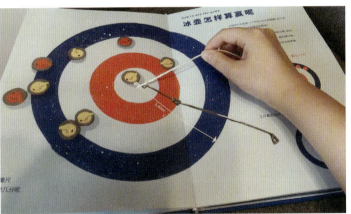

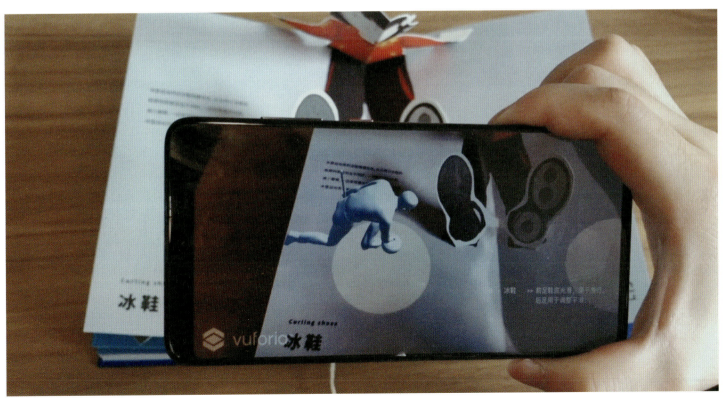

| 科普创意与设计艺术硕士项目 | MASTER OF FINE ARTS IN CREATIVE AND DESIGN FOR SCIENCE POPULARIZATION | 贺子明 | 时节之美——面向视障儿童的科普交互式探索 | 指导教师 – 张茫茫 |

基于裸导电触控技术的立体贴图互动墙设计。通过创造可交互的、具有触觉纹理的立体贴画，让视障儿童聆听自然的声音，用手感知自然的时节之美。

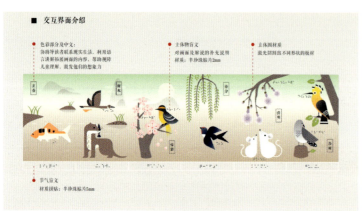

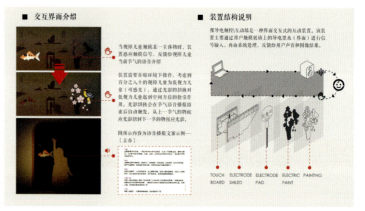

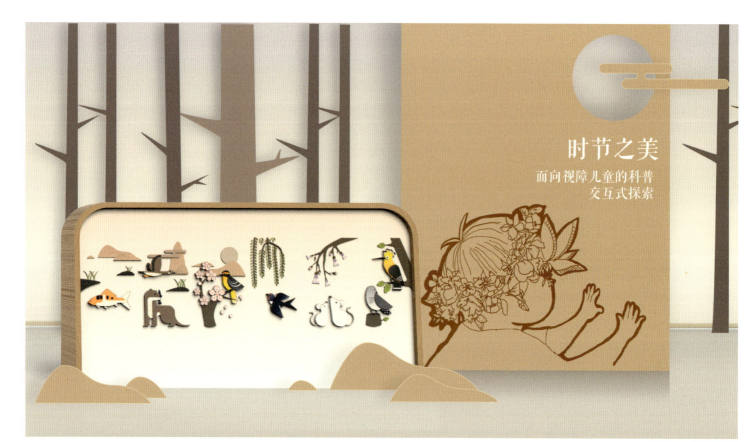

黄赫 "芽"——面向植物向光性的科普装置设计

指导教师 – 吴琼

本作品以植物向光性原理为机制，设计了一套科普交互装置。目的是在观众快速了解向光性原理的同时，强调隐藏在身边的强大而天然的感知系统。

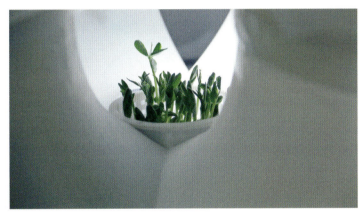

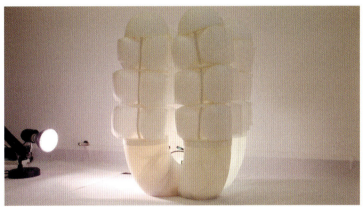

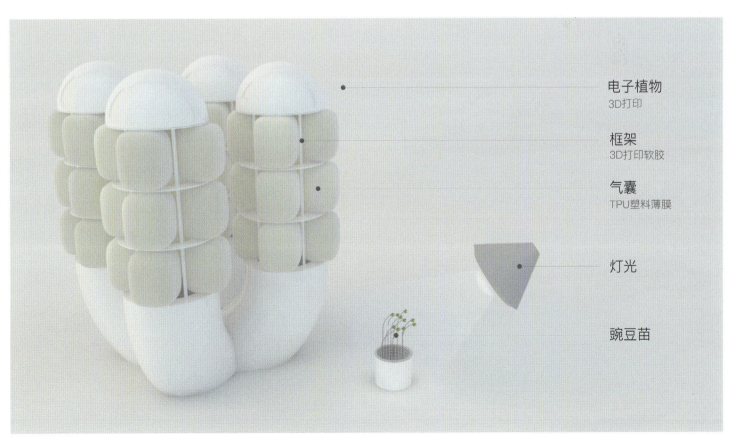

电子植物
3D打印

框架
3D打印软胶

气囊
TPU塑料薄膜

灯光

豌豆苗

科普创意与设计艺术硕士项目
MASTER OF FINE ARTS IN CREATIVE AND DESIGN FOR SCIENCE POPULARIZATION

黄孙杰　C-Shrimp——基于甲壳素材料的科普研究与设计

指导教师 – 刘新

虾、蟹等海产品在加工过程中产生大量的副产品，本研究从废弃虾壳中提取甲壳素并将其转变成为具有功能性、可生物降解的生态材料，进行科普教具设计的同时探讨这一新材料在设计应用中的可能性。

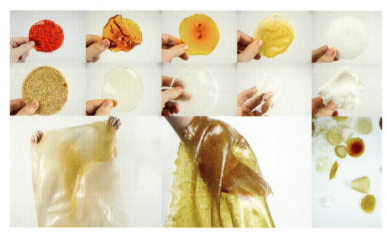

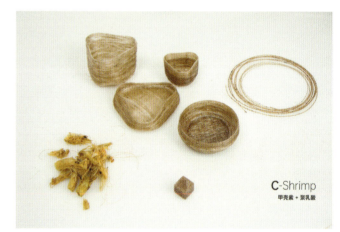

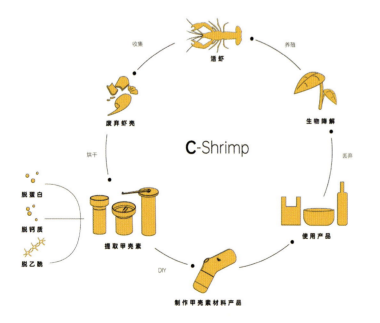

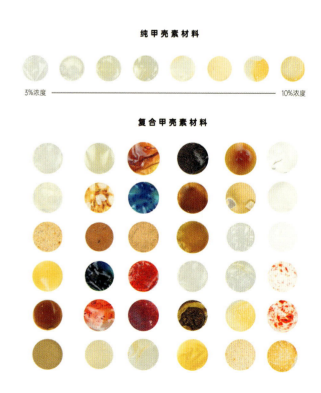

焦靖　血管诊所　　指导教师 – 陈磊

心血管健康数据在饰品设计中的可视化应用探索。创作选取的数据是用户体检数据，以委婉的方式呈现，保护用户隐私。可视化的结果输出为个性定制饰品，日常物件提醒用户健康的同时也是探索承载信息的新媒介。

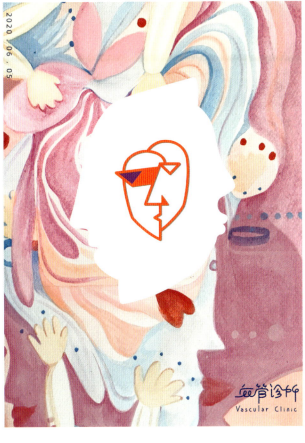

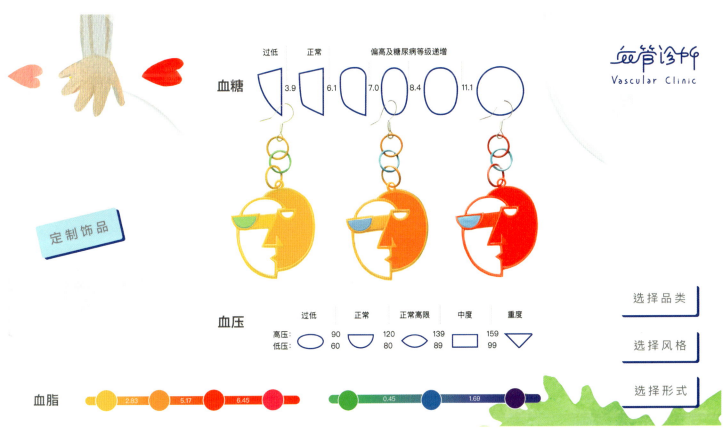

| 科普创意与设计艺术硕士项目 | MASTER OF FINE ARTS IN CREATIVE AND DESIGN FOR SCIENCE POPULARIZATION | 李成惠 | "糖类战争"——关于糖的科普展示设计研究 | 指导教师 – 杨冬江 |

展示设计构思从糖的结构入手，内容划分为"糖的历史"、"制作加工工艺"、"功效与危害"、"糖的未来"、"儿童活动区"等方面，关注运用新媒体技术沉浸式互动展示等新技术、新方法，引导人们正确认识糖的作用和潜在危害。

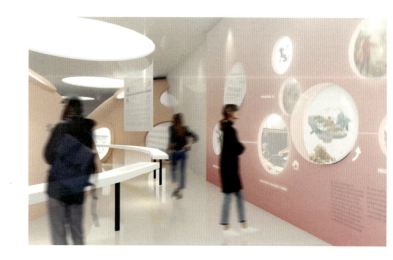
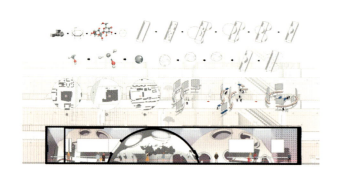
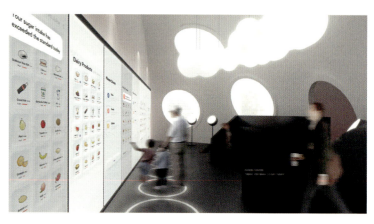
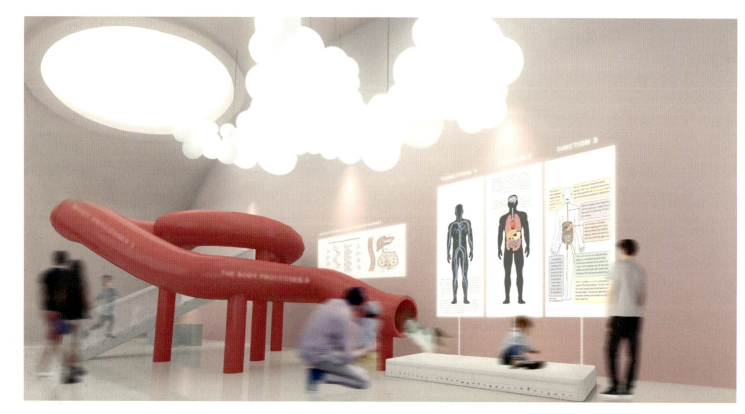

科普创意与设计艺术硕士项目 | MASTER OF FINE ARTS IN CREATIVE AND DESIGN FOR SCIENCE POPULARIZATION

李佳星 三磅宇宙——大脑科普体验空间设计

指导教师 – 张月

有两个复杂而宏大的空间是人类一直渴望探索的领域，一个是宇宙，另一个是大脑，前者是复杂的物理空间，而后者是神秘的精神世界。一座大脑科普展馆不足以尽述其万一，却可以让你畅游在属于你的三磅宇宙。

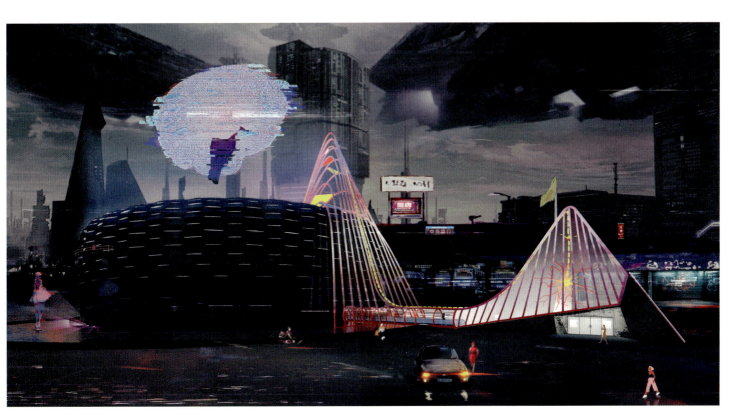

| 科普创意与设计艺术硕士项目 | MASTER OF FINE ARTS IN CREATIVE AND DESIGN FOR SCIENCE POPULARIZATION | 李亚婷　雾绡 | 指导教师 – 吴琼 |

《雾绡》是基于细菌纤维素的创意科普设计，以《洛神赋》中洛水之神裙摆轻如薄纱为灵感，结合 arduino，以智能服装展示细菌纤维素的结晶度高成型容易、轻薄透明、高抗张力度和良好的吸附性等特点。

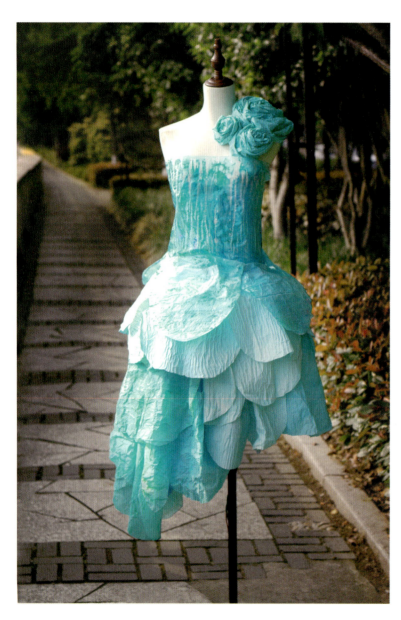

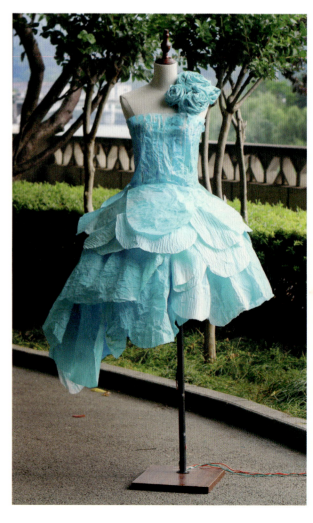

刘方青　系列儿童音乐玩具设计

指导教师 – 张雷

本次设计将音乐知识科普的目的和儿童创意玩具的形式相结合，以儿童熟悉的玩具为载体，将视觉、触觉和声音的感官进行联通与融合，帮助儿童建立对音色、音高、节奏等元素的基础认知，培养儿童对音乐的兴趣。

科普创意与设计艺术硕士项目 | MASTER OF FINE ARTS IN CREATIVE AND DESIGN FOR SCIENCE POPULARIZATION

刘泽玉　插图故事表现——猫与人之间行为关系的科普研究

指导教师 - 祖乃甡

基于"猫文化"发展的历史背景，以"猫"为具体的研究对象，结合相应有关猫的文化历史背景知识和科普知识，以插图故事的形式表现猫与人之间的行为关系。

科普创意与设计艺术硕士项目
MASTER OF FINE ARTS IN CREATIVE AND DESIGN FOR SCIENCE POPULARIZATION

鲁晓薇　一见钟禽　　　　指导教师 - 米海鹏

《一见钟禽》是以猛禽救助为主题的科普小程序。向大家展示了一只猛禽从受伤到救助到康复放飞的全过程，希望向更多的人传达"猛禽属于蓝天，野生动物属于大自然"这一人与动物共享生命之美的理念。

| 科普创意与设计艺术硕士项目 | MASTER OF FINE ARTS IN CREATIVE AND DESIGN FOR SCIENCE POPULARIZATION | 孟旭睿 | 档案星球 ARCHIVES PLANET | 指导教师 – 原博 |

本次设计实践以传播科学知识，培养科学思维为立足点。以解谜游戏书为例，探索通过设计手段对科学论文进行趣味化表达的可能性，以此激发大众主动探究科学知识的兴趣，促进其科学素养的提升。

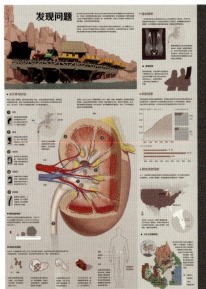
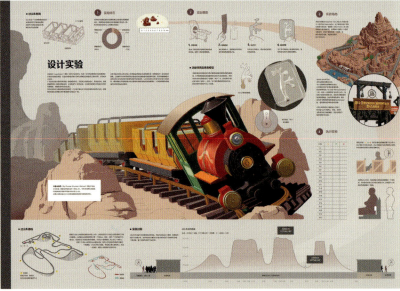
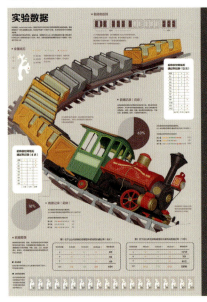
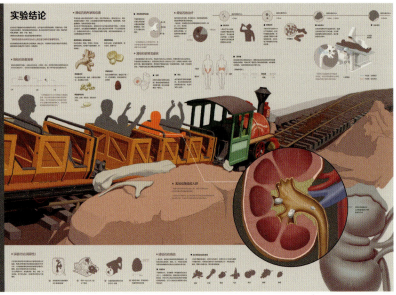

科普创意与设计艺术硕士项目
MASTER OF FINE ARTS IN CREATIVE AND DESIGN FOR SCIENCE POPULARIZATION

宋明珊 "孤独游乐园"——基于孤独认知科普的概念设计

指导教师 – 千哲

本设计研究基于无人驾驶 l4 模式下的多人互动车载系统设计。选取动物园为使用场景进行服务系统规划，包含手机端、车载端和 AR 眼镜游览端。

科普创意与设计艺术硕士项目 | MASTER OF FINE ARTS IN CREATIVE AND DESIGN FOR SCIENCE POPULARIZATION

王茜

《爱在记忆消失前》阿尔兹海默症 AR 科普绘本

指导教师 – 张烈

本科普绘本从一位阿尔兹海默症患者的视角出发，讲述其患病后眼中世界的变化，并借助 AR 技术，将家人关怀化为白熊，守护老人度过余生。旨在引发公众对该病的关注，为加深对该病认知及科学照护提供新的渠道。

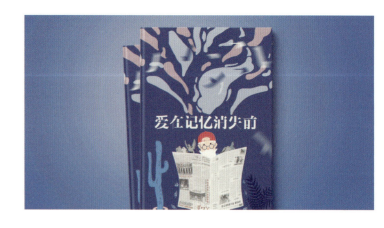

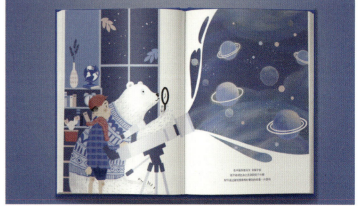

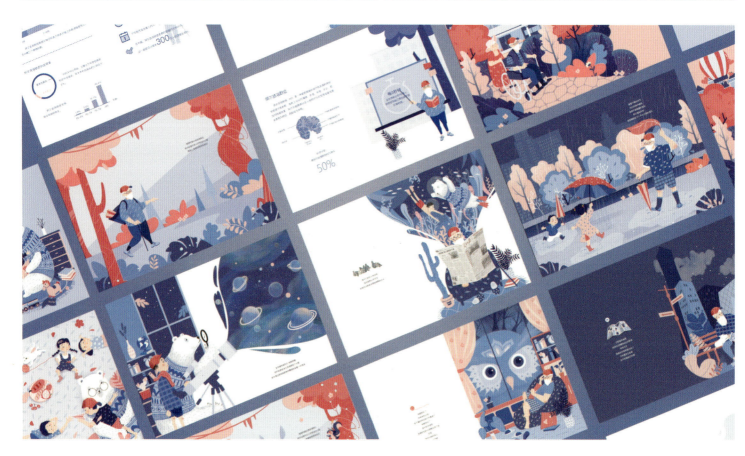

王盛　星际花园

指导教师 — 师丹青

星际花园科学艺术展，以保护自然生态环境和生物的多样性为主旨，以"进化论"作为研究的基础性理论与依据，注重科学与艺术交叉融合的创新理念，引导观众进行观展体验、学习和探索生物进化与环境变化的相关性。

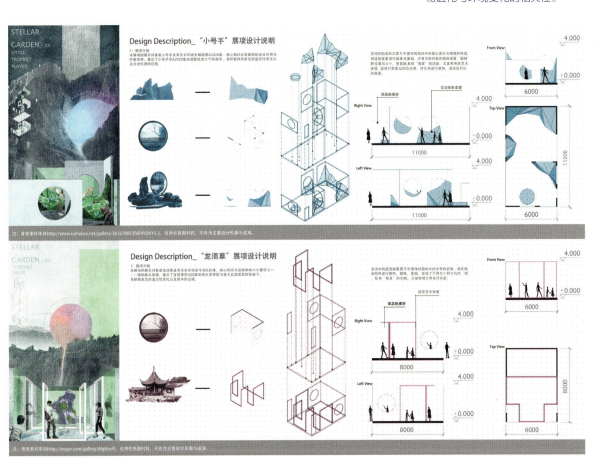

Stellar Garden
传统园林空间设计手法在科幻科普展览中的创新应用

本次研究对象为科幻科普展形式与内容的改良与创新。其研究目的是将传统园林设计手法与数字化媒介进行融合性探究，并总结出设计方法与规律，用来解决科幻科普形式与内容所存在的固化性问题。将中国的本土文化内容应用于科幻性创作中，有利于打破长期以来人们对于科幻创作的刻板印象，有利于摆脱由西方主导的科幻潮流所形成的文化思想束缚，有利于提高本土文化对未来发展的影响力。因而，对本土文化的传承与发扬也会起到积极的促进作用，有助于提高国人的文化自信以及提升世界人民对中国本土文化的认同感。笔者以传统园林设计手法与科幻科普展作为以本土文化对科幻创作进行改良与创新这一大研究方向的切入对象。研究的理论依据以传统园林设计手法的方法与应用方式等相关知识内容为主。数字化媒介作为科幻科普展的重要组成部分，与传统园林设计手法进行融合性的探究，将其成果作为研究科幻科普展内容与形式改良并创新的方法之一。

王晓楠　未来食刻

指导教师 – 陈磊

商品包装于市场销售中广流通与高覆盖面特点也是科普宣传推广方式的绝佳落脚点。本作品以《未来食刻》人造食品商品包装为例设计了一系列具有科普宣传功能的商品包装，使人们通过"拆解包装—使用商品"的过程自然地接收科普知识。

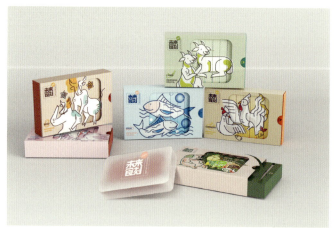

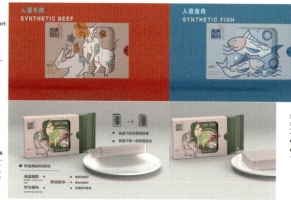
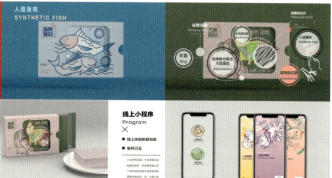
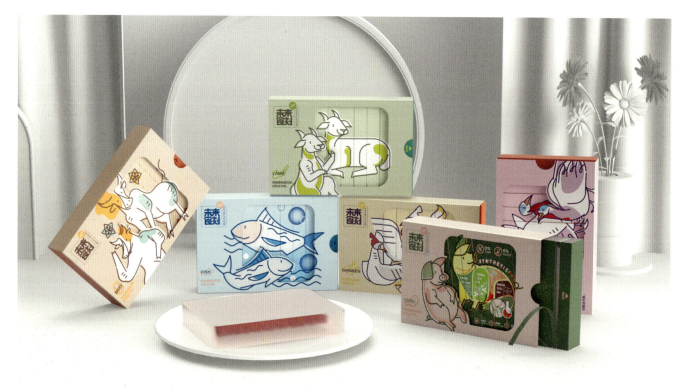

吴方惠 — 基于增强现实的空气动力学科普设计研究

指导教师 – 马森

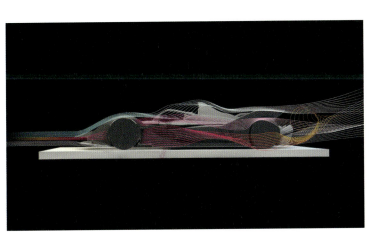

将 AR 与空气动力学科普进行结合，利用 AR 将相对抽象的空气动力学现象具象化、情景化，同时围绕科学原理展开科普，引导受众在生活中重新认识空气动力学。

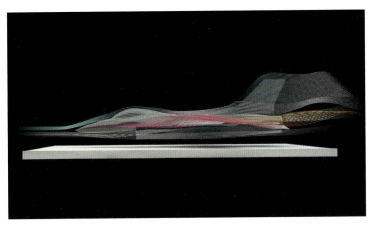

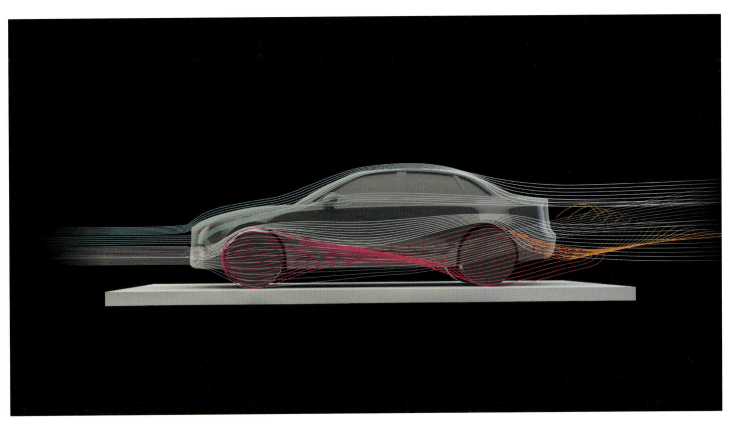

| 科普创意与设计艺术硕士项目 | MASTER OF FINE ARTS IN CREATIVE AND DESIGN FOR SCIENCE POPULARIZATION | 许梦家 | 基于"共享车库"概念的 Kit 教学车及相关系统设计研究 | 指导教师 – 严扬 |

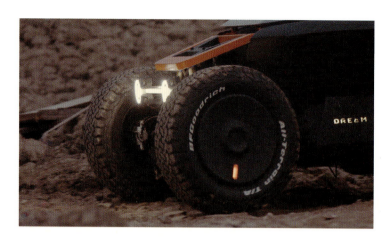

基于不同年龄层级的模块化形式 Kit 教学车，在功能、结构上满足了驾驶、科普的需求，同时"共享车库"概念设计给用户提供动手改装汽车、普及汽车知识、体验不同驾驶感受的机会，从而达到用户深度参与的目的。

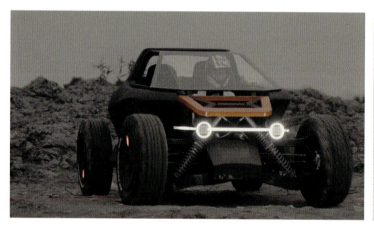

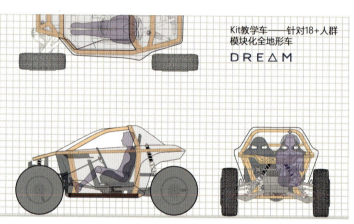

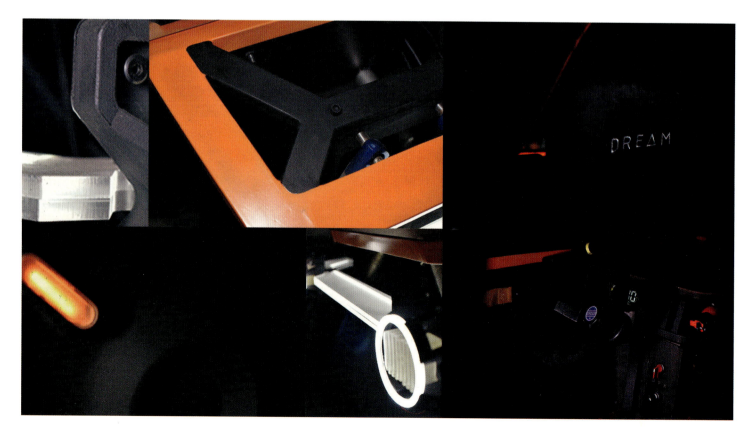

科普创意与设计艺术硕士项目
MASTER OF FINE ARTS IN CREATIVE AND DESIGN FOR SCIENCE POPULARIZATION

杨虹

鸟虫文饰——基于春秋战国鸟虫书文化的科普设计

指导教师－陈楠

作品围绕春秋战国时期鸟虫书文化开展的设计创作，重新设计出两种风格的鸟虫书字体、雕塑、科普读物、H5线上博物馆中分别设立了鸟虫书历史、文化研究、书写特色以及字形检索等部分，全方位地对鸟虫书文化进行科普。

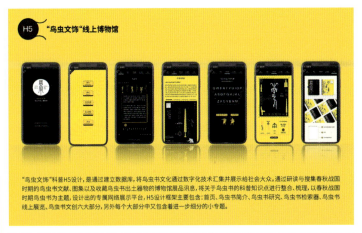

"鸟虫文饰"科普H5设计，是通过建立数据库，将鸟虫书文化通过数字化技术汇集并展示给社会大众。通过研读与搜集春秋战国时期的鸟虫书文献、图集以及收藏鸟虫书出土器物的博物馆展品讯息，将关于鸟虫书的科普知识点进行整合、梳理，以春秋战国时期鸟虫书为主题，设计出的专属网络展示平台，H5设计框架主要包含：首页、鸟虫书简介、鸟虫书研究、鸟虫书检索器、鸟虫书线上展览、鸟虫书文创六大部分，另外每个大部分中又包含着进一步细分的小专题。

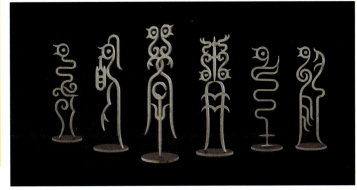

鸟虫书科普读物是记录了春秋战国时期鸟虫书内容的研究手册与图鉴，包含研究成果、参考文献、图片资料与鸟虫书字形讲解，以视觉可视化的设计更有效的传播相关知识。

春秋时期青铜铸造业发达，尤其楚国至楚成王时期，青铜铸造业占据了最高水平，种类繁多、轻巧精致、工艺先进，根据现有出土器物的统计，鸟虫书的主要载体为剑、矛、戈、钟。

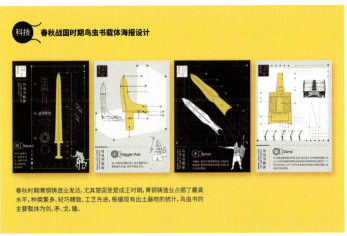

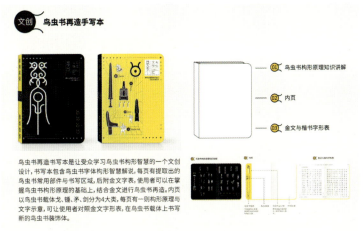

鸟虫书再造书写本是让受众学习鸟虫书构形智慧的一个文创设计，书写本包含鸟虫书字体构形智慧解说，每页有提取出的鸟虫书常用部件与书写区域，后附金文字表，使用者可以掌握鸟虫书构形原理的基础上，结合金文进行鸟虫书再造。内页以鸟虫书载体戈、钟、矛、剑分为4大类，每页有一则构形原理与文字示意，可让使用者对照金文字形表，在鸟虫书载体上书写新的鸟虫书装饰体。

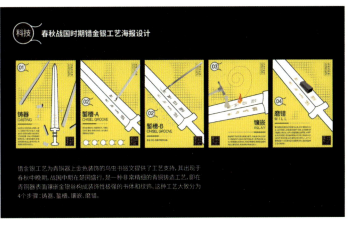

错金银工艺为青铜器上金色装饰的鸟虫书铭文提供了工艺支撑，其出现于春秋中晚期，战国中期在楚国盛行，是一种非常精细的青铜造工艺，即在青铜器表面镶嵌金银丝构成装饰性极强的书体和纹饰。这种工艺大致分为4个步骤：铸器、錾槽、镶嵌、磨错。

| 科普创意与设计艺术硕士项目 | MASTER OF FINE ARTS IN CREATIVE AND DESIGN FOR SCIENCE POPULARIZATION | 张新悦 | 铁路工业遗产科普展示设计 ——以青龙桥站附属厂房为例 | 指导教师 – 张月 |

作品对青龙桥附属厂房进行科普展馆的改造设计，并结合京张铁路与京张高铁在列车、隧道、桥梁、建筑、轨道等技术方面展开科普展览策划与设计。

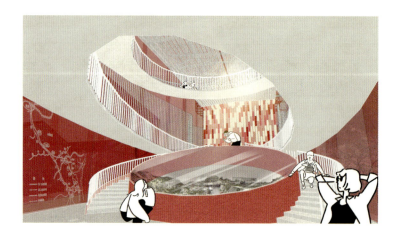

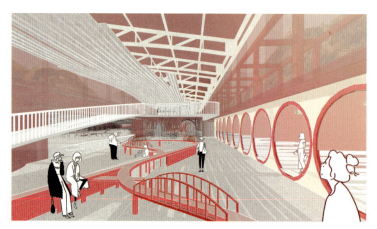

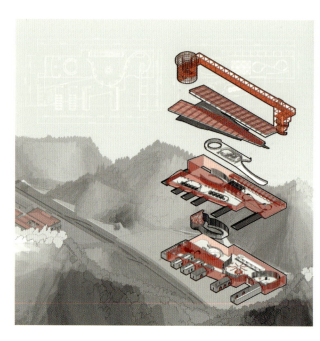

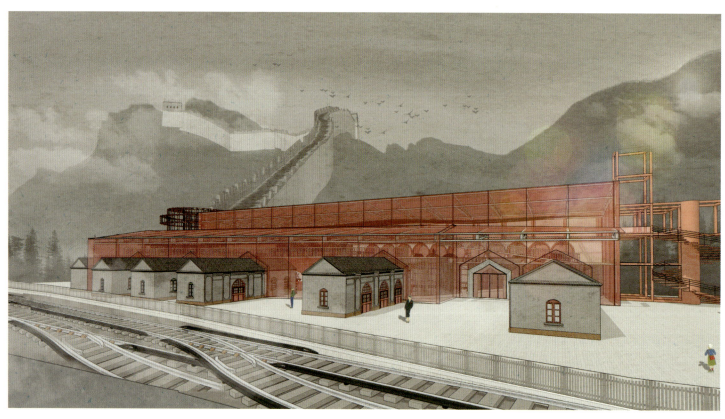

科普创意与设计艺术硕士项目
MASTER OF FINE ARTS IN CREATIVE AND DESIGN FOR SCIENCE POPULARIZATION

周立佳　蓝色花的秘密

指导教师 – 原博

蓝色是自然界中一种罕见的颜色，在28万种花的品种中，只有不到10%的花能产生蓝色。作者选取了12种典型性的蓝色花系植物，分别从科普展览视觉设计、植物科学插画、信息图表等方面进行了设计实践。

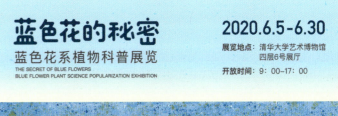
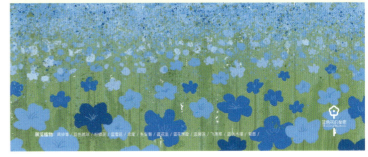
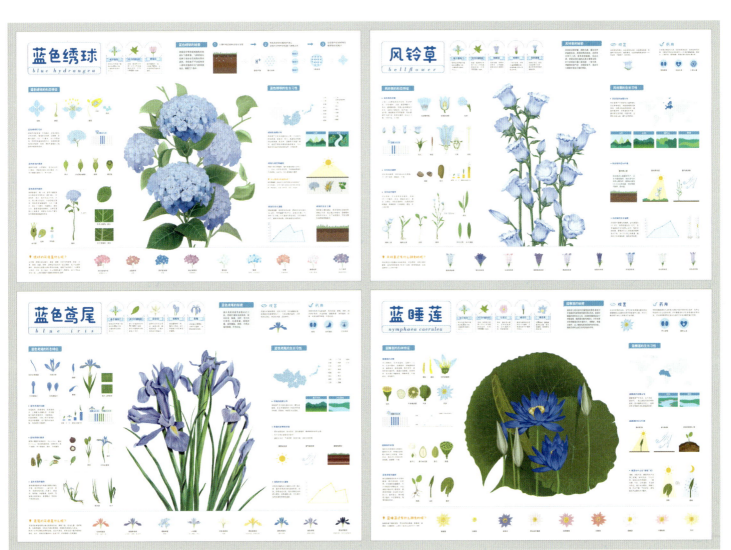

千面无相——基于傩面具构成形式研究的新形象设计

祖赫　指导教师 - 关琰

"傩",驱逐疫鬼也。
通过对傩面具构成形式的探究,发现傩面具演变历程中一直保持活力并野性生长的类型,是始终在与当时传播力最强的文化相结合的。如今,傩面具将再一次与现代文化融为一体,焕发新的活力。

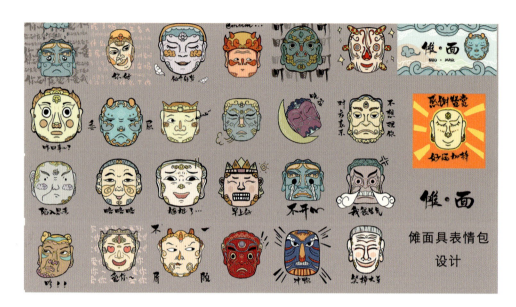

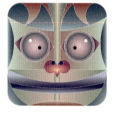 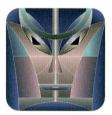 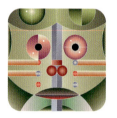 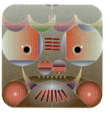

傩·面　原始面具

傩·面　傩神面具

傩·面　神格面具

傩·面　世俗面具